普通高等学校学前教育专业系列教材

经典儿童电影赏析

主　编　史壹可
副主编　杨　娟
编　委（按姓氏笔画排序）
　　　　丁名夫　黄轶斓　胡志远　李桂萍
　　　　吕言侠　史壹可　杨　娟　吴　茜

復旦大學出版社

内容提要

　　本书分为上、中、下篇。上篇"光影奇迹"中，汇聚了世界五大洲代表国家、代表电影人的代表作品，从大师的思想层面来剖析电影的灵魂，达到读者与大师和经典深度面对的效果；中篇"镜头会说话"，重点让每一个读者认识和了解电影视听语言，有助于更好地解读每一部电影；下篇"亲爱的电影课"，从每一个孩子成长必然要面对和解决与自己的关系，与父母老师，与兄弟姐妹朋友的关系，与大自然的关系等角度串解一部部影片，在潜移默化中拓展青少年的视听阅读空间，提升成长的想象力和创造力。本书适合大中专以及本科院校师生使用。

　　本书配有教学课件，可登录复旦学前云平台免费下载（www.fudanxueqian.com）。

绪言

谁曾经不是孩子?

这个世界有了光,然后有了影。电影是一种能够将光影结合得最出神入化的现代发明,能准确地"还原"现实世界,有一种让你置身其中的魔力,在幻想中翱翔。电影的这种特性,可以满足人们更广阔、更真实地感受生活的愿望。

电影是独特的视听综合的时空艺术,电影中的美是可以感受的形象,美的欣赏首先是对影片中直观形象的感知,学生通过对美的欣赏获得创造的愉悦。有些概念和体验,儿童完全可以通过非词语手段予以表达;至于电影,就像儿童的思维,能使话语无法全面把握的内容跃然于银幕之上。

在世界各国的电影中,有一大批儿童视角的电影,这些以儿童的眼光和视点去观察并叙述的故事,再现了孩子们的成长。电影从发明之初,就与孩童结下了不解之缘,法国卢米埃尔的短片《水浇园丁》中顽皮的小孩以及《婴儿午餐》中的婴儿都是影像的主角。

经典儿童电影,有它的魅力,有它的影响力。儿童电影,以儿童为本位,不仅仅满足儿童追求快乐的情感需求,还包括以儿童健康成长为本位,将人世间的真、善、美传递给儿童,引导他们快乐健康成长,增强创造美的能力。电影教育能够启迪更多的人,1923年我国教育家蔡元培先生就作了题为"电影与教育"的报告,并于1932年在南京成立中国教育电影协会,亲自督导。

教育部2001年发布幼儿园指导纲要,儿童要全面发展,以及在生活当中学习,在活动当中、操作当中学习,在自然当中学习。我们老师要做一个引导者、观察者、支持者,而不是灌输的人。每个孩子个性是完全不同的,我们要支持每个孩子按照不同的个性发展。

在教育部、国家发改委、财政部、文化部、国家广播电影电视总局《关于进一步开展中小学影视教育的通知》(教基〔2008〕15号)中明确提出,组织中小学生观看优秀影视作品是加强爱国主义教育和革命传统教育的客观要求,是培养和造就中小学生健康人格的时代需要,是生动形象引导中小学生健康成长的有效途径,是进一步丰富学校教育的重要措施。加强影视教育工作,有利于引导中小学生树立报效祖国、服务人民的远大志向,培养崇尚先进、追求崇高的美好情怀,形成积极向上、勇于进取的人生态度。

2015年9月,《国务院办公厅关于全面加强和改进学校美育工作意见》正式发布,影视教育进课纲已经成为新的趋势。

为了积极推进新时代背景下"影教育人"的素养教育观念,加深教师、家长及社会各界与青少年的理解和沟通,锻炼青少年的写作能力,发挥他们的创造力,传递爱、信心和希望,我们着手编写这部《经典儿童电影赏析》。

影像语言,是最容易走入孩子内心的一种表述,是所有教育方式中最受孩子欢迎、最能激发孩子

内驱力、最深入孩子内心的一种方式。

电影课,给孩子们提供舞台,让孩子们发表看法,共同讨论,自己去领悟和判断对错与是非,参与角色饰演的集体游戏是一种重要成长方式,在别人的故事里流自己的眼泪,在出离故事后更能够懂得顾及与体谅别人,懂得如何与同伴合作,了解自己的文化和需求并尊重他人的文化与需求,学会用适当的方式表达自己的感觉。他们应被鼓励去参与和发现无处不在的新鲜事物,从而渐渐地独立起来,独立地生活,独立地做决定。影像中呈现世界各国的历史文化风土人情,全球化社会的生存法则,置身于故事中,与主人公一起体会不一样的人生和价值选择。

实际上,世界上无论哪个国家、哪个民族,孩子们的心理都是相似的,他们崇尚英雄,喜欢探秘、冒险,向往真诚的友谊和充满刺激的课程。小观众对于影片中人物形象成长的认识和欣赏,有助于他们培养勇气,认识正义,坚定战胜困难的决心,训练自己的能力,寄托对未来的希望,培育扬善去恶的伦理观。

电影课,注重培养孩子的艺术创造力,采用多元、智能的教育方式,用形象的视听语言将理论、实践和游戏结合的科学方式训练孩子的视觉空间感、对艺术的敏锐观察力及创造力,激发孩子的创作灵感和审美能力,使孩子体验到专业而多样的艺术形式。

我们旨在把大家的注意力转向那些具有永恒魅力、被业界视为经典的儿童影片上。对于电影的永恒魅力与价值的评判,这已成为一种文化与教育现象。电影应被视为儿童文化传统的重要部分,经典儿童电影应在课程中获得与经典文学作品同等重要的地位。希望更多的人能够加入这个队伍中,把美好的东西留给儿童,把世界的精彩呈现出来,让所有人都能从电影中拣拾起自己遗失的童年。

《经典儿童电影赏析》一书,既有对世界儿童电影的缘起、发展、现状、未来的宏观把握,又有对具体经典作品的视听语言和成长主题分析。世界各国的儿童电影除了故事本身蕴含励志、感动和成长思考等内容,还通过影像明显地传递出世界各国家、各民族文化、历史和风土人情。读解这些儿童电影故事的同时,利用启发性的延伸阅读陶冶情操、愉悦身心、丰富知识、开拓视野,书中多数章节读解的儿童电影有故事片、动画片、纪录片。

本书汇聚了世界五大洲代表国家、代表电影人的代表作品,精英和经典,面对面。上篇"光影奇迹"中,我们首先与大师面对面,人是电影的灵魂,从大师的思想层面来剖析电影的灵魂,直击大师、影星对电影事业的思考、对影片内涵的理解、对自我定位的认识,从而真正进入大师的个性化思维空间,达到深度面对的效果。中篇"镜头会说话",重点让每一个读者认识和了解电影视听语言,有助于我们更好地读解每一部电影。

下篇"亲爱的电影课",从每一个孩子成长必然要面对和解决与自己的关系,与父母老师、与兄弟姐妹朋友的关系,与大自然的关系等角度串解一部部熟悉或陌生的影片,在潜移默化中拓展青少年的视听阅读空间,提升成长的想象力和创造力。

儿童电影应该是成人和儿童的对话,本书每个章节的设计力图促进更多的人懂得结合教育心理学赏析儿童影片,并能在将来的教育工作中恰当地运用。

在此,感谢所有为孩子们拍摄纯真电影的电影人,定格最美好的童年回忆,那是最快乐愉悦的成长时光,光影的陪伴,让我们的人生产生了蒙太奇效应!

参加本书编写的老师有:杨娟、李桂萍、吴茜、黄轶斓、丁名夫、胡志远和吕言侠,他们的全力以赴和才华为本书增加了无限光彩。

目录 Contents

绪 言 ··· 1

上篇　光影奇迹

- 第一章　欧洲经典儿童电影 ·· 4
 - 第一节　法国经典儿童电影 ··· 4
 - 第二节　英国经典儿童电影 ··· 12
 - 第三节　德国经典儿童电影 ··· 17
 - 第四节　意大利经典儿童电影 ·· 20
 - 第五节　俄罗斯经典儿童电影 ·· 23
 - 第六节　北欧地区经典儿童电影 ··· 28
- 第二章　亚洲经典儿童电影 ·· 29
 - 第一节　中国经典儿童电影 ··· 29
 - 第二节　韩国经典儿童电影 ··· 39
 - 第三节　日本经典儿童电影 ··· 44
 - 第四节　伊朗经典儿童电影 ··· 49
 - 第五节　印度经典儿童电影 ··· 57
 - 第六节　土耳其及其他亚洲国家的经典儿童电影 ······································ 62
- 第三章　美洲经典儿童电影 ·· 65
 - 第一节　美国经典儿童电影 ··· 65
 - 第二节　加拿大经典儿童电影 ·· 70
 - 第三节　巴西经典儿童电影 ··· 73
- 第四章　澳洲经典儿童电影 ·· 77
- 第五章　非洲经典儿童电影 ·· 86

中篇　镜头会说话

- 第一章　影像的效果 ··· 93
 - 第一节　光 ··· 93
 - 第二节　运动 ·· 97
 - 第三节　景别 ·· 99
 - 第四节　色彩 ·· 101
 - 第五节　场景 ·· 103
 - 第六节　角度与视点 ··· 104
- 第二章　声音的魅力 ··· 106
 - 第一节　音乐 ·· 106
 - 第二节　人声 ·· 107
 - 第三节　音响 ·· 108

目录 Contents

	第四节 声画关系	109
第三章	剪辑与蒙太奇	110
	第一节 蒙太奇的含义	110
	第二节 蒙太奇的作用	110
	第四节 长镜头	112
第四章	电影佳作赏析	114
	第一节 故事片赏析——《红气球》	114
	第二节 纪录片赏析——《微观世界》	117
	第三节 动画片赏析——《昼与夜》	120

下篇　亲爱的电影课

第一章	表现兄弟姐妹关系的经典儿童电影	127
	第一节 姐妹关系：《雷蒙娜和姐姐》	128
	第二节 兄弟关系：《你好,哥哥》	133
	第三节 兄妹关系：《小鞋子》	138
第二章	表现亲子关系的经典儿童电影	146
	第一节 母子关系：《麦兜我和我妈妈》	147
	第二节 父子关系：《波普先生的企鹅》	152
	第三节 祖孙关系：《爱·回家》	156
第三章	表现朋友关系的经典儿童电影	161
	第一节 男孩与大叔：《完美的世界》	162
	第二节 女孩与老人：《蝴蝶》	165
	第三节 与想象的小伙伴：《野兽家园》	169
第四章	表现师生关系的经典儿童电影	173
	第一节 美术老师：《地球上的星星》	174
	第二节 班主任老师：《我的鬼马金老师》	180
	第三节 幼儿园老师：《是和有》	183
第五章	表现认识自我的经典儿童电影	188
	第一节 天才少年：《想飞的钢琴少年》	189
	第二节 残障儿童：《天堂的颜色》	194
	第三节 病患少年：《写给上帝的信》	200
	第四节 流浪孤儿：《旅行者》	204
第六章	表现人与自然关系的经典儿童电影	210
	第一节 人与动物：《狐狸与孩子》	211
	第二节 人与植物：《植物王国》	217
	第三节 人与宇宙：《旅行到宇宙边缘》	223

上 篇
光影奇迹

话语权

我不是主要为孩子们制作电影,而是为了我们所有人中的童真制作电影,不管他是6岁还是60岁。

——迪士尼创始人沃尔特·迪士尼

所有的大人都曾经是个孩子,可惜,只有很少的一些大人记得这一点了。

——《小王子》的作者安东尼·德·圣-埃克苏佩里

我们无法教一朵花如何生长,我们只能给予它成长所需的肥料、阳光……

——伊朗导演穆森·马克马巴夫

我们决不能低估孩子,以为孩子什么都不懂。孩子们说不定还能比大人看到更多的东西呢。

——中国导演张元

只要我们执着地去寻找那些能让生活充满意义的瞬间,并保持着用一个儿童的眼睛去看待这个世界,总能看到那些独特的以及鼓舞人心的小细节。

——编导方刚亮

第一章

欧洲经典儿童电影

电影就是"时间的绘画",浪漫、细腻的格调和充满想象力的画面……对于富有创造精神的欧洲人来说,电影艺术就是个"新鲜派",欧洲人是一个天生就会拍电影的民族。

欧洲各国儿童电影不约而同都透着欧洲人的浪漫、散淡的天性,拍儿童电影、玩动画的人尤其更甚,有钱有闲,还要有童心。儿童电影的一个重要方面是身份问题,无论主角是儿童、动物、机器人还是儿童模样的成人,成长的主题,在影片中是超越电影语言的核心表达。

有儿童做主角的不一定是儿童片,没有儿童做主角的不一定不是儿童片,儿童片的题材在各国导演的表达中越来越广阔。在欧洲当人们讨论孩子应该读什么文学作品时,他们希望从他们应该看什么电影开始讨论,希望孩子通过电影理解这个世界,这跟其他艺术形式是相通的。

孩子们中对影像的最初认识大部分是从动画片开始的。

动画产生在电影之前。

20世纪初,欧洲动画开始引起世人的注意,这得益于法国先锋动画家艾米尔·科尔的一家独秀,他被誉为法国动画之父。欧洲实验动画导演大多是画家出身,抱着一种使绘画运动起来的激情投身于动画这个新兴的艺术门类,绝大多数人酷爱音乐,他们热衷于"音乐视觉化"的抽象创作。他们敏锐地意识到电影艺术得天独厚的科学性和现代性;意识到电影比其他艺术门类对于时间、空间、运动的表现力更完美,对于艺术家的思想、幻觉的体现也是最直观的一种新兴艺术形式。

欧洲的第一部动画长片,是德国女导演洛特·雷妮格在1926年拍摄的剪纸动画片《阿基米德王子历险记》,被公认为剪纸动画片领域中的经典之作。德国动画片从诞生之日起就显得有点深奥、神秘,给人一种不食人间烟火的晦涩感。德国艺术强调作品的直觉感受和主观创造,不求复制现实,对理性不感兴趣。他们崇尚原始艺术的非实在的、装饰性的美,并以浓重的色彩、强烈的明暗对比创造出一种极端的纯精神世界,影片充满幽默、智慧,多取材于民间传说,不仅叙事清楚,并且具有教育意义。

20世纪60年代,英国逐渐成为欧洲动画中心。20世纪八九十年代是英国动画成熟期,无论是作品的商业价值还是影片的艺术品位,无论是国际知名度还是在本国的影响,都展现出欧洲动画特有的气质。20世纪90年代,法国仍然是欧洲动画制作的中心。

选择孩童成长作为影片主题是很多导演开启其电影生涯的一个非常好的选择,这种源于内心的真实情感、真实感受总是能在影片中出人意料地激发出动人的情怀。

欧洲的儿童电影发展卓越,代表国家:法国、英国、德国、意大利、俄罗斯、北欧及其他国家。本章将用六节来介绍欧洲各国经典儿童电影。

第一节　法国经典儿童电影

电影在法国的社会和文化生活中扮演着非常重要的角色,也是法国在世界上推崇文化多样性的一面旗帜。法国电影业及电影市场之所以能够保持旺盛的生命力,除了归功于法国政府和文化界人士推出的支持电影发展的种种有力政策外,还在于政府和全社会致力于电影教育"从娃娃抓起",在青少年中营造浓厚的电影文化氛围,不断培养热爱电影的忠实观众、培育未来电影艺术家生长的土壤。

法国文化部和教育部负责指导中小学校开展艺术教育,而影像教育是艺术教育的一个重要内容。根据少年儿童不同年龄段的需要,文化部和教育部联合制定了从小学、初中到高中的影像教育课程。此外,为更好地普及电影教育,隶属于文化部的国家电影中心还开展了"学校与电影"项目,鼓励和支持电影院放映学生专场,作为艺术教育的辅助和补充。

古老又充满活力和浪漫气息的法国以视觉艺术闻名于世,是世界上第一位动画大师埃米尔·雷诺和第一部动画诞生地,另一位动画家埃米尔·科尔于1906年末,首次运用摄影停格技术拍摄动画系列片《幻影集》,充分反映了法国科学家和艺术家对世界动画的产生和发展所作的贡献。

最好的动画片是丰富多彩的、古灵精怪的,就像是现实中最不可能开始的旅程。很多动画师在创作过程中,更多地把孩子想象成同伴而不是观众。为了满足儿童生动的想象,更多的童心导演在光影中开启动画之旅,充满了对世界的幻想,大胆地尝试各种可能性与不可能性,动画中可以充满各式动物,充满神奇的想法、纯粹的乐趣。

法国儿童电影源起于个人才能的充分发挥,在电影制作上,强调创作意识的自由发挥,原创色彩浓郁,个性化大师辈出,这是法国儿童电影独傲世界峰林的秘密所在。

人的一生最纯真的年代当属童年,无忧无虑、天真、纯粹,看到的一切都是新鲜与美好的,神话的、怪诞的、感人肺腑的、滑稽可笑的……各种各样的神奇出现在大银幕上,大师就在我们身边,教会我们变魔术。

电影如何造梦,实在应该从"科幻片之父"梅里爱说起。

一、电影史上有记载的第一位艺术大师——科幻片之父乔治·梅里爱

乔治·梅里爱 说

如果你不清楚梦从哪里来,那么就看看周遭,这里就是梦工厂。

一切事物都有使命,就连机器也一样。钟要报时,火车要带你去往目的地,它们都在做着本职工作。……也许人也是一样的,如果你的生活毫无目的,就好像你坏掉了一样。

 乔治·梅里爱（Georges Méliès, 1861—1938）

出生地：法国巴黎

职业：导演、摄影师、演员

代表作品：

《灰姑娘》（第一部童话片）1899年

《小红帽》《蓝胡子》1901年

《月球旅行记》《鲁滨逊漂流记》《格列佛游记》1902年

《太空旅行记》1904年

《海底两万里》《英吉利海峡下的隧道》1907年

《祖母的故事与儿童的梦》《醉女神》《钟神》《蜻蜓仙子》《活木偶》1908年

《北极征服记》1912年

图1-1-1 乔治·梅里爱

乔治·梅里爱是在电影史上被称为"电影魔术家"的第一人。他原本是法国著名的魔术师和木偶艺术家，在一次偶然的机会看到电影发明人卢米埃尔兄弟拍摄的作品之后，他开始尝试去创作电影。他先后创造了"停机拍摄"、慢动作、快动作、倒拍、多次曝光、叠化等一系列特技手法，并在蒙特勒伊建立了一个照相车间，这就是世界上最早的摄影棚。

《月球旅行记》一片影响巨大，他开创了科幻电影，让科幻的种子在电影中开始萌芽，渐渐成为一个重要的电影类型。他把电影技艺变成了电影艺术，他引进了戏剧因素，创造了戏剧电影。他修建了世界上最早的玻璃摄影棚，在里面拍出了几百部想象力丰富的电影。他自编自导自演，是最早的全能电影人。他把自己的梦境或者白日梦一样的幻想，也是我们许许多多人的梦境或者儿时以及成人后的幻想，活生生地展现在我们面前。

片名：《雨果》

导演：马丁·斯科塞斯

编剧：约翰·洛根、布赖恩·塞尔兹尼克

类型：剧情、儿童、传记、奇幻

片长：127分钟

上映时间：2011年

国家/地区：美国

儿童电影《雨果》不是科幻电影，但它是一部关于"科幻片之父"的电影。

《雨果》是一部关于电影的电影，也是一部属于电影人的电影，影片中的电影人就是法国电影大师乔治·梅里爱，他是电影史上第一个正式被称为"电影导演"的人，在他眼中，电影就

图1-1-2 《雨果》

是一种能够将想象中的画面和故事最直接呈现的魔术。他开始热衷于拍摄欧洲神话主题的电影，后来则转向科幻题材影片的制作，后来由于蒙太奇的兴起和战争的原因，让固执的乔治·梅

里爱开始走下坡路,晚年在火车站附近的玩具店度过余生,《雨果》的故事就是从这里切入的。

从片中两个孩子的角度来看,乔治·梅里爱就是一个神奇的造梦魔术师,影片以自动机器人将主人公小男孩雨果和乔治·梅里爱联系在一起,而男孩雨果和女孩伊莎贝尔在图书馆里听管理员讲乔治·梅里爱电影的时候,才是导演斯科塞斯最想表达的,这段深情回忆让本来的怀旧梦幻色彩有了虔诚的气氛。

向梦想致敬,向电影致敬。

导演马丁·斯科塞斯拍摄这样一部意义非凡的电影,不仅是献给早期的电影大师乔治·梅里爱,对这样一位电影巨匠表示致敬,而且更是表达自己对电影的那份真挚情感和那一份真诚的热爱,作为一名影迷,用电影的表达形式致信电影史,是将梦想寻回,将美好的童梦献给所有人。

二、3D是我的大玩具——动画片导演米歇尔·欧斯洛

米歇尔·欧斯洛 说

童话让我有直指人心的魔力。

我从来不去分析市场,我所做的是我感兴趣的、我想做的、感动过我的,并且尽量把它们做好、做美,就像一个手工艺者,要把手里的活儿干漂亮。

很多3D影像显得不轻松、没有魅力,方向也是错的,如果只是为了追求逼真的形象和动作,那就去做真人电影,即便是怪物,看起来也像真的一样。这很荒谬。动画和电脑其实给我们极大的自由去创造新的、不同的东西。

米歇尔·欧斯洛(Michel·Ocelot, 1943—)

出生地:法国

职业:导演、编剧、演员、动画设计员

代表作品:

《三个发明家》1980年

《可怜驼背人的传奇》1982年

《叽哩咕和女巫》1994年

《叽哩咕历险记》1998年

《王子与公主》2002年

《叽哩咕与野兽》2005年

《阿叙尔和阿思玛尔》2006年

《夜的神话》2012年

图1-1-3 米歇尔·欧斯洛

法国人米歇尔·欧斯洛有几个不同的身份：著名作家，角色设计家，分镜头脚本艺术家，动画电影、电视节目导演，国际动画片协会（ASIFA）前任主席，但所有头衔都掩饰不了他的天真童趣。这个银发老头有着与生俱来的法式幽默感，好奇的眼睛里藏着不少故事。

米歇尔·欧斯洛出生于法国蔚蓝海岸，童年曾与父母在西非的几内亚生活，在巴黎取得艺术学位后，就致力于动画电影与个人创作，全数作品皆源自其亲笔撰写的剧本以及绘制的图像。

他从小就爱做手工和画画，后来专习美术。早期获奖的短片《三个发明家》《可怜驼背人的传奇》都是他一个人手工制作，用普通白纸、糕点衬纸一点一点拼接剪裁出每一个动画形象，色彩很素，动作、对白都很简单，甚至像是幻灯片。

欧斯洛喜欢在作品里融入各种文化元素，从他拍摄的短片中，可以看到他对俄罗斯动画片的致敬，《王子与公主》中他关注中国剪纸和皮影戏。欧斯洛从老故事里汲取灵感，但他总会在老故事里加入一些新柔情，表达原版里没有表达的一些重要的情感。

在61届柏林电影节参赛影片《夜的故事》中，欧斯洛首次尝试3D动画，3D电影中最为重视的纵深效果，在这部动画片中却成了平面卷轴，每一个图层都具有剪纸一样的平板效果，让画面充满诗意。

现在，他使用电脑特效，拥有更大的制作团队，有了更多的投资，尽管如此，他还是要求特效师按照最初的手工原作进行设计。

欧斯洛不喜欢迪士尼动画，那些逼真的、完美的成品在他眼里像汉堡包一样，"不用观众动脑子，让人觉得单调。"他反而喜欢中国传统水墨画，可以从画中看到笔触，看到毛笔扫过的痕迹，看到花鸟鱼虫是怎样被制作出来的。

他使用黑白剪影等相对节制的方式，故意让观众看出来这不是真的，只是一部童话，但情感是真实的，观众应该在这些点线面的变化中加入自己的想象。"这是共同创造的过程，我讲故事，你和我一起玩耍，这样才能让彼此信服。"

米歇尔的动画不仅有机灵精巧的叙事风格，更蕴含令人惊艳的印象美学。叽哩咕系列，画面呈现日本绘画风格，《王子与公主》采用的是中国剪影的表现手法，由六个充满诗意和幽默的寓言组成。欧斯洛往返于非洲、欧洲的童年记忆，广泛的阅读让他对异国的文化格外开放，从全世界的童话故事中寻找素材，日本人物、中国剪影、伊斯兰细密画等元素在他的作品中不断出现，富人和穷人、男人和女人、不同种族不同信仰的人们不断地和解。人与人的差异是他成长的土壤，也是他希望通过作品来"消灭"的东西，他电影中的英雄都是敢于抵抗的普通人，他在影片里喜欢用简单的方式讲真话。

三、见证生命的奇迹者——纪录片大师雅克·贝汉

雅克·贝汉 说

作为纪录片导演，你所能做的一切就是准备好，期待你所能梦想的镜头光临，去捕捉美好的瞬间。而你如果真正喜欢一件事，你每天、每时、每刻、每秒都期待这件美好的事情出现，当它在你的等待中终于出现的时候，你的感觉是无法用言语来形容的。如果你最终捕捉到那精彩的瞬间，你会感觉无比的畅快。

> 对于我来说，重要的既不是拍摄角度的美丽，也不是拍摄手法的新颖，而是情感，这是唯一重要的事情。在你的一生当中，你会经历很多事情，但是当这件事情涉及到情感的时候，你就会有回忆。我所做的就是试图给人们留下回忆。
>
> 影片所要传达的信息是让观众自己去思考，在人与自然，人与其他生物的关系中，如何做出正确的选择。

雅克·贝汉（Jacques Perrin, 1941—）

出生地：法国巴黎

职业：演员、制片、导演、编剧

代表作品：

《微观世界》1995年

《喜马拉雅》1998年

《迁徙的鸟》2001年

《海洋》2011年

《四季》2016年

图1-1-4 雅克·贝汉

雅克·贝汉6岁即在荧幕上崭露头角，25岁因主演《男人的一半》而斩获威尼斯电影节最佳男主角奖。在影片《天堂电影院》中饰演成年托托一角，他还曾在《放牛班的春天》中扮演过成年皮埃尔·莫安奇。

从1988年开始雅克·贝汉的目光开始转向自然界，并从演员开始转向导演和制片人的角色。雅克·贝汉奉献给我们的"天·地·人"三部曲：讲述鸟儿飞行梦想的纪录片《迁徙的鸟》，展现虫子们幸福生活的电影《微观世界》，以及赞美人类与自然血脉相连的故事片《喜马拉雅》。这三部电影从三个不同的音阶轻声合唱，当它们交汇在一起，就构成了一曲穿透灵魂的旋律，在我们的脑海中回响着一首天籁般的歌谣——生命的奇迹。

"我们能从它们身上学到什么？我想，生命中的奋斗，对于飞翔不舍地追求。当我们做某些事情遭遇困难的时候，我们就应该想一想鸟儿。我们遇到苦难的时候往往会抱怨，我们花很多时间去说，而不是做。但是鸟儿从来不说什么，它们没有这样的哲理，但是它们坚持去飞，在每一个时刻你似乎都能感受到这种精神的感召力。"鸟的迁徙是一个关于承诺的故事，迁徙是候鸟关于回归的承诺，而它们却要用生命来实践。

《微观世界》《喜马拉雅》和《迁徙的鸟》被并称为"天·地·人"三部曲，与最新纪录片《海洋》《四季》一起，都堪称纪录片电影史上的经典之作。

时间以不同的方式流逝。一小时就像过了一天，一天像过了一季，一季像过了一生。在最新的纪录片《四季》里，导演呈现了四季轮替，万物竞荣。人类在最为荒凉冷漠的大自然中依然寻觅着美好的情怀，这的确是令我们骄傲的高贵人性。对于人类来说，我们的梦想也许就是一段充满挑战与希望的人生旅程。

想要探究这个世界，我们须先保持静默，倾听和观赏这奇迹。

如果你爱自然，请学会与它共存。

片名：《海洋》
导演：雅克·贝汉、雅克·克鲁奥德
类型：纪录片
片长：104分钟
上映时间：2011年
国家/地区：法国、瑞士、西班牙、美国、阿联酋

海洋是什么？这部电影会告诉你答案。本片聚焦于覆盖着地球表面的四分之三的"蓝色领土"。导演深入探索这个幽深而富饶的神秘世界、完整地呈现海洋的壮美辽阔。真实的动物世界的冒险远比动画片中的故事来的精彩，接下来银幕展开——巨大的水母群、露脊鲸、大白鲨、企鹅等，毫不吝啬地在镜头前展示他们旺盛的生命力……

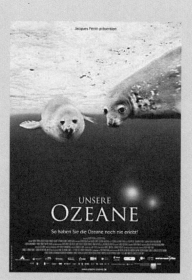

图1-1-5 《海洋》

《海洋》是法国纪录片大师雅克·贝汉率领400人的团队，历时5年，花费7 500万美元拍摄完成的纪录片，堪称史上最烧钱纪录片，导演为了充分展示海洋生物的多样性，动用12个摄制组、70艘船只，在全世界54个拍摄点进行蹲点拍摄，被拍摄到的物种超过100多种。导演雅克·贝汉与雅克·克鲁奥德为了向观众展示最真实最美丽的海洋，在拍摄过程中邀请科学家加盟，并动用了尖端的科学技术和装备，如微型直升摄影机、半潜水半陆地摄影机等。影片的镜头潜入原始的海洋深处和暴风雨中心，去发现鲜为人知或未知的海洋生物。它们的生存环境、觅食活动、厮杀场面，它们的惬意、慌张甚至是惊恐都被镜头捕捉在内。

影片带给我们的震撼，不仅是海洋的美，还有人类和海洋的紧张关系。影片的后半部分讲述了人类的活动对海洋环境和生物的生存带来的巨大影响，与前半部分海洋生物的悠然自得形成了强烈的对比。

电影不仅需要艺术功底的支持，更需要对影视技术进行探索。在整个拍摄过程中，他们一直在研究如何运用拍摄器材和技术通过海洋生物的视角来展现海的世界。让更多的观众体验自然之美，从而思考人与自然的关系。

影片与《动物世界》完全不同，他们记录着海洋生物那些鲜为人知又带有强烈情感的生动画面，分享大自然的美。用电影手法呈现故事，展现壮观的海洋世界。

导演说：我不把自己的电影定义为纪录片，我拍的是电影，不是故事片，也不是纪录片。未来的电影就是没有界限的。我拍摄的这些自然纪录片，它没有说教，也没有对白，只是通过展现自然之美，让观众自己感受到教育。

当我们赖以生存的地球最终只剩下人类这唯一的高级生物时，地球还将继续只为人类而转动下去吗？

四、法兰西精灵——编剧米歇尔·菲思勒

米歇尔·菲思勒 说

> 我认为作为一名编剧,首先你必须要喜欢听故事,然后你还得喜欢讲故事,并知道如何吸引听众来听你说的那个故事。
>
> 首先在影片开始8分钟内,必须要将主人公介绍完毕。等到第10分钟,要推出一个强烈的故事,以吸引观众眼球。到了影片第20分钟,要有另一件事情发生。第50分钟,一定要进入全片的高潮事件。而且一部电影,最好每10—12分钟,就要有事情发生,这样才能让观众留在位子上。

♛ **米歇尔·菲思勒（Michel Fessler, 1945— ）**
出生地：法国
职业：编剧
代表作品：
《想做熊的孩子》2002年
《帝企鹅日记》2005年
《塞尔柯》2006年

想象力,对于一个编剧来说,是创作没有界限的根本。编剧米歇尔·菲思勒在动画片、故事片、纪录片的创作上都能够游刃有余,他的每一部儿童片都呈现出一颗孩童般的纯真赤诚之心。他三次获奥斯卡提名,以《帝企鹅日记》荣获第78届奥斯卡最佳纪录片,且叩响了美国编剧协会最佳纪录片编剧的大门。

图1-1-6　米歇尔·菲思勒

《帝企鹅日记》讲述的是生命战胜死亡的故事,这个内涵超越了文化的阻碍,是一个全世界都能看明白和接受的内容。

企鹅在最寒冷的冰天雪地里偎依在一起相互取暖,想要生育和抚养一只小企鹅,其难度绝对不小于在极地风暴中点燃一支蜡烛。小心翼翼地将蛋产于双脚之上,在企鹅妈妈们外出觅食的时候,负责孵蛋的爸爸们整齐地挤作一堆,将相对较厚的脊背缓缓转向风吹来的方向。生命是一个艰难的约定,有的企鹅蛋在冬天就破裂冻死了,有的小企鹅在玩耍中被突袭的寒风吹死了,还有的被大鸟咬死了,生命的延续是如此艰难而脆弱。

在这部电影里,描述了一只小企鹅从无到有的过程,一向给人滑稽、可爱等印象的帝企鹅为了繁殖表现出了不为人知的坚强。几百公里的长途跋涉、沿路虎视眈眈的天敌、恶劣无常的天气……一切都那么令人沮丧。生命从来没有如此艰难过,生命,也从来没有如此有尊严。

有时候,真实的叙述要比人为地编故事更加深刻,更让人容易懂得生活。编剧在创作这部作品

时,选择了纪实性的表达,纪录片也同样可以讲故事。

《想做熊的孩子》,是米歇尔·菲思勒的另一代表作品。他跟每一个小孩子一样,有各种古怪的念头。

因为被饥饿的狼群紧追不放,奔跑在极地冰原上的北极熊妈妈虽侥幸逃脱,但却永远失去了它的孩子。为了安慰伤心欲绝的母熊,熊爸爸趁猎人不在家闯入猎人的小屋,抢走猎人的婴儿,小孩真的成了熊的孩子,他和熊妈妈快乐地奔跑,从未发现自己的与众不同……生身父亲杀死了母熊,把他带回家。可是小孩无法融入人类社会,他悄悄离家,找到山神,请求神把他变成真的熊。山神给他三个考验:要他像熊那样游过海峡、与狂风搏斗、爬上神山,他毫不犹豫地冒着生命危险去做了,终于变成了熊。他开心地跳啊、叫啊……然而这时他的父亲误伤了他,他受伤又变回人形。他父母把他锁在家里不让他逃走,可他一天天地憔悴下去,眼看即将死去。他父母终于明白,这孩子确实不属于人类了。已经两鬓斑白的夫妻俩打开锁链,目送儿子远去。他走着走着,又变成了一头北极熊……

人和熊在此刻,不再有差别,都是在严酷的自然环境下苦苦求生存的生物。

想做熊的孩子,最终变成了熊。他证明了不同生命的一致性,他证明了自己的意志的力量。

爱给我们超自然的力量,信念给我们超自我的力量。敬畏自然,了解自己从哪里来,要到哪里去。

影片绘画上采用中国的写意水墨,渲染出北极空旷又神秘的气息,纯粹而又充满诗意。

美国迪士尼2003年出品的动画片《熊兄弟》,也是取材于爱斯基摩人的一个人变成熊的神话。主人公肯耐是个年轻猎人,立志要杀掉所有的熊为猎熊时去世的哥哥报仇。就在肯耐杀掉了那只夺走哥哥生命的熊时,大地精灵决定把他的灵魂和刚死去的熊来个对调,迫使他以熊的身份开始另一种生活。在寻找解咒之光并被自己的二哥不断追杀的旅途中,肯耐遇到了小熊寇达,这个孤苦伶仃的小东西并不知道自己的妈妈为肯耐所杀,一下就粘上了肯耐,在不断磨合的过程中,肯耐与寇达之间产生了一种超越亲兄弟的感情,肯耐终于意识到自己所犯的错误……最后,当大地之神准备给他换回人类的身体时,他望着需要自己照顾的小"兄弟"寇达,决定继续当熊。

两部动画都有人变熊的结局,却给观者带来不一样的感动。

不要太低估孩子的理解力,孩子在妈妈肚子里面从单细胞到哺乳动物,已经走过了地球进化史的大部分时光,承载了无数的生命记忆。

《塞尔柯》,是任何一个男孩子都应该看的一部电影,因为在所有人的成长中,信念是最重要的伙伴。

1889年,为了修建欧亚铁路,沙皇派属下四处征用马匹。其间,阿穆尔河畔的大公为了马匹与当地的少数民族发生冲突,酿出人命。

正义感十足的小伙子迪米特焦急万分,他决定去圣彼得堡向沙皇反映情况。他的想法令众人震惊不已,因为迪米特的家乡离彼得堡有一万公里,而且中间还必须穿越西伯利亚、乌拉尔山脉以及伏尔加河。但是坚定的信念仍促使迪米特踏上行程,与之作伴的只有那匹忠诚的灰色小马塞尔柯。

沿途跋山涉水,险象环生,迪米特始终没有放弃自己的信念。他的行动感染了沿途百姓,一时间成为传奇式的英雄……

真正让编剧米歇尔·菲思勒成功的不是他对编剧技巧的把握,而是他内心深处的情怀和坚定的信念,因为这些,他才能够创作出闪闪发光的人物感动我们的心灵。

五、法国经典儿童电影

以小孩思维与逻辑为出发点的影片,把儿童率真又真实的生命力传染给观者,意味着电影成功了一半。孩子童言无忌,影片画面温暖浪漫,每一个故事都能引起观众最纯真的想象。毫不拘束地凭借一个个幽默的成长故事给我们带来90分钟的欢乐时光,这是法国儿童电影的魅力,每一部影片都能够真实地触动每个人,回忆曾经有过的童年。

一个故事的发展就像一个梦。

我们关注故事中的主角,关注他、她、它,我们会走进影像中牵起他们的手……

1.《我的小牛与总统》　　2.《狐狸与孩子》
3.《蝴蝶》　　　　　　4.《放牛班的春天》
5.《刺猬的优雅》　　　6.《真爱满行囊》
7.《无语慰情天》　　　8.《小淘气尼古拉》
9.《我的德国爸爸》　　10.《红气球》
11.《是和有》　　　　　12.《小王子》
13.《国王与小鸟》　　　14.《魔法雪花》
15.《男孩与鹈鹕》　　　16.《小天使以雅》
17.《小孤星》　　　　　18.《父亲的荣耀》
19.《母亲的城堡》　　　20.《四季》
21.《海洋》　　　　　　22.《微观世界》
23.《迁徙的鸟》　　　　24.《帝企鹅日记》

第二节　英国经典儿童电影

在英国电影发展史的一百多年中,优秀的导演编剧、出色的演员、高技巧的电影拍摄技术和吸引人的电影主题使得英国电影已经成为电影界的佼佼者。

英国人参与了电影的发明。1889年,W.多尼索尔普制造了摄影机和转动架。英国人掌握了用摄影机述说故事之后,在1903年,拍摄了儿童电影《艾丽斯漫游奇境记》。

早期英国动画产量与质量都不是很高,大部分作品基本停留在静止画面在银幕上闪烁的水平,英国人美其名曰——"光影图画"(lightning sketch),剪纸动画和定格动画成为英国动画的主流技术。英国动画历史是由外国人创造的,德国剪纸动画导演洛特·赖尼格、新西兰实验动画大师列恩·雷都在英国继续实现自己的动画梦想。

英国定格动画之父——亚瑟·墨尔本·库珀(1874—1961),是英国电影的创始人之一,世界动画先驱者。他于1901年导演的《朵莉的玩具》被公认为真正意义上的第一部英国动画片。1908年,他与罗伯特·W·保罗联合导演了《玩具王国梦游记》(Dreams of Toyland),这部真人与玩具

结合的黑白定格动画默片表现了一个孩子充满玩具的美好梦境,成为世界动画史不可不提的经典案例。

1953年,约翰·哈拉斯根据乔治·奥威尔(George Orwell)1945年出版的同名小说拍摄了英国历史上第一部动画长片《动物农庄》,一部关于"自由"的影片。《动物农庄》使约翰·哈拉斯彻底奠定了其英国动画大师的地位,他的名字成为英国动画的代名词。

英国动画成熟期是20世纪八九十年代,无论是作品的商业价值还是影片的艺术品位,无论是国际知名度还是在本国的影响,都展现出欧洲动画特有的气质。

80多年来英国广播公司(BBC)一直是全球公认的最有影响力的媒体之一。BBC设有三个儿童频道:CBBC主要针对8岁以上的儿童;CBeebies则服务于8岁以下的幼儿;BBC儿童频道(BBC Kids)只在加拿大播出,涵盖面更加宽泛——面向0—12岁的孩子。动画片无疑成为这三个儿童频道的主要内容。

古老王国的历史和情怀,让一代代英国人在他们的教育中传承着。英国人对人生的选择往往是去做自己喜欢做的事情,即使这事儿不合潮流,也不时髦。要紧的是享受参与的过程,去做自己想做的事。

每个孩子都是独立的个体,有他个人的需求,英国教育强调孩子的个性发展、重视个体差异。发展孩子的智力和各种技能,培养孩子的自信心和自立能力,促进孩童的交往和社会化发展,尊重他人和自我克制,知道对自己的行为负责任。给孩子们的成长以较大的自由,让他们充分体验参与创作带来的快乐,核心道德观念:尊重生命、公平、诚实、守信。

现代的英国人非常注重培养孩子勇敢和坚忍的性格,他们深知勇气是一个人主动进取的动力。深入到大自然中,在险恶的环境中生存,是英国BBC拍摄纪录片的基本主题。

道德是被感染的,而不是被教导的,英国人非常懂得如何在影视作品里传递美好,不管是动画片还是故事片都能够让孩子们从心灵深处、从日常生活中懂得和理解伦理道德。

《哈利波特与魔法石》《胡桃夹子:魔境冒险》《尼斯湖怪:深水传说》《查理和巧克力工厂》《帕丁顿熊》《月亮坪的秘密》《海洋之歌》……还有更多的魔幻童话,还有更多的孩童穿越咒语在天地间执行光明使者的密令,照耀自己照耀人类。

一、大不列颠的魔法与奇迹——从小说到电影的J.K.罗琳

J.K.罗琳 说

决定我们成为什么人的,不是我们的能力,而是我们的选择。

不要依赖梦想而忘记生活。

改变世界不需要魔法,只要我们发挥出内在的力量。

J.K. 罗琳（J.K. Rowling, 1965— ）

出生地：英国格温特郡

职业：作家、编剧

代表作品：

《哈利·波特与魔法石》

《哈利·波特与密室》

《哈利·波特与阿兹卡班的囚徒》

《哈利·波特与凤凰社》

《哈利·波特与火焰杯》

《哈利·波特与混血王子》

《哈利·波特与死亡圣器》

图1-1-7　J.K. 罗琳

J.K.罗琳，英国女作家，自小喜欢写作，6岁的时候，她写了篇关于《兔子》的故事，篇中的主角是只兔子。二十四岁那年，她在前往伦敦的火车旅途中萌生了创作"哈利·波特"系列小说的念头。七年后，《哈利·波特与魔法石》问世，之后她陆续创作了哈利·波特系列的作品，在此期间，她还因为慈善事业而先后完成了《神奇动物在哪里》和《神奇的魁地奇球》这两部与"哈利·波特"系列相关的图书。她的"哈利·波特"系列丛书已被译成超过64种语言，全球销售逾3.25亿册。

把小说改编成剧本，是小说作品再创作的过程。也就是说由文字的象征性，而变成文字的视觉性，不但要具备写剧本的有关写作方法，还要对小说作品进行深入研究，使小说作品成为视觉形象的剧本。J.K.罗琳，不光具有勇气，还具有探索新的表达方式的智慧，她的小说向剧本成功转化，给很多文学创作者带来信心。

从文学到影视，罗琳作品中的那个戴着圆框眼镜，可爱、善良、魔幻无边的小男孩，成了世界儿童。

哈利·波特系列小说虽然是以魔幻的形式来讲故事，但是，在其小说的深处，却蕴含着一股强大的精神力量，小哈利的勇气、正义感、善良之心、侠义之气等，是让青少年读者，甚至是让有仁义之心的大人们认同、赞赏、敬佩和感动的根本原因。魔幻侠士，如果没有正义感，是很难真正引起读者的兴趣，很难打动观众的心。

其次，哈利·波特系列小说的魔幻世界，其神奇、玄妙、非凡，其丰富的梦境，虽然莫名其妙，虽然很不现实，虽然遥不可及，但是它带给青少年一种似乎是他们所渴望的"梦想"，它使青少年的理想和希望，通过魔幻小说的艺术境界实现了。它使青少年拥有的梦，仿佛回到了现实，这是非常美好的境界。

实际上，世界上无论哪个国家、哪个民族，孩子们的心理都是相似的，他们崇尚英雄，喜欢探秘、冒险，向往坚固的友谊和充满刺激的课程。

片名：《哈利·波特与魔法石》(Harry Potter and the Sorcerer's Stone)

导演：克里斯·哥伦布

编剧：斯蒂芬·科洛弗、J.K.罗琳

类型：奇幻、家庭、冒险

片长：152分钟

上映时间：2001年

国家/地区：美国、英国

获得奖项：

第74届奥斯卡金像奖

第25届日本电影学院奖

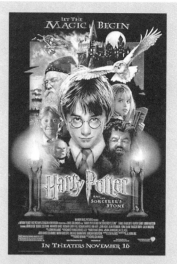

图1-1-8 《哈利·波特与魔法石》

《哈利·波特与魔法石》中有一面神奇的魔镜。从来没有见过父母的哈利在镜中看到父母微笑站在自己身边，而笼罩在其他兄长光环下的罗恩看到自己成为佼佼者。

当哈利为魔镜着迷时，阿不思·邓不利多教授出现了。他告诫哈利：这面镜子既不告诉我们真相，又不增长我们的知识。人们在它面前变得很脆弱，沉迷于他们所见到的，甚至变疯了，但不知他们所看见的是真还是假。

只有世上最快乐的人，才能在镜中看到真实的自己。然而每个人都有欲望。我们向往快乐，但却会为了各种事情而不快乐。

要让自己幸福，我们所要依赖的只能是镜子外的那个自己。

长大也许是一件忧伤的事，因为很多东西会变得不那么有吸引力了，你的世界里开始逐渐有其他的东西来填充。

二、动漫电影界的天才——汤姆·摩尔

汤姆·摩尔 说

我认为动画电影特别能表达跨越年代的东西，以及梦境这类象征性的语言。它不是现实生活，而是一种情绪。

所有的神话都有共性，许多神话中都蕴含着普遍真理，所以它们在任何年代都能引起共鸣。如果你能找到这样的核心，电影就能吸引大批观众。

制作传统动画的过程总是会投入很多的爱，而这些爱是永恒的。电脑动画很快就会显得过时，因为技术的更新换代太快了，传统动画就像是老旧的图画书一般历久弥新。

汤姆·摩尔（Tomm Moore, 1977— ）

出生地： 北爱尔兰

职业： 导演、制片、编剧、美术设计

代表作品：

《凯尔斯经的秘密》2009年

《海洋之歌》2014年

《先知》2014年

获得奖项：

获第82届奥斯卡金像奖提名

获第87届奥斯卡金像奖提名

获43届动画安妮奖

图1-1-9　汤姆·摩尔

汤姆·摩尔的动画电影像一场梦。一帧帧画面就像清水里漏进一滴墨水，充盈着灵动感，有惊世骇俗的构图和色彩。《海洋之歌》是用TVPAINT软件完成的逐帧手绘动画。每一帧画面都包含了绚丽和纯真的特质，每一个音符都同时歌唱着欢乐和忧伤。喜欢《海洋之歌》的人，都能从中接收到来自一个更久远的世界的密码，激活被红尘湮没已久的童稚灵魂。而《凯尔斯经的秘密》则是在纸上绘制完成的，只是在梦境场景使用了Flash。

《海洋之歌》故事是关于一个塞尔奇小精灵的民间传说，小女孩西尔莎的母亲布罗娜在西尔莎出生时投入大海，女孩与哥哥本以及父亲住在海岬的灯塔里，相依为命。本渐渐发现，母亲的遗物有着奇异的魔力，而令人讨厌的小妹妹身上有着神秘的力量，可以唤醒精灵……

西尔莎是最后一个拥有着海豹外貌却能化为人形的生物，尝试着想要重新回到大海里——那是一个童话世界即将终结的时间点，变成石头的神们绝望无路，可小精灵的歌声却是让他们回归唯一办法……

在对海洋的向往与崇敬中，影片最终选择了回归这个母话题，结合传统神话进行诠释，影片自身浓浓的民族自我认同感依旧可以突破地域和语言的限制，让人感受到全世界对于美理解的高度一致。

《凯尔斯经的秘密》也传递出爱尔兰神话的精髓和凄美，在影片中，壁画式风格的水彩调子，十足的迷幻色彩，影片的设计者们利用了大量的宗教符号、几何图形、抽象线条来表现凯尔斯的民族风情。

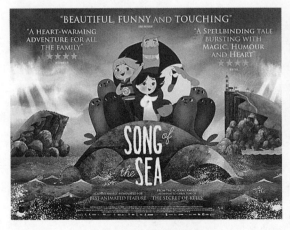

图1-1-10　《海洋之歌》

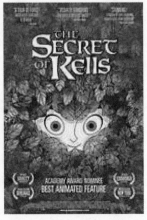

图1-1-11　《凯尔斯经的秘密》

超凡脱俗携带迷幻色彩的背景音乐,动听的迷彩音乐自然清新而温和,配合每一帧或欢快或忧伤或梦幻的画面。最为精彩的一段当属"小女孩爬上高塔以歌声幻化小猫咪拿钥匙救出布兰登"的桥段,该曲空灵迷幻,纯洁梦幻之童声听得人如痴如醉。法国著名配乐人布鲁诺·古雷,曾为《鸟的迁徙》和《放牛班的春天》《喜马拉雅》精彩配乐,又同时在《凯尔斯经的秘密》和《鬼妈妈》中一展才华,让这部动画达到了视听的完美统一。

不管是爱尔兰风格的音乐,还是随性的线条与色彩,视听语言在汤姆·摩尔的指挥下,天马行空。

三、英国经典儿童电影

好电影是人类文化不可或缺的组成部分,能培养儿童讲故事、推理与演绎的能力,让孩子学习分析不同人物的性格特征。电影在帮助学生学习流派、叙述、修辞与人物塑造时能发挥积极的作用。

英国的儿童电影里有一份执着,每一个人都有自己的梦想,尽管有的时候残酷的现实改变了他们的心怀,陷落在各自平庸的生活中,但因为执着,每一个人能够重新发现自己。

即便你不相信这些故事,也请你一定相信:非凡的梦想改变平凡的人生。

当你下定决心去完成一件事,整个世界都会联合起来帮助你。

1.《蓝蝴蝶》　　　　　　　　　　2.《跳出我天地》

3.《有人在吗》　　　　　　　　　4.《灵犬莱西》

5.《罗恩岛的秘密》　　　　　　　6.《我们假期做了什么》

7.《单亲插班生》　　　　　　　　8.《我和托马斯》

9.《尼斯湖怪:深水传说》　　　　10.《查理和巧克力工厂》

11.《帕丁顿熊》　　　　　　　　　12.《月亮坪的秘密》

13.《穿条纹睡衣的男孩》　　　　　14.《雨果》

15.《梦幻岛》　　　　　　　　　　16.《黄金罗盘》

17.《胡桃夹子》　　　　　　　　　18.《海洋之歌》

19.《凯尔斯经的秘密》　　　　　　20.《哈利·波特与魔法石》

第三节　德国经典儿童电影

德国地处欧洲大陆中心,在历史上被称作"诗人与思想家的国家",德国哲学可以说奠定了西方哲学的基石。德国人认为,孩子在小学前的"唯一任务"是快乐成长。因为孩子的天性是玩耍,所以要做符合孩子天性的事情,而不应该违背孩子的成长规律。学生"不为谋生而学习",而是为了追求真理。人天生具有好奇心,科学大腕爱因斯坦曾否认自己是天才,说他的全部成就来自"好奇与激情"。

德国的教育就是利用人的好奇心,通过启发式教育,达到追求科学与真理的目的。德国的教育自始至终贯穿的就是保护人的个性、培养人的好奇心和独立思考能力这样一条主线。有了独立的人格,有了好奇心,就有了追求和探索的动力,就会让人在追求和探索中感到无限的乐趣,找到幸福的归宿感,以致产生创造的激情与冲动。

在幼儿阶段,通过儿童玩具和游乐场所培养人的生活乐趣和好奇。在小学阶段,手工课让学生发

挥想象空间，培养动手能力，体会其中乐趣。在中学阶段，由学校组织学生云游各大城市，开阔视野，在各种博物馆和人类文明面前接受熏陶和启迪。在大学则是举办各种研讨班和交流会，培养人的会话能力、应变能力、思维能力和创新能力。

在德国，每年都有一大批中小学生，利用假期万里迢迢来到南美洲和非洲，在这项独特的体验活动中接受锻炼。这项活动的宗旨既不是出国旅游，也不是勤工俭学，而是培养孩子的吃苦耐劳和适应社会的生活能力。活动的一切费用均由自己出，是名副其实的自己掏钱"买苦吃"，摔打出直面人生的能力和本事，再富也要穷孩子。父母给孩子们留下奋斗的机会。有一天，孩子们也会通过奋斗拥有自己的财产，获得如同父母一样成功的喜悦。

德国儿童电影强调作品的直觉感受和主观创造，不求复制现实。德国近年来涌现的新锐导演，创作出更多实验性动画片。表现人类心理的动画片《我们生活在那片草地上》，讲述沙人在沙漠的世界中寻找水源的故事的动画片《寻求》，探寻什么是永恒的动画短片《石头》……德国人的动画世界开始了自己的新主张。

20世纪90年代，先锋的德国动画制作人的商业意识也越来越敏锐，正在逐渐采用"家庭娱乐"的名称来描述他们创作的儿童电影。

整合整个欧洲的资金与人才，制作欧洲多元化的动画片，是德国动画制作人反思后的抉择，"合作是必要的"，多国合拍片占领票房市场，《不来梅镇的音乐家与四勇士》《救命！我是一条鱼》《重返盖亚城》《圣诞故事》《小丑Till》《女巫莉莉》《小北极熊》……在许多情况下，动画片都能比真人电影更成功，因为它的传播不仅局限在国内，而且可以打入国际市场。

一、德国动画电影先驱——洛特·雷妮格

洛特·雷妮格 说

我相信童话故事里的真实胜过我相信报纸里的真实。

天才所需要的最先和最后的东西都是对真理的热爱。

 洛特·雷妮格（LoHe Reiniger, 1899—1981）
出生地：德国柏林
职业：导演编剧
代表作品：
《阿基米德王子历险记》1926年
《乌加桑和尼科莱特》1975年
洛特·雷妮格15岁到表演学校学习表演，因酷爱剪影艺术尝试用剪刀和纸创造出令人惊异的动画艺术，1919年夏天完成了首部动画短片，她一生共制作50多部动画短片。80岁时，洛特·雷妮格制作完成生命中最后的电影《玫瑰与戒指》(Rose and Ring, 1979)。

图1-1-12 洛特·雷妮格

剪纸动画片（silhouette animation）不是动画艺术的主流，即使在它诞生之初也很少有人轻易尝试这种工作量巨大的动画制作形式。因为如果想要角色运动起来，每一个人物造型都需要重新剪裁、上色。即使在每秒18格的默片时代，每制作一秒运动画面依旧需要制作18个动作连贯的剪纸人物。如果希望角色的关节灵活，表情丰富，那工作就更加繁琐。因此剪纸动画片始终无法成为动画艺术的主流形式，但正因为如此，它才具有其他动画形式难以比拟与超越的魅力。洛特·雷妮格就是这个领域的先驱者。

图1-1-13 《阿基米德王子历险记》

图1-1-14

片名：《阿基米德王子历险记》

编导：洛特·雷妮格

类型：动画、奇幻、冒险

片长：65分钟

上映日期：1926年

国家/地区：德国

《阿基米德王子历险记》改编于《一千零一夜》。邪恶的巫师献给哈里发一匹魔法飞马，想以此换取和哈里发的女儿迪娜纱德的婚姻。阿基米德王子厌恶这笔交易，劝说父王拒绝了巫师。巫师为了报复王子，念咒语欺骗王子坐上飞马，飞马腾空飞去，开始了一段漫长的冒险之旅。旅途中，王子一路消灾解难，来到被施了魔法的瓦克瓦克岛，爱上了岛上的公主帕丽巴奴，经过了一段曲折，王子终于赢得了公主的心，带着公主回到了父王的宫殿。

这部德国经典动画片浸透着东方文化魅力，在世界动画片史和电影史上都有着非常重要的地位。它是世界上第一部动画长片，导演洛特·雷妮格使用手工剪刀剪裁出她的角色，用线做铰链连接角色各个身体部件。拍摄时将角色置于一个玻璃台上，灯光从下方投射，摄影机从上方拍摄。每帧曝光画面间角色的位置只做细微的变化，从而连接成一系列完整的动作。该片使用35毫米胶片拍摄，长达65分钟。这部开创先河的经典之作，给电影艺术增加了一个新类

型。该片是有声电影诞生前夕的一部典型的默片,每一个段落中间插入了德文字幕解释剧情。在片速每秒18格的20世纪20年代,制作一秒动画需要18个动作连贯的剪纸人物,导演在动画台上拍摄了25万幅照片,超过9万幅被用到成片里。

在《阿基米德王子历险记》的拍摄中,洛特·雷妮格非常先锋地尝试用蜡和沙制作动画效果,但主要是运用剪纸这种媒介,她不仅创造了电影里的每一个角色,更亲手制作了每一幅剪影。电影的制作周期长达三年,片中极具装饰风格的伊斯兰风情城市、房舍和风景,也都是雷妮格用剪刀在油纸上剪出来的。拍摄完成后,再采用手工着色技术,在背景里镀上宝蓝、明黄、玫红这些璀璨明亮的颜色,如妖娆的水彩盘,衬得剪影的主角更华丽。洛特·雷妮格把阿拉伯的异国风情巧妙地糅合在德国表现主义极致、夸张的美学风格中,且摄影灵活大胆,构图和剪辑都有不可思议的神来之笔。

二、德国经典儿童电影

小时候我们都充满勇气想要保护大人,保护世界,我们每一个人都有过这样的天真,但是我们在成长的过程中,逐渐被外界被大人们所同化,我们慢慢地丢失掉了自我,变得胆怯、容易放弃,容易绝望,在这些影片中,我们会看到自己的身影,重新回归我们先天的智慧和生命之路。

1.《伯尔尼的奇迹》 2.《我们这一班》
3.《走出寂静》 4.《房间钥匙》
5.《爱乐时光》 6.《我的朋友乔》
7.《沉重的决定》 8.《小鬼开球》
9.《第十个夏天》 10.《三美元的儿子》
11.《小黄狗的窝》 12.《哭泣的骆驼》
13.《劳拉的星星》 14.《小小北极熊》
15.《丛林之王》 16.《动物总动员》
17.《极地大冒险2》 18.《熊猫总动员》
19.《我的弟弟是条狗》 20.《圣诞怪杰》
21.《女巫莉丽:龙与不可思议之书》 22.《小鱼历险记》
23.《追梦小海豚》 24.《钟楼小精灵》

第四节　意大利经典儿童电影

意大利是欧洲民族及文化的摇篮,曾孕育出罗马文化及伊特拉斯坎文明,十三世纪末的意大利更是成为欧洲文艺复兴发源地,是全球拥有世界遗产最多的国家,意大利在艺术和时尚领域也处于世界先锋。

意大利电影在世界电影史上具有举足轻重的地位。1895年,意大利摄制了最早的新闻纪录片,1904

上篇　光影奇迹

年,在都灵建立了新闻纪录电影制片厂,1905年,F·奥尔伯里尼和D·桑多尼在罗马创办了电影制片厂。威尼斯国际电影节是世界上第一个国际电影节,号称"国际电影节之父"。

意大利儿童电影具有写实性,更具生活化。

意大利儿童电影的创作者们天生不乏幽默,导演罗伯托·贝尼尼在电影《美丽人生》中,塑造了聪明乐天的爸爸圭多在战争集中营里哄骗儿子,说这一切只是一场游戏,奖品就是一辆大坦克,将艰难岁月变成乐园的智慧,是意大利新现实主义电影的终极追求。儿童电影,给创作者们提供了生活逆袭的通道,尽管内容上表现日常生活和普通小人物的命运,但在情感上,所有电影人都追求真挚的爱的传递,感人肺腑。

我们每个人都有童年,童年时的伙伴是人生给我们的第一次惊喜。我们和童年的伙伴一起成长,然后,随着时间的推移,我们不得不各奔东西。当已成年的我们回忆起童年朋友的那双手时,心底涌上的总是无尽的温暖和淡淡的忧伤。朋友总是阶段性的,只能陪我们走过生命的某一程,但是友谊给我们带来的安慰却会长久地留存。人生中大开大阖的时刻真的很少。大部分时候,我们过的都是很琐屑的生活,有的时候难免会觉得平淡乃至无聊,敏感的人,还会感到孤独。友情是意大利儿童电影里体现最多的主题。

孩子的视角永远是最公平也最受感情驱使的,我们最多的疑问发生在还是孩子的时候,并不是说长大了那些疑问就解决了,而是已经不再热心于答案。

一、意大利现代动画艺术的代名词——布鲁诺·伯茨多

布鲁诺·伯茨多 说

　　我很快就发现制作动画片可以不去考虑演员、布景、灯光等一系列拍摄真人电影所无法避免的问题。

　　我的每一部作品都是我的宣言。

 布鲁诺·伯茨多（Bruno Bozzetto, 1938—）
出生地：意大利米兰
职业：导演、编剧、制片、演员
代表作品：
《陶先生》1988年
《草蜢》1990年
《新幻想曲》1976年
《从容的快板》1976年
获得奖项：
获奥斯卡最佳动画短片奖提名
1990年获柏林电影节的最佳动画短片金熊奖

图1-1-15　布鲁诺·伯茨多

21

图1-1-16

布鲁诺·伯茨多是意大利著名的鬼才动画家,1938年出生在意大利米兰。他的第一部动画长片是拍摄于1965年的《牛仔与苏达》,以西部风情为题材且妙趣横生,该片也是意大利第一部动画长片。

受父亲影响他从小就喜欢绘画,而且热衷于利用图画来讲述故事。17岁时开始学习动画和平面设计,大学期间他潜心研究法律和地质学。他以欧洲人特有的幽默感和简洁明快的线条塑造了一个又一个稀奇古怪动画角色,在儿童教育动画片领域取得了傲人的成绩,是意大利乃至整个欧洲动画电影界的泰山北斗。

1976年,伯茨多导演了他事业的"巅峰之作"——《新幻想曲》。他把所有的精力与智慧都投入到了《新幻想曲》的创作中,之后一直创作动画短片。他的每部影片的美术风格都截然不同。最有想象力的作品是《从容的快板》,将古典音乐结合动画进行表演,从独特的视角诠释了德彪西等作曲家六段经典音乐。作品无论在创意、想象力还是表现的深度和多样性上,都超过迪士尼1940年出品的《幻想曲》。

二、新锐女导演——爱丽丝·洛尔瓦彻

爱丽丝·洛尔瓦彻 说

整部《天体》电影创作是建立在我的调查的基础之上的,并没有从一开始就准备从迷失这个主题开始创作。我在调查的时候,发现在一个社区中几乎所有人都处在迷失中。所以我创造了女孩玛塔这个角色,让她迷失自己,在大千世界中为自己寻觅一个合适的位置。

总体来说,这部电影关注的是精神上的东西,精神上的想法实际上并不飘渺。有人觉得精神内容是虚幻的,其实精神恰恰是实际的、是真实的,是某种根植于内心深处的内容。这就是影片标题《天体》的含义。宇宙中的天体,显得十分飘渺,而且不可触及,可是它们就是真实的存在在那里,而且已经存在了上万上亿年。这和精神的不可触及但是很实际的特质可以说是一模一样。

爱丽丝·洛尔瓦彻（Alice Rohrwacher, 1980— ）

国籍: 意大利

职业: 导演、编剧

代表作品:

《天体》2011年

《奇迹》2014年

爱丽丝·洛尔瓦彻曾在图灵大学学习文学和哲学,并在图灵学习编剧课程。2006年开始参与电影创作,2011年执导的首部电影《天体》在2011年戛纳电影节的导演双周单元亮相,获得一致好评。第二部作品《奇迹》赢得2014年

图1-1-17　爱丽丝·洛尔瓦彻

戛纳电影节评委会大奖。

图1-1-18 《奇迹》

《奇迹》是一部奇特的实验电影,带有神秘色彩。养蜂人夫妇带着四个女儿每天忙碌着照料蜜蜂和采蜂蜜,去海边戏水,他们远离城市和社会人群。然而有一天,一个德国少年犯在重新融入社会时闯进她们的生活……

通过电影,导演打碎了外界对偏远小村庄的过度幻想,但也描绘了在这样纯净的生活里,那些人与人之间简单却美好的小温馨。那头不被女儿需要的骆驼,是女儿过去曾经一度想要的东西,但是时过境迁,她现在想要的只是参加当地电视台的"土地奇迹"的选拔赛。奇迹就是父亲念念不忘的礼物。他想要满足女儿幼时的心愿,却不料女儿已然长大。这一份不合时宜的礼物,最终没能够满足任何人的心愿,骆驼只能拴在家门口的烂泥地里面。

导演爱丽丝·洛尔瓦彻称电影带有半自传性质,因为其本人确实和影片女主角一样,是德意混血且成长于意大利乡村,而片中养蜂采蜜的剧情设定,也来自其早年生活。

影片《天体》以近乎纪录片的手法记录了一位小女孩内心的挣扎。13岁的玛塔生活在意大利南部深处,她在瑞士呆了10年,现在正在努力适应着回到意大利的生活。长着一对明亮大眼睛的她时常感到不安和害怕。她用自己所有的感官在感受这个城市——她看、她听、她感受——但是她却觉得自己是一个局外人。影片用一个寻找自我的故事探讨关于信仰和成长的话题。

三、意大利经典儿童电影

一个个无比坚韧的少年,加上他们的翅膀,有时也许就是一辆脚踏车,他们的成长可以适用于任何不同的时间、地点、人物、事件、游戏规则。

请对任何事情充满巨大的热情,把任何事情看作天赐。对任何人报以微笑,对欣赏你的人充满敬意,不辜负我们的生命时光。

1.《听见天堂》　　　　　　　　2.《有你我不怕》
3.《美丽人生》　　　　　　　　4.《屋顶上的童年时光》
5.《航向真情海》　　　　　　　6.《纯真之旅》
7.《聋哑之地》　　　　　　　　8.《少年透明人》
9.《西西里的美丽传说》　　　　10.《天体》
11.《寻找隐世快乐》　　　　　　12.《米娅和米高巨人》
13.《狗、将军与鸟》　　　　　　14.《克里蒂,童话的小屋》
15.《被遗忘的孩子》短片集　　　16.《奇迹》

第五节　俄罗斯经典儿童电影

俄罗斯动画电影的萌芽非常出人意料,1906年,圣彼得堡的芭蕾大师亚历山大·希里耶夫开始木偶动画的创作。1907年,当"逐格拍摄法"出现后,俄国摄影师、画家兼导演斯塔列维奇开始从事动画创作的

探索和实验,创作的《美丽的柳卡尼达》《摄影师的报复》是俄罗斯也是世界动画电影艺术史上最初的艺术立体动画片。

苏联动画片在继承民间艺术与古典文学的基础上,在五十年代佳作迅速花开,主要有阿玛尔里克和波尔科夫尼科夫的《七色花》(1948)、切哈诺夫斯基的《渔夫和金鱼的故事》(1950)、《青蛙公主》(1954)、阿达曼诺夫的《冰雪女王》(1957)等。六十年代后,动画家们的表现手法和动画片的创作题材日渐丰富,造型语言上也表现出强烈的独特性。

从苏联解体到2002年,俄罗斯动画在形式上更加多元化,开创了动画片意识上的先锋性和实验性,对当代动画片具有深远的影响。俄罗斯民族钟爱华丽斑斓的色彩,人物造型不似美国、日本那样追求完美,而是突出个性化。

俄国人的绘画、文学、音乐、电影与人类崇高的道德观念和人道主义精神有着密切的联系。俄罗斯电影,不管动画片还是故事片更多地传达出忧伤和沉重的气息,在悲哀的现实中传达着美与向善的力量,影片总能让人触摸到那隐隐的希望,在艰难的甚至一无所有的时候,鼓励着人们用笑来战胜忧伤。

所谓大师就是这样的人,他们用自己的眼睛去看别人看过的东西,在别人司空见惯的东西上发现出美来。每一个大师都代表了大多数俄罗斯人,用影像来守望俄罗斯辽阔的土地、文化、民族的信仰。

一、俄罗斯动画片就这么任性——动画大师尤里·诺尔斯金

尤里·诺尔斯金 说

为了达到影片里的真实,有时必须违背现实世界的真实。

我不认为自己是一名前卫艺术家,我更愿意把自己当作魔法师。

尤里·诺尔斯金(1941—)

出生地: 俄罗斯奔萨

职业: 导演、编剧、美术设计

代表作品:

《迷雾中的小刺猬》1975年

《故事中的故事》1979年

获得奖项:

获英国伦敦国际电影节年度杰出电影荣誉奖

获1984年美国洛杉矶动画大奖

尤里·诺尔斯金,是当今在世的最重要的动画作者之一。1941年生于莫斯科的一个犹太人家庭,传说气息的童话和儿歌是尤里·诺尔斯金作品的重要元素,他的作品复杂而感伤,就像是成年人对于童年记忆的诗意挽歌,总会让观众陷入神秘的感伤和怀旧。

诺尔斯金的短片善于运用多层动画摄影机整合各种动画方式,

图1-1-19 尤里·诺尔斯金

以营造诗意的气氛和精美的细节。他将自己的艺术风格称为视觉记忆。

他的作品虽然使用的是定格动画中的剪纸类风格,但更像是在平滑移动的画或者是精巧的铅笔画,这让他的动画看上去像在三维空间中一样。他的画面质感看似粗糙,事物都没有清晰的轮廓和颜色,但无论是笔触,还是构思上对细节的重视,却非常细腻和精准。水珠从叶片上滚落,雀鸟啄食男孩手中的苹果,灯光下飞舞的蚊虫和恍惚的光线,焦黑土地上的一片树叶,火焰吞噬木材时发出的噼里啪啦的声音……也许大师的作品多是如此,质朴且精炼,不哗众取宠,只为观者还原那份心底最简单的感动。极简的表现形式里却蕴含了丰富的哲理、诗意以及变幻无穷的美感。

片名:《故事中的故事》
导演: 尤里·诺尔斯金
类型: 动画、短片
片长: 29分钟
上映时间: 1984年
国家/地区: 苏联
所获奖项: 1984年奥林匹亚动画大展评委会授予此片"有史以来最伟大的动画影片"称号,被誉为"世界上最美的动画片";2006年法国安锡(Annecy)国际动画电影节上,本片被评为"动画的世纪·100部作品"第六名。

图1-1-20 《故事中的故事》

在中性声音低吟浅唱的摇篮曲中,婴儿安静地躺在母亲的怀抱吮吸乳汁,影片开始,一扇光亮的门洞在落叶飘零的大地上被打开……

动画片本身是最"不真实"的,但《故事中的故事》则从第一个镜头开始,就一下子把我们内心里时间灰尘吹去,体会到近乎新生的"真实"。叙事并不是《故事中的故事》的主要目的或是它表现的主要手段,诺尔斯金认为语言是由个人记忆中的一系列图像叠加而成的,他还认为,电影与文学作品不同,它丧失了每个读者对内容独特的视觉阐释。因此,在这部描写童年记忆的影片里,他试图从视、听觉感官感受来努力营造他的诗意电影风格,也正是这样才让此影片具有诗一般纯净的美,美得令人窒息。

片名:《迷雾中的小刺猬》
导演: 尤里·诺尔斯金
类型: 动画、短片、奇幻
片长: 11分钟
上映时间: 1975年
国家/地区: 苏联

对一切充满好奇、单纯天真的小刺猬去找森林另一头的朋友小熊一起数星星。路上,它不时地看看这个摸摸那个,一只对它饶有兴趣的猫头鹰开始紧跟它……

最诗意和幻想的创造物往往诞生于精确的手段。

图1-1-21 《迷雾中的小刺猬》

二、俄罗斯精神——导演尼基塔·米哈尔科夫

尼基塔·米哈尔科夫 说

孩子们,不管他们来自哪个国家和民族,总为同样的理由哭泣,如果想的话,可以很快安抚他们:给他们一颗糖,讲个故事,但为什么安娜这个17岁的小姑娘什么都不缺,却开始哭起来,在讲述自己的祖国时……

有种爱让人哭泣,它的力量和无私在全世界召来了"神秘的俄国灵魂"。

在长期精心的安排之后我能提供给摄制组、特别是演员的只有他们所需要的自由。我发现无法为一部电影准备一个完整的蓝本。一部分原因是我无法确定我想做的是否正确,另一部分原因是电影永远是有生命的,我需要时常确认这一点。与其是要去'制作电影',毋宁说那是发生在我和电影之间的事情,其产物是影片。

尼基塔·米哈尔科夫(1945—)

出生地: 俄罗斯莫斯科
职业: 演员、导演、编剧、制片
代表作品:
《黑眼睛》1987年
《蒙古精神》1991年
《安娜:6—18岁》1993年
《烈日灼人》1994年

图1-1-22　尼基塔·米哈尔科夫

尼基塔·米哈尔科夫,生于莫斯科艺术世家,父母亲都是俄罗斯著名诗人。米哈尔科夫善用影像出色的画面来叙事传情,作品中充满着浓厚的俄罗斯人道主义关怀。

米哈尔科夫是当代俄罗斯电影文化的象征人物,他的电影反思人性、反思历史,表现了具有深厚底蕴的俄罗斯文化,具有史诗风格,磅礴大气,使国际性与民族性、商业性与艺术性达到了完美的结合。他运用电影艺术实现"向世界讲述俄罗斯,将俄罗斯引向世界"的人生目标。

米哈尔科夫1991年拍摄了《套马竿》,影片在中国内蒙古草原拍摄,画面精美,考察记录了边缘地区人们传统的生活方式,其人类学价值堪与弗拉迪哈的《北方纳努克》相媲美。影片获得当年奥斯卡奖最佳外语片提名。

纪录电影分成诗意型、解释型、参与型、观察型等,一个复杂的纪录片文本常常融合几种类型,《安娜:6—18岁》即是,若归类只能属于"新纪录"。

新纪录最重要的原则是:既然电影无法揭示事件的真实,只能表现构建竞争性真实的思想形态和意识,我们可以借助故事片大师的叙事方法搞清事件的意义。与其他国家新纪录相比,如美国的《华氏911》,法国的《迁徙的鸟》《安娜:6—18岁》少了美式顽皮,不同于法式浪漫,它的独特性源自俄罗斯的自然、文化、信仰以及俄罗斯式博大深沉的爱。

片名:《安娜:6—18岁》

编导: 尼基塔·米哈尔科夫

类型: 纪录片、传记

片长: 100分钟

上映时间: 1994年

国家/地区: 法国、俄罗斯

曾经不害怕长大,曾经什么话都敢讲,忍不住地去笑,不明白国家是什么。可是面临成长,学到的东西越多,从中得到的快乐却越来越少。

在影片前半部分,他用宁静的乡间气氛来制造一种安全感。影片是以孩子的成长的表象来叙述的,但是在安娜眼睛后面是父亲的眼睛在闪烁。米哈尔科夫是个有心的父亲,他知道记录孩子的成长是多么重要。他把对女儿的爱用他擅长的方式表达了出来,成长是时光,拍成电影,在影像记录中传递思想。这部电影用了12年的时间,用相同的提问连构记录安娜从6岁到各个年龄段,一个俄罗斯小女孩逐渐长大成为少女的过程与这个国家在时代更替下的风云变幻相交织,个人历史和国家历史融合在一起。

图1-1-23 《安娜:6—18岁》

这部电影是安娜成长日记,也是家庭的影像记录。

你最喜欢的是什么? 最害怕什么? 最想要什么? 最讨厌什么? 最希望得到什么?

同样的提问,不同年龄阶段的安娜有不同的回答,从单纯地害怕长鼻子的女巫,想要一只鳄鱼,讨厌"甜菜浓汤"到犹豫地选择最喜欢大自然,最不喜欢坏人,最想要变聪明。安娜最讨厌的是家里的争吵以及整个世界的争吵。

她曾经面带微笑地回答过:最喜欢美,最害怕学校,祖国就是美的东西。

到影片的结尾,17岁的安娜即将去瑞士学习,面对镜头,她哭了,最后一次回答父亲的采访,她说最害怕失去的是"内心的世界,我的世界,我有好的基础,基于它,我能进一步。或许我刚刚明白,我所拥有的一切——我想说,怎么说,我的祖国,或许我可以马上失去一切"。于是父亲进一步问:"对你来说,祖国是什么?"安娜回答:"这是非常大而美的事物,我不知道。……有些东西我们可以……热爱并去相信它。"而这个时候,她曾经的祖国,苏联已经不复存在,伴随她成长的小院子已经荒芜。

米哈尔科夫用大远景,注视着,不断拉远。通过它们,一块草地,一片树林,一条道路,一座教堂,将一个小女孩的成长和祖国命运结合在了一起。

每一个孩子的成长不可逆转,请关注成长,记录生命的每一份感动。

DV的出现更便于拍下所有幸福的家庭时光,我们无法人为地为孩子设定一个成长环境,走向社会是一个必然,我们无法预知孩子未来将会面临怎样的挑战,能做的只能是强大他们的内心,让他们不把伤害当作伤害,并且把家当作他们最温暖的港湾。

你如何记录孩子的成长和家庭的变迁?

三、俄罗斯经典儿童电影

就像每一个法国人生来都是诗人一样，每一个俄罗斯人生来都是哲学家。

从20世纪初开始，每个俄罗斯导演都在他的创作中融进了更多生命的反思，每个历史时期的儿童电影都有每个时期的沉重。

1.《跳芭蕾舞的男孩》　　　　　　2.《寻找幸福的起点》

3.《小偷》　　　　　　　　　　　4.《童年过后的一百天》

5.《丑八怪》　　　　　　　　　　6.《别特罗与瓦谢金暑假奇遇》

7.《冰雪女王》　　　　　　　　　8.《老人与海》

9.《故事中的故事》　　　　　　　10.《安娜：6—18岁》

11.《压路机与小提琴》　　　　　　12.《伊万的童年》

13.《迷雾中的小刺猬》　　　　　　14.《黑眼睛》

第六节　北欧地区经典儿童电影

北欧五国的儿童家庭电影产量多且丰富，几个国家的政府都对青少年影片的投拍进行一定的财政支持。由于芬兰、挪威、瑞典、丹麦、冰岛都有自己独特的语种，国家支持本土影片的拍摄在一定程度上保护了本国的文化。

北欧家庭片题材多样，瑞典多是根据家喻户晓的经典儿童文学作品改编，而挪威的电影创作者则更追求原创，制作精良；芬兰的儿童片在不经意间透着浓厚的圣诞气息；丹麦家庭片更具大片气质。

欧洲儿童电影协会前任主席伊娃·施瓦茨瓦尔德认为，电影可以帮助孩子在学校或家中与人探讨他们面临的"热点问

图 1-1-24　伊娃·施瓦茨瓦尔德

题"：以大欺小、战争、性别、全球化、多文化世界、暴力、友情、环境、家庭争端、媒体教育等。老师必须帮助孩子们发展他们获取知识的能力，视听手段具有快速和强大的特点，学习可以通过不同的艺术形式开展，电影是引出讨论很好的方式，也是启迪孩子去发现新事物的好伙伴。

为什么要制作儿童电影？因为与成年人一样，儿童也喜欢电影；与成年人一样，儿童也喜欢看各种不同类型的影片，需要丰富的选择。

北欧地区经典儿童电影

1.《想飞的钢琴少年》（瑞士）　　　　2.《追火车日记》（波兰）

3.《圣诞传说》（芬兰）　　　　　　　4.《尼克-星光之路》（芬兰）

5.《古吉回家》（捷克）　　　　　　　6.《青青校树》（捷克）

7.《征服者佩尔》（丹麦）　　　　　　8.《暴风犬》（丹麦）

9.《狗脸的岁月》（瑞典）　　　　　　10.《他不坏，他是我爸爸》（挪威）

11.《单车少年》（比利时）　　　　　　12.《月光提琴手》（希腊）

第二章

亚洲经典儿童电影

天时、地利、人和,与太阳一起升起的是亚洲人的梦想,在光和影创造的新世界里,亚洲各国儿童电影独具的情怀点燃了世界人们的想象。

亚洲拥有的财富中最为珍贵的就是儿童,在全世界孩子最多、孩子气凝聚的亚洲,会因为拥有这份天真而更加具有创造奇迹的能量。纯真善良的孩子,就是这个世界的一面镜子。影像中的孩子们带领我们回归纯真,满怀赤子情怀再次重新出发。

中国民间流传久远的皮影,可以说是现代电影的先导。最早的皮影戏,又称"影子戏"或"灯影戏",是一种以兽皮或纸板做成的人物剪影,在蜡烛或燃烧的酒精等光源的照射下用隔亮布演戏,艺人们在白色幕布后面,一边用手操纵戏曲人物,一边用当地流行的曲调唱述故事,同时配以打击乐器和弦乐,老北京人都叫它"驴皮影"。据史书记载,皮影戏始于战国,兴于汉朝,盛于宋代,元代时期传至西亚和欧洲,源远流长。皮影戏和走马灯传入欧洲后,欧洲人经过多年的实践、研究,最后发展成为电影。电影虽然不是诞生在中国,但中国人对电影原理的认识,对后来电影的发明是有贡献的。电影于1896年8月传入中国上海,当时称为"西洋影戏",简称"影戏"。

动画作品较一般的电影有着更宽广的空间和更多样的手法,可以不受题材、时空和其他因素限制让艺术家任意驰骋,不但能跨越各个年龄阶段,其内涵也更为丰富。亚洲各国有自己独特的神话和传说,中国美术片之所以能够在国际影坛上独树一帜,最突出的成就是创造了鲜明的民族风格。从自己民族的传统艺术中去寻找创作元素,继承并发挥想象。

日本是仅次于美国的世界第二大动漫强国,其动画发展的模式具有鲜明的民族特色。

西亚伊朗影片中波斯民族独有的自然风物和人情风俗之美随处可见,浓郁的本土风情使得每部电影故事都有了宽广而又厚实的人文背景,每一部影片都表现伊朗文化内在的韵味,让全世界都可以看到伊朗的本土风情。

亚洲人自我挑战的勇气无处不在,在影片中直接替孩子们说出那些他们在家里不敢向父母讲、在学校里不敢向老师讲的话。

亚洲有四十八个国家和地区,在电影的发展史上各有千秋,儿童电影创作突出的代表国家有中国、韩国、日本、伊朗、印度及其他。

第一节　中国经典儿童电影

美术片是中国的名词,世界上统称ANIMATION,是动画片、木偶片、剪纸片等的总称。

20世纪20年代，中国诞生了自己的美术片，它的拓荒者和创始人就是万氏兄弟：万籁鸣、万古蟾、万超尘和万涤寰。万氏兄弟们经过几年的实践，制作了首部具有民族特色的动画片《大闹画室》。它讲述一名穿中式服饰的小人从画板上跳出来，淘气捣乱画家的工作。这个时长12分钟有情节的短片宣告中国美术电影诞生。1935年，他们创作的《骆驼献舞》宣告有声动画片的诞生，对中国美术片的发展产生重大影响。1941年，他们完成时长80分钟的《铁扇公主》，首次将孙悟空形象搬上银幕。

20世纪50年代中期特伟导演的动画片《骄傲的将军》和靳夕导演的木偶片《神笔》，是美术电影民族化的开端。传统的皮影和剪纸都具有中国古典艺术的装饰美，并兼有浓重的民间艺术情趣。第一部剪纸片《猪八戒吃西瓜》，从内容到形式都带有浓郁的乡土气息。它运用《西游记》中的人物来创作新的故事，在形式上既有民族风格的特点，在内容上又有新的意义。第二部剪纸片《渔童》在民族风格上更加成熟，而且艺术和技术上又有进一步提高。从此，具有民族特色的剪纸片就迅速发展起来，出现了不少优秀影片。

水墨画是中国古老的传统绘画艺术，意境深邃。水墨动画片的诞生，使60年代初期美术电影在发展民族风格的进程中出现了一个新的高潮，《小蝌蚪找妈妈》《牧笛》《大闹天宫》《孔雀公主》《金色的海螺》正是以它鲜明的民族风格而受到国内外观众和电影界朋友的极大赞赏。

《大闹天宫》《哪吒闹海》《三个和尚》《鹿铃》《鹬蚌相争》《火童》《金猴降妖》等，在发展民族风格方面取得了新的成就。

80年代初，美国和日本的电视动画开始进入中国，计算机动画技术步入实用阶段，中国动画面临着新的挑战。

美术电影虽然是一门世界性的电影艺术，但是中国美术片在艺术风格上应当从自己民族的传统艺术中去寻找资源，继承并发展它，创造出具有鲜明民族特色的美术电影艺术。

目前国产动画电影之所以故事一直不过关，一个主要原因是一味抱着所谓的"动画特性"不撒手。导演、编剧根本没有找到或者不愿意找能感动自己的现实生活原型，低估孩子们的理解能力。

解决国产动画电影的故事与叙事问题，还得从尊重编剧和重新理解剧本创作开始。先感动自己，再谈感动观众。故事不仅要有强大坚实的生活基础，还需要丰富的人生阅历与积累，能编寓言故事的人都是伟大的哲学家与思想家。

中国的儿童电影是从1922年生产了第一部儿童电影短片《顽童》开始，1923年，中国生产了第一部儿童电影《孤儿救祖》。儿童电影真正发展时期应该是新中国成立以后，1981年建立中国儿童电影制片厂，儿童电影的拍摄进入人们的视野。

一、中国电影界的一个神话——张艺谋

张艺谋 说

人的潜力是无限的，一个人就像橡皮筋一样，需要不断地拉，在这个过程中挑战自己的极限，不断扩展自己的能力。

> 导演最重要的是选才，很多导演不用新人，是没自信去冒险。
>
> 人类的感情是相通的。人类共有的情感，不分民族，不分国界，感动你了，你就喜欢了。

张艺谋（1950—）

出生地： 陕西西安

职业： 导演、摄影师、编剧、演员

代表作品（与儿童成长有关的电影）：

《一个都不能少》1998年

《千里走单骑》2005年

获得奖项：

两次威尼斯国际电影节金狮奖

第38届柏林国际电影节金熊奖

三次获得中国电影金鸡奖最佳导演

美国夏威夷国际电影节终身成就奖

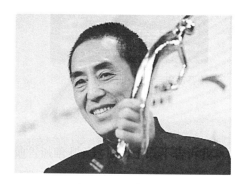

图1-2-1 张艺谋

张艺谋，是一位具有国际声誉的中国著名电影导演，他拍摄的电影多次获得国际电影节大奖，也曾多次担任国际电影节评委会评委及主席职务。早期他以拍摄中国传统文化的电影著称，影片追求细节的逼真和色彩的浪漫。1998年拍摄的影片《一个都不能少》，反映中国农村教育的现状，是张艺谋唯一一部完全采用非职业演员的作品，真挚感人。影片获第56届意大利威尼斯国际电影节最高奖——金狮奖。2005年，他导演了影片《千里走单骑》。该片感情深沉而丰富，感人至深，荣获华表奖优秀故事片奖、第26届香港电影金像奖最佳亚洲电影大奖。

影片《一个都不能少》是部很真诚的片子。单线条的故事，一根筋讲到底。影片采用纪录片式的风格，全业余演员、全纪实镜头、全真实布景，强烈追求一种真实感。一个十三岁的女孩成了28个孩子的代课老师。她只会唱一首歌，甚至连歌词都记不清楚，她不懂得表达。她唯一的法宝就是不轻易屈服。村长答应给的50元钱，她追着拖拉机去要；小女孩被选到县里作为运动员培训的时候，她追着汽车去找……就为了信守诺言"一个都不能少"，一根筋的魏敏芝倔强地在城市里寻找学生张慧科，努力完成高老师交给她"一定要看管好这28个孩子，'一个也不能少'，不能再有人失学了"的任务。影片塑造出"一根筋"式的人物魏敏芝，让观众再一次为张艺谋的变化而惊叹。

《千里走单骑》是另一部与儿童成长有关的电影。两对父子，隔膜与疏离，沟通与理解，都在他们人生中上演着。儿子健一病危，却因父子关系恶劣而拒绝与父亲进行沟通。父亲高田为了完成儿子的意愿，从日本赶往云南拍摄李加民唱的傩戏《千里走单骑》。千里迢迢终于赶到云南，高田艰难地与当地居民沟通，得知李加民犯事入了狱。原来李加民

图1-2-2 《一个都不能少》

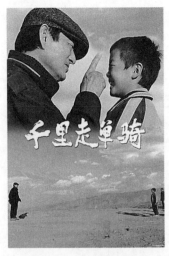

图1-2-3 《千里走单骑》

有一段与儿子有关的心酸往事,并因此被判了罪。高田千辛万苦找到狱中的李加民,请求他唱戏。怎料李加民听完高田与儿子的故事后,想到了被自己抛弃的私生子,戏唱到一半,便泣不成声。高田决定回去找他的儿子前来探狱,路上二人相互谈心照顾,感情甚笃,然而儿子与李加民之间的感情冰层,却怎么也打不破。而正当李加民再次演唱的时候,高田接到电话,儿子已经含笑而死,并原谅了自己。

父子之间的感情,是世间最醇厚,也最含蓄的感情,更多的时候是深深地藏在心里。高田到了丽江,才体会到儿子的孤独,在山上迷路的一晚,杨杨仿佛换位成他的儿子,高田重新找回了对儿子的深情呵护,小杨杨从高田的拥抱中,体会到一直以来缺失的父爱,也许,父子的情感,必须借助其他载体才能流露。

张艺谋导演很好地控制了影片的节奏,叙事结构也简单,却满含深情将一个父亲为了在儿子生命最后时刻表达自己的爱意和忏悔,在自我心灵的救赎之旅上全部呈现。

《千里走单骑》呈现了一个民风淳朴的世界,没有苦,没有恨,没有愤怒,没有无奈,只有纯洁的感动。告诉人们,应该揭开面具真诚地互相面对。

"我当然希望不断地改变戏路,但是改变也很有限,总希望能给观众一点意外和惊喜。"张艺谋从来不拍电视剧,只拍电影;而他的电影,不论是城市题材还是农村题材,不论是现代还是当代,都独树一帜,一种清新、自然和返璞归真的东西在他的影片中执拗地凸显出来,这就是导演的精神追求吧。

中国第五代第六代电影人大都有拍儿童影片的情怀,导演陈凯歌拍摄的儿童片《和你在一起》《孩子王》都与教育有关,关于教育对人格的塑造,影片中进行了深切的思考。

影片《和你在一起》中,一个13岁的少年,原本可以继续小小的舒心和满意,疯跑在江南水乡的田野,望子成龙的父亲执意带孩子抱着一把破旧的小提琴,在繁华的北京追逐梦想。在火车站的候车室里,刘小春用音乐的灵魂演奏小提琴,流畅的音乐出现了爱的奇迹,如同天籁之音,久久回荡在大厅,让人潸然泪下。小春已经失去了出国参赛的机会,但他选择了属于自己的舞台,找到了自己最爱。和你在一起,你是谁,是父亲,是音乐,是理想,更是真情。

影片《孩子王》带着导演陈凯歌独特的气质:对中国文化内涵、传统理念触及深远。

教育问题和文化残缺在影片《孩子王》里是最纠结的核心,那群孩子,他们究竟最需要什么。下乡的知青老杆自从上任去当老师,就不断地自我审视、自我反省。老师的角色给了他太多触动,尽管触动本身并无所谓对错。但是他否定了曾经的教育方式,融入那群孩子中。初始他还带着一种挽救孩子于知识盲区之中的远大信念,而愈到最后,他发觉改变自己、改变孩子的识字水平是可以完成的事情,而改变孩子们心里业已形成的观念价值,却非易事。老杆虽然是个扛着锄头的先生,可他不屑于那些正规的教学内容,他教他喜欢教的,大自然才是归属。他对生命本质的理解有谁能够认同呢?

陈凯歌具有第五代导演的共性,对电影语言的开拓充满了期待和好奇心。他的电影中充满他对中国文化的反思,充满了导演独特的个人经验,是导演的真诚告白,包含他的思考、忏悔,再加一点希望。没有个人的经验,全世界的电影都没办法进步。

同样有情怀的电影导演杨亚洲在儿童电影《美丽的大脚》里,将师生之间的纯真和感动挥洒在黄

土高原上。影片大量采用了遥移和俯视镜头,展示了一种开阔浑厚的故事场景里人物逆光而出的由衷真诚,在土生土长的张美丽和都市来的志愿者夏雨身上,都有天下师者的大爱,她们张开的怀抱揽得了天下,她们给出的温暖足够孩童们一生不忘。

姜文导演的影片《阳光灿烂的日子》里,老师和学生之间被时代的鸿沟分离在两岸,咫尺天涯。不管你身边有多少小伙伴独自成长,是每一个孩子面临的真正现实。

另类导演冯小宁的《战争子午线》和科幻片《大气层消失》里的孩子面对的不仅是成长困境,还有生存困境,一个是战争,一个是环境污染世界大灾难的到来,影片中的孩子面临更艰巨的任务,使命和担当,冯导的影片中体现了人物的本能和生命力,强悍而又感人。每一部电影都能够给我们打开一片窗,让阳光照亮我们心灵深处的角落,引燃我们内心的渴望,找到对自己的信心,对他人的信心,对将来的信心。

二、台湾导演侯孝贤

侯孝贤 说

其实我们在童年,在成长的过程中,面对这个世界已经有了一个眼光……那个时候已经认识世界了,只是我们还说不清楚,也没有人告诉我们真正的原因是什么,所以这段时间就会先隐藏起来。

阳光底下再悲伤,再恐怖的事情,都能够以人的胸襟和对生命的热爱而把它包容。

一如整片散落的银杏叶看似无它,但如果你仔细地凝视某片叶子,它会在我们愿意理解并同情的注视下,在那个瞬间,永远静止。

侯孝贤
出生地: 广东梅县
职业: 编剧、导演、制片、演员
代表作品:
《儿子的大玩偶》1983年
《童年往事》1985年
《冬冬的假期》1984年
获得奖项:
第46届威尼斯电影节金狮奖
第26届台湾金马奖最佳导演
第32届台湾金马奖最佳导演
第36届柏林电影节费比西奖
第30届亚太影展最佳导演奖

图1-2-4 侯孝贤

侯孝贤，台湾电影导演，使用长镜头、空镜头与固定镜位，让人物直接在镜头中说故事，是他电影的一大特色。他电影中常呈现有关城乡关怀、成长故事、历史纪录、民族认同等主题，在这些所在因素当中，我们可以透视到他影像中埋藏的中国传统文化的痕迹及底蕴。

侯孝贤镜头下的童年，永远有让不同时代的人都能找到共鸣的魔力，无论任何时代，平静琐碎的生活下，真实的人性都是相通的，只要保持心灵如孩童般空灵纯净，就能如他一般更加清醒地看清现实，他的影像童年可以帮助我们拼凑出一段完整的时光，就好像我们还是孩子一样。

在电影《童年往事》中，许多真真切切的生命穿梭在里面，朴素的、安静的、淡然的却又都是无助的、漂泊的。从大陆迁往台湾的一家人，在表面平静的日子下，各怀心事，对大陆念念不忘的祖母，有着尴尬"外省人"身份的父母，为替父母分重担放弃了念大学的姐姐，懵懂中的小孩子阿孝咕，尽管表面上他做着多数成长中男孩都会做的事，内里却已埋下会突然裂变的种子……

《冬冬的假期》纯粹而自然，《童年往事》因为主人公自身成长经历带有审思反省的基调，内容里包含更多的是童年到少年间的感悟与震撼。

《儿子的大玩偶》里，化装成小丑的失业的爸爸不小心吓哭了儿子，替电影院做"三明治广告人"，却得不到家人及亲友的认同……侯孝贤准确地抓住了这些牵动人心的线索，父爱的卑微与伟大，触动每一个人的心怀，此部影片被视为"台湾新电影"的开篇作品之一。

三、我的童年在四面八方——导演方刚亮、宁浩、万玛才旦

方刚亮 说

所有的花开都有它自己的美丽。

作为一个优秀的儿童电影创作者，最不可缺的不是艺术水平和导演能力，而是'童心、真心和爱心'。

 方刚亮（1972—）
出生地：中国江苏
职业：导演、编剧
代表作品：
《上学路上》2004年
《寻找成龙》2009年
《我的影子在奔跑》2013年
方刚亮，北京电影学院导演系教师，1991年毕业于北京电影学院录音系，1995年获得北京电影学院导演系硕士研究生学位，1998年开始在北京电影学院导演系留校任教。

图1-2-5　方刚亮

关注成长和教育，不仅仅因为自己是个老师，方刚亮的影片中更多呈现的是一份对成长的尊重。

在黄沙漫天、贫穷落后的西海固，学生们几乎每天都会朗诵一篇绿意盎然的小诗，然而，绿色对他们来讲永远是个梦。不仅如此，贫穷还在每天威胁着他们，很多人因为负担不起学费而永远告别了教室。这天，学校放暑假了，老师告诉大家开学时要交二十四块八毛的学费。十二岁的王燕家里还有两个弟弟也在上学，七十多块的学费对这个贫困家庭来说并不轻松，妈妈说了让她下学期就不要去上学了。

为了能继续留在学校，王燕决定自己去把学费赚回来。

《上学路上》是一部以著名的《马燕日记》为创作由头、以全新手法表现西部孩子求学故事的电影。影片背景是宁夏回族聚居的西海固，宁夏西海固地区是我国最贫困的"三西"地区之一。西部贫瘠的黄土，因为孩子们的坚强和智慧，变得轻快灵活起来。

儿童片最难做到的就是怎么表现童趣且不让观众觉得矫揉造作，更关键的是要用孩子的眼光来看世界。

图1-2-6 《上学路上》

《寻找成龙》的主人公张一山是一个生在北京长在印尼，并且中文不太灵光的小华侨。在成龙功夫片风靡世界的时代，张一山也不例外，16岁的他成了成龙大哥最忠实的粉丝之一。他进入功夫学校学习武功，做梦和写作文都离不开成龙，最大的愿望就是亲眼见见自己的偶像。

某日，张一山得知成龙正在北京潭柘寺拍戏，为了见到偶像，他一反常态决定回北京的姥姥家。这个鬼灵精的男孩并未按奶奶要求的那样去姥姥那学习中文，而是直接坐上出租车前往潭柘寺。只不过，他这次吃了中文差的亏，原本要去潭柘寺，结果反被司机拉到了清石观。自此，张一山开始了一波三折并且险象环生的寻找成龙之旅……

图1-2-7 《寻找成龙》

这是一部给成人看的儿童世界的电影，影片的视角放低到儿童的高度，使得观影者不得不蹲下来，以这样的眼睛看待周围的世界。

电影没有强烈的戏剧冲突，以娓娓叙述的方式呈现近于真实的生活片断来感染人，事实上这些片段中的特殊人的特殊情趣和观感已足够打动人了。

患有艾斯伯格综合症的修直，第一个记忆是听见妈妈田桂芳叫"修直"，然后笑了。修直第一次思想——他真是修直还是长得像修直？

但修直知道人总是要长大的。

对导演方刚亮来说，拍摄《我的影子在奔跑》这样的片子难度并不大。好在他的个人阐释里面，他称自己是一个没有太大野心的人，也不去理会周围的潮流风势。言下之意，他对自己的现状和定位都很清楚，

图1-2-8 《我的影子在奔跑》

拍摄这种格局和预算都不大的片子，正适合于他。

由于电影全部由手持、跟拍镜头所组成，追求写实风格，观众在这部电影扮演一个特殊的存在，比起一般电影，他们与电影人物显得更加接近，几乎就是生活在那个家庭的隐形人。

方刚亮不让演员化妆，不做灯光要求，尽量做到了生活化，故事场景也不加太多的装饰，从而达到了他要追求的电影美学：简单、质朴。

现实中，孩子是一个非正常人，但在影像处理后的世界里，他比寻常人会看到更多的色彩，更丰富的细节和奥妙。他的眼睛是放大镜，又像红外扫描仪，这个神奇的滤镜世界，成为《我的影子在奔跑》的一个特殊手法。

《我的影子在奔跑》不是一般的情节剧，没有高潮冲突，没有去套解铃。它是从正面去塑造自闭症患者，没有自怜自艾，也没有想过博取观众的同情。它要说的事情很简单，一个自闭小孩，他也能健康成长，离开家庭，出国去求学。即便修直做了很多离谱的事情，也不懂得表示"感恩"，可是，他就是那样成长了，整整十七年。即便很多时候，你会觉得，这部电影和这个小孩一样自我，不管不顾，沉浸到属于他们的世界。

导演刻意的是幽默的基调，影片中大段的内心独白、造词都很幽默，显出男主人公孩子般的天真和数学天赋。

所有的花开都有它自己的美丽。

电影就是以这样不动声色的方式反衬出这样的现实：在我们以为很怪异、甚至痴傻的孩子的眼里，原来我们正常的世界也是如此的不可思议、有违常理。而原本我们习以为常的平凡的世界竟然存在如此多的新奇。

电影里艾斯伯格症家庭的艰辛付出被表现得含蓄而隐忍，但是折射给各人亲身感受却忍不住要深深感喟。

一部电影，把一个忧伤的故事，以如此浪漫的情怀，如行云流水似地叙述出来，真是可喜，更加可贵的是它没有再度强化这样的家庭的伤痛和无奈。

70后80后的电影人对童年的记忆更加鲜明，导演宁浩在北方蒙古大草原上创造了奇迹。《绿草地》是一部谁看了都想打滚奔跑的电影。

《绿草地》是一部极富童真的影片，小男孩毕力格捡到了一个顺水漂来的乒乓球，可草原上的孩子都不知这圆球为何物，还以为是奶奶说的"夜明珠"。然而，"夜明珠"晚上并不发光，孩子们将它丢到了老鼠洞里。当从电视里得知乒乓球竟是"国球"时，孩子们将球找了回来，并准备将"国球"送还给国家，送到北京去……

宁浩将镜头集中在了三个小孩子身上，六七岁，却已经懂得了如何去辨认风向，懂得用灌水让掉进坑洞里的乒乓球重新浮上来。毕力格是坚守的，达瓦是倔强的，二锅头有些怯场，他掉头而回，发现所有的食物居然忘在了自己的车上，依然选择铁肩扛道义，返身追逐而去。宁浩用他心底最单纯的色彩去渲染这段孩子们的知交故事，最终成就了一段感情真挚的患难征程。《绿草地》不是最深刻的，却是最值得回味的，昏黄的斜阳下，三个孩子的剪影在镜头里被无限放大。

影片中的每一个孩子都天真有趣，他们的惊喜，他们的争执，他们的倔强，他们的失落，他们的悲壮，都充满了孩子气，这是真正的儿童电影。

在这部影片中可以看得到导演宁浩的未来。导演把一个属于草原的灵魂在不温不火的剧情中

渗透出来,让电影质感的流露与那片绿意盎然的草地做到了完美的和谐,呈现出一种"诗"电影的味道。

驰骋在西藏的天空下的导演万玛才旦,坚信在宗教生活与世俗生活之间应该有一条通道,能进入世俗,也能缓慢回归宗教生活的庄严和神圣。

儿童电影《静静的嘛呢石》,以纪实的手法讲述了一个身处偏远寺庙的小喇嘛过年回家的故事。从寺庙到村落,又从村落回到寺庙,在三天的时间里,充满好奇心的小喇嘛被电视节目深深吸引。在世俗生活和宗教生活之间,在现实世界和神话传说之间,在本土文化和外来文明之间,小喇嘛既感到新奇又感到迷惑。

以影像的方式展示"原汁原味的西藏",通过一个简单的故事,表现藏区日常生活表面的平静之下,传统与现代的交织渗透,表现浓厚宗教氛围下人与人之间的温情,纯朴的人对信仰的虔诚。没有奇观异景,没有炫目的藏域风情,却有一种难得的淡定安静。老喇嘛和小喇嘛安静的日常宗教生活,以及这种生活与外界真实动人的世俗生活之间富于哲学启示意义的思想联系、情感联系,使这部情节单纯的电影,如同一颗在生活的绿叶上活泼滚动的露珠,充满了探寻人生真谛的思想张力。

本片是中国百年电影史上第一部西藏影人独立编导的民族电影。其编剧、导演、美术、演员、音乐制作等主创人员全部都是藏族人,其意义与价值是深远而巨大的。

万玛才旦,他在为他的民族寻找位置,用一种静默的、不事张扬的方式。

作为儿童题材与民族题材双重边缘题材的交集,少数民族儿童电影是一道具有独特审美和童真风格的银幕风景线。《走路上学》《鸟巢》《格桑梅朵》《幸福的向日葵》《月亮船》和《翅膀花》《我家在水草丰美的地方》《变成太阳的手鼓》是其中的代表作品。

上学艰难,这个沉重但无法绕开的问题,在我国民族地区尤为突出,与《上学路上》类似,《走路上学》也表现了少数民族儿童在极端困苦的条件下对求学的渴望和坚持。影片中那个傈僳族男孩,因为父母不敢让他滑溜索去对岸上学,就偷偷地溜索过江去"蹭"课;而他的姐姐,最终在一次放学回家过溜索途中跌入奔流滚滚的江中……怒江大峡谷中的生活是严酷的,但这没有磨灭孩子们的乐观天性,姐弟俩的笑脸是那样灿烂,令人唏嘘感动。

电影《鸟巢》和《滚拉拉的枪》,则通过一个看似木讷的苗族男孩的寻父经历,透过他的眼睛观察外面的世界,体会心灵的成长。出外闯荡寻父的过程,就是一个"具有仪式感"的长大成人的过程。而这种"出走"经历,这种对传统与现代碰撞的深刻体验,城镇里的孩子不会再有了。

同样是讲述成长,《俄玛之子》则表现了一个哀牢山深处的哈尼族少年如何靠着对电影的一腔痴爱,支撑他一步步实现理想;《尼玛的夏天》讲述了与奶奶相依为命长大的藏族男孩来到东海之滨,融入城市新生活的生命体验。

《红象》《小象西娜》《应声阿哥》等,着重表现的是少数民族孩子与自然、与动物的亲密关系,反映了一种和谐的状态。

太阳底下如此辽阔澄净,孩子们的心是如此干净善良……电影人要在影片中传递什么样的天地和情怀,与我们观众要建立什么样的气度格局是互相作为,彼此成就的。

四、展世界华人风采——李安

李安 说

拍电影的人不需要别人勉励,需要勉励的人拍不了电影。

不要去想个人风格,风格是让没有风格的人去担心的。

我觉得任何一样东西,做到比较好的层次,都是很儒雅的,至少我们讲究它有一种儒雅的气质。

李安(Ang Lee,1954—)

出生地: 台湾屏东

职业: 导演、制片、演员、编剧

代表作品(成长电影):

《少年派的奇幻漂流》2013年

获得奖项:

两届奥斯卡最佳导演奖　　两届英国电影学院奖最佳导演

两届金球奖最佳导演奖　　两届柏林国际电影节金熊奖

两届威尼斯国际电影节金狮奖　两届台湾电影金马奖最佳导演

香港电影金像奖最佳导演

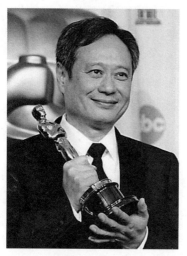

图1-2-9　李安

少年李安的电影梦,缘起于创于1961年的台南市全美戏院。1973年,他考进了台湾国立艺专(2001年改名国立台湾艺术大学)影剧科。1979年,李安赴美就读伊利诺伊大学香槟分校戏剧系,取得学士学位;1981年至纽约大学就读电影制作研究所,取得硕士学位。

2013年,凭借《少年派的奇幻漂流》获第85届奥斯卡金像奖最佳导演奖,李安是电影史上第一位于奥斯卡奖、英国电影学院奖以及金球奖三大世界性电影颁奖礼上夺得最佳导演奖的华人导演。东西方两种不同文明的冲击造就了李安与众不同的视野和气质,兼具东方传统的温文尔雅和西式的洒脱不羁。李安有开发不同题材的创作勇气,并获得卓越的艺术成就。

他导演的华语片致力于探讨传统与现代的伦理矛盾、东方与西方的文化冲突,开拓了国人视野,传达出人性普世的价值,对当前社会具有提醒与鼓舞作用,为华语电影开辟了新的表现领域;李安执导英语片同样能结合东西方艺术与商业元素、准确地把握欧美文化心理,带来进取的精神与价值,是当代国际影坛声名最盛的华人导演。

李安的电影基于原著,但又不尽相同。他保留了故事框架,进行了改动增删,李安通过隐喻表现手法,赋予原著一个"李安"灵魂。李安在细节上的处理是刻意的,每一处都经过精心设计,每句台词都有它的功能和指向。

电影是什么?电影就是关于梦的艺术。少年派的名字"π",圆周率,是一个无穷无尽、永无规

律、永不重复的小数,即"无理数"。

如果这个世界是绝对理性的,为什么又会有无理数的存在呢?

我们可以确知圆的周长与直径,无论圆的外在条件如何改变,但圆的灵魂"π"是一个无理数。

电影中首先是针对阿南蒂的——不记得有没有道别,其次是记得海难时与父母兄弟来不及道别,以及记得理查德·帕克——头也不回地离开。

经历过海难和海上漂流的派,他的本能不会允许自己再回头望一眼,只是这么简单。

图1-2-10 《少年派的奇幻漂流》

五、中国经典儿童电影

电影属于大众传媒的一部分,既然要"传",就得思考,传什么?很多电影人忽略了电影最根本的目的是——给予精神的洗礼和升华。

不管是瀑布一样的电影从天而降,还是小溪一样的电影源远流长,它们不失水的清澈和涤荡,就会闪亮亮地充盈我们的生命。

中国的动画界,真需要个猴子来大闹一番。

1.《草房子》　　　　　2.《阳光灿烂的日子》　　33.《上学路上》
3.《美丽的大脚》　　　4.《我们天上见》　　　　34.《寻找成龙》
5.《洋妞到我家》　　　6.《一诺千金》　　　　　35.《我的影子在奔跑》
7.《紫陀螺》　　　　　8.《孩子那些事儿》　　　36.《绿草地》
9.《我的九月》　　　　10.《暖春》
11.《无声的河》　　　　12.《守护童年》
13.《小刺猬奏鸣曲》　　14.《大气层消失》
15.《细路祥》　　　　　16.《长江七号》
17.《童年往事》　　　　18.《看上去很美》
19.《小人国》　　　　　20.《奇迹的夏天》
21.《音乐人生》　　　　22.《藏獒多吉》
23.《麦兜故事》　　　　24.《宝莲灯》
25.《哪吒闹海》　　　　26.《大闹天宫》
27.《神笔马良》　　　　28.《千里走单骑》
29.《一个都不能少》　　30.《儿子的大玩偶》
31.《童年往事》　　　　32.《冬冬的假期》

第二节　韩国经典儿童电影

韩国电影指大韩民国的电影。1900年初,韩国电影主要以短片的形式上映,相应的短片影院也随之形成。20世纪70年代,韩国电影逐渐走向兴旺,但当地电影院仍以放映外国影片为主。70年代电

视走入寻常家庭,电影业进入衰退期。

2006年,韩国的电影终于往世界的方向走动,作为第一部韩国科幻片,奉俊昊导演的科幻电影《汉江怪物》创下了2005—2006年韩国电影票房最高纪录! 2008年,被认为韩国最励志感人的影片《举起金刚》和喜剧大片《天才宝贝》都获得了许多奖项,《国家代表》成为体育励志大片。

近几年来韩国的原创动画片开始厚积薄发,《五岁庵》《千年狐》《倒霉熊》《罗德岛战记》《多细胞少女》《哆基朴的天空》《美丽密语》等等。

韩国不仅是世界上最重视教育的国家之一,而且在教育的作用方面,特别强调国民精神。韩国儿童电影将国家教育传递得非常深入,在娱乐中协助所有的人完善其个人品格。

韩国的儿童电影《回家的路》《你好,哥哥》等除了唤回都市人群迷失已久的童心,启发了人们对美好情感的向往,更缔造了一系列惹人喜爱的超级童星。

一、"国民弟弟"——俞承浩

俞承浩 说

从6岁就开始演艺活动,那时候并不太清楚自己做的是什么,只是在按照吩咐去做。不过拍了《人狗奇缘》之后,就有了要好好做下去的想法,开始有了作为演员的野心,就好像是才睁开朦胧双眼的感觉。

十岁那年,玩着玩着就把电影拍完了。

俞承浩(1993—)

出生地: 韩国仁川

代表作品(儿童电影):

《爱·回家》2002年

《人狗奇缘》2006年

《能看见首尔吗》2008年

获得奖项:

韩国电影大赏最佳童星奖

MBC演技大赏新人奖

KBS演技大赏最佳青少年演技奖

图1-2-11 俞承浩

1999年他以拍摄手机广告走上童星之路,3年后凭电影《爱·回家》一举成名。这部电影没有大牌明星,主演是年过七十的老阿嬷金乙粉和9岁的俞承浩。俞承浩饰演的相宇是个天真懵懂的少年,敏感、爱耍小性,对聋哑外婆的辛苦不能体谅,不过有时又会变得很懂事。片中温暖真挚的祖孙情令420万韩国观众淌下热泪。俞承浩虽然稚嫩,但在戏里,他顶着外婆剪的锅盖头,眼泪能够瞬时而下,

自然天成的表演备受瞩目,被称为"演技神童"。从那些最简朴的细节中,人们体会到被遗忘、被忽视的纯朴、刻苦与真情。

都说一个演员在每个阶段塑造角色能力是不一样的,成年人如此,孩子也是如此。这个13岁的孩子,在影片《人狗奇缘》中扮演了一个懂事的哥哥,守护妹妹,期待有朝一日离家出走的妈妈回来,为了妹妹生日那天不哭,偷回了一条小狗……影片中的男孩伊灿有着同龄人完全不具备的责任心和承受力。承浩在角色中慢慢地长大,一步一步走来,还是那样的天真,还是那样的善良。他带给我们的感动,是深入我们内心最柔软的部分。

这部电影可谓是韩国第一部狗狗题材的电影,通过人与狗之间发生的故事来表现一个没有尔虞我诈、单纯美好的世界。守候在伊灿身边,为他轻舔伤口给予安慰,万千缘分中,狗与人的缘分是不可忽略的存在。温顺又忠诚的狗与人之间的缘分并不只是主仆关系。有时它也能给人以勇气和力量。

制作者并不追求好莱坞式的大英雄主义,被世界遗忘的少年和追随少年不弃不离始终如一的狗儿,给观众带来最耀眼的感动。

从岛外"飞"来了一张请帖,打乱了大海中丁点大的信岛的宁静,小镇山上的孩子们知道这个消息后心情激动得七上八下。信里热情邀请信岛分校的12名学生去工厂修学,一直想让岛内的孩子们看到外边的世界的恩英老师寄给饼干工厂的信所收到的回复……

电影《能看见首尔吗》弥漫的忧郁的沉思气息是当今许多浮躁的主流电影所缺乏的。在87分钟的时间空间里,导演构筑了丰富的戏剧张力,许多特写镜头也捕捉到了孩子们自然流露的珍贵的纯真。关爱孩子和父母,这是我们一直想做却总是做不好的事情。一辆普通的自行车就能作为激励,这恐怕是很多人难以想象的事情。没有以往描写村庄和城市冲撞的犀利的语调,似用孩子温和的目光一样,去呈现这些唐突的差别和心情,主题却在这过程当中很流畅地传达给观众。导演用淡定的镜头语言展现被污染的现代和纯粹的过去,传递现代人的反思。

图1-2-12 《爱·回家》

图1-2-13 《人狗奇缘》

图1-2-14 《能看见首尔吗》

二、世界上最小的影帝——朴智彬

朴智彬 说

当观众要比当演员幸运得多噢。

学校生活也是人生经验,而且是什么都无法交换的。

朴智彬(1995—)
出生地:韩国首尔
代表作品
《你好,哥哥》2005年
《冰棍》2006年
《寻找鲸鱼的自行车》2010年
《天国的孩子们》2012年
获得奖项:
韩国儿童电影节形象大使
2003年KBS演技大赏青少年演技大赏
2005年第一届新蒙特利尔电影节影帝(迄今为止世界上最小的影帝)
2006年主演的电影《冰棍》获得日本福冈亚洲电影节最佳影片奖

图1-2-15 朴智彬

一年级的翰尼忍不住哭泣:哥哥,请不要死!

尽管朴智彬很淘气,演淘气的翰尼却让他很伤感。影片《你好,哥哥》中的"光头哥哥"翰宇又要进行手术,癌症会带走哥哥,哥哥的包容,哥哥的爱……小演员将万分珍惜的那份兄弟情在任性、忏悔和拥抱中体现得尽情尽意,珍惜亲情,让所有观影者唏嘘不已。

从小就没有爸爸的英才,偶然间从朋友的妈妈那里得知爸爸江成武还活着,为了筹集去汉城找爸爸的车费,英才一天一天,一只一只专心地卖冰棍,被相依为命的妈妈发现……

因为出演《冰棍》这部电影,朴智彬一生都不会辜负每一根冰棍儿的滋味,一家三口团聚在一起,是影片里英才的梦想和他坚持在烈日里奔走卖冰棍儿的信念力量,一个孩子的快乐就是牵着爸爸的手吃冰棍。直面人生,让小演员迅速成长。

影片《寻找鲸鱼的自行车》讲述了乡村孤儿少年恩哲带着将要失去视力的妹妹恩河前往海边看鲸鱼的温情故事。两个孩子看似天真,却经历着孤独成长的惆怅。随着恩河的眼病越来越严重,恩哲决心一定要让妹妹亲眼看到梦中的鲸鱼。于是,他们两人骑上脚踏车,向可以看见鲸鱼的长生浦进发。这是一次孤单而危险的旅行,好在兄妹俩遇到了对他们亲如己出的德秀叔叔……

这是失去父母的小兄妹相互扶持、实现梦想的童话之旅。影片从剧本的设置到后期梦幻效果的

图1-2-16 《你好,哥哥》　　　　图1-2-17 《寻找鲸鱼的自行车》　　　　图1-2-18 《冰棍》

生成,都投入了大量的人力物力,力求画面感精美、情节迂回感人。除了一对天才童星的精彩表演,影片的另一卖点便是位于全罗北道南源的长生浦开阔壮美的自然风光。

演弟弟像弟弟,演哥哥是哥哥,因为真挚,朴智彬所扮演的角色都是小英雄本色。

一般的童星会因现场的辛苦行程而疲累,因此很难融入感情,但是他却能在睡醒之后立刻流下眼泪或呈现明朗笑容。对每个作品和角色都做了许多的思考和演技练习,是朴智彬在人群后面的功课。

三、韩国经典儿童电影

韩国儿童影片中展现的爱都是独特的,奶奶的爱,爷爷的爱,父母的爱,兄弟姐妹的爱,老师的爱……有的沉默无语,有的如沐晨风,有的严酷无情。有的时候,严酷也是一种爱,一种更不易、更艰难的爱。

韩国的教师节是每年的5月15日,与中国教师节的日期不同,可电影讲述的韩国的教育制度,同样适用于中国的教育。"努力学习,开心玩耍",有几个学生能真正做到呢?

今天我们应该怎样做老师?这是每个看完关于师生题材电影的人无法不面对的话题。影片《天国的孩子们》《能看见首尔吗》《我的鬼马金老师》《我们学校的ET》《为了霍洛维茨》,其中的每一位老师都在现实和梦想之间重生,与学生一起成长。

1.《我的鬼马金老师》　　　　2.《我们学校的ET》

3.《为了霍洛维茨》　　　　　4.《九岁人生》

5.《小王子》　　　　　　　　6.《旅行者》

7.《最后的礼物》　　　　　　8.《儿子》

9.《秀雅十三岁》　　　　　　10.《五岁庵》

11.《考拉大冒险》　　　　　　12.《海底大冒险》

13.《你好,哥哥》　　　　　　14.《寻找鲸鱼的自行车》

15.《冰棍》

第三节　日本经典儿童电影

较之电影,动画有它独特的优点。它不受实物的限制,造型可以极度夸张,比电影更富于表现力。动画在超现实主义题材的发挥上有着其他艺术形式无可比拟的优势,而日本动画把握住了这一点。时至如今,大多数日本动画都多多少少的包含着一点科幻或魔幻元素。

日本是仅次于美国的世界第二大动漫强国,其动画发展的模式具有鲜明的民族特色。

大藤信郎把中国有数千年历史的皮影戏和日本独有的千代纸结合起来绘制动画,创作了动画片《孙悟空物语》(1926)、《珍说古田御殿》(1928)、《竹取物语》(1961)等,1952年摄制完成了彩色版的《鲸鱼》,该片成为首部获得国际大奖的日本动画片。

20世纪六七十年代,手冢治虫成为日本动画界的标志性人物,被誉为"日本动漫之父"。他创作了一系列精美的动画片,代表作品包括日本第一部科幻动画《铁臂阿童木》(1963)。1966年,手冢治虫创作了《展览会的画》,开始对实验性动画片进行探索。

八十年代宫崎骏摆脱了科幻机械类动画风格的局限,以剧场版动画为契点,走出了一条"宫崎骏式"的唯美、自然、清新风格之路,传达着天、地、人、神的和谐。

2001年宫崎骏摄制的《千与千寻》获得第52届柏林国际电影节金熊大奖和第75届奥斯卡最佳动画长片奖。宫崎骏在日本已成为动画的代名词,宫崎骏的其他著名作品还有《天空之城》(1986)、《龙猫》(1988)、《魔女宅急便》(1989)、《岁月的童话》(1991)、《幽灵公主》(1997)、《哈尔的移动城堡》(2004)等。

目前日本动画产业还在进一步完善,日本动画的种类、形式、内容、题材以及从业人员发生了明显的细化。随着动画风格的多样性,日本动画进入细化阶段。日本的动画制作公司群雄林立,其中的代表为东映动画公司、吉卜力工作室、GANIAX、Sunrise等。

一、日本动画界的一个传奇——宫崎骏

宫崎骏 说

故事是导演,我不是。

在开始拍片前,我并没有一个已完成的故事……当我开始绘画时,故事才跟着展开。我们从不知道,我们的故事会走向何方,我们只是一边制作电影一边编故事。这是制作动画影片的一种危险方式,但我喜欢它,因为它可以让作品变得卓尔不群。

我想象自己成为它们本身,并以它们的身份进入故事,一次又一次地这样做。每画出

一个形象后,我会一遍又一遍、一次又一次地重复这个工作。只有在最后期限前,我才能结束它。

有一个内部的秩序,就是故事本身的需要,它可以把我带向结局……不是我制作了影片,而是影片自己完成的,我没有选择,必须服从。

宫崎骏(1941—)

出生地:日本东京

职业:导演、编剧、演员、制片、剪辑

代表作品:

《风之谷》1984年

《天空之城》1986年

《龙猫》1988年

《幽灵公主》1997年

《千与千寻》2001年

《悬崖上的金鱼姬》2008年

获得奖项:

2015年获第87届奥斯卡金像奖

图1-2-19 宫崎骏

这个世界上,没有多少导演,还在坚持做二维动画片。这其中,只有一个导演,不但坚持着手工绘画,还坚持使用着童话题材,他就是宫崎骏。

宫崎骏,1963年进入东映动画公司,1985年与高畑勋共同创立吉卜力工作室,塑造了一个个经典形象:龙猫、波妞、稻草人……宫崎骏的动画作品大多涉及人类与自然之间的关系,《幽灵公主》《千与千寻》《风之谷》的核心诉求就是人与自然的和谐相处。

《千与千寻》,用童话的形式讲述孩子身边发生的现实的故事。

这是一部对纯真、对童心的回归的影片。浴场本来就是洗涤尘埃净化心灵的地方,庞大的河神在浴场里被千寻的纯真感动,洗去污染才赠送河神丹给她;无面人必须在浴场里呕吐出他的占有欲望才能恢复自己的本来面目。而千寻之所以能够从头到尾不为欲望诱惑所动,就是因为她由始至终都能保持着难能可贵的纯真。

纯真之所以可贵,是因为它不为外界环境所改变的执着,在孩子纯真的心灵里,整个世界都是对自己的奖赏,活得简单,所以幸福。千寻的拯救与被拯救,无一不来自她的纯真,对自我的回归,不仅仅是因为千寻的勇气,更是因为她发自内心的纯真。

《悬崖上的金鱼公主》主要讲述了和母亲生活在悬崖上的5岁小男孩宗介和一只拥有魔法的金鱼之间的故事。

《哈尔的移动城堡》完成后,导演宫崎骏带领吉卜力的工作伙伴开始制作,阅读了夏目漱石的作品《草枕子》后,前往英国伦敦的泰特美术馆,欣赏了约翰·艾佛雷特·米莱的画作后,深受"欧菲莉亚(Ophelia)"的感动而对作画方式重新评估。

图1-2-20 《龙猫》　　　　图1-2-21 《千与千寻》　　　　图1-2-22 《天空之城》

宫崎骏"想再回去纸上作画的动画根源。再一次，自己划桨，拉起帆渡海。只用铅笔作画"的意图，使这部作品不使用电脑（CG）作画，而全部使用手绘（但之后的色彩、摄影是数位处理），在一年半内，大约有70名工作人员画了17万张图。宫崎骏在表现手法上发起新的挑战，尤其此作80%的场景是海水，而这也是他第一次以大海为舞台，宫崎骏亲自画所有的波浪，试图找到最好的呈现手法，宫崎骏表示有意去做一部连5岁小孩都能看懂的电影。

宫崎骏的每部作品，题材虽然不同，但却将梦想、环保、人生、生存这些令人反思的讯息，融合其中，处处透着一种悲天悯人又包容一切的情怀，他这份执着，不单令全球人产生共鸣，更受到全世界的重视。宫崎骏的动画片是能够和迪士尼、梦工厂共分天下的一支重要的东方力量。

在互联网时代，宫崎骏拒绝用电脑绘制漫画，一直坚持用普通铅笔作画，速度极慢。宫崎骏说，他喜欢传统的手工工作方式，反感梦工厂的"时尚娱乐"方式。精美的画面、经典的音乐、再加上对孩子们心理出神入化的描写和非常人文化的主题，使得宫崎骏的动画片极其纯美，打动了全球不计其数的观众。

宫崎骏认为，奇幻的想象力对他的影片非常重要，但现实主义更重要。

他说，奇幻的形式下必须"有真实的心、头脑和想象力"。

2015年2月23日，宫崎骏获第87届奥斯卡金像奖终身成就奖。

二、童心天使——芦田爱菜

芦田爱菜（2004—）

出生地： 日本兵库县

代表作品：

《白兔糖》2010年

《再见，我们的幼儿园》2011年

《人生别气馁》2013年

《圆桌》2014年

获得奖项：

第65届日剧学院赏新人奖

第69届日剧学院赏最佳女主角

图1-2-23 芦田爱菜

芦田爱菜从小便对角色扮演有兴趣，父母引导芦田爱菜走上了演艺之路。芦田的最大个人爱好是阅读童书绘本，喜欢沉浸在音乐的空间。

2007年，年仅3岁的芦田爱菜进入Jobby Kids演艺经纪公司。

2010年4月，参与拍摄的电视剧《母亲》在日本首播，并获得第65回日剧学院赏新人奖，成为该奖项史上最年轻得主。

2011年3月，主演的电影《再见，我们的幼儿园》在日本上映，以6岁的年龄创下日本电视剧史上最年少主角纪录。

影片讲述了5个小孩不跟家长告假从幼儿园溜走，打算用自己的力量去完全陌生的地方。5个人做了约定，可是，在高尾站换车的时候，优衣被意外地留在了车站。发觉5个人不见了的幼儿园陷入大混乱。紫罗兰组的老师万里被赶到的家长们狠狠的责骂，得到了优衣在高尾站被保护着的消息，万里和优衣的妈妈一起前往高尾站。万里从优衣处了解到另外4个人的行踪后，感觉到有了线索，追上kanna们乘坐的中央本线。

影片《白兔糖》根据宇仁田由美的同名人气漫画改编。影片中没有跌宕起伏的剧情，充满生活小细节的恬静美好感动人心。《白兔糖》的导演改变了以往日本成长题材影片中的晦涩和扭曲，不追求焦点矛盾，没有坏人、没有坏天气，只有阳光。大吉给了凛足够殷实的依托之感，凛又教会大吉敬畏生命，每一个人终究都会长大。

从幼儿园到小学，芦田爱菜的成长和她的演技相得益彰。

影片《圆桌》中小学三年级学生涡原琴是一个脾气有些怪怪的女孩子，她喜欢收集各种各样感觉很炫很酷的字眼，日常里喜欢模仿身边那些有特点的人，比如说话结巴的邻居小孩小破、长了麦粒肿的同学香田惠美、心律不齐的韩裔日本人小朴。当然她无心伤害他人，可是一味的模仿难免会引起别人的反感。涡原一家八口人经常团团围坐在红色的圆桌前吃饭，小琴不喜欢看起来其乐融融的晚宴，也对妈妈即将生小宝宝的消息无动于衷。她活在自己的小世界里，古灵精怪的小脑瓜感受着大阪这座城市弥漫着的温暖的气息……

每个小孩都是一个小怪胎，这个自我意识过浓的孩子被电影夸张化，小孩子与世界摩擦的问题被摊到了圆桌上。

影片的最后小琴变成一个富有亲切感，更容易被亲近的女孩，但这并不意味着她被那套为人处世的规范所打败，她只是暂时和这个世界握手言和。

真正的儿童片是以儿童视角顺利展开，儿童逻辑优先的电影。

《圆桌》真是一本难得的儿童片，故事从逗趣切入逐步转向内省，直至压抑，最终归于温暖的释放，有探索，有思考，有剖析，有深度，有关照，因此也很有分量。

小女孩可可是大家庭中最小的孩子，受家人呵护与疼爱，是典型的精力旺盛、活泼开朗的小朋友，满载好奇心的小脑袋里每天充斥着的是对这个世界天马行空的奇思妙想：收藏有趣的小词、模仿

图1-2-24 《圆桌》

图1-2-25 《白兔糖》

图1-2-26 《再见,我们的幼儿园》

身边独具特色的小伙伴……她不安于平凡,渴望着个性,自由自在地用自己的方式探索着这个缤纷的世界,直至有一天她发现在这个世界上最艰涩、神秘、难捉摸的却是无法碰触的人心。

世界上确实存在着各种各样的人,他们演绎着各自不同的人生,有天生患有疾病的孩童,有厌世的同班同学,有偷偷伤心哭泣的大人,也有以欺负孩子为乐的"老鼠人"。人心,是绚烂世界里晦涩的灰,夹杂在黑黑白白之间,也横亘在孩童与大人的沟通之中。正如电影中台词所述:"明明是由孩子变为大人的,可我们为什么又不懂孩子了呢?"

孩子的想法是跳脱无序也无现实意义的,所以也最易被忽视、无法被理解,也正因如此,孩童的成长,往往是一件寂寞又孤独的事,像是关在茧里的蝴蝶,世界充满未知,而自己东奔西突、困顿无助,无法在黑暗中找到光明的出路。当兴高采烈向外生长的触角慢慢畏缩地收回,渐渐向内追问,当随心所欲的表达默默闭合成自言自语的胡思乱想,短暂又无忧无虑的童年在那一刻渐行渐远。

成长是什么?导演告诉我们成长是从对事物的好奇转向对人的"想象",成长是感知到"痛苦",是擦干眼泪继续微笑,成长是一点一滴将点滴意念汇聚成生命的心流……

三、日本经典儿童电影

每个人的故事,每个人的故事片。

日本人的动画片小孩大人都能看,动画片、故事片都旨在赋予"小孩"完整的人格,有意识地把"独立、自强、坚持……"这些东西溶入他们成长的每一个细节。

孩子不是父母手里拥有的东西,他们是独立的生命个体,他们要学习这个世界的规则,发掘自己心里的美丽。

1.《和猪猪一起上课的日子》 2.《24只眼睛》
3.《舞吧!昴》 4.《生命的诗篇》
5.《菊次郎的夏天》 6.《导盲犬的一生》
7.《少年驯象师》 8.《子狐物语》
9.《乌鲁鲁的森林物语》 10.《娜迪亚的村庄》
11.《辉夜姬物语》 12.《依巴拉度时间篇》
13.《风之谷》 14.《天空之城》

15.《龙猫》
17.《千与千寻》
19.《白兔糖》
21.《人生别气馁》

16.《幽灵公主》
18.《悬崖上的金鱼姬》
20.《再见,我们的幼儿园》
22.《圆桌》

第四节　伊朗经典儿童电影

　　西方电影从摄影开始,伊朗电影则从诗开始,伊朗片的单纯、安静、温柔、接近自然和平日生活的特质是根植于自然与现实的呼吸中。伊朗电影以其平实的电影语言,极尽写实的纪录风格,将电影回归到生活本身,将快乐带回给观众。

　　每个国家在世界电影史上都有自己的黄金时期,如欧洲的意大利新现实主义时期和法国新浪潮时期以及中国的20世纪80年代。20世纪90年代,伊朗的民族电影成长迅速,大师级导演及影片倍出。

　　伊朗电影已有60年发展历史,20世纪70年代,伊朗第一次电影浪潮出现,给当时伊朗电影界带来了巨大的冲击,伊朗电影回归民族化的倾向已初露端倪;80年代伊朗电影迎来了第二次浪潮,随着诸如阿巴斯、马克马巴夫等名导演在国际影坛得到认可,伊朗电影如一抹亮彩跃入世界影迷的视野,在国际影坛异军突起,获得了几十项国际电影大奖。

　　伊朗电影有着特殊的电影机制,作为一个政教合一的伊斯兰国家,清规戒律很多,电影领域也不例外,严格的电影审查制度使大多导演选择儿童电影为突破口,于是在其他国家始终处于陪衬地位的儿童影片,在伊朗却繁荣蓬勃,并以其清新、自然、质朴的风格迅速在世界影坛形成一道独特清新的风景线,产生了许多以儿童为主角的影片。导演们都力求用洋溢着人性与关怀的最简单故事牵引出人类最深沉的情感,终极目的是通过儿童纯真的眼光来看待现实世界,以一种充满童趣而温暖的方式阐释伊朗人民对生命的热诚。

　　伊朗是平民电影学校最多的国家,伊朗小孩从六七岁就可以从各种渠道学习电影知识,妇女在各方面受到限制,可是学习电影却毫无限制。在伊朗,完全没有电影发行的问题,所有的民众都可以成为独立制片人,经常有一个家庭或家族成员凑钱拍电影的事情发生。一般六七万美金就可以拍一部电影,演员通常是自己家里人,片酬全免。良好的电影氛围,使得大部分小成本电影也能赚钱。

　　边缘人群的影响力,恰恰是伊朗儿童电影的核心主题。

　　伊朗电影在纯净朴素、温柔含蓄中蕴含了深刻的东方美学情怀和本土文化的力量,引起了世界的关注。伊朗导演的创作注意力集中在本土文化和百姓生活,在贴近生活,亲近文化的过程里,发掘普通人生活中的"诗意"。

　　80年代中期,伊朗涌现了一大批著名导演,如阿巴斯·基阿罗斯塔米、马吉德·马吉迪、贾法·潘纳西、穆森·马克马巴夫等,他们把镜头对准儿童的纯真世界,透过孩子的形象来折射人类的良心和社会的苦难,并最终将伊朗电影推上国际影坛。伊朗电影从此进入了一个辉煌季。

一、伊朗的电影大师——阿巴斯

阿巴斯 说

儿童的生活观吸引着我的兴趣,这种观念既狡黠又神秘,接近于伊朗神话的观念。现实生活中的儿童想象着另一个世界,他们对日常生活抱有很好的态度。他们在感情方面不欺诈,喜怒哀乐毫不掩饰,打归打骂归骂,相互之间没有仇恨。他们建设,然后很快就破坏自己建设的东西,他们对生活的理解比我们好。

所有影片都应该是开放性的和提出问题的,应该给每一位观众留下自由想象的空间,以形成自己的观点,如果忽略这种自由就回到教训观众的老路子上去了。

观众成为自己的主人,就能以更加自觉的眼光看待事物。……当我们不再屈从于温情主义,我们就能把握自己,把握我们周围的世界。

阿巴斯·基亚罗斯塔米（1940—2016）
出生地：伊朗德黑兰
职业：导演、编剧、剪辑、制片、演员
代表作品：
《何处是我朋友的家》1987年
《家庭作业》1989年
《生活在继续》1992年
《风带我们走》1999年
获得奖项：
《樱桃的味道》获1997年戛纳影展金棕榈奖

图1-2-27 阿巴斯·基亚罗斯塔米

阿巴斯·基亚罗斯塔米,毕业于德黑兰美术学院。他毕业后从事设计交通海报,给儿童读物画插图,拍摄广告和短片,对各种工作的尝试为他日后从影积淀了丰富的社会生活经验。1969年是伊朗电影史上不可磨灭的一年——伊朗新浪潮（Iranian New Wave）诞生了,青少年发展研究院聘请阿巴斯组建电影学系,此后的二十三年间（至1992年）,他一直在此拍片。1974年阿巴斯推出了他的第一部剧情长片《旅行者》,细腻地描绘了一个叛逆的乡村问题少年,他执意要到首都德黑兰去看一场足球比赛。八十年代,他相继拍摄了一些反映伊朗学龄儿童面临的问题的纪录片,如《一年级新生》(1985),《家庭作业》(1989)等。

1987年,朴素的儿童题材影片《何处是我朋友的家》第一次让他得到了西方世界的承认,在瑞士洛迦诺国际电影节上拿回了大奖。1991年的作品《生活在继续》成为阿巴斯首次参展纽约电影节之

作,在戛纳电影节上获得罗西里尼人道主义精神奖和金摄影机奖。他善于从平凡的事件中揭示人类最深的情感。

影片《何处是我朋友的家》讲述了这样的故事:一个山村小学生放学后发现错拿了同桌小伙伴的作业本,因为老师要求家庭作业一定要写在作业本上,所以为了不让小伙伴受罚,他翻山越岭,到邻村去寻找小伙伴的家,试图归还作业本。该片全部由当地的小学生和村民出演。影片中的小男孩阿默德也是"一根筋"的,他有着迥异于成人的执拗、憨厚,甚至傻气,正是这种特质感动了人。崇尚人性的人道主义不再是被呐喊出来,而是长镜头掠过的静静的山岗和孩子跑动的身影。

阿巴斯是个乡村诗人,他优美的诗句来自伊朗最朴实的土壤。

启用非职业演员在伊朗电影中非常常见,因为这些电影除了艺术追求以外更多是反映伊朗现实社会的一个重要手段。每一位演员无非是在演他自己或者是他熟悉的人。

1991年,那个村子所在的地区发生地震,导演惦念着主演《何处是我朋友的家》那部片子的小学生,他驾车返回震后的山区,去

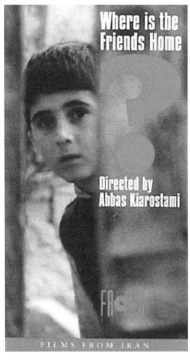

图1-2-28 《何处是我朋友的家》

寻找那个小孩,并把整个过程拍成了一部融合记录和虚构两种风格的电影,名为《生活在继续》,该片获1992年戛纳影展罗西里尼奖。

纪录片的风格,镜头下的人们真实而又充满人情味,生命在任何时候都会以惊人的毅力寻找生活的力量。

二、伊朗之光——马基德·马基迪

马基德·马基迪 说

我对儿童世界特别感兴趣,我的童年也是我思路的泉源,我也经历过'天堂的孩子'的童年,拍摄儿童电影你不用墨守成规,可以挥洒自如。纯真是儿童世界中最令人折服的。

儿童的语言是通向成人世界的一座桥梁,成人世界里最复杂和晦深的问题,儿童都能用最简单的话说出来。

马基德·马基迪，Majid Majidi, 1959—）

出生地：伊朗德黑兰

职业：导演、编剧、演员

代表作品：

《手足情深》1992年　《父亲》1996年

《小鞋子》1997年　　《天堂的颜色》1999年

《麻雀之歌》2008年

图1-2-29　马基德·马基迪

马基德·马基迪是伊朗当代最著名的电影导演之一，14岁起即在业余剧团中表演，他最重要的经历就是在马克马巴夫的多部作品中担任主角，而马克马巴夫对于乡野传奇近乎天马行空的想象力，以及擅于利用影像制造出强烈戏剧张力的手法，对于日后虽然投身于极简风格的马基德，在叙事方法上有很大的影响。1998年，他先是以《小鞋子》入围了奥斯卡最佳外语片，接着又以《天堂的颜色》在美拿下更惊人的一百七十万美元的票房（仅三十家戏院不到），成为得奖常胜军，又有超级票房保证。

1991年开拍第一部剧情片《手足情深》，首度获选1992年戛纳影展导演双周放映。1996年他执导的《父亲》一片在若干影展上获奖，而《小鞋子》一片不仅横扫伊朗票房和众多电影节，更是代表伊朗首次入围奥斯卡最佳外语片奖。这部影片围绕一双鞋子展开故事，着墨于兄妹情深。从情节到画面都异常干净纯朴，与孩子们单纯的世界相配合，平静中洋溢着一股淡淡的温暖引发来自人内心深处的感动，洋溢着浑然天成的童真童趣。情节看似松散平淡，实则紧凑，其中也有跌宕起伏，小小的悬念扣人心弦，充满了张力。

1999年马基德带着他的《天堂的颜色》再次在蒙特利尔电影节上夺取大奖。较之前部作品朴实无华的影像，这部影片画面之多姿多彩令人难忘。马基德再度将焦点对准儿童，细腻地刻画了盲童的真诚执着和一片天真，及他丰富的内心世界，借着他与父亲之间"遗弃和救赎"的关系，发展出感人肺腑的情节。他的多部作品均透过孩子们纯真的眼光看世界，经常以家庭为背景，通过简单的剧情探讨亲情、血缘关系的温暖与沉重。

马基德对民族文化有着自己的坚守，独具伊斯兰特色的虔诚的宗教仪式，伊朗人人饮茶，一日多饮的习俗，作为伊朗人民主食的扁平大饼……马基德就是这样用自己手中的摄影机对准平民的日常生活，真诚地去描摹伊朗人们有质感的真实生活。从最平凡琐碎的事情中挖掘出人类最深沉的情感，探索出司空见惯的日常生活中蕴藏的不平凡性。

《小鞋子》通过兄妹的童稚眼光来看待这个世界，渴盼着一双鞋的两兄妹，不见丝毫的自卑与怨天尤人，他们的脸上始终洋溢着希望，在他们脸上看不到丝毫对穷苦生活的抱怨，他们的心灵就像西亚的阳光一样明亮。《天堂的颜色》中的墨曼，虽然什么都看不见，但处于黑暗中的盲童，没有失去生活的信仰，用自己的心、自己的手感受这个世界，他能听到鸟在说话，捕捉到窗外温柔的风，能抚摸到妹妹的笑容，能感受到奶奶又白又嫩的手，他的世界远比现实世界更多姿多彩。

马基德对自己民族乐观豁达精神的这种自豪和欣赏使得他的电影总是在忧伤的调子里不乏幽默感，《天堂的颜色》中老师用墨曼的假手机打电话给爸爸，他让我们看到了这片安静而贫穷的土地，但又不自怨自怜，而是以一种坚强乐观的态度去直视它，每个故事的结局都留下了一份希望，流露出温暖的气息：阿里的父亲将鞋买来，墨曼终于重新获得父亲的爱。

图1-2-30 《小鞋子》

图1-2-31 《天堂的颜色》

图1-2-32

为了再现真实的生活场景,写实的镜头、非职业化的表演和淡化的情节结构成为他们在电影里不倦的追求。他潜心用段落镜头捕捉住生活中一个个精彩的瞬间,《小鞋子》的结尾,获得冠军的阿里失望地将满是水泡的双脚浸在水池里,阳光下,小红鱼轻轻地吻着他的脚,似乎在安慰他,又像是在为他庆贺,暖意盈盈。

马基德对镜头语言的把握能力是极强的,总是能在别人经常忽视的细微处独具匠心,善用特写在影片真实质朴的总体影调里强调出一份诗意美,使影片格外动人。《小鞋子》以鞋匠手中正在修补的一双粉红色的小鞋子的特写为开端,粉红色的鞋子和鞋面上的蝴蝶;结尾阳光下水池里游来游去的小红鱼;阿里和妹妹洗鞋时,空中飞舞的五彩肥皂泡,所有这些都用醒目湿润的暖色调将它们逐步诗化。

《天堂的颜色》是马基德的极致唯美之作,片中视听语言极具视觉表现力:乡间寻常的景致被渲染得如诗如画,多次特写的盲童表情和双手传递出导演那弥足珍贵的悲天悯人情怀。导演成功地以非常到位的调光、精致的构图对伊朗纪录风格电影作出了一种超越,使其电影诗化风格独树一帜。为了突出紧张的气氛,《小鞋子》对跑步镜头进行了高速处理;《天堂的颜色》中早晨放鸡出笼一场也用慢镜头表现鸡毛飞上天……在特别写实的戏里,因为有了这些特写、慢镜头、长镜头,片子变得韵味十足,马基德总是在非常实在的环境中顽强地寻找着一种诗意,展现自己对美好生活的期待:丢失的粉色小鞋,盲童送给奶奶的彩色发夹,帽子上别着的黑色小发卡……这些都一一记录了坚韧的人性,美好的情怀,让我们随之回到那明净如镜的另一种世界。

三、穆森家族的才女——莎米拉·马克马巴夫

莎米拉·马克马巴夫(Samira Makhmalbaf, 1980—)

出生地:伊朗德黑兰

职业:导演、编剧、演员、摄影、制片

代表作品:

《黑板》1998年

《苹果》2000年

图1-2-33 莎米拉·马克马巴夫

图1-2-34 《苹果》

获得奖项:

获第11届东京国际电影节最佳影片提名

获戛纳评委会奖

莎米拉·马克马巴夫,8岁就在父亲的影片《骑车人》(Bicycleran, 1987)中扮演一个小角色。15岁时她觉得学校的老师能力实在有限,就离开学校开始自学拍摄电影。她主要通过给父亲担任助手并参加父亲为家人开办的电影课程进行学习。拍了两部纪录片后,以一部《苹果》(1998)在各大电影节扬威。电影讲的是一个真实的故事,一对11岁的双胞胎女孩,母亲是个瞎子,父亲思想保守、顽固,整日把她们锁在家中,和外界没有接触,她们的身体和心灵的发育都受到阻碍。社会工作者介入这个家庭,让这对双胞胎出门。电影主要讲两人第一次走出家门对外面世界的感受。莎米拉在拍摄本片时,年仅18岁。首度拍片便入围戛纳,成为戛纳历史上最年轻的参赛入围导演。两年后,《黑板》(2000)拿下戛纳评委会奖。

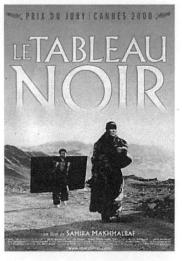

图1-2-35 《黑板》

《黑板》(2000)讲述了一群背着黑板的人走在崎岖不平的山路上,在他们开始交流为了生存寻找学生的经历之前,谁也想不到这群人竟是传授知识的教师。天空中忽然传来直升飞机的轰鸣,他们匆忙间四处逃散,战争的阴影笼罩在每个人的心里。在一个分叉口,两位老师走到了一起,其中一人决定往山上走,另一人决定往山下走,从此他们有了不同的际遇。镜头中首先出现的是扬场老人,他请老师帮他读儿子的来信,其实这封信是寄自巴格达监狱的死亡通知书;紧接着出现的库尔德居住点则是人去楼空,只剩下为数不多的老弱妇孺。这些都为后来的故事做了铺垫,战争的创伤已经深深烙印在这片贫瘠的土地上。随后,一位老师遇上了一群冒着生命危险偷运走私物品的孩子,他试图说服孩子们读书,可孩子们说自己只是运货的骡子。另一位老师遇上了一群历经千难万险返乡的库尔德难民,他也试图说服他们学习识字,可他们一心只想回到伊拉克。

《黑板》是莎米拉·马克马巴夫的第二部电影,此片的灵感来源于她和父亲在库尔德地区的一次旅行:化学炸弹爆炸后,一些库尔德难民教师四处寻找愿意在边境继续上课的学生,他们像耶稣背负十字架那样,背着黑板走村串户。无论教师们遇见的是什么人,看起来饥饿和危险都是接受教育的障碍。虽然是故事片,却完全是纪录片的风格,仿佛是现实生活的再现。

黑板在影片中是一个道具,黑板的功能随着故事的发展而变化。当危险来临的时候,它是难民的避弹掩体;当孩子受伤的时候,它是固定断腿的夹板。但有一点是始终不变的,在任何时候它都是老师手中的教具,始终不懈地向人们传授着知识。黑板,充满寓意,是明天的希望所在,是改变命运的平台。

纪录片的风格,仿佛是现实生活的再现。虽然涉及两伊战争,却没有任何表现战争的场景,但无时无刻不让人感觉到战争的存在。

《黑板》不仅是一部伊朗电影,更是一部具有世界意义的电影。

纵观莎米拉·马克马巴夫的成长,电影世家的影响是肯定的,她的天赋在于她的悟性和对世界、国家、民族独到的观察。

四、伊朗电影的中流砥柱——贾法·帕纳西

贾法·帕纳西 说

我是一名电影工作者，电影是我的语言和生命的意义，没有什么能阻挡我拍电影。因为当我被推入最深的角落时，我与自我相连。这就是为什么无论如何，我都要继续拍电影。只有这样，我才能尊重自己，感受到我还活着。

贾法·帕纳西（1960— ）

出生地：伊朗

职业：导演、剪辑、编剧、制片、演员

代表作品：

《白气球》1995年

《谁能带我回家》1997年

毕业于德黑兰的电影与电视学院的贾法·帕纳西，曾担任伊朗电影大师阿巴斯的助理导演。1995年他执导的第一部作品《白气球》描述一个小女孩和哥哥拜托路人帮他们找回

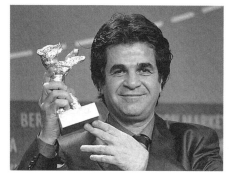

图1-2-36　贾法·帕纳西

落到水沟底下的纸钞的故事，这为他赢得了戛纳影展金摄影机奖以及东京影展金奖。1997年，贾法的第二部作品《谁能带我回家》叙述一个小女孩放学后等不到妈妈，而决定自己找路回家的过程，影片则为他赢得了卢卡诺影展金豹奖以及纽约影评人协会最佳外语片奖。

片名：《白气球》

导演：贾法·帕纳西

编剧：阿巴斯·基亚罗斯塔米

类型：剧情、家庭

片长：85分钟

国家/地区：伊朗

获得奖项：

第48届戛纳电影节金摄影机奖

伊斯兰教新年来临之际，穿着小红裙子的小女孩缠着妈妈想要买一条"胖胖的、会跳舞的、像新娘一样的"金鱼，在哥哥帮助下终于拿到了钱，可是在路上却把钱给丢了。影片围绕着兄妹俩想方设

图1-2-37　《白气球》

法去取那一张掉进水渠里的钞票展开故事。

这个故事虽然同样事关穷人家孩子和他们的期盼,但是相比较《小鞋子》,却少了一份忧伤,多了一份轻松幽默,平淡如水般流淌的叙述正是生活的节奏,虽然缺乏一般故事片的曲折情节,也刻意回避了许多似乎正要展开的矛盾冲突,但在说与不说之间,却是韵味无穷。

《辛德勒名单》里有句经典的话:救一条人命就等于救了一个世界。这个世界即是所救之人的主观世界。

同样,你可以轻易地踩死一只蚂蚁,但却毁掉了一个世界——那只蚂蚁的世界;帮助小女孩重获那5块钱于你也许只是举手之劳,但却让小女孩的世界充满新年的欢快。

影片没有好莱坞式的大结局,一切显得那么朴实。导演展示的这种朴实恰恰越发给予观者一种细细品味的能力,让我们有能力关注到最后近似静止的镜头里那个不起眼的白气球。

一直以来,儿童题材的电影占有伊朗电影的绝大份额。《白气球》里小演员的一举一动牵动着每个人的心。在她需要帮助的时候,周围的人有的伸出援助之手,有的却漠然无视;有的无能为力,有的却无聊搭讪。人生百态在潜移默化间对她的情绪产生了波动和影响,甚至引导着她的成长。这便是客观现实。若不是那个阿富汗男孩,或许她会一直守在那家商店的门口,为那象征着吉祥、平安的金鱼感到怅惘无助。当她实现了心愿,童真地跑开之后,却把怅惘丢给了阿富汗少年。这便是主观现实,值得令人思考的现实。小孩子的直率天真理当原谅,而成人世界里的冷漠疏离却不可苟同。

每个人都有他巨大的存在性,哪怕是再小的人物再边缘的人,也会对某个人或某件事物产生巨大影响。所为我们勿以善小而不为,我们不要忽视渺小客观现实背后的那个巨大的主观世界。

希望人人都有童心,每个人心里都有一个小孩子。

图1-2-38 《谁能带我回家》

影片《谁能带我回家》中,打着石膏的小女孩米娜放学后没有等到接她的母亲,于是自己独自回家,然而在拍摄公交车一场戏时,却突然发生状况。米娜死死地盯着摄像机,突然大喊"我不拍了!"任凭导演如何劝说,这个小女孩就是不愿继续,转而独自离开。由于疏忽,米娜身上的微型麦克风未来得及摘除,导演当即决定尾随米娜,跟拍她回家的全过程。虚幻与现实的界限就在这一刻模糊了……

一部电影成了"戏中戏",将剧情片的虚构和纪录片的写实之间的界限打破,成为一部虚实相间的电影。

将虚拟的故事和真实的记录拼合在一起,或者说,在虚拟的故事外创造了另外一个虚拟的故事,实在是一个非常大胆又妙趣横生的实验。

一个要自己回家的小女孩,凭着对自己的家的印象,勇敢地走下去,"你能带我过去吗?"在回家的过程中是极具现实意义。只要我们坚持回家,肯定可以找到回家的路。

每个人都有自己的故事,观察生活,发现生活,还原生活。

在主人公完全失控的情况下,多亏了导演没有放弃,而是顺势而为完成了影片的拍摄,完成了导演事先既定主题的表达。

五、伊朗经典儿童电影

没有哪一个民族的电影可以像伊朗电影这般频繁地将镜头直接对准人物的脸,特写,放大,伊朗孩童奉献出了最美的心灵,我们可以从伊朗儿童电影的小主人公的脸上直接读出他们的内心世界。

1.《何处是我朋友的家》　　　2.《家庭作业》
3.《生活在继续》　　　　　　4.《风带我们走》
5.《天堂的颜色》　　　　　　6.《小鞋子》
7.《父亲》　　　　　　　　　8.《手足情深》
9.《麻雀之歌》　　　　　　　10.《黑板》
11.《苹果》　　　　　　　　　12.《万籁无声》
13.《白气球》　　　　　　　　14.《谁能带我回家》
15.《水缸》

第五节　印度经典儿童电影

"印度电影之父"巴尔吉是印度电影工业的开创者,一开始就把制片厂变成了一个艺术与工业完美结合的产物,成为印度电影史上最值得尊重的电影人。

出生于印度纳西克城的巴尔吉,从小喜欢艺术绘画,艺术学院毕业后从事美术印刷工作。1912年,他尝试导演一部40分钟的短片《一棵幼苗茁壮成长》,记录了一棵幼苗成长的全过程。随后拍摄了印度第一部电影《哈里什昌德拉国王》,影片中传递的印度的历史和神话激起了印度人对影像的强烈追求。取材于印度神话"摩诃婆罗多"的另两部神话故事片《迷人的巴斯马苏尔》和《萨达万和萨维特里》(1914),赢得了印度人的心灵和梦想。

印度电影与动画片如同双生姐妹,前后诞生。

早在1915年,印度就制作了一部名为《火柴棍儿的乐趣》的动画片,1917年出品了第一部动画电影《豌豆的成长》,1934年又出品第一部公映的动画片《豌豆兄弟》。

动画片《拉达与克里希纳》取材于印度教神话,讲述了英雄克里希纳与爱人拉达历经磨难,终成眷属的故事。此片获得了柏林电影节银熊奖,成为印度电影界的经典教材。

2005年,印度第一部国产二维动画长片《哈努曼》上映。该片取材于印度教长诗《罗摩衍那》。哈努曼是《罗摩衍那》中的一位猴神,有智慧,又勇敢,他帮助罗摩大神从恶魔手中救出了妻子西塔。他还很讲义气,为帮助朋友不畏艰险。有一次罗摩的哥哥受了伤,哈努曼跋涉千里去神山上找草药,可到了神山又分不出哪种药是能治病的,于是就把整座山都搬回来了。印度动画片很多都取材于神话传说,已然成为传播民族文化的一大载体。在传统文化中找到自信的印度动画产业的未来指日可待。

以印度神话人物为主角的动画片的出现,为看着美国电视和电影长大的印度儿童提供了新鲜的选择,印度儿童重新认识和拥有5000年历史的印度古老文化。电影《猴神归来》中,这位备受印度人

尊崇的天神化身为一个男孩,身穿卡其布短裤,使用电脑消除污染,当然,最重要的是将坏蛋打得屁滚尿流。

根据神话改编的动画片深受印度儿童欢迎,原因很简单,人们熟悉这些神话角色,这些神话故事都是永恒的,印度家长们积极鼓励孩子们看这些动画片。

猴神是最早的超级英雄,他比超人、蜘蛛侠以及蝙蝠侠要年长几千岁,他是今天印度儿童心目中的一个品牌。印度动画公司经理哈迪亚说:"每个社会都在寻找英雄,我们要让猴神成为全球的超级英雄,如果可口可乐可以来到印度,那猴神为什么不能去纽约呢?"

电影一直是印度发扬传统文化的重要武器,许多风靡世界的印度电影将印度的音乐、舞蹈、风土人情展示给世人,并且在世界影坛享有极高的地位。

一、横空出世的阿米尔·侯赛因·汗

阿米尔·侯赛因·汗 说

我做的事情都是源于自己对快乐的追求。

有多少影响力不重要,重要的是如何利用它。

那些不富裕不出名却在帮助别人对社会做出贡献的人才是真正具有影响力的人,当帮助别人贡献社会时,影响力才有价值。

我不是选定题材再拍电影。我的初衷是拍摄一部能娱乐大众的电影。我也不会分析剧本。当我第一遍读剧本的时候,我就把自己当成观众。如果故事打动我,让我哭让我笑,或者它的那种人文情怀影响到我了,那我就做这部电影。作为导演、制片和演员我都是这样。

阿米尔·侯赛因·汗(Aamir Hussain Khan, 1965—)

出生地: 印度孟买

职业: 演员、制片、导演、编剧

代表作品:

《地球上的星星》

获得奖项:

2001年国家电影奖

2002年Zee电影奖最佳男主角奖

2008年宝莱坞人民选择奖最佳导演奖

2011年成为联合国儿童基金会印度区第三任大使

图1-2-39 阿米尔·侯赛因·汗

出生在印度电影世家的阿米尔·侯赛因·汗,8岁时出演一部轰动印度全国的电影,是被公认的很有前途的童星,读大学的阿米尔对制作电影产生兴趣后辍学。当阿米尔选择电影作为他的终身事业的时候,他对父母说:"我并没有停止学习,我恰是刚刚开始。"

图1-2-40 《地球上的星星》

2007年,他导演了电影《地球上的星星》,讲述一名读写障碍的孩子在老师的帮助下找到自我,健康成长的故事。

每一个个体体内都有一种"生物语法",如果一个人体内的"生物语法"与主流人群的略有差别的话,他很有可能就没有办法顺利地读和写。

当一个妈妈生养了一个"生物语法"与传统社会格格不入的"蜗牛"孩子后,她就要做好牵着蜗牛去散步的准备。电影里,是老师牵着这只"小蜗牛"散步。

印度的很多影片都从不同侧面敲击着教育的神经,反思成长的方向。儿童电影《快乐上学去》《斯坦利的盒饭》《风筝孩子王》中每一个主人公,都是地球上的一颗小星星。

二、印度的力量——少年派苏拉·沙玛

苏拉·沙玛 说

　　李安导演是第一个让我聊起自己的人,我才跟他相处几分钟就觉得很自在。导演人很棒,我感觉没有人比他更了解我,一个也没有。他不光看着我,还能看进我的内心。

　　我不会游泳,我没演过戏,我没见过大海,我没离开过印度。我不认识来自世界各地的人,而这就不能让我知道这个世界有多么多彩多姿、多么美丽。我为了拍片学会了游泳,现在游泳成为我最喜爱的事。

　　拍摄时间很长,我体验了很多情感,学到很多事情。我原本只是个来自德里的普通小孩,现在我希望人生的每分每秒都充满挑战。这次经验彻底改变了我对人生的看法,我变得更有自信,更从容自在。

《少年派的奇幻漂流》是根据全球畅销小说家扬·马特尔的同名小说改编而成,故事是叙述一位少年派遭遇船难,在海上漂流227天,如何面对困境获得重生的故事。如真似幻的海上历险,少年派与他的同伴孟加拉虎在漂流期间所培养出的珍贵情谊,透过镜头触动人心。派从小就内心坚强,求知若渴,他的纯真让他活了下来。因为你一旦拒绝接受这个世界的严酷,就可能会精神崩溃,但是派在心中保有纯真,而拥有纯真就能拥有信念。派很特别,他的思想活跃,既没有框架,也不会轻言放弃。派相信世界,所以他不会失去求生的意志。

图1-2-41 苏拉·沙玛

饰演"派"的人选尤为重要,更多的是需要靠眼神来传达角色的心理,在极度恶劣的条件下,"派"如何表现出脆弱但同时不丢失希望,这样有深度的角色落在了一个没有演戏经验的17岁印度男孩苏拉·沙玛身上。

在出演电影《少年派的奇幻漂流》之前,男孩苏拉·沙玛没有任何演戏经验。

试镜时,苏拉流露出丰沛的情感,而且大多以眼神传达。他相信并置身故事中的世界,这种天赋非常难能可贵。

17岁的苏拉·沙玛出乎自己意料地打败3千多名挑战者,获得主演这部电影的机会。

苏拉·沙玛在德里出生长大,父母双亲都是数学家。苏拉本人极富魅力,他有着黑色的鬈发与明亮的棕眼,精通音乐,练过印度声乐和塔布拉鼓,也学过键盘和吉他。苏拉当时是陪弟弟去试镜的,因为弟弟答应请他吃午餐。当选角指导劝苏拉念念求生手册试镜时,他连影片的名字都不知道。

导演李安说:为找这个男孩,我们找遍了全印度。他的纯真能够吸引我们,他的深沉能够令我们心碎,而他的体格又能诠释漂流中的派。苏拉虽然之前从来没演过戏,但他是天生的电影人,对拍片和演戏有一股直觉。事实上他帮了现场所有人的忙。没有人跟他这样的演员合作过,他似乎天生就属于电影这个世界。一个年轻演员信任你,这在生命中是很特别的事。并不是我命令规定苏拉怎么表演,好将他的天赋据为己有、放进电影里。完全不是那样的。我们互相学习进步,彼此的沟通超越语言。他的表演让人心碎。

《少年派的奇幻漂流》绝大部分的场景都在台湾台中水湳机场特地兴建的摄影棚里拍摄,唯一的外景地就是印度朋迪榭里,这一切对苏拉来说都是新的尝试。李安既是导演,也是启蒙老师,李安导演善于挖掘演员最本色的演出。

为了拍摄该片,苏拉在台湾接受了高强度的特训,包括求生技巧、游泳以及平衡训练,平衡训练能帮助苏拉在面临海上风暴时也能在船上站稳。为了配合派的体格变化,苏拉必须先增重、再甩掉多余的赘肉,而且是与拍摄同步进行,不能间断。通过严格的饮食控制与体能训练,苏拉从150磅重的瘦男生,变成167磅重的肌肉男。然后在拍摄过程中,他的体重又必须锐减至130磅,来体现"派"的艰辛。

拍摄这部片让全世界的观众认识了这个腼腆的印度大男孩,出演这次电影也改变了他的人生,曾经梦想当个建筑师的他正在海外求学,学习电影。

三、穿越国界的天使——哈莎莉·马洛特拉

哈莎莉·马洛特拉 说

我要回家。
我要回家!
我要回家!!

哈莎莉·马洛特拉（Harshaali Malhotra, 2008— ）

出生地： 印度孟买

职业： 演员

哈莎莉·马洛特拉是印度小童星，2013年，她和宝莱坞男影星萨尔曼·汗及女星卡琳娜·卡浦尔合作并拍摄了她首部电影《神猴老哥》，该电影票房大卖，是印度史上最卖座的电影。

她在电影中扮演一名不会说话并在印度和母亲失散的巴基斯坦女孩，用眼睛说话的小天使。

图1-2-42 哈莎莉·马洛特拉

片名：《猴神老哥》

编导： 卡比尔·汗

主演： 萨尔曼·汗、哈莎莉·马洛特拉

类型： 剧情、喜剧、动作

片长： 159分钟

国家/地区： 印度

巴基斯坦小女孩沙希达六岁，从小不会说话，她的父母决定带她去神庙祈祷，妈妈带着沙希达上了火车，半夜里火车故障停了下来，大人都睡着了，沙希达看到车窗外有只小羊羔掉落到坑里爬不出来，她下火车救小羊羔的时候，火车启动了。追着火车一边奔跑一边摇手的沙希达喊不出一点声音，伤心的小女孩爬上对面停下来的一辆货车，货车往印度方向开出，巴基斯坦小女孩沙希达意外到达印度，开始在异乡寻找回家之路。

图1-2-43 《猴神老哥》

在新德里的月光集市，沙希达在一次活动中看到跳舞的猴神叔叔，她知道猴神叔叔是一个虔诚的印度教教徒，也是一个心地纯洁善良的人，便一直步不离地跟随着他，猴神叔叔带她去警察局，警察局不收留……

印度跟巴基斯坦有着复杂的政治宗教纠葛，两边对立。由于警察和大使馆的工作人员不作为，印度到巴基斯坦的签证又办不到，在经历过被人贩子骗的经历后，大叔决定亲自送小沙希达回巴基斯坦。没有护照没有签证，只好偷渡边境。在边境，傻傻的猴神叔叔一定要得到长官的首肯才愿意继续走，边境的官兵终于被他感动放他一马。偷偷潜入，这件事情就上升为国家安全行为，大叔被当成印度间谍通缉，幸而遇见了有人情味又热心的记者，一路过关斩将才将沙希达送回家。

神猴大叔被巴基斯坦军方认为是间谍而被捕，在监狱里他受到严刑逼供。热心记者在互联网上公开视频，让更多人知道了神猴大叔的故事，大多数人被他的善良义举打动，愿

意相信他,并且支持他。爱是无所不能的,一心保护小沙希达回家的憨厚大叔用他执着的信念感动了印、巴两国人民,最终心想事成,在两国人民的注视下,猴神叔叔也回到自己的国家。

因为爱,在异国走失的孩子可以平安回家;因为爱,大家可以抛下仇恨、团结起来,送"勇士"回家;因为爱,有失语症的小孩也克服了心理障碍发出了声音。

巴基斯坦清真寺里面的老智者说:我们欢迎任何人,无论是什么教派。所以我们的清真寺从来不锁门。

相比于大多数"在路上"题材,它包含着更宏大的野心以及更深刻、复杂、多样的主题。某种程度上说,男主角那次悲壮得无以复加的跨越国境线之举,最终变成了近似宗教感的体验,将整桩事件演绎成了一个恢宏的寓言,片中野心勃勃的主题,不是通过宣讲而是通过感情被传递出来。对孩子的怜爱,对承诺的尊重,对于信仰的坚持,以及对他人——哪怕是敌人——的宽容。

电影的戏剧冲突来自根深蒂固的偏见,所以,当那些偏见一次次被拆解时,令人感动不已。这部电影最终用爱意化解了一切隔阂,宗教间的冲突,政治上的敌对,边境上的铁丝网,以及人心深处的憎恶,都被一个执拗的男人和一个萌萌的小姑娘消解掉了。更具有深意的是,猴神大叔做到了一切,但从未以洞穿自己的道德底线作为代价。他保持着近乎迂腐的纯良,相信自己能感化冰冷的暴力机器。

为了留住孩子们心中的幻想世界,为了让这部电影更有普世性,故事以一种童话风格讲述,没有设定任何特定的时代、地点或语言。

第六节　土耳其及其他亚洲国家的经典儿童电影

波兰裔的罗马尼亚人西蒙·威恩伯格在法国看了卢米埃尔兄弟制作的第一批电影,并借了部分影片,在回罗马尼亚的途中,他在伊斯坦布尔的土耳其苏丹的皇宫里举行了一次放映会,这是土耳其人第一次看到活动影像。1908年,他在泰佩巴希建立了土耳其第一家电影院。

1914年,弗阿特·乌兹克纳伊拍摄纪录片《阿亚斯泰法诺斯俄国纪念碑的倒塌》,这是土耳其人拍摄的第一部影片。

1931年,土耳其第一部有声电影《在伊斯坦布尔的大街上》由导演穆赫辛·埃尔图格鲁尔拍摄完成;次年,伊佩克电影公司建成了第一座有声电影摄影棚。

80年代,土耳其有10个大型的电影制片厂和50个独立的电影企业。

土耳其电影正朝向光明发展。

一、我们生命中的蜂蜜、牛奶和鸡蛋——土耳其导演塞米·卡普拉诺格鲁

塞米·卡普拉诺格鲁 说

我在不同时间内考察了当地的不同地区,这里的蜂农以养殖稀有的高加索蜜蜂为生,该地区每年多云或者下雨的时间超过300天,这也给我们的拍摄增加了难度。当地居民的一些方言还需要得到相关的保护,生活在这里的人们沿袭着古老的传统、生活方式乃至宗教仪式,他们的生活习惯中都蕴藏着原始的质感。

电影的音乐也有很大部分来源于当地,特别是当地的诗歌、民谣、舞蹈。在和当地诗人的接触过程中,让我们对于约瑟夫这个角色身上所需要面对的事情和能感知的东西理解得更深。

我知道观众很重要,但是你一直担心观众的态度就没办法按照自己的想法拍摄电影,我没法去讨好任何一个人。就我而言,我喜欢把电影完成之后才想到观众。

赛米·卡普拉诺格鲁（1963— ）

出生地： 土耳其伊兹密尔

职业： 导演、制片、编剧、剪辑

代表作品：

《鸡蛋》2007年

《牛奶》2008年

《蜂蜜》2010年

1984年,塞米·卡普拉诺格鲁从影视美术专科大学毕业后来到了土耳其首都伊斯坦布尔,他执导的第一部电影《远离家乡》在多个电影节上获奖,第二部电影《天使的秋天》2006年亮相柏林电影节并受到多方好评。

《蜂蜜》是土耳其导演塞米·卡普拉诺格鲁"约瑟夫三部曲"的最后一部,回到尤素福的童年,带着半自传色彩,带着凭吊的感伤,在黑海边的大山和密林里,在风和树和泥土中,追问生命和心灵的答案。

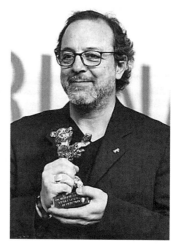

图1-2-44 塞米·卡普拉诺格鲁

6岁的约瑟夫刚上一年级,他的父亲雅库普在郊外的森林深处负责养蜂和收集蜂蜜。幽静的森林对于约瑟夫来说是一个神秘的地方,每当父亲在高大的森林中为蜂蜜奔波时,约瑟夫就会默默地陪伴在父亲身边。

一天早晨,刚刚睡醒的约瑟夫对父亲讲述了自己夜里梦见的东西,这个梦成为父亲和儿子之间长久的秘密。到了学校上课之后,老师让他朗读一篇文章,这时候的约瑟夫突然口吃起来,班级里的同

图1-2-45 《蜂蜜》

学对他是好一阵嘲笑。

雅库普为了寻找一种日益稀少的高加索蜜蜂去了一片更加遥远的森林，父亲走后约瑟夫变得少言寡语起来，在茶田里劳作的母亲泽赫拉突然发现了儿子变得如此沉默。不管她怎么努力，约瑟夫依然不开口说话。

日子一天天过去了，约瑟夫和泽赫拉开始担心雅库普的安全。约瑟夫被妈妈送到了奶奶的住处，在这里约瑟夫听到了关于某种先知的传说，这也坚定了他相信父亲能安全回来的信念。但第二天人们并没有在山里找到雅库普，约瑟夫决定自己去进山找父亲。

电影开始的画面，是约瑟夫的父亲在参天树木间寻找放置蜂箱的位置，突然意外发生，树枝折断，这个生死未卜的瞬间定义了导演想要讲述的一切：自然，生存，生命。电影呈现的是生命最直接也最隔绝的一面。约瑟夫是一个有表达障碍症的孩子，不能在人前放声说话，一开口就口吃。但他在山林里或陪父亲劳作时是自在的，跟着哨鹰奔跑，认得山谷里的花，用手指蘸新鲜割下的蜂蜜。他也会和父亲说悄悄话，是祈祷时那种细细的耳语，仿佛是怕惊吓了身边的花草木石与一切生灵。他的全部生命体验是直接的，而在语言和符号的世界里他只能碰壁。邻班女孩偶然念起的兰波的诗，成了鸿蒙初辟的一刹那，约瑟夫终于在语词里呼吸到生命本身的芬芳。

摄影机跟着男孩的眼睛，潜入山林，草木有心，映照人的心灵，这是天地间生命的灵韵，也成了电影的灵韵。

父亲的死没能让约瑟夫变成"正常"的孩子，他还是不能说话。他唯一能做的，是跟着父亲的哨鹰跑进他们去过很多次的山林，直到夜幕降临，筋疲力尽，枕着树根和土地，睡了。

要看一个国家的文明，只消考察三件事：第一看他们怎样待小孩子；第二看他们怎样待女人；第三看他们怎样利用闲暇的时间。

这个世界会依据一个国家如何对待儿童而对它作出评判。

二、土耳其及其他亚洲国家经典儿童电影

1.《少女赫嘉》
2.《我的父亲、我的儿子》
3.《香料共和国》
4.《广场童心》
5.《阿维娅的夏天》
6.《渴》
7.《生命国界》
8.《蓝色果冻海》
9.《爱无尽 梦飞翔》
10.《给斯大林的礼物》
11.《鸡蛋》
12.《牛奶》
13.《蜜蜂》

第三章

美洲经典儿童电影

美国儿童电影中的孩子们无处不在。

有时我们忘记了,每个小孩都像慢慢长大成为人类的外星人,身上有无穷的能量和无尽的潜力,也肩负着探索人生的任务。

真正一个魅力四射的人总是有个被人排斥的童年。最强大的力量,就是来自于心灵深处的正义并且笃信的那份美好。童年过的很轻松的人,本身就失去了很多冒险的乐趣。

每个人都在悄悄长大,认识自己,认识家人、同学、朋友、邻居……

美洲人的独立精神纵容着美洲的崛起,在美洲人眼睛里,世界是闯出来的,世界电影史的书写是从1889年科学家爱迪生发明电影机开始的,用强灯光把拍摄的形象连续放映在银幕上,看起来像实在活动的形象。

世界上第一部大型动画故事片是迪士尼根据格林童话摄制的《白雪公主》。

美国动画片经过长期的发展,形成鲜明的特点。它以剧情片为主,情节曲折,生动有趣,人物性格鲜明,音乐优美动听,引人入胜,特别注重细节的刻画,做到了雅俗共赏,适合绝大多数观众的审美口味。美国动画片在世界动画史上占有重要的地位,它一直引领着世界动画片的潮流和发展方向。

欧美国家一直有举办儿童电影节的传统,美国的儿童电影节最多,有华盛顿国家美术馆儿童电影展、洛杉矶红地毯电影节、纽约儿童电影节等十多个电影节,且规模越来越大。1997年开始举办的纽约国际儿童电影节,在三月份持续三周,每次都有上百部最新的动画片、探索片上映,而且多数是世界首映。美国圣地亚哥国际儿童电影节创立于1994年,每年一度的芝加哥国际儿童电影节,是全美第一家竞赛性儿童电影节,也是目前北美地区最具规模和最为著名的儿童电影节之一。每年有来自40多个国家的200多部儿童影片参加该电影节。

第一节　美国经典儿童电影

在迪士尼公司成为动画电影业的霸主之前,美国动画业制作奋斗了至少五十年。1907年美国人布莱克顿拍摄完成第一部动画片《一张滑稽面孔的幽默姿态》,1914年,温莎·麦凯拍了《恐龙格蒂耶》,这是美国第一部重要的动画片。1918年,美国的第一部动画故事片,由麦凯执导的《路西塔尼亚的沉没》问世。

第一部三色特艺影片是迪士尼公司的1932年动画短片《花和树》,获得1932年的奥斯卡最佳动画短片。1937年,迪士尼公司推出了《白雪公主》,片长达74分钟,继而推出《木偶奇遇记》《幻想曲》《小鹿班比》等动画长片,以及《米老鼠》(1928)和《唐老鸭》(1934)系列片。1950—1966年,迪士尼公司每年都推出一部经典动画片,如《仙履奇缘》《爱丽斯梦游仙境》《睡美人》。

1989年迪士尼公司推出了《小美人鱼》，获得了极大成功，标志着美国动画片又一次进入繁荣时期，一直持续至2002年。创造了票房奇迹的《狮子王》和第一部全电脑制作的动画片《玩具总动员》声闻世界。

梦工厂，成立于1994年，由原迪士尼公司高层领导人卡赞伯格、音乐界泰斗大卫·格芬以及著名大导演史蒂文·斯皮尔伯格共同组建，2001年出品的《怪物史莱克》获奥斯卡大奖。

在美国，一部动画电影的制作周期一般为4—5年，这其中一半时间会用于前期策划和剧本撰写，曾制作《玩具总动员》《赛车总动员》等多部动画大片的美国皮克斯动画工作室，甚至会将四分之三的时间花在故事的处理上。

儿童故事片，在每个美国导演的拍摄记忆里都是一场盛宴，美国经典的儿童电影影响了全世界孩子的成长。奔跑的孩子，失声的孩子，躲在树上下不来的孩子，走出孤儿院的孩子，在黑暗中想象光明的孩子，他们出离于每一部电影的故事中，其实成长的声音里都有过SOS的呼喊，不同的故事呈现不同的成长痕迹，自我意识的觉醒、身体状态的剧变、内心世界的发现、对人的追问、对责任的承担、向天性和自然的回归、独立精神……影片里的每一个孩子都是1号人物。

一、蒂姆·伯顿的神话还在继续

蒂姆·伯顿 说

所有我已看过的版本中，爱丽丝在故事中没有任何感情元素，爱丽丝只是作为一个被动的小女孩，在魔法的世界里，从一个地方被带往另一个地方。接连不断地遇见各种奇怪的人物。但我想要赋予这个故事更多的感情氛围。

你度过你整个人生，人人都喊你怪物，你经受了这些，忽然发现，你的发现才是对任何人来说最古怪的事情。这是一场不可思议的体验。

致力于一件事——这就是你的孩子，你对它充满感情，时刻关注着它，你完成这件事却会感叹，天哪，终于做完这件该死的事了！

蒂姆·伯顿（Tim Burton, 1958— ）

出生地：美国加利福尼亚州

职业：导演、编剧

代表作品：

《决战星球》2001年

《查理和巧克力工厂》2005年

《爱丽丝梦游仙境》2010年

《科学怪狗》2012年

获得奖项：

戛纳电影节最佳影片奖金棕榈奖

奥斯卡金像奖最佳艺术指导奖

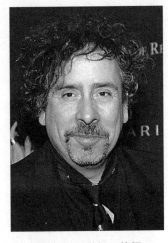

图1-3-1　蒂姆·伯顿

童年的蒂姆·伯顿生活的地方离好莱坞的几个大制片厂很近，所谓近朱者赤，近墨者黑，从小他就喜欢画画和看老电影。

9岁那年，他画的一张反对乱丢垃圾的获奖海报被当地一家清洁公司看中，张贴在他们的垃圾车上有一年的时间。他在加州艺术学院学习时得到了迪士尼的奖学金，这是用来赞助给年轻动画人以帮助他们成就梦想的基金。由此他开始正式成为迪士尼的动画师，之后成为导演。蒂姆·伯顿很快发现迪士尼公司那刻板的规则并不适合他的性格和创造力，但是迪士尼公司赏识他的天赋，让他创作了一部动画短片《Vincent》(1982)，描写了一个7岁小男孩的世界。

图1-3-2

他的电影，充满了黑色幽默的温婉和忧伤，自闭又很有张力，冷与暖的交糅，蒂姆·伯顿少年时代是在封闭的环境中长大的，十分不合群，他有大量的时间，沉浸在自己的幻想当中，做着自己的梦，他电影中那些稀奇古怪的玩意，其实都是他童年梦的延续。孤独的人是英雄，他们懂得如何与自己身边的世界和平共处。他创造出了一种新的电影类型：荒诞玄学电影。

蒂姆·伯顿热衷描绘错位，善于运用象征和隐喻的手法，以黑色幽默，独特的视角而著称。《科学怪狗》是一部定格动画。影片讲述了一个小男孩维克多的爱狗Sparky被车撞死后，他十分伤心。在学校上课的时候，当老师做用电击青蛙的方法使其神经抽搐的实验时，他有了救活他的小狗的灵感。晚上，他引了天上的雷电电击小狗的尸体，使它复活。重生的小狗吓坏了男孩家的邻居们，他们视这只狗为怪物……

邻居们追赶狗时将狗和男孩逼进一间小木屋，失手几乎烧死他们。但小狗却将男孩救出，自己死去。邻居和男孩的父母为之感动，决心再次救活它。他们用汽车发动机制造电能，又一次救活了这只狗……

蒂姆·伯顿的每一部影片，都是一场成人对童年时代的怀念，充满了人类在童年时期对世界怀有的无穷无尽的感受和想象。我们爱上了蒂姆·伯顿的电影的时候，我们的一生又变成了童话。如果说每个人心里都住着一个孩子和一个疯子，他心里的孩子一定特别淘气，他心里的疯子也一定特别疯狂。

没有真诚的情感，就不会有绚烂的想象。

有谁愿意从蒂姆·伯顿的奇幻世界中醒来？

在2007年的第64届威尼斯电影节上，伯顿被授予终身成就奖，这也是威尼斯电影节历史上最年轻的终身成就奖。

二、数码时代的电影魔术师——乔治·卢卡斯

乔治·卢卡斯 说

我首先是一名编剧。

不要害怕冒险。当你在寻求如何讲述故事的艺术之道时，不会有风险。没有挑战你就不会进步。

相对于如何制作出特效，我更关心的是如何利用特效去把故事讲述得更完美。

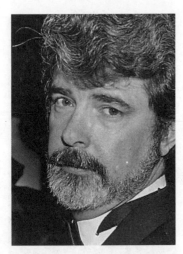

图1-3-3 乔治·卢卡斯

图1-3-4

图1-3-5 史蒂文·斯皮尔伯格

乔治·卢卡斯（George Lucas, 1944— ）

出生地： 美国加州

职业： 电影编剧、导演、制片人

获得奖项： 美国电影学院终身成就奖

代表作品：

《星球大战》系列

《夺宝奇兵》系列

乔治·卢卡斯把无限的想象力和最先锋的科技融合进了电影艺术，把人们带入了一个全新的世界，并且创造了电影史上最有价值、最受观众喜爱的作品。

与许多同龄电影人不一样的是，少年时代的卢卡斯对电影兴趣不大，当9岁的斯皮尔伯格拍下人生第一部影片时，卢卡斯却迷上了汽车。虽然也常常跑去看周末电影，但其早期的理想却是当一名赛车手，或是给书籍杂志画插图。正当卢卡斯沉迷于赛车不能自拔的时候，一起车祸改变了他的人生观。事故发生在其高中毕业的前几天，卢卡斯的肺被压得粉碎但却出人意料地从死亡边缘走了回来。与死神擦肩而过，令卢卡斯首次意识到生命的短暂，"须在有限的人生做一些有意义的事"。于是，躺在病榻上的几个月，他开始广泛阅读哲学、历史、社会学、心理学以及各种文学作品，之后他考上南加州大学电影系。

在摄制组，卢卡斯几乎担当每一个人的助手：导演、摄影师、录音员、艺术指导……同时与自己那部16毫米摄影机形影不离，捕捉科波拉的一举一动，于1968年完成纪录片《电影人》。卢卡斯在抽象电影制作方面的能力迅速成长起来：没有主线，没有角色，没有故事。他发现只要拥有一台摄像机和编辑仪器，就能将观众感动得流眼泪。

《美国风情画》被人们称为卢卡斯小镇少年生活的回忆录，围绕着几个高中生在毕业之夜的心理动态展开情节，体现青少年在走向成年时自信而又紧张的矛盾心情。影片以叙述散文的形式，将几个互不相关的小故事，串成一体。这种在当时颇为新颖的表现手法，成为美国电影连续剧制作的样本，并一直延续至今。

三、电影奇才——史蒂文·斯皮尔伯格

史蒂文·斯皮尔伯格（Steven Allan Spielberg, 1946— ）

出生地： 美国俄亥俄州

职业： 导演、编剧、制片人

代表作品：

《E.T.外星人》1982年

《太阳帝国》1987年

《侏罗纪公园》1993年

《人工智能》2001年

电影业最有权势和影响力的人物史蒂文·斯皮尔伯格,自小便喜欢冒险与幻想,12岁生日那天,其父送给他一架袖珍摄影机,他开始用8厘米的电影摄影机拍家庭影片。从加利福尼亚大学毕业后,在好莱坞开始了他的电影创世纪,作品以卓越的讲故事技巧著称,名字已成为好莱坞的化身,多次荣获奥斯卡金像奖。

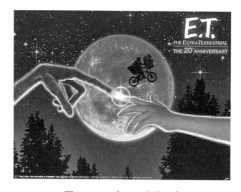

图1-3-6 《E.T.外星人》

《E.T.外星人》《夺宝奇兵》系列,这些影片都以充满幻想的故事情节给观众带来前所未有的离奇感受,引起了极大的反响。其中以外星人E.T.为代表的讲述地球上的人们与来自外层空间的生物接触的影片更给了观众以巨大的幻想空间和心理刺激,令斯皮尔伯格在美国几乎家喻户晓,该片使他被提名为奥斯卡奖最佳导演。

1993年,他用近6亿美元的巨额成本制作了《侏罗纪公园》。这部梦幻式的影片创造了一个神奇的恐龙世界并迅速在全美掀起了一场史无前例的恐龙热,且波及日本、欧洲和东南亚。2007年监制了迈克尔·贝《变形金刚》系列,2011年斯皮尔伯格与彼得·杰克逊联手打造了经典漫画改编巨制《丁丁历险记》,终于把丁丁的故事搬上了大银幕。

2009年,斯皮尔伯格荣获第66届美国电影电视金球奖终身成就奖。

四、美国经典儿童电影

美国儿童电影中的孩子们无处不在。

有时我们忘记了,每个小孩都像慢慢长大成为人类的外星人,身上有无穷的能量和无尽的潜力,也肩负着探索人生的任务。

真正一个魅力四射的人总是有个被人排斥的童年。最强大的力量,就是来自于心灵深处的正义并且笃信的那份美好。童年过得很轻松的人,本身就失去了很多冒险的乐趣。

每个人都在悄悄长大,认识自己,认识家人、同学、朋友、邻居……

1.《伴我高飞》　　　　　　　2.《蕾蒙娜和姐姐》
3.《美国女孩》　　　　　　　4.《贝拉的魔法》
5.《家有跳跳狗》　　　　　　6.《海豚的故事》
7.《姊姊的守护者》　　　　　8.《写给上帝的信》
9.《火星来的小孩》　　　　　10.《送信到哥本哈根》
11.《蒂莫西的奇异生活》　　 12.《特别响,非常近》
13.《完美的世界》　　　　　 14.《八月迷情》
15.《死亡诗社》　　　　　　 16.《这就是我》
17.《怦然心动》　　　　　　 18.《幸福已逝》
19.《幻想之地》　　　　　　 20.《当幸福来敲门》
21.《长驱直入/远射》　　　　22.《离家出走的孩子》
23.《野兽家园》　　　　　　 24.《锦绣童年》
25.《蜂王季》　　　　　　　 26.《秘密花园》
27.《红色羊齿草的故乡》　　 28.《小熊猫历险记》

29.《天生一对》　　　　30.《人鱼童话》　　　　51.《E.T.外星人》
31.《让爱传出去》　　　32.《人工智能》　　　　52.《太阳帝国》
33.《我是山姆》　　　　34.《圣诞老人》　　　　53.《侏罗纪公园》
35.《梦想奔驰》　　　　36.《星际宝贝》
37.《夏洛特的网》　　　38.《都是戴茜惹的祸》
39.《菲比梦游奇境》　　40.《我家买了动物园》
41.《勇敢的传说》　　　42.《疯狂原始人》
43.《功夫熊猫》123　　 44.《狮子王》
45.《决战星球》　　　　46.《查理和巧克力工厂》
47.《爱丽丝梦游奇境记》48.《科学怪狗》
49.《星球大战》　　　　50.《奇宝奇兵》

第二节　加拿大经典儿童电影

远离浮华和尘世的儿童电影，它告诉我们怎样保持作为一个人类在大自然中应有的尊严，怎样去选择真正属于自己的世界和生活，怎样执着地热爱生命，属于每一个孩子的电影，心存美好，相信奇迹。

加拿大动画发展起步较晚，由于毗邻美国的特殊地理位置和相似的文化背景，在动画发展的过程中难免受到美国动画文化的影响。加拿大独特的水土滋养着新的动画人，加拿大的动画先驱们一直以先锋开拓者的角色，影响着整个世界动画领域。

诺曼·麦克拉伦（1941—1987）这位最具天才的动画大师一生制作了近六十部动画短片，赢得147个国际动画大奖。1936年，诺曼短片《摄影狂欢会》实践一种实验性的手法，直接在底片上描绘，用"无拍摄动画"的前卫创作方式来做动画电影。麦克拉伦除了大量邀请不同国家的动画家加入创作阵营外，他自己亦持续探索动画技法的表现，他的影片特色是不用摄影机，而是直接用手绘方式将形象画在胶片上，故有人称其作品为"纯粹电影"。

1957年制作的《椅子传说》是一部实验性动画影片，与传统动画片有很大区别。影片由真人表演加动画特技制作，一个人想坐在椅子上看书，但椅子不让他坐，两者之间展开了有趣的斗争，最终人和椅子达成和解，人舒适地坐在了椅子上。导演通过逐格拍摄赋予了椅子鲜活的生命，椅子的动作滑稽可爱，就像个淘气顽皮的孩子。

一、动画短片的精彩世界

《划向大海》是加拿大导演比尔·梅森1966年的作品，一个在加拿大山区里生活的印第安小男孩，听说过海洋，但没有机会去海边，他用木头刻了一艘小独木舟，里面刻有一个小人代表自己。希望它能借着好运和船底的"请把我放回水里"而自己划向大海。独木舟被放到河里，顺水漂流，一路上它目睹日出日落春夏秋冬，和青蛙、海狸对峙过，遭遇冰封，遭遇轮船的螺旋桨，穿过了休伦湖、伊利湖、底特律、尼亚加拉大瀑布，一路到达了大海。途中它被很多人捡起，最终捡起的人也都怀着相同的善意和美好祝愿把它重新放归自然。

28分钟的短片充满了浪漫气息和人情味，观众的思绪和小木船一样飘到了挪威峡湾或者非洲的

图1-3-7 《划向大海》　　　　图1-3-8 《没有影子的人》　　　　图1-3-9 《摇椅》

海滩。动画短片因为时间短,使各种创新的表现手法得到了很好的发挥。加拿大的短片每一部都在创意上独出心裁。

影子是每个人最不能丢弃的忠实伙伴,导演乔治·史威兹贝尔的动画片《没有影子的人》里自卑的男人却用它同魔术师交换了财富和幸福,有了舒适的房子、车子和美丽的妻子,可是失去影子后,妻子离开了他,他并没真正得到幸福,仍是一个不自信的人。意识到没有影子的自己并不快乐并不完整之后,他放弃了从魔术师那里换来的一切,开始在全世界找寻自己的影子。

男人找遍阿拉伯、中国等国家,一无所获,后来,他来到某个地方,那里的人们正在表演传统的皮影戏,没有影子的男人重新找到自己的位置。

8分钟的短片,讲述一个人的一生,充满哲思和意味深长的暗示,导演在影片中让人物是按秒走的。真正的艺术形象不是理性的诠释,而是感性的刻画,对它是无法给予单一的解释的。

编导弗雷德里克·贝克的《摇椅》为他赢得奥斯卡奖,是一部像诗歌一样优美的动画短片。

当时间可以成为见证一切的工具时,语言变得那样微不足道,彩色铅笔向人们勾勒了一段温馨且感人的生活小品,从树林中倒下的树木,化身为农夫家的摇椅,到后来摇摇晃晃,再到以后的吱吱呀呀直至最终破损被丢弃,一把椅子的使用过程见证了一个人从单身走向家庭,从孤独进入圆满,甚至一座城市走过的历程。我们生活中总有这样那样的零碎儿物件,始终伴随着我们成长,不曾嫌弃我们的变化……

精彩短片,是向电影大师的挑战。十分钟,年华可以老去;十分钟,沧海变为桑田……把人与无限的环境相对照,把人与他身边的或离他极远的无数人群相比较,把人与整个世界联系起来——这就是电影的意义所在。

二、科幻英雄——詹姆斯·卡梅隆

卡梅隆 说

我是世界之王!

如果你把自己的目标定在不可思议的高度并且失败了,你的失败也胜于其他任何人的成功。

詹姆斯·卡梅隆（James Cameron, 1954— ）

出生地： 加拿大卡普斯卡辛

职业： 制片、编剧、导演、演员

代表作品：

《泰坦尼克号》1997年

《阿凡达》2009年

所获奖项：

第70届奥斯卡最佳导演奖

第55届金球奖最佳导演奖

第67届金球奖最佳导演奖

第15届帝国电影协会最佳导演奖

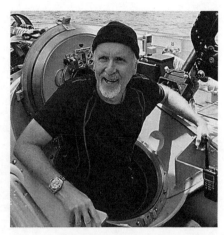

图1-3-10 詹姆斯·卡梅隆

詹姆斯·卡梅隆继承了电子工程师的父亲和艺术家母亲所有的才华，很小就开始写科幻小说，他12岁时所写的一部科幻小说被看作是他的科幻影片《深渊》故事的原型。14岁的时候，他看到了大师斯坦利·库布里克的《2001太空漫游》，开始用父亲的8毫米摄影机拍摄一些短片。

詹姆斯·卡梅隆是少有的以特技设计出身的导演之一，在以后的电影创作中，詹姆斯·卡梅隆把特技制作放在一个极其重要的位置，而且还经常亲自参与设计和实施特技的制作。

图1-3-11 《阿凡达》

影片《终结者》和《终结者2》浮出水面，震惊影坛，卡梅隆发挥了卓越的导演和剪辑才能，在场面调度、蒙太奇的使用和时间的控制等方面达到了完美的境界。电影特技表现已经无所不能，唯一的制约只是人们的想象力。

2009年，他拍摄的影片《阿凡达》，全球票房达到26亿美金，是目前全世界票房收入最高的电影。在《阿凡达》剧本里，卡梅隆这样写道："一个世纪后的地球，人口是今日的3倍，达到200亿人。整个地球几乎已被灰色的人类文明覆盖，月球暗的那一面也闪烁着人类都市的光芒。人口过剩，过度开发，老旧的核废料外泄，空气污染，滥砍滥伐……一半以上的物种已经不复存在，剩下的大多濒临灭绝……"

在卡梅隆看来，世界已经疯狂了，但人类还有足够的时间毁灭自己。

战斗中负伤而下身瘫痪的前海军战士杰克·萨利决定替死去的同胞哥哥来到潘多拉星操纵格蕾丝博士，用人类基因与当地纳美部族基因结合创造出的"阿凡达"混血生物。

杰克的目的是打入纳美部落，外交说服他们自愿离开世代居住的家园，从而使SecFor公司可砍伐殆尽该地区的原始森林，开采地下昂贵的"不可得"矿。在探索潘多拉星的过程中，杰克遇到了纳美部落的公主娜蒂瑞，向她学习纳美人的生存技能与对待自然的态度。与此同时，SecFor公司的经理和军方代表上校迈尔斯逐渐丧失耐心，决定诉诸武力驱赶纳美人……

作为一部高科技的环保电影，《阿凡达》里的潘朵拉星球是个比喻，它富饶却危险，美丽而致命，吸引了无数自觉勇敢的探险者，对于他们来说，这只是一场游戏。

本片采用3D技术拍摄，共耗资5亿美元制作发行，是电影史上最为昂贵的作品。

三、加拿大经典儿童电影

远离浮华和尘世的儿童电影,它告诉我们怎样保持作为一个人类在大自然中应有的尊严,怎样去选择真正属于自己的世界和生活,怎样执着地热爱生命,属于每一个孩子的电影,心存美好,相信奇迹。

1.《蓝蝴蝶》
2.《圣·拉尔夫》
3.《奥斯卡和罗斯夫人》
4.《小绅士》
5.《胡桃夹子的秘密》
6.《神勇奶爸》
7.《芭蕾女孩》
8.《圣诞狗狗》
9.《熊》
10.《大象国王巴巴》

第三节 巴西经典儿童电影

巴西是南美洲最大的国家,享有"足球王国"的美誉。巴西有来自欧洲、非洲、亚洲等地区的移民,其文化具有多重民族的特性,关于足球运动的电影如同巴西在世界杯上的表现一样让世人称赞。

一、我就在巴西等你

沃尔特·塞勒斯(Walter Salles,1956—)
出生地:巴西里约热内卢
职业:导演、制片、编剧、剪辑
代表作品:
《中央车站》1998年
《太阳背后》2001年
《摩托日记》2004年
《越位》2008年

图1-3-12 沃尔特·塞勒斯

沃尔特·塞勒斯是享誉世界的巴西名导,塞勒斯的父亲曾是外交官,所以他的童年是在异国他乡度过的。其作品《中央车站》,获得柏林电影节金熊奖;《摩托日记》赢得英国电影电视艺术学院最佳外语片奖,成为世界电影经典之作。

沃尔特·塞勒斯偏爱使用职业演员与非职业演员混搭,《中央车站》的主演奥利维拉本是里约热内卢机场的擦鞋童,被塞勒斯从一千五百名候选者中选中,幸运地成为电影里的小男主角约书亚。而女主角朵拉的饰演者费尔兰德·蒙特纳哥是位令人敬仰的老戏骨,看不出丝毫表演痕迹。

影片结尾很温馨,失去了母亲的约书亚找到了同父异母的两个哥哥,他终于能和亲人生活在一起了,约书亚和朵拉在敌对中逐渐建立的亲情以及约书亚父母的爱情感人至深。

关于足球的电影《越位》,也是悲悯又温情的平民生活题材。《中央车站》里找爸爸的小男孩长大成帅哥了,但他阴郁又倔强的眼神依旧没变。除了奥利维拉饰演的一心想当球星的大儿子达里奥外,桑托斯饰演的黑人小弟弟雷吉纳尔多也很抢戏!

足球完全融入了巴西人的生命,无论男女老少。另一部关于足球人生的巴西电影是《独自在家》。

图1-3-13 《中央车站》　　图1-3-14　　　　　图1-3-15　　　　　图1-3-16 《摩托日记》

"世界杯开始的时候他们就回来。"12岁的男孩Mauro被爸爸妈妈送他到爷爷家门口，父亲说：他们只是去度假，等世界杯开始的时候他们就回来。妈妈不说话只是很悲伤的亲吻他。爷爷在给人理发的时候突发心脏病，倒下去之后就再没醒来。

父母被国内军事政府拘留，12岁的小男孩独自成长，足球是Mauro的至爱，他也喜欢收集球星的图片，在桌上玩足球模型游戏，并期望能成为一名守门员。就像其他数百万巴西人一样，足球在他的生命中很重要……

影片将存在于普通人之间无亲无故无声无息的真情传递得自然如风，相互温暖。

二、巴西的骄傲——卡洛斯·沙尔丹哈

> **卡洛斯·沙尔丹哈 说**
>
> 　　一直以来我希望拍摄一部寓教于乐的电影，它能真正做到小孩子和成年人都会喜欢，带给不同的年龄段不同的思考。我在《冰河世纪》里不停地尝试着这一点，我对编剧说，我希望这个故事既简单又复杂，既容易理解又需要深刻的思考，既是悲剧又是喜剧。他们对我说你是在异想天开，但我想可以通过某种方式做到，而《冰河世纪》这样的动画片就是一种很好的表达方式。整个冰川都会融化，许多动物无家可归，无处安居，这其实是一个悲剧，但我们刻意不去表现那一面，相反，观众看到的都是我们的希德如何在这个末日世界里插科打诨，小孩子或许想不到这一点，但成年人稍加思索便应该能够意识到，所以我们有目的性地安排了一些人与自然环境之类的内容，希望能够引起大家的重视，因为今时今日，我们的地球也不见得有那么安全。

卡洛斯·沙尔丹哈（1968—）
出生地：巴西里约热内卢
职业：导演、演员、制片、配音、视觉特效
代表作品：
《冰河世纪》2002年
《消失的松果》2004年

《冰河世纪2：冰川溶解》2006年

《冰河世纪3：恐龙的黎明》2009年

《里约大冒险》2011年

毕业于纽约视觉艺术学院"蓝天工作室"总导演卡洛斯·沙尔丹哈在全力投入到动画大片《冰河世纪3》时满怀信心，他认为故事和脚本是电影可观性的必要条件，他努力尝试给每一个角色鲜明的特性。

卡洛斯为特写镜头创建了一个庞大的次序性镜头系统，他努力让角色的眼睛生动地出现而不是机械呆板的呈现。他说："你想用面部表情公式运算，而我想使它的眼睛逼真以至于如果你能看到他们的眼睛，你就会知道他们在想什么。"他在眼睛上花的时间比他在60个动画角色的场景上花的时间要多得多。他发现通过精密的技术手段可以使眼睛既明亮地盯着这里，还可以斜视那里，或者轻微地膨胀瞳孔使眼球投射出深刻的信息。他不知道观众是否喜欢这种改变，但他仍然努力尝试通过更多本能的感知能力赋予角色更多的温暖和生命力。

图1-3-17　卡洛斯·沙尔丹哈

片名：《冰河世纪》(Ice Age)

导演：卡洛斯·沙尔丹哈、克里斯·韦奇

类型：动画、家庭、冒险、喜剧

片长：81分钟

地区：美国

在两万年以前的冰河世纪，地球上很多地方都覆盖着冰川，奇形怪状的动物们四处逃窜，希望能够找到一个安身的地方，心地善良的猛犸象曼尼、嗜食的树獭希德、狡猾的剑齿虎迪亚哥，三只性格迥异的动物为了让一个人类的小孩重返家园，竟然聚在了一起，组成了一只临时护送队，踏上了漫漫寻亲路。一路上这三只动物矛盾重生，迪亚哥心生一计，想诱领队伍踏入自己族类设下的致命伏击，但在他们共同经历了雪崩、饥荒等无数险境之后，这些与严酷环境抗争的经历使迪亚哥开始对自己的计划动摇了……

图1-3-18　《冰河世纪》

影片从头至尾都穿插着一个尽力埋藏松果的小松鼠，刚开始，就因它无意穿破冰层导致了冰山崩裂，在随后的故事中它会不时地跳出来抢一下镜头，追逐、埋藏松果，即便是在最后的漂浮冰块里，它也是极力伸张着臂膀探向它，执着地追索。它是另一条战线的主角，看起来孤身一个，实际上却能与一切保持联系，构成影片的复线潜行，增强视觉跳跃。童话的每一个形象都直接具有象征意义，在影片中，猛犸象、树獭、剑齿虎，它们身上体现了成就人类英雄的心路历程：胆小是被允许的、动摇是被允许的、特定情境中的叛变是被理解的……婴孩被救护更有深切的寓意——人类需要被拯救。在大自然中，人类是否该反思自身的设定，是否该完善与万物的和谐，影片不提问却昭示答案。

当迁徙的人类最后回首遭受灾难的家园时，希望出现了，曼尼缓缓来到了他们面前，自我保护意识极强的人类却将矛头对准了他们，曼尼不计前嫌，轻轻地放下了背上的孩子。被提醒的人类真应该向孩子学习，孩子的天真与万物通灵，但愿孩子记得曼尼的告别"不要忘了我们"。

在《冰河世纪2：冰川溶解》中，曼尼、希德和迪亚哥警觉到天气正在剧烈变化，巨大的天然冰山正发生着大规模的崩解。三兄弟毅然挥军南征，沿途经历诸多危险，破冰之旅中增加了世界最后一头雌性猛犸象艾丽……

然而无论剧情如何变化，角色如何增减，《冰河世纪》的金字招牌仍旧是那只对坚果怀有惊人狂热激情的犬齿松鼠斯克莱特。

在影片《冰河世纪3：恐龙的黎明》，"冰河世纪"一直奉行的冰雪环境里又出现了一个难以置信的巨大的地下世界，那里不仅拥有杂草丛生的植物，还满满地居住着各类恐龙……我们的动物英雄们闯进了一片危险、充满着巨大的生物、被茂密的植物遮盖的地界当中。在这里，他们遭遇了一只勇敢、专门以捕猎恐龙为生的黄鼠狼巴克，还有奇怪的"死亡裂缝"，即使是身材庞大的猛犸象曼尼，进入了这个巨大的世界之后，也第一次感到了自己的渺小和微不足道……

冰河世纪的故事肯定还会继续下去，制作团队的变化，导演的更迭都阻挡不了这个故事的精彩纷呈，《冰河世纪4》和《冰河世纪5》已经进入我们更新的记忆。

导演卡洛斯的奇思妙想在动画片《里约大冒险》里有更大胆的实践，影片讲述一个关于"飞"的故事——一个长着翅膀却从来没有飞过的鹦鹉，经过了种种磨难终于展翅高飞。

借助电影手法的巧妙安排和镜头的大胆变化，画面动感十足，历险和狂欢互相交织，故事惊险而不恐惧，充满悬念。

电影作为工业化产物，自然在高科技方面独树一帜，有别于其他艺术形式。因此，我们很难拒绝电影中的超绚丽特效的应用，故事的主题是保护自然、回归真我。

《里约大冒险》是《冰河世纪》系列制作者蓝天工作室的又一动画作品，《里约大冒险》实际上也标志着蓝天工作室具备了正式挑战皮克斯动画霸主地位的资格。

三、巴西经典儿童电影

童真如何面对成长的苦涩与世界的现实？

人总是不可避免要离开，要长大。再回来，发现童年和故乡都已远去，并且一去不复返。

真正天马行空的幻想是这个时代的作品所缺失的，巴西的儿童电影证明了巴西人的想象空间有多么辽阔。

1.《中央车站》　　2.《越位》
3.《独自在家》　　4.《记得童年那首歌》
5.《古巴万岁》　　6.《男孩和世界》
7.《冰河世纪》　　8.《消失的松果》
9.《冰河世纪2：冰川溶解》
10.《冰河世纪3：恐龙的黎明》
11.《里约大冒险》
12.《里约大冒险2》

图1-3-19 《里约大冒险》　　图1-3-20 《里约大冒险2》

第四章

澳洲经典儿童电影

世界上唯一一个独占整个大陆的国家——澳大利亚,四面环海,是一个移民国家,奉行多元文化,也是世界各国精英云集的大陆,澳大利亚电影在全球具有影响力。

第二次世界大战前,澳大利亚就开始制作电影,二战后的澳大利亚电影业处于停顿状态。直至20世纪70年代,澳大利亚电影发展公司设立,后改名为澳大利亚电影委员会(AFC)。电影委员会设立了政府自己的电影制片机构澳大利亚电影局,拍摄大量的电影,形成澳大利亚史上第一轮的电影制作热潮。

至今,澳大利亚制片人和导演以其独特风格为自己在全球电影业赢得了无可争辩的地位,且影响了好莱坞,澳大利亚旅美电影人在好莱坞被称为"桉树叶帮",著名导演有巴兹·鲁尔曼、亚历士·普罗亚斯、乔治·米勒和温子仁等。

澳大利亚人都知道他们国家国徽的意思,左边是一只袋鼠,右边是一只鸸鹋,这两种动物均为澳大利亚特有,它们一般只会向前走,不轻易后退,象征着一个永远迈步向前的国家。

澳洲的儿童电影也迈步朝向一个向前的方向,因为他们有"快乐的大脚",有"金刚",有"指环王",还有"鲸骑士"……

全球市场的动画与游戏制作产业日益蓬勃发展,而澳洲在这3D影视动画及特效领域早已走在世界前列,许多著名的好莱坞大片的电影特效环节都是在澳洲完成的,如《黑客帝国》《哈利·波特与火焰杯》《狮子王》和《快乐的大脚》等,这些影片的成功,不仅让担任特效制作的澳洲影视动漫制作团队——Animal Logic, Dr D Studio, Rising Sun Pictures & Fuel VFX声名鹊起,也将澳洲动漫制作业和动漫教学业推向了新的高峰。

一、动漫科幻的天堂——澳大利亚导演乔治·米勒

乔治·米勒 说

影片中的故事是最重要的,一切都要为之服务。而制作电影的诱人之处在于你可以进入自己喜欢的世界,但你在不停寻找最有意义的故事。

我总是被南极壮丽的自然景观所深深吸引,企鹅和人类很相似,它们相拥御寒,分享体温,用歌声寻找伴侣。

人们为什么会喜欢那些企鹅?企鹅看起来很可爱,走路站得直直的,一摇一摆的,非常有趣,所以,我们宁愿相信企鹅拥有和我们一样的情感,这些似乎是打动影迷们最为成功的因素。

乔治·米勒（George Miller, 1945— ）

出生地：澳洲昆士兰

职业：导演、编剧

代表作品

《小猪乖乖》1998年

《它不皮，它是我宝贝》2000年

《快乐的大脚》2006年

《快乐的大脚2》2011年

《疯狂的麦克斯：狂暴之路》2015年

获得奖项：

第88届奥斯卡金像奖最佳导演

图1-4-1 乔治·米勒

曾三次获奥斯卡提名，作为土生土长的澳大利亚人，米勒从影之前毕业于新南威尔士大学的医学专业。在做实习医生时，他在墨尔本大学的片场里结识了影人拜伦·肯尼迪（Byron Kennedy），两人成立了肯尼迪米勒制片公司。米勒一边做急诊室医生，一边积攒影片的拍摄经费。迄今为止，米勒制片公司出品的影片已经赢得25个澳大利亚电影学院奖。米勒已经成为澳大利亚电影界的一杆大旗，是悉尼电影节、澳大利亚电影学院和布里斯班国际电影节的赞助人。1996年，为了表彰他对澳大利亚电影做出的贡献，澳大利亚政府向他颁发了澳洲勋章。

为了让影片画面逼真动人，米勒使用了一种名为"photo-reality"的技术。在新西兰人的帮助下，制片方组建了两支探险队赴南极取景，记录下南极的所有风貌，然后传输进电脑，让真切的景观充分融入动画画面。在影片长达4年的拍摄过程中，有一多半的时间是用于数字处理。

片名：《快乐的大脚》（Happy Feet）

导演：乔治·米勒

编剧：Warren Coleman、John Collee

类型：音乐、喜剧、卡通

片长：102分钟

国家地区：澳大利亚、美国

在《快乐的大脚》一片中，导演乔治·米勒成功地将动物带到了人类面前。他还曾执导影片《Babe》大获成功，影片的主角是一头会说话的猪，他非常清楚怎样才能把一大群观众吸引到一部动物影片上来。

图1-4-2 《快乐的大脚》

《快乐的大脚》看似是一个帝企鹅家族的"悲剧"故事，以歌声表达感情，以期传宗接代的帝企鹅家族里，居然出现了一只不会唱歌的帝企鹅波波。而它的这一缺陷，极有可能是波波的爸爸在孵化它的时候，不小心把蛋丢到了雪地上的结果。不过波波也有强项，它的一双大脚可以随时跳出让人激动的舞步。波波的热情遭到了帝企鹅村长老们的

反感,它最终被赶了出来,还误打误撞进入了人类的世界。

单从影片的结局来看,《快乐的大脚》是一部呼吁保护生态平衡的颇具教育意义的电影。不过在观看的过程中,观众们为企鹅们逼真的形象感大呼可爱,而帝企鹅的曼妙歌声,还有波波的时尚舞步也相当吸引人。

在动画片《快乐的大脚2》中,各种各样的海洋动物都加入到了冒险之中。其中有巨大的海象、极小的磷虾。故事讲述马布尔成为企鹅国掌权者,它那个体弱、瘦小的儿子艾瑞克对舞蹈有着天生的恐惧。为了拒绝跳舞,艾瑞克从家里逃了出来,在冰天雪地里游荡。在游历途中,艾瑞克碰到了一只叫作玛蒂·斯文的企鹅。这只会飞的企鹅在马布尔的王国里搅起了轩然大波,马布尔的"国王"宝座也险些不保。不过,当不知名的力量入侵企鹅王国的时候,全体企鹅表现出了令人难以置信的团结。马布尔在危急中召集了所有的动物,从最小的磷虾到巨大的海象,抵抗这具有破坏性的不明力量。艾瑞克在这些事件中了解到了父亲的勇气和胆略,并最终理解了父亲的良苦用心……

影片通过诸多精妙而细微的渠道,传递出相比于前作更加丰富与复杂的情节信息。

或许企鹅是地球上亲子关系最好的榜样。雄企鹅115天不进食,将企鹅蛋放在脚上,站立在地球上黑夜最漫长、环境最恶劣的地方。而它的配偶则要走200公里的路去寻找食物。如果你为人父母的话,相信这其中的艰辛会引起你的共鸣。

二、世界上最昂贵的艺术形式粘土动画

亚当·艾略特 说

我的所有角色都是不完美的,因为我坚信,所有人都是有瑕疵和缺陷的——只不过在日常生活中,我们把这些隐藏起来了。我的想法就是把这些缺陷展示出来,并且为人们的不完美、不纯粹的东西鼓掌。

我接到了一些好莱坞发出的邀请,但都是执导别人写的故事,我不喜欢从别人的作品里寻找灵感,我只是想制作一部属于我自己的电影,所以我宁可回到墨尔本和朋友一起做事。作为一个电影人,对我最大的褒奖就是观众能喜欢我的影片。我希望他们能和电影里的人一起欢笑,一起流泪。

亚当·艾略特（Adam Elliot, 1972— ）

出生地：澳大利亚

代表作品：

《叔叔》1996年

《表妹》1998年

《兄弟》1999年

《裸体哈维闯人生》2003年

《玛丽和马克思》2009年

获得奖项：

第76届奥斯卡最佳动画短片奖

图1-4-3　亚当·艾略特

亚当·艾略特在澳大利亚南部的一个农场长大，后来在维多利亚艺术学院攻读电影与电视专业。他的自述三部曲《叔叔》《表妹》和《兄弟》在300多个电影节上获得了50多项大奖，而《裸体哈维闯人生》则获得了第76届奥斯卡最佳动画短片奖。

最新的科学研究证明，孤独是可以传染的。但两个同样孤独的人，他们之间会产生什么样的化学效应呢？这就是粘土动画电影《玛丽和马克思》要讲述的故事。

《玛丽和马克思》是艾略特第一部动画长片，讲述了两个同样孤独的心灵相互取暖的故事。居住在墨尔本有些抑郁和孤独的小姑娘玛丽和居住在纽约的自闭症患者马克斯跨越了两个大洲通信，一封接着一封的书信持续写了20年。影片把观众带入了一场关于友情、自我和对自我的剖析之旅，向人们展示了两个人的精神世界，诉说了人类的本源。

粘土动画是世界上最昂贵的艺术形式，《玛丽和马克思》的出炉是个非常艰难的过程，从最初的构想到影片拍摄完毕，艾略特一共花了5年时间。真正进入粘土动画的拍摄时间是57周。整个拍摄团队只有50位工作人员，影片全长92分钟。计算下来这些人平均每周制作出2分半钟的动画成品。按照6位工作人员一小组计算，他们平均每天创造4秒钟的动画成品。整部动画片由大约132 480张独立的画面制作而成，剧组一共用了6台佳能数码相机拍摄这些静止的画面。

亚当·艾略特不仅是本片的编剧和导演，也是影片中所有形象的设计者。他表示是纽约摄影师戴安·阿伯斯（Diane Arbus）拍摄的与众不同的黑白肖像照激发了他的创作灵感。影片中有一个角色就是按照阿伯斯的形象设计的。

影片中的所有文字——那些出现在街角商店橱窗里的文字、招牌上的文字、包装上的文字、啤酒瓶上的文字、玛丽和马克思之间的书信上的文字——统统是亚当·艾略特亲自书写。

影片设置过程中一种使用了212个粘土人，这些粘土人由粘土、复合材料、木棍和金属制作而成。每一个粘土人身上的各个关节都是可以活动的。摄制组特别为影片的两个主角制作了十几个拷贝。

为了能让主角面部活动起来，并且能做出各种表情以表达自己的情绪，他们需要一张能动的嘴和能动的眉毛——在每一定格中，工作人员都会给人物换一张不同的嘴。全片一共用了1 026张不同的嘴，每一张嘴都是一个由橡皮泥包裹着钢丝的模型。为了让马克斯说话时动起来，剧组为他制作了30张嘴。

影片使用了886只由塑料做成的手，其骨骼是由电线制作的。

剧组制作了394个瞳孔，每一个瞳孔和一个小瓢虫差不多大小。完全由技师手工制作，每个瞳孔制作出来之后，都被画上了一个闪亮的小白点。

2009年,《玛丽和马克思》在欧洲最大的动画影展——法国昂西动画影展上拿到了最佳影片奖,还获得了柏林国际电影节水晶熊奖及渥太华国际动画电影节大奖。

三、奇迹的缔造者——新西兰电影导演彼得·杰克逊和安德鲁·亚当森

彼得·杰克逊 说

我已经筋疲力尽,虽然我一直觉得我应该减减肥,但是这电影的制作过程确实像跑马拉松那么艰苦。

在我的字典当中,你永远找不到"不可能",没有什么是不可能的,没有什么是做不到的。

彼得·杰克逊(Peter Jackson, 1961—)

出生地: 新西兰惠灵顿

代表作品:

《宇宙怪客》1996年

《指环王:魔戒现身》2001年

《指环王:双塔奇兵》2002年

《指环王:王者归来》2003年

《金刚》2005年

所获奖项:

2002年获英国学院电影最佳导演奖

第51届威尼斯电影节最佳影片银狮奖

图1-4-4 彼得·杰克逊

新西兰的广袤与壮美,赋予年幼的彼得·杰克逊广阔的想象空间。彼得·杰克逊从小就痴迷于幻想,他热爱魔幻鬼怪,同时热爱壮美景色。1969年的圣诞节,8岁的彼得·杰克逊从父母那里得到了一架照相机。不久之后,一部只有三分钟长的小电影,却成为彼德·杰克逊电影生涯当中最早的纪录。彼得·杰克逊的少年生活几乎是与这台照相机联系在一起的。在一些朋友的帮助下,开始拍摄自己的"电影"。

电影是他一直寻找的表达方式。在电影的世界里,所有离奇故事都能变成现实。创造那些逼真效果的电影特效师也成为他心中向往的职业。二十六岁的彼得·杰克逊有了他的第一部电影《宇宙怪客》,他参与电影创作的全过程,摄影、剪辑、道具、布景每一个环节,他都亲力亲为。

随后,彼得·杰克逊有了自己的特效工作室、录音工作室、电影公司。有了自己强大的电影制作团队,彼得·杰克逊开始酝酿将托尔金的小说《指环王》拍成电影,对于任何一个导演来说,都是一个艰巨的任务。面对全世界上亿名读者,如何满足他们对小说中魔幻情致的幻想,如何展现托尔金小说的精髓,如何将绝妙的文字变成精美的画面。将问题变成挑战的彼得·杰克逊给全世界的观众奉上电影《魔戒现身》《双塔奇兵》《王者归来》,每一部都是精品,每一部都备受关注。

他用自己的努力,给我们演绎了一个个梦想成真的故事,也用自己的才华缔造着新西兰电影的奇迹。一个人的力量到底有多大?他能为一个国家打造一支庞大的电影制作队伍,他能带领一个国家电影业走出低谷,他能将新西兰电影人的才华扬名世界,他也能给一些怀揣梦想的人以成功的信心。这就是彼得·杰克逊的力量。他让众多电影爱好者看到了成功的希望,让各国电影人看到了疯狂的举动之后的力量迸发。

四、新西兰导演安德鲁·亚当森

安德鲁·亚当森 说

每一个大人心里都住着一个孩子,动画片、奇幻电影的观众永远不仅仅是小孩。

当我尝试以小孩子的角度去读《纳尼亚传奇》时,我发觉故事中的孩子正在经历我所经历的事。现在的新几内亚与我11岁时生活的新几内亚完全是两个样,当年我踩着脚踏车,享受当地自由的生活,可以说,我以前所经历的世界现在已不复存在。

♛ **安德鲁·亚当森(Andrew Adamson, 1966—)**
出生地:新西兰
职业:导演、编剧、制片、视觉特效
代表作品:
《怪物史瑞克》2001年
《怪物史瑞克2》2004年
《纳尼亚传奇:狮子、女巫和魔衣橱》2005年
《纳尼亚传奇:凯斯宾王子》2008年
《穿靴子的猫》2011年
《太阳马戏团》2012年

图1-4-5 安德鲁·亚当森

《纳尼亚传奇:狮子、女巫和魔衣橱》是《纳尼亚传奇》电影系列的第1部,改编自英国作家C·S·路易斯在1950年出版的《狮子·女巫和魔衣橱》。

影片中个数十万生物参加的宏大战争场面是导演安德鲁·亚当森自己想出来的,原著只用了一页半的篇幅轻描淡写。战争场景在新西兰的羊群山拍摄,数百名群众演员身穿奇异的服饰,投入这场"举世无双"的战争。特技人员使用曾为《指环王》制作出战争场景的软件,把战斗者变成数十万之众并且分别控制每一个角色的动作。特技工作人员在银幕上制作出二三十种生物,每一种都有自己的特点,跳跃、跑动、走路、移动和打斗的姿势都不同。

为了让奇幻文学作品《纳尼亚传奇》真实地呈现在观众面前,导演不惜巨资请来世界四大顶级特效公司完成影片中多达1 400个特效画面,也正是影片中的这些精彩特效让不少观众叹为观止。其中一些稀奇动物的出现而发出惊叹的声音,尤其是担任重要角色的两只水獭,幽默的语言及夸张搞笑的

动作更是贯穿了整个影片。

影片《纳尼亚传奇：狮子、女王和魔衣橱》从头至尾都充满了纯真的想象，简单而幼稚的故事情节延续了"从此以后，他们快活地生活在一起"的典型童话模式，其中并无多少微言大义。同是魔幻类型的电影，《魔戒》三部曲属于"宏大叙事"的一个极端，阴沉但是深邃；《哈利·波特》系列处在中间的位置上，光影间充满诡秘。

《纳尼亚传奇》原著小说一共有七本，如果真的要把七本小说都拍成电影，那还真是一个挑战呢，小演员们要成长，会变得不适合角色。

"他们真的成长起来了"，导演亚当森说，听起来就像这些扮演佩文西兄妹的小演员们的父亲，"一个让我重新执导的很重要的原因还是这些孩子出演。孩子们的关系好得很，就像一个家庭，让我们也成为这一家庭的成员。成长会带来很多改变。但是我想说这部电影没有改变他们，这也是我感到高兴的地方"。

五、孩子们的代言人——新西兰导演妮琪·卡罗

妮琪·卡罗 说

我做得很努力，而且我知道自己可以做好。

没有儿童不能理解的话题，他们清澈之眼所能洞察之物往往超出我们大人的料想。

骑在鲸鱼背上的人，一个叫"派"的7岁毛利族女孩儿最后当上了部落的首领，是的，我能在银幕上给男孩子们创造一个他们仰慕的女性英雄，连我自己都觉得不可思议。

妮琪·卡罗（Niki Garo, 1967— ）
出生地： 新西兰惠灵顿
职业： 导演、编剧、制片
代表作品：
《鲸骑士》2003年
《麦克法兰》2015年

妮琪·卡罗是一位非常成功的青年导演，她的短片《确信升起》1994年入围戛纳电影节金棕榈奖。卡罗在电影制作方面是从阅读电影旁白书籍入手自学成才。她从练习编剧开始，有一次她写完剧本后，她的母亲在工作中帮助她把剧本打印成文。

图 1-4-6　妮琪·卡罗

《鲸骑士》之后，卡罗被选中拍摄她的第一部好莱坞电影，入围奥斯卡金像奖最佳女演员和最佳女配角奖，并获得金球奖提名。

《鲸骑士》取材于毛利族作家威蒂·伊喜玛拉的小说，由卡罗亲自改编完成。为了确保事实和文

图1-4-7 《鲸骑士》

化要素的准确性,卡罗学习毛利语,并聘请了部落居民当顾问。尽管有部落首领的支持,毛利语报纸还是发表社论,认为该片最好应该由毛利人自己来拍。卡罗当时觉得自己的处境和片中的主人翁佩相似;佩希望得到心爱的爷爷的支持,可爷爷却谴责她,说她不应该学习自己的文化,仅仅因为她是女的。佩要大家承认,尽管她是个女孩子,但是她具备领导部落人民的所有能力。

影片中最后一幕乘鲸破浪的画面,令人欣慰也令人伤感,佩不是一个可以自由来去的少女,十三岁的她已经注定了一生要承载了太多来自民族与故乡的责任,只有置身于海洋,她才能够成为快乐的"鲸骑士"。骑在鲸鱼的背上,像当年华格拉人的祖先一样纵情驰骋在海浪之中……

导演对于镜头语言的控制,是影片的另外一种纯净,也让人想起早期电影中朴素的表现手法。除了影片开头充满悲痛的母亲难产与孪生兄弟的夭折,导演一直尽量避免刻意浓烈的感情渲染,而是真实地还原毛利人的生活状态,让故事在自然的叙述中细腻地展现各个人物的心理状态。影片始终是宁静的,对话不多,但我们总是能看到佩黑亮的眼眸里面隐藏的心事,祖父固执的心态,祖母坚定的信念和无声的关怀。

影片带给观众的,不仅仅是异域风情和土著故事。作为一部美国投资的国外艺术影片,其可观赏性除了土著人的神秘生活外,在场面、拍摄、制作上都非常精美。小女孩佩骑着巨鲸横跨大海的场景,洋溢着一种神秘和纯真的美丽;佩和祖父在一起时,表面的严厉和冷漠下,是彼此之间浓厚的亲情之爱;在独处时,佩倔强中带着忧郁的眼神,则流露出一个少女的内心世界……影片中洋溢的纯真、亲情、信仰和执着,也会感动每一位观众。

妮琪·卡罗对大海的热爱还体现在影片《麦克法兰》中,影片中绕着大海奔跑的那群墨西哥小子,奔跑着去学校再奔跑着回家。

跑步对大部分人来说是一件"无用"的事情,它不会给我们带来太多实质性的东西,我们需要做一些无用的事情,让我们暂时停下来让灵魂休息片刻,重点不是得到什么改变什么,而是——发自身心的去感受到自己生活在这个世界上,而我们,就是自己的神。

导演用她所能够的语言在电影里传递一种

图1-4-8

声音,回归到自性,重新认识我们自己,任何成功都不是偶然的,赢得孩童世界的人赢得天下。

六、澳洲经典儿童电影

我们的童年,有愿望、有梦想、有秘密、有孤单、有害怕、有等待、有哭泣、有朋友……

澳洲的电影,澳洲的孩子,澳洲停不下来的脚步,都在光影中,让我们再一次重逢。

每一部电影都是一个梦幻岛,对于每一个孩子的成长,都充满了魔力,在光影中我们都会萌发一对翅膀,飞越迷雾和天地,抵达快乐的新大陆。

1.《艾美的世界》
2.《树上的父亲》
3.《我爸是迈克尔·杰克逊》
4.《十二月男孩》
5.《男孩们回来了》
6.《高山上的世界杯》
7.《小飞侠彼得潘》
8.《多特和袋鼠》
9.《小象寻母》
10.《鲸骑士》
11.《麦克法兰》
12.《快乐的大脚（1,2）》
13.《纳尼亚传奇》
14.《指环王》系列
15.《金刚》
16.《穿靴子的猫》
17.《太阳马戏城》
18.《玛丽和马克思》
19.《怪物史瑞克》系列
20.《小猪乖乖》

第五章

非洲经典儿童电影

　　非洲，全称为阿非利加州。"阿非利加"是"阳光灼热"的意思。非洲位于东半球的西部，赤道横穿中部，绝大部分在南、北回归线之间。充足的光，让影无处可躲，在非洲拍电影，自然的艰难要强过拍摄资金的困扰。

　　非洲人直面的更多的是光影下的生存现实，对于虚构的故事和想象，更多的是外来人擅长的游戏。在非洲的影视发展里，与国外合拍片和纪录片更为突出，非洲北部拥有丰富可观的自然景观，赤道附近广大的热带雨林；它还有世界最大的沙漠——撒哈拉沙漠；另外还有世界第一长的尼罗河，长约6 852.06公里；非洲东部的东非大裂谷是世界陆地上最长的裂谷带，世界最大的盆地——刚果盆地。非洲草原辽阔，大型野生动物的种类和数量均居世界各洲首位……

　　非洲的天然和原始等来了更多的人来探索，关于非洲的电影，关于非洲的现实和梦想，关于非洲的一切，都从光影的铺排中起航。

一、纪录影像中的非洲——纪录片是解读非洲密码的钥匙

片名：《狂野非洲》

导演：本·斯塔森

编剧：米歇尔·费斯勒

片长：85分钟

地区：比利时、法国

图1-5-1　米歇尔·费斯勒

　　三次获奥斯卡提名的国际顶级编剧米歇尔·费斯勒潜心创作，与"3D视觉教父"本·斯塔森鼎力合作，制作出历史上第一部3D动物纪录片，成为法国历史上最昂贵的纪录片。

　　比利时电影业内声名显赫的导演本·斯塔森，带着22台重磅3D摄像机、车载摇臂、红外线摄像机、迷你移动摄像装备穿梭于非洲大陆，历时5年，辗转12个国家，从地面到空中再到水上，他们把非洲飘移到我们的电影院。

　　《狂野非洲》的音乐是典型的非洲民乐，配乐和动物的脚步节奏一致，给电影平添许多乐趣，完完全全让人置身在几千公里外的非洲草原，与那些狮子、老虎、象群一起驰骋在茫茫的草原之上，塞伦盖地草原自由奔跑的动物大迁徙，满天飞舞的鸟群，壮丽的日落与满天繁星……

因为热爱，他们创造奇迹。

在影片《狂野非洲》中，被称作"狮语者"的动物行为学家凯文·理查德森与从小与大象一起长大的玛拉·道格拉斯·汉密尔顿带领观众以旅行的方式穿过了地球上景色最壮丽的地方：从纳米比亚风景如画的海岸沙丘的沙漠，路过堪称自然奇观的火山口，到达叹为观止的维多利亚瀑布和乞力马扎罗之巅。在这次旅程中，你能与狮子、猎豹、美洲豹、黑犀牛和大象们近距离地亲密接触，这是一辈子只有一次的旅行……

探索非洲大陆最直接的办法就是看经典的纪录片，由中国中央电视台纪录频道、英国广播公司、美国探索频道、法国国家电视集团联合摄制的纪录片《非洲》，囊括了非洲大地全部野生生物和风景地貌，引领我们进入地球上仅存的荒野之地——从高耸的阿特拉斯山到好望角；从茂密的刚果丛林到无边无际的大西洋，再现这片伟大土地的广袤与神奇，险象环生却又最令人震惊的景象。

二、非洲人的非洲——动画片里的非洲超人

片名：《叽哩咕与女巫》
导演：米歇尔·欧斯路（Michel Ocelot）
类型：动画、冒险、家庭
片长：75分钟
国家/地区：法国

在动画片《叽哩咕与女巫》和《叽哩咕与野兽》中，在非洲的肯尼亚度过童年的法国导演米歇尔·欧斯路为我们创造了一个非洲的超级小孩，聪明的叽哩咕与女巫卡哈芭斗智斗勇，冒着生命危险将水引进村里，久受干旱之苦的村民们终于得到水源……叽哩咕和捣乱的野兽周旋，为村民换回了种子，所有叽哩咕的新奇冒险都是每一个小孩渴望经历的，因为导演有颗赤子之心，所创作的动画片都充满奇迹感，感动了更多的童心。

图1-5-2 《叽哩咕与女巫》

黄金绘画穿越时空的《太阳公主》，在18世纪的埃及，14岁的埃及公主艾卡莎凭着坚强、智慧，以及神灵的帮助，穿越沙漠，完成驱逐外敌与复国的重任。影片画面呈现埃及金字塔的平面壁画风格，人物的刻画点到为止，幽默数语，其性格特点却跃然画面。

音乐史诗动画片《埃及王子》，讲述的是摩西带领希伯来人出埃及的故事。摩西得知自己不是埃及人的后代，遂自我放逐到沙漠，在沙漠中遇到了上帝。摩西放弃名誉和地位，放弃舒适和享乐，为的是民族和信仰，展示出的是个人对理想、信念与爱的追求并为之斗争的历程，对和平、自由的向往与追求，在西方世界中有史以来最伟大的故事中，这个主题得到了最好的体现。《埃及王子》的配乐和插曲

从头到尾听来就像一部交响乐,在冲突和发展之后以辉煌的乐章结束。

小孩、女巫、公主、王子,这都是动画片里的主角,他们的命运和故事贯穿了我们每个人的生命现实,当我们在他们的故事里流自己的眼泪时,我们早已不分彼此,因为发生在非洲,不管是沙漠还是草原,他们的处境更加令人担忧,《狮子王》里的小辛巴的诞生,一开始就让观众心悬在半空,辛巴的叔叔阴谋想得到王位宝座,辛巴在逃亡中一边成长一边坚定复国的梦想,当辛巴真正长成一个坚强的男子汉领会了责任的真谛时,观众在银幕外反思自己的担当和使命。

三、野孩子的天堂

我不知道一个足球要由多少个人来踢才算是一场比赛,球要踢到哪里才算赢,多长时间才能踢完一场比赛,一部电影要由多少条奔往成长的线索才能构成高潮?但我知道足球带给男孩子童年的狂欢是任何事物都无法取代的。在影片《金球》里,乡村小男孩班多一心想成为一名足球明星,就像来自喀麦隆的米拉那样给非洲人民带来了至高的荣誉。尽管家境贫寒,在为家里干农活的同时还要上学,班多还是决心自己赚钱买一个真正的足球。

幸运的是,男孩从一名女医生那里得到了一个礼物:一个旧的皮球。当阳光照射在这个皮球上时,它看上去就像是一个金色的足球。班多非常喜爱这个足球,把它看作是打开另一个世界的钥匙,但是由于踢球却引起了一场火灾⋯⋯

与班多一样面临困境的是影片《杜玛》中的小男孩克桑。豹子杜玛在年幼的时候因为一次狮子的围攻而失去了母亲,它被克桑和父亲捡到并喂养长大。为了不让豹子杜玛被抓进动物园,也为了实现父亲未成的愿望,克桑义无反顾地独自带着杜玛踏上了回归自然的路程,一个人骑着三轮摩托车带着杜玛只身横穿整个南非。

家园,是我们成长中最难忘的栖息地,影片《何处是我家》中的小蕾原本是德国人,在特殊时期跟随父母避难非洲,小蕾像非洲当地的小孩一样,双脚踩进牛粪里,收养小狗,放牛,和爸爸一起跳当地人的舞,吃他们的东西,进他们的小屋,参加他们的祈雨庆典,在新的农场,小蕾与小伙伴一起倒挂在树上,小蕾给小伙伴们讲天使的故事⋯⋯

在影片《纳米比亚沙漠》中,来自伦敦的小女孩葛蕾丝与一个非洲土著,穿越整个非洲,越过崎岖的山脉,横渡凶险的瀑布,对抗酷热的天气,深入一望无际的纳米比亚沙漠,寻找爸爸⋯⋯

图1-5-3 《杜玛》　　图1-5-4 《金球》　　图1-5-5 《纳米比亚沙漠》　　图1-5-6 《何处是我家》

四、非洲经典儿童电影

旋转地球的孩子、横穿南非送豹子回家的孩子、拥有非洲的孩子、穿越古老的沙漠的孩子、非洲最老的小学生……

每一个孩子都在非洲遭遇再一次成长,身心接受全面挑战,爱、责任、理解、信任在影片中不再是一个词,人类最真实的情感与他们一起长大。

奔跑在大自然中的孩子,见风便长。

1.《金球》
2.《杜玛》
3.《何处是我家》
4.《纳米比亚沙漠》
5.《非洲大冒险》
6.《一年级生》
7.《叽哩咕与女巫》
8.《叽哩咕与野兽》
9.《太阳公主》
10.《埃及王子》
11.《狮子王》
12.《狂野非洲》

中 篇
镜头会说话

一幅风景画，会让人流连忘返，一首曲子，可能会扣人心弦，读一首小诗，你也许会心一笑，看一出好戏，则让你潸然泪下……

电影到底有什么秘密，让我们为它欢喜为它忧？

是故事吗？

不完全是。的确，电影中的故事往往最能吸引我们，但故事和表演都不是电影所独有的，文学、戏剧，其实还有音乐、舞蹈等等，都可以讲故事。故事只是其表现的内容。电影的魅力在于它是用镜头来讲故事或传达信息与情感，而且，它是以不同于文学、戏剧等其他艺术的方式讲故事，所以，即使是你熟读的故事，用电影的方式讲述又是一番新的样貌。

镜头怎么会说话、会讲故事呢？

这是说，除了我们熟悉的人物对话、旁白之外，镜头还可以告诉我们很多很多。有时候，仅仅一两个镜头，你就能得出非常多的信息：天气好坏如何，场景是否拥挤，人物的装束可能反映出他的职业，人物说话的语气、语速会说明他是个急性子还是慢性子，待人接物的方式反映人物的心情，你还能由此判断出他教养的好坏，一首流行的歌可以帮你确定故事的时间，几幅照片便让你大致了解人物的过去……

镜头直观、生动，几乎人人都能懂。你我平时说话，主要使用语言来表达思想感情，电影表达思想情感的方式，便是通过镜头，我们称之为电影语言或镜头语言，又因它作用于我们的视觉和听觉，所以称它为视听语言。

电影自诞生以来，便是一门与科学技术联系最紧密的艺术。随着有声片与彩色片的出现，电影在视听两个维度都更加逼近现实，而近年来数字技术的迅猛发展更是让电影如虎添翼。

视听语言是一门随着电影诞生才开始诞生的语言，它从绘画、戏剧及文学那儿吸收了很多视觉语言及叙事艺术的营养，但它绝不等同于任何一种，也不是它们的简单相加。正是这门语言的出现，才让这个世界重新变得可见，它的出现大大地改变了人类的行为与思维方式。

视听语言主要包括影像、声音、剪辑这三个部分。本篇，我们将先结合实例介绍视听语言的基本概念，然后再以几部作品的视听分析作为案例，让大家学习如何从整体来赏析电影作品。

第一章

影像的效果

影像是指电影中所有能用眼睛看得到的部分，也可以称为视觉元素。光线的明暗、人物与摄影机的运动、景别的大小、色彩的选择、场景的呈现以及镜头的角度与视点等等，这些都是影像语言的重要组成部分。

第一节 光

你可以闭上眼睛，回想一下在电影院里的情景。你身后有一束光，投在巨大的白色银幕上，随着光束的颤动，一个一个如梦般的人生故事在那里上演……

意大利有一部非常有名的电影——《天堂电影院》，它记录了电影的兴衰发展，其中有镇上的人们多次一起看电影的片段，只见台下的这些普通人，随着银幕上人物的悲欢离合而为它哭、为它笑。小小窗口投下一束光，那真是一束神奇的光啊！

是光，使得世界得以存在，得以呈现，而在喜爱电影的人看来，影院里那束光给人带来的体验，便如想象中的天堂一样美妙。

电影是光影的艺术。没有光，就没有电影。

光是人类生存的重要因素，它向我们揭示物质世界的面貌，激起我们在影视创作中的无限想象。在影视作品中，光线的作用不仅仅是照射物体，以适应感光材料的正确曝光；更是整个影视摄影创作的基础，创作者利用光的形态、方向、造型等特性，来达到刻画、描绘事物的目的，更可以表达情绪与思想。

一、人工光和自然光

按照光源来说，光可分为人工光和自然光。

一般室外拍摄大都是自然光，纪录片出于对真实性的追求，基本都采用自然光，纪实风格的作品也基本使用自然光，如伊朗的儿童电影《白气球》《何处是我朋友的家》《小鞋子》等。

冲突感强的故事片会在光的设计上突出戏剧效果，用人工光较多。人工光会更多地根据需要进行设计，以突出主体人物，强调某种细节。即便如此，所有人工光的设计都必须与故事时间、环境等相吻合，不能与生活的常理相悖，我们称之为光的逼真性。早期的电影常常在摄影棚中完成，有部分镜头你可能只看到一个光源，却有多重影子，这样的镜头一旦出现就会"穿帮"，容易让观众出戏，电影的感染力就会大打折扣。

从戏剧性用光到对自然光效的追求，从早期粗糙的布光到现今可以天衣无缝的进行光的设计，电影对光线的运用走过了一条技术进步与艺术探索并进的道路。

图 2-1-1 《迁徙的鸟》

图 2-1-2 《阳光灿烂的日子》

如图 2-1-1，纪录片《迁徙的鸟》中的自然光，表现出大自然的生命力。《阳光灿烂的日子》是一部自然光的运用十分出色的作品，图 2-1-2 这个镜头，是表现夕阳下马小军守候心中女孩米兰，此片段中自然光交代日夜的更替、"披星戴月"守候的漫长，渲染出少年马小军为爱守候的浪漫，也有一点对"她"久候不来的淡淡失落。

二、直射光和散射光

按性质的不同，光可分为直射光和散射光。

晴朗的大气里，阳光没有经过任何遮挡直接射到被摄体身上，受光的一面就会产生明亮的影调，不直接受光的一面则会形成明显的阴影，这种光线称为"直射光"。使用直射光时，人物的受光面与不受光面会有非常明显的反差，因此容易产生立体感。点状光源发出的光都是直射光。

直射光也被称为硬光，具有较为突出的明暗层次与对比效果，常用来表现男性的、有力的、动态的对象。如图 2-1-3，《伊万的童年》中，伊万拿着手电筒在黑暗的房间里独自玩擒敌游戏，直射在脸上的硬光表现出伊万的坚定以及环境的特点，孩童的游戏渐渐化作真实的恐惧。

散射光是指非直射的光线。在多云或阴天，阳光被云层所遮挡，不能直接射向被摄对象，只能透过中间介质或经反射照射到被摄对象上，光会产生散射作用，这类光线称为"散射光"。散射光明暗反差较弱，光影的变化较柔顺，因产生的效果比较平淡柔和，又称为"软光"，适合表达女性的、柔弱的、静态的对象。

图 2-1-3 《伊万的童年》

如《阳光灿烂的日子》，夏日午后强烈的阳光洒进室内，经过墙壁与镜面反射，使得米兰的镜头总是笼罩在灿烂却柔和的光线中（图 2-1-4）。

图 2-1-4 《阳光灿烂的日子》

在自然光照明条件下,有时只有散射光,有单一的直射光照明是极少见的,大多数是混合光照明。人工布光拍摄时,除非追求强烈的效果才使用单一的直射光,基本上都是二者混合使用。

三、顺光、侧光、逆光、顶光、底光

光还可以按布光方位来分,有顺光、侧光、逆光、顶光、底光等。

顺光:照射方向与照相机拍摄方向一致的光线称为顺光。因为光线是从景物的正面照射,故又称正面光。被摄景物在顺光的照射下,正面受光均匀、明亮。

顺光使主体突出而醒目,画面影调柔和,能较好地表达景物本身的色彩,色饱和度高。缺点是光线均匀平淡,缺乏层次感和立体感,不能很好地表现纵深和景物之间的透视关系。

如图2-1-5,美国电影《杀死一只知更鸟》,斯科特在和爸爸诉说自己上学受到的委屈,重点表现这场对话,顺光弱化了场景的空间层次感,突出爸爸的认真倾听。

侧光:来自摄像机正左侧或右侧的光线叫作"侧光"。被摄对象的一半受光,而另一半则处于阴影中,有利于表现对象的起伏状态。

如图2-1-6,《阳光灿烂的日子》中马小军的这个镜头使用了侧光,影调不亮不暗、明暗参半,表现了马小军送走米兰后内心幸福愉快又不舍的复杂心情。

图2-1-5 《杀死一只知更鸟》

逆光:从摄影机相对方向射来的光线,常常勾画出人物的轮廓线,并与景物之间造成纵深感。

如图2-1-7,《黑神驹》中,艾力克手拿一片海带,弯腰小心地逐步靠近黑神驹,此刻的夕阳反射在海面上,波光粼粼,逆光衬托出人与马的轮廓及动作特征,剪影效果特别富有美感。

顶光:光线由被摄对象上方而来的谓之"顶光"。突出人面部的骨骼,它可以制造丑化效果,可以表现压抑、黑暗、暴力等。

由人的脚下垂直照上来的光线称为"底光",制造一种反常规的视觉体验,又称为"骷髅光""魔鬼光"。也可以达到丑化效果,多用来塑造恐怖形象。

一般来讲,顶光和底光因其表现效果过于恐怖和压抑,在儿童电影中基本上很少运用。

图2-1-6 《阳光灿烂的日子》

图2-1-7 《黑神驹》

四、光的作用

光的作用主要体现在以下几个方面：

（一）造型作用

光让二维空间更具立体感，恰当地呈现出人、物的质感及环境的空间感。明暗在视觉上可以突出主题，平衡构图，使之更具美感。

电影摄影的感光同我们人眼的感觉完全不一样。某些对象由于其自身的外形特征，或固有的反射性，使得光影被捕捉到胶片上以后，能产生特别富有效果的阴影、半阴影和光斑的组合，它们能"自动变形"，因而在银幕上比在现实中所呈现的，显得更富于效果和更美丽。这正是电影的魅力之一。

图2-1-8 《何处是我朋友的家》

如图2-1-8，《何处是我朋友的家》中这一段是去找朋友未果的小主人公穆罕默德迷路了，一位专做门窗的老人为他带路，一路慢慢走慢慢述说他的往事。此刻天已近黑，狭窄巷子里光线微弱，突出了窗子的美，表现出小巷中石板路的质感，整个小村庄像老人一般安详。

图2-1-9 《伴你高飞》

（二）刻画人物

光的恰当运用让人物的特征更分明，突出人物的动作与神采，人物刻画更加立体、自然。

如图2-1-9，《伴你高飞》中，艾米给小雁们喂食，早晨温暖的阳光从窗户透进来，侧逆光使艾米轮廓立体，散射光均匀地布在脸上，表情生动、自然。艾米在头一天晚上得到父亲许可养护小雁，她的欢喜之情溢于言表。

图2-1-10 《黑神驹》

如图2-1-10，《黑神驹》中，艾力克在一个暗黑的谷仓里找到了走丢的黑神驹，他正在安抚它，顶光投在身上，突出刻画他温柔的肢体动作，自然地表现出人马之间非同一般的情谊。

（三）表现人物心理

光可以把人物心情体现出来，是明朗还是灰暗，光本身成为人的一种表情。一般来说，高调明亮的光线，表现人物温暖灿烂美好的内心，低调的光线则传递出人物处在阴沉灰暗的状态。

如图2-1-11，在动画片《小鹿斑比》中，林中

图2-1-11 《小鹿斑比》

迷路的斑比梦见了妈妈,妈妈放在画面右上角最亮处,仿佛妈妈是光的中心,画面的笔触向四周发散,光的设计使整个梦幻的场景表现得温暖而美丽。

(四)象征隐喻

光有强烈的象征性,光亮常常代表着光明、正面、温暖,反之则象征着压抑与黑暗等含义。

如图2-1-12,《安妮日记》中,被迫躲藏已达数月之久的安妮带着皮特来到阁楼,告诉他这是自己最喜欢的地方,因为这儿不仅不用轻言细语,还可以开窗看到外面的世界。唯一的光源投在穿着白色长裙的安妮身上,周围的拥挤、昏暗更突出了窗户的那一点光亮,表现了此刻安妮的欣喜与满足,同时象征纳粹迫害下的安妮对光明的热爱与渴望。

如图2-1-13,《小王子》中,妈妈安排的日程满满当当,称之为"人生大计"。小女孩刻苦学习的背影,打开门监督她的妈妈不用画面直接表现,而是通过妈妈的影子投在她上方加以暗示,明暗及位置关系把妈妈的居高临下表现得淋漓尽致,象征着成人世界对孩童世界的控制。

图2-1-12 《安妮日记》

图2-1-13 《小王子》

第二节 运　　动

一、电影的运动

运动对于人和动物有着特殊的意义。为了适应环境,应对险情,人和动物的视觉都倾向于注意活动的事物。电影出现之后,很快就成为大众娱乐的宠儿,其中很重要的一个原因便是它的运动性。在英文中,最早的电影被称为moving picture或motion picture。电影诞生之前的造型艺术(绘画、雕塑、建筑等)都是静态的,大家对一块白布上会出现如真实生活中一般的活动人物,感到极为不解。电影只是一格一格被捕捉下来的画面,它的运动为何成为可能?

电影的运动是基于人的生理与心理基础才得以实现的。

首先是生理基础——视觉暂留。视觉暂留是指光对人眼视网膜所产生的视觉在光停止作用后,仍保留一段时间的现象,这是由视神经的反应速度造成的,其时值是二十四分之一秒。具体应用到电影的拍摄和放映中,每秒钟二十四格画面,人就可以看到连续且正常的运动。其次是基于心理补偿。电影镜头中所呈现的运动,其实是二维银幕上形成的三维幻觉。在时空、逻辑上并不完全等同于现实生活中的运动,但是人会基于生活常识,把自己的经验补偿进去,使幻觉得以成立。

随着电影的出现,电影的运动性对人形成了强烈的视觉刺激,勾起了人们的强烈好奇心,更重要

的是，人对运动的喜好成为电影发展的驱动力之一。在一百余年的电影史上，非常多的创作者在探索如何将电影的运动性发挥到淋漓尽致，并由此发展出了各种成功的商业类型片，如以追逐、打斗为主的战争片、警匪片、黑帮片、武侠片，以强调人物随着环境变化而寻找自我的公路片，以及大场景对抗以气势取胜的灾难片、科幻片等等。

二、运动的分类

一般来说，电影的运动主要包括摄影机的运动和人物的运动。

人物运动主要指人物的运动轨迹。电影中的人物必须依靠动作和事件来塑造，运动帮助角色呈现自我。

摄影机的运动非常多样化，是实现电影运动性的重要手段，我们需要了解几种主要方式：推、拉、摇、移、跟。

推镜头是摄影机接近拍摄对象的运动。推镜头的作用：突出主体；突出局部动作或表情；强调、夸张某一物体的局部。有时推镜头可以代表剧中人物视线，表现人物心理感受。

拉镜头是摄影机远离拍摄对象的运动。常常从特写等拉到全景，表现主体与环境的关系，或表示情绪告一段落。

摇镜头是指机位不动，机身做上下左右的旋转运动。主要作用是介绍环境，从一个被摄主体转向另一个被摄主体，还常常模拟剧中人的主观视线，表现剧中人的内心感受，有时还有抒情作用。

移是指移动镜头，即镜头沿水平方向做各种移动，多指横向移动镜头，主要表现人与物、人与人、物与物之间的空间关系，它擅长逐一连续呈现事物。纵向移动镜头则通常被称为升降镜头。

跟镜头是摄影机跟着主体一起运动，且二者运动速度基本保持一致。跟镜头既能突出运动中的主体，又能展示人物动态变化，还能交代人物与环境的关系。

一般来说，影片中的镜头大多数是综合运用这些运动方式的。如《黑神驹》这部作品，各种运动镜头运用十分丰富且出色，其中艾力克骑马的镜头，以跟拍为主，让观众身临其境般体验黑神驹的神速，并表现小小骑手在马背上自由奔跑时的美感。

需要提醒的一点：静止是运动的一种特殊形态，有些创作者善于运用静止来达到特别的效果。另外，电影的运动是非常丰富的，除了人物、摄影机的运动，声音的各种变化也可以暗示运动，还包括光影的运动等，这里不再展开。

三、运动的作用

（一）制造三维幻觉

通过上下、左右、前后等多维度的运动，二维的画面引起观众产生三维幻觉，使电影具有立体感与生活的真实感。

如图2-1-14，第一部电影《火车进站》只有唯一的一个镜头，它使用了斜向构图，具有明显的纵深感，当火车从远处向近处驶来，许多观众会不由自主地想要躲避，其真实感带给观众强烈的视觉与心理体验。

图2-1-14 《火车进站》

(二)运动有助于表现人物、推动剧情发展

如《黑神驹》中黑神驹逃出家中的院门、跑向街头、越过工地等,孩子一路沿着街道、铁轨奔波,整日整夜寻找,后来在赶车人的指引下,找到了黑神驹,并因而结识了改变他命运的驯马师。这一段落的人物与镜头运动,表现出黑神驹的神骏、孩子的执着,亦是剧情的重要转折处。

(三)运动可以创造节奏,使影像富于变化,具有运动的美感

再如《黑神驹》,其中孩子和黑神驹同在海边的段落,大量运用跟、移等运动镜头,这一段落把海边人与马的奔跑表现得酣畅淋漓,同时,运动使得整个段落节奏由慢到快再转慢,把孩子和黑神驹由试探、戒备、磨合到彼此信任、融洽合一的关系表现得丰富且到位。

简而言之,运动是电影的一种表现形式,其背后的幻觉机制更是电影的基本特性。

第三节 景 别

景别依据画面中人物的大小来确定,反映出摄影机与被摄对象之间的位置远近,主要有:特写、近景、中景、全景、远景。

一、特写

特写是距离被摄对象最近的镜头,一般是指人物肩部以上,或物品的细部。值得注意的一点是,当画面中的主体是小物品时,即使拍摄的是物体的全部,我们也称之为特写。当表现人物的某一器官或物的某一细部时使用的画面,我们称为"大特写"。

特写极富有表现力,它能给人留下深刻的印象,"它不仅仅使人的脸部空间同我们更加接近了,而且使它们超越空间进入另一个新领域,心灵领域——微相世界",给人体察入微的感觉。巴拉兹说:"我们能在电影孤立的特写里,通过面部肌肉的细微活动,看到即使是目光最敏锐的谈话对方也难以洞察的心灵最深处的东西。"

特写能突出强调人的表情或物的细节,渲染情感。因其效果强烈,如同音乐中的重音,所以特写不能滥用。

短片《向好看》,是"非典"期间香港制作的一则十分感人的公益短片。开头是小男孩洁白的画纸被人踩脏的特写,放学路上还有其他各种接踵而至的不快遭遇,但最后结尾,小男孩在画纸上画出一个大大的笑脸(图2-1-15)。片头黑色的脏鞋印特写预示着不幸的开始,而片尾橙色与绿色组合的笑脸特写,是孩子选择面对不幸的答案。笑脸特写多次出现,与前面遭遇的不快相互呼应,直观且有创意地表现了主题:向好看!

图2-1-15 《向好看》

二、近景

近景通常表现人物胸部以上的活动与面部表情,是一种近距离观察人物的景别。

图 2-1-16 《小鞋子》

图 2-1-17 《小鞋子》

如图 2-1-16,《小鞋子》中阿里被爸爸批评,使用了近景镜头,很好地表现出孩子的紧张、委屈。

三、中景

中景一般拍摄人物膝盖以上的部分,或场景局部,它着重表现人物身体与上肢动作,可以叙事与交流情感,又能兼顾人物与环境,有利于交代人与人及人与物的关系,所以,中景是故事片中运用较多的景别。

如图 2-1-17,《小鞋子》中跑步比赛最关键的时刻选用中景,更好地体现出多个人物的肢体动作与环境,表现众多强劲对手中阿里正在全力以赴。

四、全景

全景拍摄主体人物全身或场景全貌的画面,通常有比较明确的表现中心,一般有两个结构元素:人物与背景,常用来交代场景或人物关系。

如图 2-1-18,《黑神驹》中艾力克决定参加赛马,教练亨利向他讲述出色的骑手"冰人"的故事。两人相对而坐,全景既能交代环境,将教练讲述时丰富的肢体语言更好呈现,同时体现出师徒二人父子般的亲密关系。

又如图 2-1-19,《鸟的迁徙》中小鹅和鹅爸爸鹅妈妈,全景镜头表现出阳光下幸福的一家子。

图 2-1-18 《黑神驹》

图 2-1-19 《迁徙的鸟》

五、远景

远景是摄影机与拍摄对象距离最远的镜头,人若出现在画面中,一般会占据很小比例。远景视野开阔,通常用来介绍环境,可以表现多人的集体大场面,或表现自然风光的空镜头。远景在片头或片尾用得比较多,随着镜头渐渐迫近,或渐渐远离,情感随之加强或消逝。远景镜头情绪的感染力常常

离不开音乐。

动画片《回忆中的玛妮》有这样一个远景镜头：美丽夜色中，两个女孩一起划船畅游，大海风平浪静，仿佛整个世界只有她们两个，此情此境，正与此前的台词"你是我一个重要的秘密"完全吻合（图2-1-20）。

景别的运用往往能体现出一部电影的创作者是内敛、冷静还是激情澎湃。如台湾导演侯孝贤的电影《童年往事》中，即便是打群架这样激烈的冲突，都基本上使用全景，因为导演的关注点不是打打杀杀，而是那些少年与环境的关系，体现出导演对童年往事的内敛情感与冷静思考。

图2-1-20 《回忆中的玛妮》

总的来说，全景、中景、近景这三类镜头是一部电影中的常用镜头，在整部影片中它们所占的数量比例最大。人与人的交流，人的表情变化，一般都用它们进行表现。特写表达情感的程度最为强烈，但有时远景也有很强的抒情作用，这二者都不能滥用。不同的景别会产生不同的艺术效果。我国古代画论中有这么一句：近取其神，远取其势。一部电影最终的影像效果，就是这些能够产生不同艺术效果的景别创造性组合在一起的结果。

第四节　色　彩

一、色彩的表现力

在彩色电影出现之前，电影只有黑白灰的影调与层次，但是发展得比较成熟。彩色电影出现之初，只是为了满足人们在银幕上复制物质现实的愿望，但此后，电影创作者们开始意识到：色彩也能创造出另一种现实，他们孜孜不倦对色彩造型与表意的可能性进行挖掘，探究色彩与视觉、心理的关系，创作出一部又一部佳作。

色彩无疑是一种极富表现力的艺术语言。科学分析表明：不同的色彩会引起人们生理上不同的反应。弗艾雷在《论动觉》一书中讲到了他的实验结果。他说：在色光照射下，人的肌肉的弹力可加大，血液的循环可加快，其增大的梯度是"以蓝色为最小，依次按绿色、黄色、橘黄色、红色的顺序逐渐增大。"

二、色彩的作用

（一）色彩突出主体

因为人眼最容易受到色彩的刺激，创作者可以通过画面中色彩的设计，来达到突出主体的目的。

如图2-1-21，《红气球》中的整体色调偏向灰暗，所以，红气球无论在画面中是大是小，一直都能成为观众注意的中心。

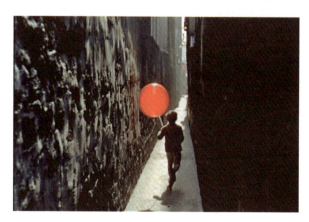

图2-1-21 《红气球》

(二)色彩增加视觉美感

色彩的搭配组合,在电影画面中至关重要。动画片的色彩设计通常较为大胆,且富有美感,如图2-1-22,《小王子》中狐狸出现,对小王子说"驯服"的道理,黄绿色的麦田中,他们走近对方,红色狐狸主动热情,而穿绿色衣服的小王子显得有点忧郁,他黄色的围巾与金黄色的头发呼应,同时,

图2-1-22 《小王子》

小王子长长的黄色围巾在风中飘动,狐狸红红的长尾巴则会摆动,色彩与动感的结合强化了视觉美感。

(三)色彩的象征作用

不同的色彩会给人们的心理及情绪带来不同的反应,渐渐形成了色彩特有的象征意义。如:

红色:象征着生命、血、朝气蓬勃、爱情、激情、危险、暴力、革命……

黄色:象征着阳光、欢乐、希望、温暖、尊贵……

绿色:象征着生长、生命、青春……

紫色:象征着高贵、牺牲……

蓝色:象征着冷静、平和、纯洁、高雅、忧郁、浪漫……

除了整个人类对色彩的共同的生理、心理的反应之外,不同的民族由于其文化传统的不同,他们对色彩可能也会有他们独到的反应。如黄色在中国人心目中,具有非凡的意义:中国的五行论把黄色与土相配,"土为尊",这起源于古代农业民族的"敬土"思想;我们是黄皮肤的人,我们的黄土地、黄河,所以中国人对黄色有一种特有的情感;而且,在古人心目中黄色常常被看作君权的象征,因而特定背景下,黄色就是皇家至高无上的象征。在基督信仰中,金色象征神的属性和上主的荣耀。金色被用于表现天国光明的意义。所以欣赏电影时,深入分析色彩语言有助于增强我们对作品的理解。

如图2-1-23,《红气球》中最后一场,红气球最终被弹弓射中,杂乱的背景中,那有灵性的红气球,红色所象征的梦想、激情、自由正在渐渐"死"去,怎不叫人揪心、悲伤?

黑白是色彩世界中特殊的两种颜色,将其运用得好会非常有力量。如在《安妮日记》最后一场,安妮一家及友人的躲藏处所被德军发现,所有人被捕离开,走在最后的安妮回眸的那一刻被定格,导演特别将彩色画面在此转为黑白(图2-1-24)。黑白画面配合字幕,黑白在此处象征着真实,也传递出一种严肃的叙事态度,强调这不是虚构的故事,因为安妮是历史真实存在的人物,而如此鲜活的真实人物转眼就化作一个定格,伴着抒情的弦乐,斯人已去的悲伤情绪,在黑白的画面中久久萦绕、挥之不去。

图2-1-23 《红气球》

图2-1-24 《安妮日记》

总的来说，心理学家发现，暖色（红、黄、橙）会让人觉得紧张、刺激；冷色（蓝、青）则可以让人感到安慰、放松；中性色（紫、绿、黑、灰、白）却可以使人品味自然、大方。虽然每种文化对色彩的解释各有不同，但色彩依然是国际通用的象征体系。

第五节　场　景

一、场景

剧本的写作、电影的拍摄都是分场景进行的。影片的银幕空间是由多种类型的场景，按不同的顺序和方式组成的。同一场景内，可以展开和表现一场戏，也可以展开、表现多场戏，一场戏也可能在一组场景或多组场景中展开。

现代电影的场景，可以是现实空间环境，也可以是非现实空间环境，但是，这两种场景的存在，都要求体现和反映剧本中规定的情境。

二、场景的分类

场景可以分为外景、内景。

外景通常指的是自然景观，这种场景空间比较广阔，往往要选择局部进行拍摄，或者是对局部进行加工才能拍摄，光线的处理尤为重要。

室内拍摄都可称为内景，多指专为影片拍摄而人工搭建的摄影棚。内景一般空间有限，拍摄的环境完全要设计、布置，其优势是光线处理可以比较细腻，拍摄更加自由，几乎不受自然条件的限制。

图2-1-25 《穿条纹睡衣的男孩》

三、场景的作用

（一）交代环境与背景

场景不仅呈现出地域特点，也能交代其时代氛围。电影《穿条纹睡衣的男孩》中场景设计十分出色（图2-1-26），隔着铁丝网交流了一年之久，这一天，两个男孩终于第一次握手。这个场景时刻提醒着观众，这部电影反映的是二战背景下的集中营生活。铁丝网阻不断真情，突显儿童的善良纯真，更反衬出纳粹的残酷。

（二）视觉造型

随着电影制作技术的不断发展，场景在电影视觉造型和视觉风格上发挥着越来越重要的作用。如中国的动画片《大鱼海棠》，其中绳武楼的场景，

图2-1-26 《大鱼海棠》

图 2-1-27 《伴你高飞》

从其建筑原型与场景设计对比可以看出：在动画中，把原本的铺地改成了两条飞舞的龙，使绳武楼的精细之中又添加了庄重与气度（图2-1-27）。

（三）刻画人物

人物与场景的关系密不可分。场景可以表现人物职业、生活及心理状态。

美国电影《伴你高飞》中的女孩艾米遭遇车祸，失去了母亲，她跟随多年前分开的父亲回到加拿大一起生活。父亲是一个什么样的人？观众和艾米都想知道答案。于是，随着艾米的目光，镜头摇向他的工作间、厨房、谷仓等场景，只见到处都是工具，摆满了各种大大小小造型奇特的东西。父亲不是在工作间敲敲打打，就是在户外尝试飞行，这些场景设计充分体现了一个艺术家兼发明家父亲痴迷于工作的状态，由此也呼应了多年前夫妻离婚的根由（图2-1-28）。

值得一提的是：纪录片中的场景基本上都是实景，因为其首要遵循的原则是：真实性。而动画场景的设计是从无到有的过程，它是动画片制作中至关重要的一环，比起故事片场景来说，动画场景需要设计师进行更全面的设计，因而也更加风格化。总之，场景是电影重要的造型元素，同时，也是重要的结构元素。

第六节　角度与视点

一、主观视点和客观视点

从导演或观众的视点来叙述，称为客观视点。

客观视点的特点是：画面真实，能把事物交代清楚，能让观众客观地观察事物，以旁观者的角度加以思考。客观视点在各种类型的电影中都经常使用。

如果摄影机直接代表了剧中人物的视点，称为主观视点。

主观视点通常表达的是前一镜头人物的视点，也可代表动物或其他任何物体的"视线"。主观视点着重表现主体人物的视觉心理，往往出现不寻常的视觉印象，让观众像角色一样观察、思考，从而对角色产生认同感。主观的角度常常能体现创作者的丰富想象与创造性。

在儿童电影中，有时候整体上会选择一个主人公（常常是儿童）的视点来讲述故事，有时候部分镜头选择儿童视点拍摄，如《城南旧事》开头以成年林海音的声音开场，片中多处是小英子的视点展现；《你好，哥哥》多处以韩一的视点拍摄，令人有身临其境之感，这样的方式更加合乎儿童的接受心理，容易让儿童观众与剧中人物视点统一，从而达成理解。

纪录片《迁徙的鸟》以表现候鸟的迁徙为主题，该片拍摄的一大特点是：摄制组与迁徙的候鸟一起，相互熟悉，有些幼鸟甚至一出生就和摄制

图 2-1-28 《迁徙的鸟》

组在一起,跟拍鸟儿飞翔的镜头时,飞行器绑在摄影机上,出现在你我眼前的效果非常令人惊叹,如图2-1-28,像是我们与鸟一起自由翱翔在蓝天,越过田野、越过山川、越过海洋……视点的选择让整部纪录片提升到人文的高度:鸟儿其实和人类一样,有着那种与生俱来的执着梦想,不远千里万里只为遵守时间的承诺,让人领悟"鸟与梦飞行"的美妙境界。

二、角度

角度指的是具体拍摄时与水平所成的夹角,一般主要有三种:平视、俯视、仰视。

平视:表达平等的关系、平静的感觉或客观的态度。

平视的机位处于人眼高度,画面具有平视、平稳效果,是一种纪实角度。前后景物容易重叠故不利于空间层次、空间深度的表现。平角度一般情况下适合拍摄人物近景特写。

俯视:俯角拍摄可以表现正、侧、顶三个面,从而增强了物体的立体感。

俯角拍摄可以增强平面景物的线条透视,如展示纵横线条的场景,使画面具有特别的视觉美感。

俯拍镜头经常用于交代地理位置,还可以呈现大视野场面,如列队行进、车队的奔驰、草原的羊群等大多采用俯角拍摄,增加其空间深度,表现恢宏的气势。

如图2-1-29,《风之谷》中的这个俯拍镜头,表现出风之谷的美丽与宁静。

俯拍镜头可以渲染情绪。因地面扩大,人物变小,同时可以使人物压缩变形,被摄物体显得矮小,常常有被压迫的感觉,造成压抑的气氛。

摄像机高度处于人眼以下位置或低于被摄对象的位置进行拍摄为仰拍,称为仰视镜头。仰拍镜头如果前景是主体,会突出主体形象。外景中仰角拍摄以天空做背景可以达到净化背景、突出主体的目的;仰拍垂直线条的景物,线条向上汇聚,有夸张被摄对象高度的作用,从而产生高大、挺拔、雄伟、壮观的视觉效果;仰拍镜头还可以表达对人物敬仰的感觉。

如图2-1-30,《小王子》中飞行员和小王子在沙漠中找到了一口井。井底向上的仰拍视角,更能直观表现沙漠中井的深邃。结合发现这口井时的惊喜,让我们更能理解小王子那句话:沙漠很美,是因为你不知道哪里藏着一口井。"真正美的东西,是用眼睛看不见的。"

大俯角和大仰角表现的是人眼不常见的视点,其影像往往是变形的,故称大俯角、大仰角为两个特殊角度。稍俯、稍仰角度则是常用角度。大俯、大仰角度如果和镜头的焦距、拍摄距离结合起来,变形效果将更加明显。

总的来说,镜头俯仰之间,常常潜藏着对人物的褒贬,选用某个人物的主观视点,观众见他/她之所见,就容易与之达成共鸣,认同这个人物的感受与判断。因此,角度和视点不仅与叙事和人物紧密相关,往往还深藏着创作者对人物或事件的态度,这是我们在欣赏作品时绝不能忽视的。

图2-1-29 《风之谷》

图2-1-30 《小王子》

第二章

声音的魅力

声音是创造影视形象、展现影视时空的重要手段。

声音有不同的分类法，按照录制时间，声音可以分为前期录音、同期录音和后期配音。前期录音指拍摄影像之前，先进行录音，多用于歌舞片、音乐片、戏曲片。同期录音是指所有声音是与画面同时摄录下来，包括对白、音乐、背景音效等。后期录音则是拍摄完成之后单独录制声音，在后期利用剪辑手段将声音与相应画面合成。一般强调真实性的电影作品都尽可能使用同期声。但是现场所有的声音录制都符合要求很难，所以后期配音在制作中较为普遍。

一般情况下，电影的声音以性质来分，包括以下三种：音乐、人声、音响。

第一节 音 乐

一、电影音乐

自19世纪末电影诞生以来，尤其是20世纪20年代从无声电影进入有声电影后，电影音乐对一部成功的影片起着不可估量的作用。早期的默片其实放映时并不是一直静默无声的，而是会在放映现场安排音乐伴奏，只不过这些音乐常常不是专门为这部电影创造的音乐，而是一些经典的名曲。如今，音乐与电影早已密不可分。电影音乐是电影的重要组成部分，是对电影的诠释纽带，好的电影音乐，对整个影片的成功起着至关重要的作用。

电影音乐的出现方式有两种：第一种是有声源音乐，即在画面中出现发出声源的人（唱歌）或物（收音机、录音机、电视等）。第二种是无声源音乐：画面中没有发出声源的人或物。

二、音乐的作用

音乐的作用主要包括：烘托环境气氛、刻画人物、推动剧情发展、深化主题等等。

中国电影《绿草地》中的蒙古调和马头琴声响起，一下子就把草原的苍茫、辽阔表现出来。《穿条纹睡衣的男孩》中小男孩布鲁诺奔跑在林间，以跃动的钢琴表达他的喜爱探险与此刻的天真活泼，过了小河眼前蓦地出现铁丝网，伴着他惊诧的眼神，音乐渐渐消去，他把注意力从自己的世界转到铁丝网后的小男孩，此时音乐止。全片以孩子的视角来看世界，铁丝网视觉化呈现集中营对犹太人的禁锢，而音乐的消失，也意味着无忧无虑的童年逐渐被侵虐。

日本电影《北方的金丝雀》，讲述小岛分校一位老师与六个学生之间的故事。当年，这位老师的到来改变了孩子们的生活，她用音乐点燃了他们的热情，而一起事故之后，老师离开了小岛，它也成为

师生们二十年来的隐痛。最后,把所有人联系起来的仍旧是音乐。大家回到教室,在老师的指挥下,再一起合唱当年那首歌:"忘了唱歌的金丝雀……"二十年后回到岛上的老师,想告诉大家的是,鸟儿即便在囚笼中失去了自由,也依然会用生命去歌唱。歌声中,师生一起找到了力量,找回了最宝贵的那份情感,用歌声去拥抱生命,去面对死亡与生活中各种挫折,重新找回生的希望。

中国电影《城南旧事》中,多处运用《骊歌》,更成为经典。影片选择《骊歌》为主题曲,人声合唱、器乐独奏、器乐合奏,多种形式变换,结合着英子身边朋友一次次的离别,到最后一场,英子和家人告别最爱的父亲,她看着如亲人一样的宋妈远去的背影,此时器乐合奏的主题曲响起,那熟悉的旋律让人再次记起了毕业时大家一起唱的歌:"长亭外,古道边,芳草碧连天。晚风拂柳笛声残,夕阳山外山。天之涯,海之角,知交半零落。一杯浊酒尽余欢,今宵别梦寒……"画面配合着乐曲,将词中的意境完美地传达出来,把影片推向了最高潮。在这些作品中,好的电影音乐大大提升了作品整体的艺术高度。

第二节 人 声

电影中的人声是指人所发出的由音调、音色、力度、节奏等因素所组成的声音以及人的话语。人声是人类在交流思想感情中所使用的声音手段。它包括了对白、旁白和独白。

一、对白

对白即电影中的人物对话。人们常常留意对白的内容部分,但是人物的语气语调、音量、音色等等诸多细节,很容易被忽视,其实它们能非常好地刻画人物个性气质与心理状态。

对白的主要作用是塑造人物和推动叙事,好的对白还能深化主题。

《安妮日记》中,父亲为了帮女儿争取更多使用书桌的时间,劝说与她同房间的杜塞尔先生多匀出一点时间给她,因为,对于被迫躲藏在隐秘房间里长达数年的孩子来说,写作是她精神上唯一的安慰。父亲说:"仅有的自由存于思想。"父亲的话说服了杜塞尔先生,也能帮助我们更深地体会整部作品的主旨:年仅13岁的安妮最终没能够成为纳粹迫害下的幸存者,但正是她当年为寻求安慰、利用零碎时间写下的日记,将追求自由、不屈不挠的精神永远留给后来的人。

《艾特熊和赛娜鼠》中,艾特熊听到电台里正在报道,说熊王国和鼠王国都在追捕他们俩,这时赛娜鼠在阁楼上,问他有什么事吗,艾特熊回答说:没有什么,"一切正常",然后又自言自语般低声重复一遍:"一切正常。"其实,他们的处境非常不妙,艾特熊很担心,但他为了让赛娜鼠享受难得的平静与快乐,愿意独自承担。

二、旁白

旁白在故事片中很重要,它是故事的观察者、讲述者,以旁白形式交代背景、人物等往往比较便利,是较为常用的手段。故事片中的旁白常与视点紧密联系在一起,因此一般会带有主观的情感或态度。

如《城南旧事》的开头,配合着老北京城南的一系列画面,一个苍老的声音带领我们进入回忆:"……每一个人的童年,不都是这样的愚欸而神圣的么?"

图2-2-1 《姐姐的守护者》

如图2-2-1,《姐姐的守护者》片头表现一家人其乐融融,正在草地上享受着生活,而安娜的旁白却说:"在任何时刻,我们的生活都有可能崩溃",揭示出家庭成员彼此之间潜藏的深层危机,画面中间满是美丽的七彩肥皂泡,也预示着这种勉强维持的表面和谐将很快破灭。

又如《偷书贼》,影片开头伴随着从云上自由穿行到火车上空的画面,一个浑厚沉稳的男声娓娓道来:"一个简单的事实,你总会死的……你很快就会见到我,当然不是在你有生之年,我有原则,避免见到活人……"——原来,这竟然是一个死神讲述的故事。旁白给人奇妙的体验,让你带着强烈的好奇心,继续关注下面的故事。

而纪录片中的旁白大多显得客观,常用来补充画面没有的信息。但无论在故事片还是纪录片中,旁白都不是越多越好。如《迁徙的鸟》,旁白少而精,一句"鸟的迁徙,是一个关于承诺的故事",便把整部纪录片提升到了人文的高度。

三、独白

独白是指人物的自语,通过人物内心表白来揭示人物隐秘的内心世界。

如日本动画片《岁月的童话》,以主人公妙子的独白为线,将她现实生活与儿时点点滴滴的回忆交织起来。《安妮日记》是根据真实的事件与文本改编的电影,编导把安妮日记的内容部分转换为人物对话或动作,部分以独白的形式,把原著作视听化,让观众体会安妮的内心世界,更能感染人。

独白能充分地展示人物的思想、性格,使读者更深刻地理解人物的思想感情和精神面貌。

第三节 音 响

一、音响

除了人声与音乐之外的所有声音,都可以归入音响的范畴,包括自然环境的声响、动物的声音、机器工具的音响、人的动作发出的各种声音等,还包括没有具体意义的人声,如咳嗽声、呼噜声等等。

一些特殊的音效,常常会使用人工发声器模拟影片中所需要的音响效果。如动作音响(脚步声、关门声)、自然音响(风雨声、雷声)等,称为"拟音"。或通过录制的动作音响,加以后期的处理(如失真等方式),达到影片中要求但实际中无法直接录制的音响效果。战争片、科幻片和动画片中的音响效果,通常都需要拟音来辅助完成。

二、音响的作用

音响通常用来表现环境氛围。

《微观世界》中的暴风雨给小昆虫们造成的影响,微距镜头拍摄的特写视觉效果配合暴风雨的音效,烘托出类似灾难片的恢宏效果。

音响也可以帮助推动剧情、塑造人物。如《艾特熊与赛娜鼠》的片头，严苛的拉格蕾丝奶奶给小老鼠们讲故事，她仅剩两颗长门牙，有一颗戏剧性地掉落在茶杯里。片中先模拟从水下听到奶奶说话声全变成咕嘟咕嘟声，再回到真实空间里，我们听到她说话的声音因为漏风而变得含混不清，极具喜剧效果。

总体而言，电影声音的整体设计十分重要，不同的作品可能会侧重运用某一方面，如《红气球》《微观世界》很少有人声，而重在以音乐与音响表达，《安妮日记》中的人声则最为重要。无论人声、音乐，还是音响的运用，它们都要与画面配合，服从于整部作品的风格。后面的章节我们会针对具体作品做更全面的分析。

第四节　声　画　关　系

电影中一般有三种组合关系，分别是声画同步，声画分立，声画对位。

声画同步是影视作品中最常见的一种声画组合，声音和画面要有同步性，相互吻合，只有这样才能使观众看见画面感觉到真实感和可信性、加深印象。

与声画同步完全不同的声画关系是声画分立，就是把声音和画面分开来，画面是一个，声音则是和画面互相独立，给人以想象的空间。

声画对位则是编导有意识造成的差异，产生出"以悲衬喜喜更喜，以喜衬悲悲更悲"的艺术效果。运用对比等一系列的艺术手段加强效果，给人特别的心理冲击或审美享受。

电影作品中，常常会出现的是前两种组合。《艾特熊和赛娜鼠》中有一段，赛娜鼠在画冬天，艾特熊同时用小提琴演奏冬天，伴随着乐音的起伏，起初只见浅蓝色的曲线运动，表现出积雪渐渐消融、化作水滴，然后颜色逐渐增多：黄、绿、蓝各色的色块随着音符跃动，那是万物在雪水的滋润下生长、萌动，然后画面的色彩越来越丰富，运动速度越来越快，仿佛是你亲见春姑娘把色块魔术般变成大树、草地、各色小花儿……琴声渐近尾声，长满春草的山坡上多了一座美丽的小屋，然后画面叠化成真实的场景，艾特熊和赛娜鼠从小屋走出来，春天已至。声画本是分立的关系，却达到了完美的同步效果，声画的配合如此引人入胜。最后的美景，是熊鼠共同谱写、描绘出来的家，作品以声画结合的形式出色地传达了主题。

第三章

剪辑与蒙太奇

为何电影能在短短的时间内让你体验各种人生滋味？看起来它几乎无所不能，上天入地，还可以深入人的身体，创造出一个新颖奇妙丰富的电影世界。通常一部电影，要由五百至一千个左右的镜头组成。这么多镜头是怎样组织起来？这一切，都离不开剪辑的作用。

电影的基本元素是镜头，包括了影像与声音各要素，而连接镜头的主要方式就是剪辑。除了将影像、声音的素材组织起来之外，剪辑还能创出"1＋1>2"的"蒙太奇效果"。可以说，蒙太奇是电影最独特也最有魅力的表现手段。

第一节 蒙太奇的含义

蒙太奇，法文 montage，原为建筑学术语，意为构成、装配。电影中用来指镜头之间的组接。当不同的镜头组接在一起时，其效果"不是两数之和，而是两数之积"，往往会产生各个镜头单独存在时所不具有的含义。如同样是一个男人两只眼睛凝视着画外的特写，接一个美丽女孩远去的背影，观众心里可能会觉得他有怅然若失的情绪；而要接一列士兵扛枪走近、人们纷纷逃散的画面，观众可能会认为这个人正在严肃地关注事态的进行。正是因为不同的镜头组接会产生出不同的含义才对观众引发不同的心理效果。

每一个镜头都不是孤立存在的，它必然和与它相连的上下镜头发生关系，而不同的关系就产生出连贯、跳跃、加强、减、排比、反衬等不同的艺术效果。在多个镜头的排列、组合和连接中，一定的意义就会体现出来。这是段落间的蒙太奇。

这些段落再以特定的结构组合，包括声画之间的相配，最终成为一部反映一定的社会生活和思想感情、为广大观众所理解和喜爱的影片，这是更为整体的组合，这种渗透创作过程始终的思维方式，我们称它为广义的蒙太奇。

第二节 蒙太奇的作用

蒙太奇原指影像与影像之间的关系而言，有声影片和彩色影片出现之后，在影像与声音（人声、音响、音乐），声音与声音，色彩之间，光影之间，蒙太奇的运用又有了更加广阔的天地。

作为一种表现手段,蒙太奇既能叙事,也可抒情,但是要概括它的作用,应该突出的是其创造性。

一、创造新的关系

广义的蒙太奇,已经演化为一种创造关系的思维方式,除了镜头与镜头之间的连接、段落与段落之间的组合外,同时,每一个镜头的景别、角度、长度、运动形式,以及画面与音响组合的方式,也都包含着各种关系排列、组合的设计。因此可以说,一部电影作品的诞生,是从单个镜头开始,甚至可以说是从剧本开始,都已经在使用蒙太奇了。

有关蒙太奇,有一个有名的例子:把A、B、C三个镜头,以不同的次序连接起来,就会出现不同的内容与意义。

A、男人在笑;

B、一把手枪直指着;

C、男人脸上露出惊惧的样子。

这三个特写镜头,会给你什么样的印象呢?

如果用A—B—C次序连接,你会说:哦,那个人被吓到了,他可能是个懦夫。现在,镜头不变,我们只要把三个镜头的顺序改变一下。

C、男人脸上露出惊惧的样子;

B、一把手枪直指着;

A、男人在笑。

当用C—B—A的次序连接,你是不是产生了完全不同的理解?这个男人露出惊惧的样子,原来是有把枪在指着他。可是,你看到他马上镇定下来,笑了。因此,他给你的印象成了一个勇敢的人——他在死神面前笑了。

这个实例中,我们只改变了镜头的次序,而不用改变每个镜头本身,就完全改变了一个场面的意义,得出截然相反的判断,给观众完全不同的体验。由此可见,剪辑时的组合次序,其间深藏奥妙。

在迪士尼动画短片《春日的小鸟》中,一个沿着花树由下往上摇的镜头,先后表现了一只鸟求偶的歌声、两只相爱的鸟的对唱、两只鸟在共筑爱巢,最后镜头停留在主人公身上:鸟妈妈在孵蛋,急切的鸟爸爸在枝头来回不安地踱步。这同一个镜头里的四组画面,把春日里各样的幸福甜蜜直接呈现,同时创造出一派春日热闹繁忙、生机盎然的景象。在这里,蒙太奇通过对镜头各元素的排列,创造出鸟儿们之间新的关系,并富有创造性的表达意义与情感。

二、创造节奏

蒙太奇可以产生新的节奏。

一个人在街上散步,走得很慢。如果把这个镜头放在他的母亲躺在床上呻吟、一直喊着他的名字之后,这个人散步所产生的节奏就不同了,你会觉得他比原来走得更慢。在《艾特熊和赛娜鼠》中,一个美丽的清晨,赛娜鼠打开窗帘,禁不住感叹:"今天阳光多美好啊!"而"大恶熊"艾特熊还要赖床睡懒觉,赛娜鼠正给他喂早餐。这本是他们宁静幸福生活中最平常的一幕。但是,这个片段之前,观众们看到熊世界和鼠世界两支警察队伍正浩浩荡荡地向他们的林中小屋逼近。所以,尽管这个片段的画面节奏是平缓的,但因为观众已知危险越来越临近,而主人公却毫不知情,使得观众看到这幸福的日常生活,比看追逐戏还紧张,从而形成强烈的对比与心理冲击。蒙太奇就这样创造出了新的节奏。

早在1916年，美国导演大卫·格里菲斯在他的《党同伐异》当中以平行蒙太奇形成了经典的"最后一分钟营救"叙事模式：代表正义、善良的主人公面临困境、生命垂危，来救援的人一路上却遭遇反派或其他重重阻挠，镜头节奏越来越快，情况越来越危急，气氛越来越紧张，但电影一定会等到最后一分钟甚至最后一秒钟，救援才完美实现。这样的平行蒙太奇在创造节奏上有惊人的效果，迄今为止，"最后一分钟营救"仍被认为是故事片中无可替代的且最有效的叙事模式。

三、创造新的电影时间

凭借蒙太奇的作用，电影享有极大自由。在短短的时间里，你可以经历一场激烈的球赛，你看到一个小孩瞬间长大成人，甚至千百年的沧桑变幻，你会看到人如何在一场灾难中死里逃生，也可能看到一场跨越星球的大战……

它可以压缩时间，比如《佐贺的超级阿嬷》，这部105分钟的电影，浓缩了昭广和外婆在佐贺七年的生活。电影也可以通过慢镜头延长时间，或是使用多机位、多线索同时展开一个事件，达到延长时间的效果。电影甚至可以让回忆与现实对话。如《岁月的童话》中，片尾主人公妙子乘火车回东京，空荡荡的车厢里突然冒出了好多小脑袋：儿时的妙子及伙伴们与成年的妙子竟然同处一个时空！并且，他们的出现促使妙子做了一个重要的决定。儿时的自己和回忆中的点点滴滴陪着她走完这趟旅程，最终，妙子找到了一直在追寻的幸福。

总之，通过蒙太奇手段，电影可以创造出超越现实生活的新的电影时间。

四、转场

蒙太奇手段利用各种可能性，使得电影的场景与场景之间转换自如。其中动作的连贯性是很常用的一种方式，如《天堂电影院》中，阿尔弗莱多失明后，小多多成了镇上的电影放映员。但是阿尔弗莱多教导他说，他应该去上学，阿尔弗莱多一边说话，一边把手伸过去抚摸小多多的脸，当大手从脸上移开时，已变成青年多多的脸。蒙太奇的切换大大压缩了时间，精简了叙事，同时还表明：对多多来说，阿尔弗莱多如师如父，他的教导一直陪伴着多多的成长。类似的手法在《阳光灿烂的日子》中也可以看到，幼年的马小军和伙伴们在操场玩扔书包的游戏，慢镜头表现书包高高地扔上去，紧接着切一个双手接书包的镜头，然后我们看到的已经是少年马小军。蒙太奇手段使几年时光流畅转场，并且表明他和伙伴们就是在这样的游戏中一起无忧无虑地长大。

简而言之，蒙太奇的创造性使得电影具有极大的表现力，它可以"无中生有"，它可以在数万里之遥的空间自由穿梭，它也能在梦幻、回忆与现实之间搭建桥梁。

第四节　长　镜　头

一、长镜头的定义及特点

顾名思义，长镜头就是在一段持续时间内连续拍摄的较长的镜头。主要是相对而言，没有绝对的时间定义，一般一个时间超过30秒的镜头称为长镜头。它是对一个场景、一场戏进行连续地拍摄，形

成一个比较完整的镜头段落。

长镜头美学的倡导者们认为：最有魅力的不是组接过的生活，而是生活本身。所以，要使镜头保持生活的状态，散发出生活的魅力。长镜头中包含着许多信息，因而具有模糊性、多义性，所以观众会更少地受到制作者的控制，依据自己所见，唤醒内心思考，影片的重要讯息，常常不是导演直接给予，而是观众参与思考后自己得出结论。

如《熊的故事》，小熊终于被大熊接纳，大熊捕获梅花鹿和小熊一起大享美味后入睡，沉入梦中，片中用了两个长镜头，先是一个缓缓拉开的镜头交代林中环境和被啃食过内脏的梅花鹿，然后是一个慢慢推近的镜头表现依偎着大熊熟睡的小熊。这两个长镜头首先真实的记录环境与人物关系，其次缓慢的节奏会更容易引发观众思考，让人想到小熊自妈妈死后终于获得庇护，在凶险丛生的山林中，这是难得宁静的一刻。

二、长镜头与蒙太奇

一般认为，长镜头是与蒙太奇相对的一个概念。二者有明显区别又相互紧密联系，长镜头时空连贯的真实性使其偏向纪实性，蒙太奇因为切换组合的灵活性显得更具有创造性。

从广义的蒙太奇角度来讲，长镜头的内部也有景别、色彩、声画等各种视听元素之间的关系，包括对比、重复等，从而形成镜头内部的组合，产生丰富的信息与意义。特别是随着当今科技水平的发展，长镜头常常与运动镜头及丰富的人物调度综合运用，长镜头的表现力不再仅限于以前电影美学家们认为的那样，所以，长镜头又被称作镜头内部蒙太奇。

伊朗的多部儿童电影中，善用长镜头来表现主人公的生活环境与生活状态，具有震撼人的真实感。如《谁能带我回家》中，小米娜突然对镜头后面的导演说她不演了，然后要自己回家，导演组赶紧派人去劝阻并跟随，基本以跟拍的长镜头为主，强化了作品的真实性，观众完全相信：这就是一个对小演员米娜跟踪拍摄的纪录片。又如《黑神驹》中，艾力克海边试探、靠近黑神驹的过程，结合使用了短镜头的蒙太奇切换与长镜头，把他的好奇与小心翼翼、黑神驹的警惕敏捷，以及人马之间关系的转化表现得淋漓尽致。

总之，蒙太奇和长镜头这两种创作手段各有特点，适合于表达不同的内容、体现不同的风格，都是电影创作中不可或缺的。

第四章

电影佳作赏析

纪录片偏重于客观物质世界、社会与人的记录，对于时间、空间的表现要有真实的依据。故事片探讨范围很广泛，包括呈现社会与时代的变迁、探索人的精神世界，而动画片侧重在想象力方面，表达更加自由。随着数字技术的发展，各种类型的影片都有了长足的进步、拓展。

电影的欣赏是感性的，但是分析与评论需要把情绪、感受转化为更为整体、理性的审美判断。我们在故事片、纪录片及动画片中各选择一部优秀作品，从影像、声音及剪辑等各方面综合分析，学习从局部到整体欣赏电影的方法。

第一节　故事片赏析——《红气球》

片名：《红气球》（*Le.Ballon.Rouge.*）
编导：艾尔伯特·拉摩里斯
类型：短片、奇幻
片长：34分钟
上映时间：1956年
国家/地区：法国

《红气球》这部34分钟的短片，讲述了一个小男孩和一只红气球之间的故事，它以真诚的情感和卓越的电影技巧征服了观众的心，1956年美国奥斯卡金像奖把最佳剧本奖颁给了这部法国短片，在设立近百年的奥斯卡金像奖历史上，这是仅有的一次。

图2-4-1 《红气球》

一、人物形象

（一）孤独的小男孩

影片的第一个镜头是俯角拍摄的镜头，空旷寂寥的大街，几乎没有人。一个六七岁的男孩正在上学路上，他沿着高高的阶梯走下。途中，路灯上空的什么东西吸引住孩子的视线，他放下书包，攀缘而上，镜头伴随着孩子上摇，只见路灯杆上挂着一只大大的红气球，分外夺目，孩子牵着红气球慢慢滑下

中篇　镜头会说话

灯柱、出画。

全片极少对白,小男孩艾伦没有玩伴,上学、放学路上都是独自一人,在学校他也不和其他孩子一起嬉闹玩耍。他第一次带着红气球回家后,母亲把红气球丢出窗外,仅有两个镜头从屋内视角拍摄艾伦,他看到没人注意,悄悄地把红气球拽回了屋内。去教堂的路上,母子牵着手却没有任何对话。所有这些细节塑造出一个孤独的孩子形象。但因为与红气球的相遇,艾伦开始了变化。

(二) 有灵性的红气球

片头告诉我们:灰色的大世界中的孤独小男孩,他遇到了一个热情、温暖的玩伴——红气球。红气球已经成为一个生命体,成为一个有灵性的主角,虽然你明知它是电影营造出的幻觉,却又如此真实可信,给每一个看过这部短片的人都留下难忘的特别形象。

红气球的灵性首先体现在运动的自主性。镜头中红气球的主要运动,是没有外力下自主的运动,它自由地上下飞舞、调皮地与艾伦捉迷藏,它一路紧跟着公交巴士,它好奇地跑进教室、教堂……

其次,气球的灵性体现在它的忠诚,它愿意跟随艾伦去任何地方,愿为艾伦打抱不平去戏弄校长,在艾伦被围攻、它原本可以自己逃脱,却徘徊不去终被击中……

最重要的一点是,这一个有灵性的红气球,在这个灰色笼罩的世界里,在这个秩序禁锢着人的世界里,它安慰了一个孤独的孩子的心,唤醒了那个偶遇的蓝气球,最后唤醒了巴黎所有的气球,带着孩子奔向真正的自由。

二、色彩的运用

(一) 色彩的对比

整部短片有意简化了色彩,巴黎这座城市,目光所及之处,无论建筑、街区,还是人物的服装,都是偏灰暗的色调,整个环境显得暗沉而压抑。红气球则饱和度很高,在灰色世界的背景中,突出了"主人公"——醒目的红气球。

此后,画面中色彩突出的还有一个蓝气球,以及最后的华彩段落:巴黎街头巷尾各个角落、各式各样的气球一齐飞到男孩身边,五颜六色,这个片段中因为阳光透过透明的气球,色彩十分鲜亮,所以,在灰色的天空下,在成片灰色的街景中,你的目光一直会锁在气球身上。

(二) 色彩的象征

色彩的形式潜藏着象征的含义:红气球的出现,意味着它将与沉闷的灰色世界之间有强烈的冲突。

在影片中,红色象征着什么?是自由、梦想?还是童真、忠诚?我们无法定义它,但是,它一定是某种最高贵的精神力量——来自灵魂。

这种可贵的精神力量,只有在爱中产生,善良、体贴、值得信任的心灵,才会发现它的存在,它不会被强权掠去,它不会被暴力毁灭。

三、长镜头的运用

拉摩里斯选择用长镜头而非蒙太奇手法来表现红气球,最明显的效果就是——红气球获得了生命。

(一) 长镜头生活的真实性

真实记录巴黎街头各样的生活细节,如送信者、骑警、小摊,影像饱含生活气息,而长镜头跟拍艾伦与红气球,行走在巴黎街头,流连于旧货市场,纪实风格使影像散发着无穷的魅力。长镜头把日常生活还原给观众,让今天的观众还能看到20世纪50年代的巴黎。

（二）长镜头情感的真实性

图2-4-2 《红气球》

长镜头具有时间上的连贯性、空间上的连续性，所以观众明知在现实生活中不可能出现如此鲜活的红气球，可是"眼见为实"，长镜头确立了真实感，叫人难以质疑。在观看的过程中你会忘记特技的存在，毫无疑问，你已经把红气球当作了一个有灵性的生命存在。

当一个男孩的弹弓，最终射中了红气球，所有的人都屏住了呼吸。导演用一个长镜头，表现红气球一点点泄气，此时镜头里一直只有红气球，它慢慢地降下，快要落到地面，然后在你面前艰难地摇晃，你亲见它如玫瑰花一样枯萎，你亲闻它在叹息，大约1分钟的物理时间，可在你的心里，时间仿佛被无限放大，它的挣扎变得像一个世纪那么漫长！突然，一只脚入画，垂死的红气球被踏破。这一脚，简直石破天惊，与先前的寂静形成强烈对比。吃惊、等待、压抑、遗憾、愤怒、悲伤……百般滋味，在一个长镜头里一气呵成。这种强烈的情感冲击，不是靠镜头的剪辑渲染出来的，而是因为长镜头带来的情感积淀，它让你充分参与其中，调动起你所有类似的情感经验，所以如此绵长，这般有力。

（三）长镜头的参与性

上学时红气球跟随着艾伦溜进了教室，但是镜头并未切换到教室里的情景，只是让我们听到了教室里一阵喧闹，校长也进了教室，紧接着红气球从窗口飘出来，观众会以日常经验进行心理补偿：孩子们看到红气球自然是禁不住欢呼，而校长和老师却赶紧收拾这个捣乱课堂的红气球，所以，红气球只好"逃出来"了。

"拉摩里斯的《红气球》确确实实在摄像机前作出各种动作……这当然是特技，但是它不偏于电影本身的特技，在这都是影片中已如变魔术一样，幻象是实际存在的，而不是靠蒙太奇可能造成的效果产生出来的。有人会说既然结果相同，我们都会承认在银幕上有一个像小狗一样能够跟着主人跑的气球，方法不同，有什么关系！其实不然，如果用了蒙太奇，神奇的气球便仅仅是存在于银幕上的形象，拉摩里斯的气球把我们引向现实。"法国电影理论家安德烈·巴赞这样评价，精辟地解析了《红气球》特技的成功之处，更深层次的揭示了拉摩里斯在影片中所使用的特技其对于影片的刻画，以及这种刻画在观众心理所达到的效果。

四、声音的运用

这部短片仅有几句极简单的对白，却非常重视音响与音乐的运用。所以我们重点分析这两类。

（一）音响

影片运用音响还原环境与生活的真实。早晨巴黎街头的寂静，音响表现狗吠、叫卖声、公车到站及出发的提示声等。艾伦放学回家路上，去看呼哧呼哧冒热气的火车，骑警的马走在大路上有节奏的声音……把街区各样的生活有声有色地呈现。

男孩们的喧闹、石板路上或小巷弄里追逐的脚步声，音响表现剧情，推动情节的发展。

音响还可以暗示人物的活动。艾伦第一天带着红气球回家，母亲在窗口张望，仅用一声门响暗示艾伦归家。为躲避其他大孩子的追逐，艾伦躲进巷子里一户人家门内，但镜头并未切换，只听见一声

狗吠，艾伦被赶了出来，我们马上会心一笑：因为别人不欢迎他。

（二）音乐

1. 音乐的叙事性

音乐首先交代环境，如教堂、旧货市场等。

音乐表现人物。如校长发现艾伦迟到、夺气球的男孩们出现，都伴以低音提琴，提示其潜在的危险。

艾伦与红气球的关系，不仅在画面上形影相随，也体现在音乐上的相互呼应，二人关系的主题乐贯穿全片。从第一次发现红气球、呼唤气球下来、一起上学的路上捉迷藏，一直用乐器之间的呼应来表现。艾伦进入面包店去买点心，而留在门口等待的红气球被几个大男孩发现、抢走之后，艾伦出门寻找红气球，同样的主题音乐响起，却没有红气球回应，以音乐表现了红气球的失踪，于是呼唤的那一小节乐段不断地重复，可是一直没有回应，直到艾伦紧张的寻找后，发现了城墙废墟门外的红气球，音乐把救援推向一个情节的高潮。

2. 音乐的抒情性

旧货市场上，红气球对着镜中的影像不肯离去，小提琴独奏悠缓而缠绵。八音盒的音乐表现红气球与蓝气球的街头偶遇，色彩与音乐上同样醒目而跃动，红气球是有生命的，气球也有它的爱情故事，一个不到1分钟的片段，却把法国人骨子里具有的浪漫气质表现得淋漓尽致。

红气球无声地枯萎、死去，影片以不同乐器模拟巴黎街头各个角落的气球逃脱人的控制，飞向红气球所在地，最后，弦乐、管乐、钢琴、打击乐等越来越多的乐器一起合奏，回到片头的主题乐，表现"巴黎所有的气球"听到了红气球和艾伦内心的呼唤，全部聚合起来，把他带入梦想天空，音乐与影像完美结合，把情绪推向全片最高潮。

总而言之，《红气球》视听语言精湛又充满新意，简单故事背后抱有对物、人与生活的深情，蕴含着深远意义，创作者始终主动去探索电影的最大魅力，不愧为一部故事片佳作。

第二节　纪录片赏析——《微观世界》

片名：《微观世界》(*MICROCOSMOS*)

导演：克劳德·纽利迪萨尼、玛丽·佩莱诺

编剧：艾瑞克·瓦利

类型：纪录片

片长：73分钟

上映时间：1996年

国家/地区：法国

《微观世界》这部纪录片没有完整的故事情节，没有字幕，也几乎没有任何解说，全靠画面与音响音乐的结合，展现出形形色色昆虫的风采。

图2-4-3 《微观世界》

在片中，我们可以看到各类昆虫的日常生活景象：蜜蜂采花、小蚂蚁搬运食物、甲虫激烈的决斗等，能看到生命诞生的奇妙：蜜蜂幼虫的成长、蝴蝶钻出蛹壳等，也有生命中的坎坷与不测：成群蚂蚁被大鸟啄食、大风大雨的考验等，同时还加入了美妙爱情的旋律，比如蜗牛的缠绵、蜻蜓成双成对的在水面追逐等场面，都被细致生动地捕捉下来，影片充分展现了大自然造物主的无穷奥妙。

本片曾获第22届恺撒电影节最佳摄影奖和最佳剪辑奖。

一、作品背景介绍

这是一部以各色昆虫为主角的纪录片，它与《帝企鹅日记》以及《迁徙的鸟》同属于法国纪录片导演雅克·贝汉"天·地·人"系列，实际上，雅克·贝汉是《微观世界》的制片人，本片真正的导演是一对法国夫妇：克劳德·纽利迪萨尼和玛丽·佩莱诺。

这一对导演夫妇，同时都是生物学家，他们厌倦了学术圈的封闭和自以为是，转而以电影为媒介分享"在昆虫世界的发现与情感"，影片中充分展现他们所发现的昆虫微观世界的美。

二、创作主题：从小宇宙中发现美

《微观世界》又被译作《小宇宙》，它充分展现了人眼很难关注到的昆虫微观世界的生死与爱恋。

摄制者们的《微观世界》前后一共用了近二十年时间，花费了大量精力和经费，以无与伦比的摄影技术，独具匠心的拍摄角度，将树林中、草丛中的昆虫小宇宙放大到观众的面前。

（一）微距镜头

这部作品最终完美的呈现，首先得益于创作者多年精心的准备，"工欲善其事，必先利其器"，他们从创意出发，充分做好各种技术条件准备。

为了将昆虫的微观世界搬上银幕，导演克劳德夫妇准备了两年时间，只为开发各种新的摄影技术与设备。比如：在一个遥控飞机模型上装上轻如薄翼的摄像机，这样便可以跟着蜻蜓一起飞；还有一套可以由计算机直接控制镜头运动的运动控制摄像系统，能多角度拍摄高清晰的影像，而不会破坏镜头流畅的诗意。另外，导演对当时的摄影机还做了大量改装，景深也做了修改，以达到超微距拍摄的效果。因而影片中草地、树丛等空间的层次变得非常丰富，景深加大后特写镜头也更具艺术美感。

因为使用了超微距镜头拍摄，雨滴溅落在瓢虫身上、夜色中昆虫的剪影、逆光中的幼虫通体半透明、毛毛虫大军前行的壮观景象等，这样精致无比的画面在影片中俯拾皆是。而且，这部作品的拍摄场景好像一片龙蛇混杂的原始森林，其实那是克劳德夫妇家门口花园的一片小草地。

（二）延时摄影

《微观世界》中多处应用了延时拍摄技术，达到慢速摄影的效果——花儿开放的美妙瞬间、毛毛虫在枝干上拱身前进、雨滴溅落如爆炸般的瞬间、食虫草逐渐包藏送上门来的猎物等等，都令人叹为观止。

奇观化是自然地理类纪录片成功吸引观众的一个重要元素，而使用微距或使用延时摄影，能表现人眼日常所不可能有的视觉经验，充分展现小宇宙的美感，《微观世界》在这个维度上达到了某种极致。

三、视听交汇：创造艺术化的银幕形象

《微观世界》中创造了各种艺术化的昆虫形象，在银幕上，它们也具有了自己独特的性格和喜怒哀乐。

（一）昆虫形象

蚂蚁像顶天立地的大力士一样，在搬运大它们数倍的食物；一对蜗牛缠绵似乎到了忘我的境界，两只鹿角锹甲如角斗士一样抵角决斗，而且不分胜负（图2-4-4），决斗数分钟后，胜者得意地离去；小小屎壳郎，孤身一个，历尽艰难也要执着地把圆球搬回家……即使好莱坞最先进的特效技术也难以表现出如此壮丽的视觉效果、世界上最好的演员也难以如此精彩地表演出生命的悲欢。

图2-4-4 《微观世界》中两只鹿角锹甲在决斗

（二）音响

在音效上，《微观世界》有时候采用的就是昆虫们所发出的声音，不过通常把音响效果经过放大处理，如片头各种昆虫出场就是如此。当幼蜂终于渐渐钻出蜂巢时，音效一直是蜜蜂振动翅膀的嗡嗡声，让人不由惊奇：小小蜜蜂竟会发出如此奇异的音响，仿佛一架新型战斗机正在试飞，气势十足，令人充满期待。

（三）声画结合

同时，有些段落中音乐与昆虫的动作配合天衣无缝，如千脚虫的爬行，听来非常有喜剧效果；有的配乐与情节配合，营造出紧张感，比如两只鹿角锹甲决斗及雨后的昆虫活动都使用了乐队，不但有节奏而且还产生出厚重的低频震撼力。片中共有14首曲子，都是由法国著名音乐制作人专为《微观世界》精心制作的音乐作品。

在影片约18分钟处，蜘蛛捕蚂蚱段落的处理非常精彩。小蚂蚱本来在快活地招呼同伴，准备跳上另一片叶子，不料被蛛网黏住，早已守候在网中央的大蜘蛛忙不停歇的把猎物缠裹得严严实实，画面表现蜘蛛忙碌蚂蚱挣扎时，辅以一直聒噪不止的蝉鸣、蛙声，间或在紧张关头再伴以鼓点，或是类似火车通过的其他虫类爬行的放大音效，虽然这一段落镜头切换节奏并不算快，但这样的音效处理已充分营造出夏日的燥热紧张，同时鼓点的强调也使观众对于蚂蚱这样的小昆虫命运的突变有了更深的印象。片头片尾等几处的配乐是唱诗班的歌曲，如天籁之音，配合着云端之上的画面，给影片奠定了一种神秘而奇妙的基调，和整部作品里昆虫世界生命的奇妙精彩十分吻合。

四、剪辑与结构

近二十年的跨度，拍摄了难以计数的素材，昆虫、植物种类繁多，而且影片没有完整的故事，怎样使那么多不同的内容连接成为一部作品？《微观世界》在剪辑与结构上别具心裁。

（一）隐形主线：时间

影片贯穿着一条隐形的主线：时间。从黎明到夜晚，从春到夏到秋。这条时间维度上的中心主线就像是一条精致的细线，而每一个横向穿插的特定主题单元恰似一颗颗晶莹光灿的小珍珠，二者的结合，就像把散落的珍珠变成一串美丽的项链一样，从而使多样庞杂的昆虫世界串成了一个有机整体。由此，有效而流畅的结构使作品不仅只是在呈现自然景象，同时能深入揭示微观世界后面的问

题：何谓生命的尊严？引人深思，从而使作品变得更加充实丰厚，更有深度和力度。

（二）蒙太奇段落的累积

在野鸡突然降落草地上，啄食蚂蚁的时候，使用了不同角度的画面表现，第一个镜头中用巨大的黑黑的影子投在蚁群上方，紧接着多个野鸡头部、爪子不同角度的特写，从俯视、仰视、甚至蚂蚁洞内等特别的机位表现，多变的机位景别和短镜头快速的剪切，运动的特写镜头累积等，还有极具紧张感的配乐一起制造出蚂蚁部落面临的灾难，节奏上突出快速啄食的声音，更是把紧张感推上最高点。

（三）长镜头完整时空的呈现

影片结尾处孑孓的诞生用了两个长镜头，而且是特写的长镜头。第一个长镜头约半分钟，它乳黄的身体刚探出来，观众还不知是谁，第二个有约一分半钟，我们能看到它的肢体透明，六只细细的腿在尝试着如舞蹈般的逐渐舒展开，诞生时候的努力、等待以及生命的成长和喜悦，在这里只有长镜头才能如此动人的呈现。

总之，微观世界的视觉奇观与完美的音效交汇融合、蒙太奇长镜头段落的魅力展现，使这部《微观世界》不但整体视听极富美感，而且将小小昆虫的生死爱恋表现得令人震撼。《微观世界》不愧为自然地理类纪录片中的佼佼者。

第三节　动画片赏析——《昼与夜》

片名：《昼与夜》(Day & Night)

导演：泰迪·牛顿

编剧：Jasmine McGlade

类型：动画、短片

片长：6分钟

上映时间：2010年

国家/地区：美国

图2-4-5 《昼与夜》

清晨的第一缕阳光照在碧绿的草原上，雄鸡对日长鸣，农场此起彼伏传来家畜的叫声。随着镜头拉远，我们看见这片灿烂光明的三维世界竟然藏在一个二维精灵的体内。他似乎是昼之精灵，他与白天融为一体。迈着轻快的步伐，昼之精灵四处游走，突然看见一个呼呼大睡的家伙。那也是一个二维精灵，其身体里是安静祥和的三维黑夜世界，一只只小羊羔正从围栏处越过。显而易见，这是夜之精灵，他不幸被充满好奇的昼之精灵吵醒，两个小家伙你追我赶，自以为是，互较高下，不肯服输。但在一连串的较量中，他们逐渐发现了对方的优点以及和自己的共通之处……

整部短片充分发挥了天马行空般的想象力以及动画特有的表现力，是视听语言学习非常好的范例。

一、故事的结构

我们知道，白天与黑夜日日轮转，却永远不可能有相遇的一天，但是短片《昼与夜》却以拟人的手法，利用动画的独特表现方式，把这不可能的相遇变为可能，并由此讲述了一个特别温馨的故事。

（一）二维与三维结合叙事

这部短片的第一个特点，是以二维与三维结合的方式来讲故事，二维呈现出来的是故事中昼与夜相遇的时间：从一天的开始，昼精灵的醒来到这一天的黄昏，经过各种变化后昼与夜互相转变成为对方；三维表现的是物理上的时间，即昼与夜各自时间里原有的世界。原本看起来会错乱的时间与空间，因此有了明晰的叙事线。

（二）长镜头的运用

本片仅约6分钟，是由若干个长镜头组成的，完全中立的黑色作为背景便于长镜头的表现，昼夜两个小人仿佛生活在一个独立的小世界中。两个角色在黑色背景中自由地出画、入画，动作、情节与场景变化丰富，常常出其不意，避免了一般长镜头可能带来的冗长，此外加上情绪的起伏连贯，整部短片兼具动作与情绪的节奏感，还呈现出其特有的幽默感。

二、角色设计与人物形象

（一）视觉造型

昼与夜，原本是抽象的时间概念，在片中却被赋予具体的形象，新奇的想象让人眼前一亮：两个外形极为相似却又特点迥异的角色，代表着昼与夜两个精灵，身体仅以简单线条勾勒出轮廓，几乎一模一样的造型，只有鼻子是唯一可以区别的地方：夜之精灵的鼻子长鼻头稍尖，昼之精灵的鼻子短鼻头圆。

另外，色彩与光效上，夜精灵的世界是寂静的暗色冷调，昼精灵的世界是明亮的暖调，更为活跃或喧闹。黑色的背景的设计，便于故事的展开，整体视觉上更好地突出两个角色内在世界的色彩及其丰富变化，同时把宇宙的那种混沌、神秘表现得更到位。

（二）声音设计

两个精灵一直都没有直接发出人声，仿佛表演哑剧，他们各自的活动以及相互之间的对抗、交流，结合音响与有声源音乐来表现效果。比如瀑布声模拟昼精灵晨起后小便，当大树猛烈摇晃枝条、发出沙沙的声音，观众马上意会：这是昼精灵在伸懒腰、呼气呢。

（三）视听结合塑造形象

1. 动作化

昼与夜两个精灵的塑造及其互动，没有对白，主要通过动作呈现的方式，合乎日常生活中人的感知与经验，易于理解，又极富创意与幽默感。比如，3分04秒左右，看到昼精灵的世界里有泳装美女，夜精灵做艳羡状，昼精灵便拉着夜精灵快走，到一处停下，得意地伸展双臂，那个动作仿佛在说："来吧！给你看样好东西！"（图2-4-6）

3分39秒左右，夜精灵朝着昼精灵的肚子

图2-4-6

图2-4-7

上戳了两下,仿佛在说:"我这儿的萤火虫挺不错吧?你那里还有什么好玩的?快拿出来晒一晒!"(图2-4-7)

2. 心理活动外化

两个角色被设计为二维的透明人,除了通过动作表现其性格特征之外,肚子里的三维世界也是其状态与心理活动的具象呈现。如:夜精灵肚子里的小羊原本正在按顺序跳栅栏,被调皮的昼精灵惊扰后,小羊们咩咩叫着四散逃开,非常恰切地表现出夜精灵安静祥和的世界被打扰的效果。昼的世界中有许多青春靓丽的泳装少女,夜精灵发现后垂涎三尺,他肚中的狼开始仰头对着月亮嚎叫,以此暗示他抑制不住的兴奋。

三、人物关系与作品主题

(一)昼夜关系及其变化

昼与夜的关系变化,是短片的核心线索。从开始的互相好奇,到彼此试探,相互间充满了怀疑、排斥与对抗,眼看都快要恨不得消灭了对方,但随着双方的互动,他们逐渐加深了了解,他们惊喜地发现了对方身上有自己所没有的特性,还像比赛般晒出自己的特色(图2-4-10),昼向夜展现它的彩虹(图2-4-11),昼在享用夜贡献的露天影院,最后,昼夜因相互欣赏成为好朋友,最终昼夜融为一体,化做彼此。

人物关系的发展过程中,渗透着编导者的一种理念:对他人的认识过程,也正是一个对自我确认的过程。认识你自己,接纳他人,你会更爱这个世界。

图2-4-8

图2-4-9

图2-4-10

图2-4-11

（二）作品主题

短片中出现了一段电波对白，据导演泰迪·纽顿（Teddy Newton）透露，这其实是著名美国作家韦恩·戴尔博士（Dr. Wayne Dyer）在1970年讲座时的一段实录，全文如下：

"对未知的恐惧，令他们害怕新的想法。

他们满载着偏见，并非基于任何现实，而是基于……只要是新事物，便立刻排斥，因为觉着它可怕。

他们所做的，就是只接触熟悉的事物。

而正如你们所知，对我而言，整个宇宙中最最美丽的事物，恰恰是最最神秘的。"

这段话，是全片中仅有的人声，可以说，这段话正巧藏着短片的主旨。昼与夜，他们各自拥有着世界中迷人的一面："昼"拥有暖阳、绿野、蝴蝶与鲜活的生命力，"夜"拥有的是弯月、星空、萤火虫和静谧的力量，他们从最初的相互排斥到发现对方的美，直至互相转变成为对方，亲身体会对方的美（图2-4-12）。正是这段话所概括的历程，最后一句则提炼出核心：整个宇宙中最美丽的事物，恰恰是最神秘的。

图2-4-12

另外，结合作品创作的背景，我们还可以有另一层的解读。

皮克斯作为电脑动画的创始者，从第一部三维动画《玩具总动员》开始，它所带来的动画技术革新，大大影响了全美甚至全世界的动画产业。这个巨大冲击带来了二维动画的没落，由此迪士尼也曾一蹶不振。但这不是皮克斯的成员想要看到的结果。当年，他们正是因为热爱2D动画才开始从事动画制作的技术革新的。因此，就在2010年，迪士尼与皮克斯合作的动画长片《玩具总动员3》完成并公映，《昼与夜》作为加映片同时推出。这部短片中两个怀旧感十足的可爱形象让人不由想起传统动画时代，而人物身体里的世界又三维感十足，短片有机地把二维和三维两种创作手段结合在一起。

正如片中台词说道："我们惧怕新的观念"。电脑动画技术在诞生之初，也曾遭到各种质疑。随着时间过去，技术的革新不再是洪水猛兽，而是给动画产业带来一个又一个奇迹。但似乎颠覆了一切——传统的手段被弃之角落，新技术似乎已成为垄断动画世界的国王。试问，我们是否因为沉溺于追逐新技术，而忘记了动画最质朴的目的？这部动画短片中，昼与夜小心地互相试探着对方，相互碰撞，发现自己的特点，欣赏对方的优点，最后合为一体，这样的感觉都是如此美妙！借着这部短片，皮克斯以3D动画向2D动画送上了最真挚的表白——我从未忘记过你！

仅仅6分钟的《昼与夜》，剧情看似简单，但它角色个性鲜明，视听表达生动形象、令人称奇，最后昼与夜的融合意味深长，确是难得的一部佳作。

下 篇
亲爱的电影课

第一章 表现兄弟姐妹关系的经典儿童电影

导语

手足情深,是天伦之乐中最特别的一份感情,年龄之差、辈分之别,使它迥异于与父母、与祖辈的亲情。通常兄弟姐妹之间年龄相差不大,个性却又各自不同,每一个人在家中的地位、影响力都有差异,所以,兄弟姐妹之间,少不了彼此的支持关爱,但也少不了你高我矮的PK。

兄弟姐妹情,不只有血缘关系上的亲,还因长久的相伴、共同经历的喜怒哀乐,培养出具备坚固基础的情。在一生中,一个人的兄弟姐妹,常常比父母陪伴时间还要长,因为血脉的牵绊,因为情感的连接,他们之间相互有着深远的影响。有时候,哥哥姐姐还会给弟弟妹妹们充当师者的角色,包括对他们生活中的管教、人生路上的指引。因而,兄弟姐妹之间的情,与一般的亲情、友情相比,显得更加丰富与多样。

在成长的路上,一个孩子会不断面对失去。失去的,可能是一次踢球的机会,可能是一双小鞋子,可能是好朋友的别离,可能是父母的分歧,甚至是直接面对病痛与死亡。童年,不是永远在童话般的美丽世界里面做梦,而是在充满各种质感的真实生活中被打磨。而成长,就是在不断失去的过程中获得另一种经验,帮助你看清这个世界的另一面,让你变得更加独立、勇敢、有责任心,让你的心灵越加丰富、坚定和壮大。有了彼此依靠的兄弟情,相互倾诉的姐妹情,成长路上,你不再孤单。

在本章,我们将走进银幕世界里,认识个性禀赋截然不同的姐妹俩(《雷蒙娜和姐姐》)、打屁兄弟韩星和韩一(《哥哥啊,你好》),以及为了一双小鞋子默默努力着的兄妹俩(《小鞋子》),欣赏他们的成长故事,寻找他们成长的足迹,聆听他们心灵的声音。

第一节　姐妹关系：《蕾蒙娜和姐姐》

一、影片介绍

片名：《蕾蒙娜和姐姐》
导演：伊丽莎白·艾伦
编剧：Laurie Craig、Nick Pustay
类型：儿童、家庭、喜剧
片长：103分钟
上映时间：2010年
国家/地区：美国

图3-1-1

二、剧情梗概

九岁的蕾蒙娜有一个幸福的家，能干的妈妈照顾着全家，每天忙于工作却风趣无比的爸爸总能带给她们惊喜。正在上中学的姐姐碧祖丝功课全优，而蕾蒙娜的成绩单得到的评语是：注意力难以集中，不遵守语法规则以及一切规则……

"你们都喜欢碧祖丝，你们都讨厌我！"

碧阿姨悄悄来到蕾蒙娜的身边，"以前我也是当妹妹的，现在还是。"她送给蕾蒙娜一条项链，镶有她九岁时的相片，"也许你需要某样只属于你的东西。"

学校进行"我生活中的新鲜事儿"课堂展示，蕾蒙娜戴着头盔、穿着潜水服上场了，她开心地告诉大家自己家里凿了一个大洞，惹得全班哄堂大笑。敏查老师认为她在编谎话，而知道真相的好朋友没有说实话。

房子还未修好，爸爸突然遭遇失业，为了付得起没完没了的账单，妈妈只好去工作，爸爸做起了"全职煮夫"。

爸爸还能不能找到好工作？姐姐好像有了心事，不再喜欢与她游戏，碧阿姨也陷入了感情漩涡……

蕾蒙娜发动姐姐一起卖柠檬水，却让姐姐在喜欢的男孩面前出丑；她四处揽活儿，终于有了一份挣大钱的工作，却把荷伯特叔叔的车染成了大斑马，她帮忙照顾小妹妹，又弄得一塌糊涂……

"我是个讨厌鬼吗？"蕾蒙娜沮丧地问爸爸。

"我们来画一幅世界上最长的画儿吧！"爸爸回答。

蕾蒙娜把父女合作完成的巨幅画作带到班级，并且成功地进行了展示，她自豪地说："我爸爸原本可以成为一个艺术家，但他选择了我们！"

为了丰厚的报酬，蕾蒙娜去应聘广告中的小公主，可是，到了表演现场，她又搞砸了！

爸爸正要赶着去面试，却要帮她收拾残局。他匆匆离家前嘱托："不要再添乱了！"

蕾蒙娜主动要求做饭，却引起厨房失火，情急之中她用扫帚灭火，弄得更加乱成一团。

姐姐忍不住大吼："你一直是个小讨厌！"

老猫"挑挑剔剔"死在了地下室。姐妹俩为它举行了葬礼。流着泪的姐妹俩拥抱在一起。

爸爸找到了新工作，但全家要搬到很远的俄勒冈去。姐妹俩都没有做好心理准备。

搬家之前卖房子，蕾蒙娜又惹了祸。一贯耐心的爸爸也火了。

"我要离家出走！永远都不回来！"

蕾蒙娜一个人在大街上漫无目的地走。走不动了，她停下来，打开妈妈帮忙准备的大箱子，发现了一本厚厚的书，上面有爸爸画给她的好多画儿……

突然箱子里响起妈妈的声音："蕾蒙娜你在哪儿？箱子里藏了个对讲机！"

蕾蒙娜和来找她的爸爸妈妈姐姐妹妹紧紧相拥。

碧阿姨和荷伯特叔叔的婚礼上，蕾蒙娜和姐姐出色地完成了伴娘的任务，并且敏查老师带来了好消息：学校将聘请爸爸做美术老师！终于不用搬家啦！

三、影片分析

（一）儿童形象的塑造

九岁的蕾蒙娜是一个个性十分突出的孩子，她不喜欢循规蹈矩，富有冒险精神，影片一开头，就把这样一个精灵古怪的儿童形象生动地呈现给我们。整部影片103分钟，无论多么平常多么生活化的场景，几乎处处都能留下她令人惊奇的印记。

我们且从动作、语言、事件等这几个方面来认识一下这个女孩。

1. 动作刻画人物

蕾蒙娜以变化较为快速的动作为主：蹦、跳、跑、旋转等等。在学校玩吊环一定来个倒钩，放学后会与同伴赛跑回家，迎接爸爸回家，会跳上爸爸腰间抱住，还喜欢蹦床……一个人想心事时她会上树。她的表情特别丰富，而且变化很快：如爸爸念成绩单时，上一秒钟是微笑，下一秒马上收住表情，接着心虚地微笑，然后皱眉，再立马表达对老师的不满。

影片用一些动作细节：教小妹妹罗贝塔吐舌头，在脚趾头上画画，晃动着脚丫逗罗贝塔（图3-1-2），给桌子腿穿上溜冰鞋，与猫咪在浴缸中面对面谈心，表现她的调皮与生活趣味。

2. 语言表现个性

蕾蒙娜的语言非常生动活泼，却又与常人明显不同。

她给猫咪起的名字是"挑挑剔剔"；课堂上造句，她发明了"无敌棒""有了个趣"等单词；喂豆泥时，她哄小妹妹罗贝塔说：这是"星际熔岩"；想着各种法子去揽活儿不成，她对碧阿姨说要"退休"了……诸如此类，不胜枚举。个性化

图3-1-2

的表达方式体现出蕾蒙娜令人叹服的想象力与创造力,同时表现出她对各种事物敏锐的感受力。

3."事件"体现态度

所谓"事件",这里代指蕾蒙娜惹的麻烦事儿。每天看起来只是学校和家两点一线的生活,蕾蒙娜却一手制造出多起"事件":洗车时把荷伯特的车染成了彩色大斑马;用扫帚救火却使火势变得更大;食堂里,蕾蒙娜想在同学面前卖弄在头顶敲鸡蛋的魔术,哪知是个生鸡蛋,结果一早精心准备的满意发型与装束都被毁了,也因此留下了一张特别的照片,姐姐称之为"食人魔"形象。这些看似让人头疼、麻烦的事儿恰恰反映了蕾蒙娜积极且富有激情的生活态度。

综合动作、语言、细节等多面的刻画,一个积极乐观、天真可爱、创意无限的特别女孩形象栩栩如生地呈现在我们眼前。

(二)想象场景的视听呈现

为了更好表现蕾蒙娜小脑袋瓜里的丰富世界,整部作品中想象场景很多,其视听的呈现颇有特色。

影片第25分钟时,爸爸和妈妈商量,是否可以暂停修房子,取消贷款。爸爸说:"我可不愿银行来收房子。"话音刚落,坐在楼梯上的蕾蒙娜就感到整个家都在晃动。她赶紧抱起猫咪赶到屋外,看到的切换成她幻想的场景:一辆吊车刚好开到家门口停下,前景是大吊车的抓手,后景是小小的房子和蕾蒙娜。吊车伸着长臂,大抓手似乎从天而降,突地拎起来小积木式的房子(图3-1-3),吊车巨大的阴影投在地上,吓得邻家的小女孩尖叫并踩着小车快逃,一位老太太则惊诧得失了神,剪掉了手中的玫瑰。全家人闻声而出,他们就这样无奈地亲眼看着自己的房子被掠夺、被毁坏。现在唯一还拥有的,只有那一扇门。全家人陷入悲痛之中,"我们的房子……"蕾蒙娜哽咽着喃喃低语。镜头一转,切为蕾蒙娜抱着猫咪的特写,她还是坐在楼梯上,后景中爸爸妈妈边说话边急匆匆地走下来,这时场景已切回现实。

图3-1-3

另外还有玩跳伞片段、离家出走片段等,多处加入想象场景,其共同特点是:借用虚拟动画表现蕾蒙娜想象情境,同时结合真人表演,或将真实场景与虚拟道具做恰当的组合,让人感觉生动奇妙而又兼有生活的真实感,更好地突出了蕾蒙娜那天马行空般的想象力。

(三)声音与节奏

影片整体的节奏紧凑,情感总体基调欢快,其中间或有悲伤、失落,也不乏一些紧张、惊险的段落。

首先,人物的对白表现个性,蕾蒙娜说话节奏较快,有多处重读,有时她特地会用停顿方式,强调她新造的词或突出某种语气,引起他人关注。与之相对照的是妈妈、老师的说话,节奏相对慢,对比出作为师者、家长的理性以及对蕾蒙娜的耐心等。

其次,音响与音乐的运用,为情节展开营造气氛、表达感情。

"趾高气扬"片段中,以打击乐渲染出碧阿姨和蕾蒙娜"自信满满魅力四射"的喜剧感。但是碧失策了,昔日的一对恋人,因为要照顾蕾蒙娜的生意,又续起了前缘。

片中其他各处音乐的运用,也非常精彩。比如,蕾蒙娜各种想象片段的配乐都带有夸张感,能更好地营造出或紧张或欢快的气氛,把想象的场景栩栩如生表现出来,并能让现实与想象之间的衔接更

加自然顺畅。

音乐能调解外部节奏与心理节奏。"食人魔"照片事件之后,爸爸一番开解,鼓励她不断尝试。蕾蒙娜此后的变化以快速的方式连续呈现:晒被单、边读报边照顾小妹妹、为家人送上食物、课堂展示自信而准确地说出了新单词……短短一分钟左右片段,就把做事更加娴熟、学习更加专注的蕾蒙娜表现出来,而多处场景的变换以音乐贯穿起来,使之成一个整体。此处音乐不仅有助于剪辑的流畅,大大浓缩叙事,让我们看到蕾蒙娜一连串的成长,同时,音乐还充分发挥了另一个重要作用:歌词与旋律结合完美配合画面,更加全面展示蕾蒙娜的心灵世界。

四、成长主题

"蕾蒙娜是个聪明的小学生,但是注意力难以集中,总做白日梦……不遵守语法规则以及一切规则……"(班主任敏查老师的评语)

"严格来说,你就是个捣蛋鬼!"(好朋友哈维)

"你像个疯子一样上窜下跳!"(姐姐碧祖丝)

真是令人头疼的蕾蒙娜!

当捣蛋鬼妹妹遇上青春期姐姐,会有怎样的故事呢?

影片以姐妹俩的故事为主展开,她俩之间形成多方面的对比:中学生碧祖丝美丽又懂事,成绩优异,自然一直是父母的骄傲,也是学校的宠儿,而蕾蒙娜成绩单都不敢拿出来,她连"美味"都能写成"霉味"!蕾蒙娜的麻烦从来不断,一有老师电话爸爸妈妈就会头疼。虽然一向自我感觉很好,可是在这样的姐姐面前,蕾蒙娜还是感到自惭形秽。

碧祖丝会在蕾蒙娜前面卖弄两句新学的法语,会嘲笑蕾蒙娜那些幼稚的表现,会在睡前吓唬她说:恶魔专吃成绩差的捣蛋鬼!同时,她也会不屑于蕾蒙娜的好意提醒,以致在喜欢的男孩前几次出丑,她又为此抱怨蕾蒙娜:"你差点毁了我的生活!"

这样个性迥异的姐妹俩,虽然生活在同一个屋檐下,同一间卧房,其实少有内心的交流。

在共同面对困境时,她们突然发现了彼此存在的意义。影片主要用两场戏表现了姐妹关系的转变。

第一场是猫咪的葬礼上。姐妹俩独自在家,经历了一场蕾蒙娜制造的虚惊,原本关系疏远。恰在此时,家中一个重要成员老猫"挑挑剔剔"死去,姐妹俩决定自己处理此事,一起为它举行了葬礼。在与猫咪告别的过程中,蕾蒙娜和碧祖丝突然感受到心意相通,紧紧地拥抱在一起。

失业已久的爸爸终于找到了新工作,要搬家到新地方去。这个好消息,让姐妹俩都失眠了。深夜的卧谈,是姐妹俩关系转变的第二个重要场景。这时候姐妹两个已经有了各自独立的小房间,但是蕾蒙娜抱着被子来到了碧祖丝的门前,碧祖丝掀开自己的被窝,说她正需要人陪。

"我还没准备好接受新学校和新伙伴。"

"我也是。"

"你没问题的,你从不会像我这么窘。你不一样,你是学校里最完美最可爱的姑娘,大家都喜欢你。"

"他们并不真正了解我。全校只有一个人真正了解我。"

"亨利?"

"正是。他花了十五年时间来了解我,还有谁愿意浪费十五年时间来了解我呢?"

碧祖丝哽咽了,蕾蒙娜的大眼睛里也闪着泪花,她伸出手握住姐姐的手,看着她说:"我愿意!"

碧祖丝拼命忍住泪。蕾蒙娜的那句"我愿意",是妹妹对姐姐最真诚的表白,让碧祖丝感受到了最大的支持。

"我知道你认为与众不同是件坏事……"

蕾蒙娜憋着泪,轻轻地点点头。

"——但并不是这样。你从不依样画葫芦。"

"是吗?"

"你很有个性,从不在意别人怎么看,真的很勇敢。"

"是吗?"

两次问"是吗?",是蕾蒙娜在表达对自身的怀疑。而碧祖丝帮助蕾蒙娜确认了她自我的价值。

姐妹俩从嫉妒、抱怨到彼此真正地敞开心灵、互相倾诉、彼此欣赏,她们关系的变化是各自成长中重要的一环。

"小家伙,是你拯救了我!"影片结束时爸爸对蕾蒙娜说。

借由爸爸的这句话,我们看到了孩子的力量,他们不只是索取者、被教育者、被引导者。孩子也可以主动参与家庭事务,面对家中的突变,被视作"捣蛋鬼"的孩子,也会保护自己的家,能成为爸爸力量的源泉。

成长,既是姐妹间的相互陪伴与欣赏,也是成人和孩子间的互相启发与成就!

由此,我们体会到编导试图传递的儿童价值观:无论是碧祖丝还是蕾蒙娜,她们是独一无二的个体,可是同样,她们都是父母宝贵的财富!她们都可以出类拔萃!

五、相关链接

1. 儿童文学&电影《两个小洛特》[德]埃里希·凯斯特纳

个性迥异的孪生姐妹,从小因父母离婚分开两地生活,且不知对方的存在。在一个夏令营意外相遇。性格截然不同两姐妹由好奇到互相了解,逐渐逼近身世的真相,后来两个孩子决心互换……

姐妹俩个性、习惯形成互补,在交换的过程中她们不但促成了父母团圆,同时成长为更好的自己。

2. 绘本《你们都是我的最爱》[爱尔兰]山姆·麦克布雷尼·文/[英]安妮塔·婕朗图

熊爸爸和熊妈妈每天都告诉三个熊宝贝:"你们是世界上最棒的熊宝宝。"但是有一天,小熊宝宝开始好奇,到底爸爸和妈妈最喜欢谁呢?他们不可能都是爸爸和妈妈的最爱呀!

这本书告诉你:爱不会因为分享而变少;爱不需要比较。

六、活动设计

1. 采访与亲子互动:家族树

你的爸爸妈妈有几个兄弟姐妹?请回家问问他们,并和你的家人一起来画一棵家族树吧!可以贴上每个人的照片,没有照片的话,和家人一起来画家族树,也会很棒哦!教师可以结合家族树,先简单介绍一下堂亲和表亲的区别。

下篇　亲爱的电影课

2. 橡皮泥：姐姐/妹妹

请你介绍一对最熟悉的姐妹吧，她们俩有什么不一样？请用橡皮泥捏出两个小朋友，再和身边的好朋友说一说，猜一猜，哪个是姐姐，哪个是妹妹。

3. 数一数：语言&数学游戏

可以结合绘本《102只老鼠》《7只老鼠系列》《不一样的卡梅拉》等来做这个活动。

如小老鼠/小鸡的兄弟姐妹真多啊！请小朋友们来数一数：一共有多少只小老鼠/小鸡？他们之间的故事是不是很有趣？你的生活和他们有什么不一样？

4. 亲子与科普：动物的兄弟姐妹

你知道吗？有些动物是独生子女，有些动物会有很多兄弟姐妹，一大家子一起生活。请小朋友们回家，找找有关动物的兄弟姐妹的知识与图片，可以请爸爸妈妈教你如何搜集，如果发现了有趣的故事更好，下次上课请来和大家一起来分享吧！

可以参考：《微观世界》《迁徙的鸟》等纪录片相关片段。

第二节　兄弟关系：《你好，哥哥》

一、影片介绍

片名：《你好，哥哥》
导演：林泰亨
编剧：金恩贞
类型：儿童、剧情
片长：97分钟
上映时间：2005年
国家/地区：韩国

二、剧情梗概

图 3-1-4

韩一上课不是惹祸，就是搞笑。这一天，上课老师不准他上厕所，他拉在了裤子里。同在一所学校的哥哥韩星正好头疼，兄弟俩一起提前回家。

到家后，韩星帮韩一冲澡、洗衣服，自己服药收拾，然后睡在沙发上。韩一却疯玩游戏直到下午妈妈突袭回家。

韩星突然呕吐，到医院检查结果是：韩星患了脑瘤，已严重影响视力。

家中，韩一看妈妈愁眉不展，来场劲舞逗她开心，却被韩星打断，怨他太吵。韩一把所有的不满都撒到了韩星的毛巾上。韩星深夜突然发病，父母匆忙送他去急诊，把韩一一个人留在家。韩一很害怕，突然有点自责自己让哥哥生病了。

韩星住院了。

"如果你再欺负哥哥，就请他记在本子上，好打你的屁股！"爸爸对韩一说，他把一个小本递给了韩星。

同在一个病室的男孩旭，已经患病三年，他和韩星成为好朋友。旭说等病好了要去看"杰迪小

子"的演出,要做一个像他一样的喜剧明星。

韩一和旭接连发生冲突,韩星每次都帮着旭。

韩一把最喜欢的王牌龙卡悄悄送给韩星,却发现它到了旭的手上。

"那是我送你的礼物!"韩一哭了,"为什么你要给别人?为什么?"

旭就要出院了。韩星知道韩一在学校惹了祸,为了躲避父母的责罚,临时将韩一托付给旭,跟着他回家。

旭的家周围就是大山。"我们去后山看人猿泰山吧!"

旭带着韩一在大山里尽情奔跑。突然遇见一个身材巨大的野人,在奔逃的过程中,旭倒在地上失去了知觉。野人突然出现,他拿出水壶给旭喂水,旭醒了过来,安然无恙。

回到病房,韩一告诉哥哥:我们见到了人猿泰山!他有"神奇的水",能让人死而复生!

旭又住院了。兄弟俩听到了医生对旭的父母说:请做好最坏的打算……

韩一守候很久,终于等到了"杰迪小子",请他来到病室,原本昏迷的旭苏醒了。"杰迪小子"给旭和孩子们带来了太多惊喜,他还封旭为"喜剧明星"!

韩星将要再次手术。"脑肿瘤是癌症吗?他会死吗?"韩一很担忧。

妈妈无言地抹泪。进手术室之前,韩星只要求见韩一,因为不想看到妈妈哭。

"韩一,要记得不时偷袭妈妈,逗她开心……这个小本子不需要了,因为你已经是个好小孩了。"

韩一逃学去寻生命之水。

手术还在进行中,韩星大出血,生命体征渐渐失去。带着满壶"生命之水"的韩一赶到病房,但是医生不准他进手术室,韩一想冲破重重阻碍,水壶被打翻在地。听到韩一痛彻心扉的呼喊声,韩星突然睁开了眼。躺在另一张病床上的旭,看着韩星、韩一,欣慰地笑了……

圣诞节来临。韩一拉上韩星一起去玩雪。他们只要抬头仰望天空,就会想起旭的笑声。

"旭,圣诞快乐!"

三、影片分析

病痛与死亡原本是一个严肃沉重的话题,如何面对死亡,对于儿童来说,是比成人更大的挑战。这部影片有关儿童、病痛以及死亡,却能处理得当。影片表现病痛、医院的片段很煽情,但多处辅以喜剧化处理,加上部分幻想、夸张的情节,悲喜交织的情感表达蕴含着人生百味,其间深浅任由观众自品。

(一)人物与视点

影片从韩一的视点来讲述他因哥哥身患癌症而逐渐成长的故事,成功塑造了一个让人不省心却富有责任感与行动力的儿童形象。

调皮好动的韩一,擅长各种运动,点子多,不守规矩,好表现。

片中的镜头多处选择韩一这个孩子的主观视点。韩星生病之初,韩一完全没有意识到,一个6分30秒左右的缓缓下降的镜头,已经暗示出哥哥的状态不对,前景是躺下后冒汗、发冷的疲倦至极的韩星,而后景却是玩得兴起完全不知情的韩一。

韩星体检、呕吐、手术、病室里,影片中这些场景都给了韩一的主观镜头,他看着这个世界,开始只是个旁观者,他并不懂得哥哥生病了意味着什么。

在学校看到好看又好吃的饼干偷偷为哥哥藏一块;为自己的行为自责,便把最心爱的王牌龙卡,悄悄夹在哥哥读的《哈利·波特》里,这样的细节则表现了韩一的细腻。

编导为什么选择以韩一的视点讲故事？选择韩一的视点，不仅情感、剧情起伏跌宕，有助于戏剧冲突的展开：幼小的他对病痛与死亡并不理解，他忽视哥哥的感受，后来，韩一渐渐体会到哥哥的病痛，他会为昏死的旭痛哭，最后他竭尽全力去为旭完成心愿、为哥哥搜寻生命之水。而且这样的设计更加吻合儿童认知的心理特点，也更能触动观众们心底最柔软的那一根弦。

（二）运动与节奏

影片第一个就是运动镜头，老师讲课的声音先入，然后，便是推向韩一闭眼憋尿的特写，韩一的表现与课堂环境极度不吻合，体现出韩一的调皮不安分，也奠定了本片戏剧化的风格。影片总体的节奏变化明显，高潮迭起。这种风格体现在全片各种视听元素之中，其中，大量运动镜头的使用成为一大突出特点。

韩一形象的塑造，主要通过运动性的视觉元素来呈现。片中的韩一，玩溜溜鞋很帅，舞蹈超有型，雨中夜骑段落更突出他的酷炫。这些设置，除了情节上的功能之外，还把小个子张韩一塑造为一个会想会玩、活力四射的"潮娃"，这样的儿童形象，更加贴近这个时代儿童及成人观众的心理期待，是非常赚眼球的看点之一。

在旭家的后山，有三次韩一和旭奔跑场景：第一次奔跑，韩一是城里的孩子难得接触到大自然，旭则是大病之后重返自然，这一段主要使用跟拍与侧拍，表现韩一和旭逆光奔跑的身影，突出两个孩子初次进山的兴奋释放；第二次使用多角度跟拍，加入个别韩一的主观镜头，突出见到野人后两个孩子的惊慌，韩一只顾逃命奔在前头，一时把重病的旭远抛身后，二人身后跟拍使用了广角镜头，突出了前后的纵深感，

图 3-1-5

对比出两个孩子的速度差异；第三次用了几个旋转运动镜头，表现孩子期盼中寻找无果，急切而又失去方向的眩晕感，其后"人猿泰山"带着韩一和旭飞起来的镜头，前景树或草的遮挡强化了运动的快速，张开的手臂、欢呼加上仰角镜头，再结合音乐的渲染，使这个片段达到了情感的最高潮（图 3-1-5）。

（三）情感的表现形式

1. 特写突出人物心理

特写是最具有情感表现力的一种方式。除了韩星的两次落泪、妈妈的强颜欢笑、韩一的多次表情特写之外，还有些镜头并未直接呈现人物表情，如：妈妈眼前账单上的数字特写、检查仪器的特写、韩星再次手术前爸爸难以下笔签字的特写等等，这些特写让观众以自身的生活经验充分发挥想象，体会角色情感，同样具有强大的感染力。

2. 场景表现人物情感

人物与环境有着不可分离的关系，片中把人物情感与具体环境紧密相连，从而使之更加真实，具有生活的立体感。

如两位母亲在医院洗手间的相遇。

"是谁说不能在孩子面前哭的？每天，我只能到这臭烘烘的地方来哭上一通！"

旭的妈妈将脸全部浸入满池的冷水。她告诉韩星妈妈这样子哭过的眼睛就不会肿了。韩星妈妈

图3-1-6

先静静地看着,也同样做了,旭妈妈把毛巾递给她擦水,两位妈妈看着镜中的自己和对方,哭着笑了(图3-1-6)。她们心中隐藏的悲痛只能放到这样逼仄私密的空间释放,而可贵的是她们在这里彼此分享与支撑。特殊场景的选择恰巧吻合了人物的特别心境。

3. 悲喜交织的情感线

洗手间的这场戏同时也是悲喜交织的一个段落,一边表现着母亲们的痛,一边却是孩子的天真:韩一此刻也在洗手间,俯拍的广角表现他夸张的表情,加上喜剧化的台词:"妈妈快来看,我拉的屎像蛇一样的直立呢!"再配上俏皮的音乐,让人忍俊不禁。旭妈妈回应他:"你把整个医院都搞臭了!"

两条线,一悲一喜,交叉剪辑,交织到最后,只见镜中两位妈妈,一边拭泪一边笑出了声。

另一场韩星讲故事,也是悲喜交织的典型段落。兄弟俩并肩而坐,韩一被妈妈批"别惹你哥哥"而不开心,没精打采,韩星认真地给弟弟讲自己编的故事:

"从前,有两只放屁的怪物,他们叫韩星和韩一,韩星放屁特别响,而韩一放屁特别臭。……"

他不时留意弟弟的反应,与之平行的另一条线,是医生正在把检查结果告诉妈妈。一边是妈妈惊闻突如其来的噩耗,另一边是患病而不自知的韩星在用故事让韩一重开笑脸。看到这儿怎不叫人百感交集?

悲喜交织的情感处理方式,对比出儿童与成人世界的不同,同时稀释了观众情绪中原有的凝重与悲伤,使人不由笑中带泪,泪中含笑。

四、成长主题

人,都需要通过经历各种风雨才会成长,一些重大的变故,常常成为人的转折点。死神的迫近,是众人不愿面对的,却是令所有人成长的最好课堂,无论是成人还是儿童,都会因面对死亡而更好地了解生命,学习爱。

在病魔与死神面前,兄弟代表什么?

片中兄弟之间的情感是重点,兄弟两个个性大不相同,在最初的相处模式中,哥哥悉心照顾着弟弟,而弟弟只会捣乱。随着韩星病情的变化,兄弟关系的变化成为影片的主线。凸显出兄弟的真正含义。

韩星是好孩子的榜样,自律、乖巧,是父母的好帮手,他会管教弟弟、照顾弟弟。韩一则精力充沛,个性突出,敢于表达自己的需求与想法,希望成为焦点人物,他身为弟弟被照顾,但是很少顾及场合与规矩,行为常常具有破坏性,起初他并不懂得什么是真正的责任与关爱。

影片开始,老师请大家用猫咪造句,好学生永泰说:阳光洒在一只打盹的猫咪身上,一切都那么平静。韩一却故意说:"那只睡觉的猫咪被车子碾过。"这一段表现了他的调皮、聪明,却并不懂得美好生命被毁灭的感受。

影片中兄弟之间常常是对抗与冲突,那么对抗如何转化为合作,化作深厚的爱?

爸爸把小本子交给韩星,如果韩一欺负韩星,就记在本子上,韩一就要被打屁股。韩一以胡乱踢打东西发泄心中不满,韩星沉默着。兄弟对望,前景是站立的韩一,后景是坐在病床上的韩星。这样的镜头表现了兄弟间潜在的对抗以及因此带来的距离感。

韩一看到妈妈愁眉不展,为她献上专场表演,却被韩星打断。他坐在沙发上,把膨化食品"啪"的一声打开,韩星捂住耳朵,抱怨:"别弄出这么多声音,我全身都在痛!"韩一却故意凑到他耳边尖叫。妈妈教训韩一。原本愉快的母子相处时光,被哥哥打断,而妈妈还帮着哥哥说话,韩一冲着妈妈大喊:"你个爱哭鬼,我恨死你们了!"他愤而起身,把膨化食品一把摔在妈妈面前,冲入洗手间,嘭地猛关上门。这里展现了兄弟间更加直接的一场对抗。

独自在家的晚上。爸爸妈妈夜半背着韩星去急诊,韩一终于可以随心所欲看电视,可是他无心观看。安静的家,空荡的房间,熟悉的小鱼毛巾,韩一似乎明白了什么。哥哥的病复发,是不是自己的任性造成的?从这个时刻开始,韩一面对被忽视,学会了自省,开始去体贴哥哥。

随着剧情的进一步展开,韩一慢慢了解到哥哥最需要的是什么,继而转变自己,他以行动告诉我们:兄弟,意味着相互依靠,彼此支撑,即使他是一个年龄还小的弟弟。

影片不仅有亲兄弟情,还有如兄弟般的友情。所以我们要来认识下另一个重要人物——旭。

旭的第一次出场,就在视觉形象上表现出和韩星的关系不一般:他们都是圆脸圆头,剃了头发,还戴着同款帽子,外形酷似,旭的妈妈第一句话就是:你们俩像兄弟!后来两个孩子互相关心,共享快乐,如同亲兄弟,旭常能给大家带来快乐,患病三年的旭是以毅力战胜病魔的好榜样,韩星送他各种礼物,护着他,有事情想到他,把弟弟交托给他全家,对旭完全的信赖。此后,旭和韩一不打不相识,也成为好朋友。为了旭,为了韩星,韩一都可以全力以赴。

影片的尾声,是几年后兄弟俩对旭的怀念,那一张纸片上留下他写的话:小哥哥,记得给我打电话。让人想到片名《你好,哥哥》,那一声哥哥,究竟是谁的呼唤?是韩一?还是旭?

五、相关链接

1. 电影《奇迹》[日本]2011年

该片讲述了一对兄弟的故事,他们因父母离婚而分居两地,同是小学生的他们一直相信同一个传说:在首次开通的两列新干线交汇的那一瞬间,如果你在现场许下心愿,就会有奇迹发生。因此,他们拟定了一连串的计划。晴朗的一天,两兄弟各自带着朋友朝着心中的奇迹之地出发……

2. 儿童文学《弹子袋》[法]约瑟夫·若福

二战法国被占领期间,两个十来岁的犹太小男孩若福和莫里斯,每人各带5 000法郎,各背一只背包,深夜上路离开巴黎。前一刻还在玩弹子的兄弟俩,就这样匆忙地离开温暖的家,告别父母,踏上前途未卜的逃亡之旅。各种险情中兄弟间相互支持、家人的爱、人性的温暖,给人留下深刻的印象。这一趟旅程结束,两个孩子也成长为勇敢、机智、富有责任感的两个男子汉。

3. 散文《哥哥和弟弟》(选自龙应台《孩子,你慢慢来》)

安安非常不开心,因为弟弟抢走了妈妈的爱。

他想当弟弟。

六、活动设计

1. 打屁兄弟的故事：故事的复述和模仿

影片中韩星给韩一讲了一个好玩又好笑的故事，小朋友们还记得吗？

你和你的哥哥姐姐弟弟妹妹一定也有许多好玩的事儿，请你也讲一个你们自己的故事吧，你可以这样开头：从前，有一对兄弟/姐妹，他们的名字叫……

2. 我当哥哥/姐姐了：表演/绘画游戏（结合绘本《小兔波力系列》之《我当哥哥了》）

你有弟弟妹妹吗？你会照顾弟弟妹妹吗？

如果你当哥哥/姐姐了，你会喜欢吗？小宝宝是个大麻烦吗？如果妈妈要生宝宝了，你准备好了吗？你希望弟弟或妹妹和你一起做什么？请把你的想法画出来吧。

第三节　兄妹关系：《小鞋子》

一、影片介绍

片名：《小鞋子》

编导：马基德·马基迪

类型：儿童、剧情

片长：89分钟

上映时间：1999年

国家/地区：伊朗

图 3-1-7

二、剧情梗概

阿里拿着刚补好的粉色小鞋子，去集市买馕饼，接着到小店赊账买土豆，不小心在店门口丢了妹妹莎拉的小鞋子。阿里着急地四处寻找，谁料将菜摊掀翻，被老板赶走了。

还没进家，阿里就听到房东正埋怨妈妈浪费水、欠房租等等。阿里默默走进家，莎拉在哄小宝宝，他把丢鞋的事告诉了莎拉，叮嘱她不要告诉父母，再次跑去菜店门口找鞋，却无果而归。

晚饭后，父母在唠叨一些烦心事。"我的鞋子丢了，明天上学怎么办？"兄妹两个用练习本笔谈，最后悄悄约定，两人同穿一双阿里的运动鞋，趁中午时间空当换鞋上学。

第二天一早，莎拉惴惴不安地穿着那双大两号的男鞋出了门，上体育课的时候，她紧张地躲在人后。中午，阿里着急地等到莎拉放学跑来与他换好鞋，再跑步赶到学校，还是迟到了。

阿里拒绝了同伴踢球的邀请，因为妈妈病了，他要帮忙做家事。

莎拉抱怨哥哥的鞋子太脏，阿里说：我们可以自己洗！他们一边在池边洗鞋，一边吹起了泡泡。美丽的大泡泡在空中飞起来，背后是兄妹俩童真的笑脸。

半夜，暴雨来袭。第二天，莎拉只能穿着湿透了的鞋子去上学。

下篇 亲爱的电影课

阿里把考试优秀得到的金色圆珠笔送给莎拉,莎拉笑了:"我没有告诉爸爸!"

课间休息时,莎拉发现了自己的粉色小鞋子,穿在一个女孩的脚上,她叫亚宝。放学后莎拉一路悄悄跟踪亚宝到家。因此,阿里上学又迟到了。

莎拉带着阿里赶去女孩家,却发现亚宝的父亲是一个卖货的盲人,兄妹俩相顾无言,默默走回家。

又一天放学后,莎拉一路飞奔,一不小心,鞋子掉进了沟渠。

阿里上学又迟到了,教导主任要他请家长来学校。正在着急无措时,谢老师过来解了围,说阿里是个好学生。

清真寺唱礼正在进行,父亲在为教徒们斟茶,阿里和小伙伴帮忙整理鞋子。邻居主动借给阿里的爸爸一套园丁的工具。

周末,父子俩骑车一起到城里富人区做园丁。遭遇许多不客气的拒绝后,阿里的声音吸引了一家孩子,打开了大门。父亲在庭院里给树木花草修剪施肥,阿里陪小主人快乐戏耍。他们得到了一笔丰厚的酬金。父子俩开心地筹划着给家人买礼物。阿里说莎拉需要买双新鞋。

突然,自行车的闸失灵……

全市举行5公里长跑比赛,第三名奖品是一双球鞋,阿里争取到了比赛机会。他告诉莎拉自己肯定能得第三名,他要把奖品送给她。

几百个小选手挤在起跑线上,发令枪响了!阿里跑在前面。就在冲刺前,有选手把阿里猛撞在地,阿里挣扎着起来,奋力直冲向前。

一大片欢呼声涌来。摄影师兴奋地"喀嚓喀嚓"为胜利者拍着照片,镜头中只见冠军阿里眼里却含着泪花。

阿里回到家,莎拉看到他无精打采,默默地去做事了。阿里坐在池边,艰难地取下已经破烂不堪的鞋子,把满是血泡的双脚浸入池中,一群小金鱼游来,吻着他受伤的脚丫……

三、影片分析

(一)天堂的孩子——人物塑造

来自伊朗的这部《小鞋子》,没有小明星,小演员也不鬼怪精灵,它讲了一个非常简单的故事:妹妹莎拉的鞋子丢了,哥哥阿里和妹妹决定,兄妹俩自己解决由此带来的上学等问题。人物的塑造,像是最简单的白描手法,人物多是全景,少用特写,但是关键处的一颦一笑,非常到位地塑造了两个善良、懂事、可爱的儿童形象。

1. 孩子的眼泪

故事中莎拉和阿里有好几次流泪,我们来看看电影中的表现:

第一次穿哥哥的大鞋子去上学,影片没有渲染莎拉早上的心理斗争,而只是给了一个中景,莎拉悄悄地探出头看看门外,裹着头巾,衬出腮上隐约可见的泪痕(图3-1-8),见四处无人,她才慢慢地踱出来。

鞋子掉入水渠,被堵在桥下的一处角落,莎

图3-1-8

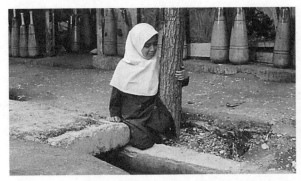

图3-1-9

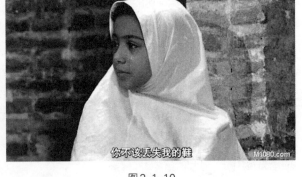

图3-1-10

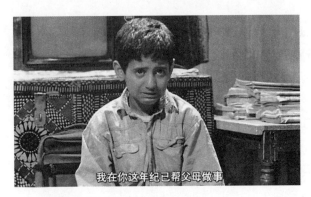

图3-1-11

图3-1-12

图3-1-13

拉够不着，她坐在路边无助地落泪（图3-1-9）。

六七岁的大眼睛女孩，流泪的样子最惹人怜爱，但是导演并没有利用这点来赚取同情心，而是很有节制地保持距离，几乎不用特写，多用全景、中景，偶尔有近景（图3-1-10）。她的心情只你去体会去猜想，而把更多的笔墨放在阿里身上。

晚上，父亲回家，看到妻子那样劳累，忍不住对阿里发脾气："儿子啊，你九岁了，我在你这年纪已帮父母做事，你呢，成天就知道玩！"但是，我们知道，阿里一直在为家里忙碌：修鞋、买馕、挑土豆、找鞋……他几次拒绝同伴踢球的邀请，甚至因此激起了同学的不满，可见球赛对孩子们的重要意义，很可能他是个会学又会玩的孩子呢。可是，妈妈病了，家里需要他担起责任来，面对父亲不分青红皂白地责难，阿里的眼里满含委屈的泪，但他并没有辩解（图3-1-11）。

教导主任连续三次抓到他迟到，阿里只好编谎话，又被识破，主任说必须请家长来，那一刻，他眼里含着委屈且无助的泪，但依旧没说出真相（图3-1-12）。

看到奖品有鞋子，阿里赶紧去找老师，再三恳求，但是老师说不行，已过了截止时间，阿里眼里全是泪，哽咽着，伸出食指表决心："老师，我一定会赢！"

比赛结束，众人的欢呼、照相机的闪光、金牌的荣耀，都仿佛在另一个世界，阿里的心中只有那双很近却又遥不可及的鞋，阿里的眼中只有泪……（图3-1-13）

阿里是一个坚强的男孩子，影片中却多次展现他含泪、无助的一面，更多地表现孩子的那颗

柔软敏感的心。小小的阿里,含着眼泪一直在眼眶中打转,却每次都竭力忍住不让泪流下来,小小男子汉的成长,恰恰就体现在无助脆弱之中变得坚强,因而才如此真实动人。

2. 孩子的笑

我们一定也会记得两个孩子动人的微笑:老师宣布分数,得了好成绩,阿里笑了(图3-1-14);接过哥哥转赠的奖品,莎拉笑了;放弃戏耍,一日的辛劳获得了父亲的肯定,阿里笑了;亚宝把捡到的金色笔伸到面前,说:"这是你的,还给你!"莎拉笑了;一起把脏鞋子刷得干干净净,又大又美丽的泡泡漫天飞舞,兄妹俩相视而笑(图3-1-15、3-1-16)。

父亲说:"好的,帮莎拉买一双鞋子,还有你的。"阿里笑了。

阿里承诺说:我会得季军!我可以把奖品鞋子送给你。说着仿佛已看到了奖品般笑了(图3-1-17)莎拉也满足地展开笑颜。

看着秋千上的小家伙玩累睡着了,阿里帮他捡起玩具放好,脸上浮出笑容……

图3-1-14

图3-1-15

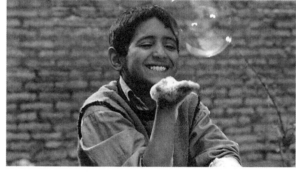
图3-1-16

图3-1-17

这些镜头,刻画出两个对生活充满善意与感恩的孩子,那样简单那样纯净,一片冰心,照见人与人之间最美好的情感。

阿里和莎拉那么懂事,但是依然保有孩子的天真、童趣。莎拉第一天上体育课时的惴惴不安,考试时一直盯着老师手表却看不清的着急,暴风雨来了的夜半时分的恐惧,得到礼物或赞赏的欣喜,阿里被主任数落的委屈、不能去踢球的失意、和小朋友荡秋千的无忧……

阿里和莎拉这样的儿童形象,真如影片的另一个译名:天堂的孩子。他们的奔跑,他们的寻找,他们的泪,他们的笑,牵动着你我心底最柔软的那一根弦,让人心疼,让人一边流着泪,一边像他们一样向着生活微笑。

（二）视听分析

1. 鞋子的意象

鞋子是贯穿整部影片的一个线索。影片一开头就使用了一个固定机位的长镜头，让我们凝视这一双被细心修补的小鞋子，记住这双粉色的小鞋子，接下来，它丢了、被发现、又丢了，我们都能在上百双鞋子中辨认出它来。丢鞋之后，两个孩子的眼睛时时、处处留意着鞋子：电视广告中崭新的运动鞋、清真寺礼拜时一排排的旧鞋、鞋店橱窗里各种花色的女鞋、操场上女孩子们式样不一的鞋子、小亚宝换上的新鞋、比赛场上选手们酷炫又专业的跑鞋、奖台上最耀眼的新鞋……或是特写，或是全景，鞋子的镜头先后多次铺陈，让观众体会到的是兄妹俩与之相连的各种心情：满足、失望、羡慕、憧憬、无奈……

鞋子也是全片的一个符号，一个意象。鞋子在某种意义上是人的社会身份的象征。在鞋店、在学校、在清真寺的聚会以及比赛现场，镜头向我们展现了各种各样的鞋，通过这些社会全景式镜头，我们看到了伊朗各个阶层的人、各种各样的生活状态。

而鞋子的丢失，便意味着失去相关的地位。丢鞋后，阿里不只想到与妹妹共用自己的鞋子度过难关，同时他时刻准备着找一个转机，凭借自己的力量获得一双新鞋子，这种积极寻找生活出路的勇气，这个动机背后导演赋予的态度与信念，正是整部影片感人的力量所在。

2. 处处闲笔——结实的生活

全片使用实景拍摄，同期录音、非职业化表演等，摄影、服装、道具都仿佛是生活面貌的直接再现，这些纪实手法，带领我们进入阿里兄妹的真实生活，并向我们展开一幅伊朗下层贫苦人的日常生活画卷。

片中多用闲笔（闲笔，本是文学中所指的闲散之笔，借用来形容那些与主要情节无关的镜头）。如：街头的叫卖声、长长的馕饼、邻里间的一碗汤、几颗枣的传递、清真寺的唱礼、局促的住房、狭长的巷弄、富人区的高楼、比赛场上的众生相、父亲听到颂歌热泪盈眶、富人区的高墙、看家狗的狂吠……

导演极其细致地构筑各种细节元素，这些看似与小鞋子无关的闲笔，不仅充实了阿里兄妹的生活背景，而且让我们明晓两个孩子的善良与感恩，是源自他们的家人以及邻里之间的温情，源自信仰带来的谦卑与感恩。"孩子，这是清真寺的糖。"父亲这句最简单的话，传递的是一种教养：即使生活再困窘，也依然要坚守基本的做人准则。

这样的细节在片中俯拾皆是，它们给观众提供了一种电影本身的感性魅力。编导马吉德·马吉迪深信："伊朗文化固然有各种观念，各种表现，但它最深的根，最广大的存在，以及它最后的防线，还是在民间，这种在电影中平实地写下百姓的生存原态，倾听来自民间的声音，走向让生活自身尽可能血肉丰盈、自在涌动的道路。"[1]

可以说，《小鞋子》中儿童形象的成功塑造正是源自这样结实的生活。

3. 简单的电影

与题材的素朴对应的，是《小鞋子》影像的质朴。整部电影85分钟，767个镜头，没有虚张声势，没有哗众取宠，基本上都用最常规的切分镜头，极少使用音乐，最简单的叙事，有欢笑有眼泪，有冲突有高潮，但是不刻意煽情。只有三处稍加强调：

兄妹俩洗鞋、吹泡泡的段落，用了9个镜头表现五彩的泡泡，烘托出两个孩子美丽心情的释放。

[1] 陆绍阳《从简单出发——与〈天堂的孩子〉有关》，[J]；当代电影；2001年02期．

阿里奔跑,最后一小段使用了高速摄影,加重呼吸的声音,后又加入了音乐,强化了阿里的主观视点与情感,将影片的情感节奏拉至最高点。

片尾,比赛回来,脱去已经彻底烂掉的旧鞋,阿里把满是水泡的双脚浸入池中,一大群红色的小金鱼游了过来,吻着他的脚趾,同时,音乐响起,像是在抚慰他的心灵……

父亲也曾在莎拉驻足的橱窗停下,并在最后给两个孩子买了新鞋,但镜头却表现得很含蓄,两双小鞋子藏在父亲自行车后座其他物品之下,一个推向自行车的运动镜头稍做了一点暗示,却并不点透。孩子们的需求及努力,父亲其实早就看在眼里,但是艰辛中父亲背后所作的努力,影片完全未再作呈现,就仿佛生活本身:失去是那样难料,悲伤或惊喜也同样不经意。所以,编导不是直接给故事一个圆满结局,而是等待着有心人去发现。阿里的泪,莎拉的失落,金鱼的悠游与抚慰,让你细品生活的百般滋味。

《小鞋子》让我们看到,电影原来可以这样质朴,可以从简单的生活出发。人对有质感生活其实怀有深切的渴望,"不是欲望,更不是关于欲望的欲望"(戴锦华语)。这一类影片让我们听到了电影和生活的摩擦声,同时,它们来自生命和心灵,仿佛脱离地心引力般的,引领我们的心灵飞翔。

四、成长主题:面对贫穷与失去

成长是什么?

成长,意味着独立,意味着坚忍,意味着责任,也常常意味着选择伤痛,意味着面对孤独。

课间,同学们在操场尽情玩耍,莎拉却静静地待在墙边。男孩子们在巷子里欢快地踢球,阿里只能沮丧地关上门。这一刻,莎拉和阿里是失落的、孤独的。

但是,懂事的兄妹,面对生活的失去,一起承担责任。

阿里丢了妹妹的鞋子,回家面对莎拉充满期待的问话:"我的鞋子呢?是不是修得很好?"他没有勇气看她的眼睛。但他还是惴惴地说了实情,恳求妹妹一定保守秘密,不要让父母知道,可是他没能找到鞋子。

莎拉在本子上写道:没有鞋子,我上学怎么办?

阿里写道:你可以穿我的鞋,我等你放学后再去上学。

莎拉手头攥着短短的铅笔头,面对哥哥的提议在犹豫。一支崭新的长铅笔,递了过来。阿里递给莎拉的新铅笔,是安慰,更是恳求。

家里经济情况不好,妈妈生病了,那么多家事,还需要照顾小宝宝。两个孩子一直在尽力承担着责任。一双旧鞋子丢了,对他人或对大人来说,也许真的不是什么问题,而对阿里和莎拉,那就是非常大的一个难题。

那天,莎拉鞋子掉进了水渠,经历了一场虚惊,到了与阿里换鞋的地方,她一个字也不和哥哥说,就背过身去,脸上还挂着泪。阿里大声责问为什么鞋子湿了,莎拉生气又委屈:"你的鞋子太大了!我再也不穿你的鞋子了!我要告诉爸爸!"阿里激动地大声说:"好的,你告诉爸爸,他会打我,可我不在乎!但是,他没有钱,他只能借钱才能帮你买!"突然,他停下了,严肃地看着莎拉,一字一句地对她说:"我以为你懂。"——在常赊账的小店里挑土豆时,小小年纪的阿里应该已经感受到了有钱没钱的分别,因为他只能去挑别人挑剩的小土豆。

小小的莎拉被哥哥的话深深触动了。

哥哥对妹妹不只有照顾与关爱,还有要求、责备与提醒。在这时,阿里就像一个小导师,带着莎拉

看清生活的真相,带着莎拉体会父母的艰辛,带着莎拉学着扛起自己的责任。从此,哥哥安抚、激励着妹妹,妹妹默默地支持哥哥,不管多困难,兄妹俩一起面对!正因为可以互相依靠,阿里和莎拉更好地成长起来。

《小鞋子》展现了孩子在面对失去,面对贫穷时的态度。不是抨击,也没有呈现伤害,而是让我们看到,孩子坚韧的面对贫穷及苦难,并使之成为他们成长的营养。这样的电影,这样的成长,在结实、坚实的环境中顽强地寻找着一种诗意。美国诗人勃莱说:贫穷而能听见风声也是好的。《小鞋子》让我们看见了两个如同来自天堂的孩子,无论身处怎样的困境,他们依然保有那明净如镜的心灵,让人看见了人性中的坚韧与善良,呼唤着我们对美好生活满怀期待,展露微笑。

五、相关链接

1. 电影《跑吧孩子》[新加坡]2003年

这是一部剧情、人物都模仿《小鞋子》的新加坡影片,二者在故事结构、人物形象塑造、生活背景呈现等等方面都可以对比,让我们了解电影与地域、文化的关系,更能让我们辨别什么叫真正的好电影。

2. 电影《萤火虫之墓》[日本]1988年

战争中,14岁的少年清太,在神户大空袭后失去了父母和住所,带着年幼的妹妹节子前往远亲家居住。

因在远亲家被冷落,清太便与妹妹一同离开,搬到河岸旁的防空洞生活。兄妹俩相依为命,面对战争带来的饥饿、严寒、冷漠以及死亡的威胁,特别的视角与影片深沉悲痛的基调带给人极大的震撼,而贯穿始终的兄妹深情是那一点如萤火虫般的温暖微光。

3. 绘本《亲亲熊妹妹》[德]舍夫勒文/文泽尔图

妹妹生病了,妈妈说出门去办事,要请小熊毛毛照顾她,这样就不能和好朋友玩了,小熊毛毛嫌她是个大麻烦,可是妹妹突然不见了……

面对失去,小熊毛毛承担起责任来,同时在寻找的过程中深切体会到自己对妹妹的爱。

六、活动设计

1. 我是阿里/我是莎拉(语言&角色扮演游戏)

小鞋子丢了之后,阿里和莎拉十分着急,接下来他们怎么办?如果你是莎拉,你会告诉爸爸妈妈

下篇 亲爱的电影课

吗？如果你是阿里,你又会怎么做？两人一组完成游戏。

（在简单复述故事情节的基础上,教师可以由此观察不同幼儿对两个儿童角色的理解,思考幼儿表达、他人经验与自身经验的关系。）

2. 画一画小鞋子（语言＆绘画表达）

电影中莎拉的小鞋子长什么样？阿里的鞋子长什么样？亲爱的小朋友,请你们来说一说、画一画。

（从对两双鞋子的描述与表现中,教师可以看到孩子对细节特征的观察能力、概括能力,幼儿还很难以笔触准确把握特征,所以绘画活动完成后语言的表达、交流更加重要。）

3. 我们的游戏（游戏分享与互动）

你看电影里的阿里和莎拉吹泡泡,玩得多开心！你和你的兄弟姐妹玩过最开心的一个游戏是什么？请跟我们说一说,也和我们玩一玩吧。

（幼儿最为感性、好动,所以分享兄弟姐妹间的游戏,调出孩子记忆中储存的快乐时光,这个活动是感性的、丰富的、生活的,通过分享,把美好记忆再次激活）

第二章 表现亲子关系的经典儿童电影

导语

爱是什么？

爱是信任。每一个孩子都是无条件信任父母的，父母呢？每一个人最初对世界都是绝对信任的，后来呢？在影片《麦兜我和我妈妈》中，麦太对麦兜说："全世界的人不爱你，我都只爱你；全世界的人不信你，我都只信你；我爱你爱到心肝里，我信你信到脚趾头里。"

爱是陪伴。我第一天上学你在出差，我第一次表演你在开会，我每一年的生日你都在加班，那么爸爸你会不会错过我的毕业礼、我的婚礼，乃至我人生中那些最重要的时刻？波普先生为了补偿自己在父亲位置上的缺席，他又做了什么呢？

爱是理解。曾经有多少冷漠，多少隔膜，最后变得有多少关爱，多少不舍。改变一切的只有一个，就是倾其所有，希望自己爱的那人好。只有爱才会去沟通，去理解；也只有理解，才能感受到那份不计回报的爱。愿你我都能如相宇一般，听从心灵的感召，让爱回家。

爷爷奶奶是阳光雨露，外公外婆是大地天空，爸爸是大树，妈妈是小花，我就是无忧无虑的小蜜蜂。我在亲人的关爱下成长，他们教会了我什么是温柔、什么是坚强。

当然他们也教我学会体谅，体谅生活的艰辛；学会等待，等待花开的声音；学会信任，信任能改变事情的结果；要多陪伴家人，陪伴是爱的真谛；要多读书，读书能改变人生。

在本章，我们将走进银幕世界里，认识什么都能搞定的麦太和什么都能搞砸的麦兜（《麦兜我和我妈妈》）、带着企鹅大闹动物园的波普先生（《波普先生和他的企鹅》）以及在回家路上慢慢走的祖孙俩（《爱 回家》），感受他们成长中亲人的关爱和付出，体会他们对亲人的回报和感恩。

下篇　亲爱的电影课

第一节　母子关系:《麦兜我和我妈妈》

一、影片介绍

片名:《麦兜我和我妈妈》
编导:谢立文
类型:动画片
片长:77分钟
上映时间:2014年
国家/地区:中国香港

图 3-2-1

二、剧情梗概

波比是侦探界的明星,不仅对所有案件手到擒来,还附带破解死者的口味、星座、幸运数字。狂热的小粉丝向他提了许许多多的问题,波比只有一个答案:"我的聪明,来自我妈妈!"

波比小的时候叫作麦兜,和妈妈麦太相依为命。当地小镇的电视台只有三个人,麦太就是监制兼编剧兼主持兼演员。她能歌善舞,会表演木偶戏,主持家居万能侠节目,几个衣架,一把绳索就教出许多生活小妙招;主持烹饪节目,能用肉做素什锦,连通下水道都是一把好手。

和妈妈相反的是麦兜分不清左右,竖着念横版书上的字,以为能当上家居万能侠的妈妈是男人。

麦太教麦兜还价,一天省三块,一年就够吃靓煲皇。

麦兜想买相机,麦太抱麦兜到窗前,用眼睛对焦,想象自己就是台人肉相机。

麦兜想养小狗,麦太说:"哪有猪牵着狗的,不如你先来当我的小狗吧,波比,快来追我啊!"

麦兜想环游世界,麦太带他吃寿司假装去日本旅行,吃石锅拌饭当作去了韩国旅行。

麦太做亲子节目,请麦兜为大家抽六合彩号码,因为一连二十几期都没有抽中六合彩的任何号码他被大家嘲笑为"霉猪手"。

麦兜的好朋友提议说:"既然选中的一定输,那买你没选中的那些数字不就赢了?"

麦兜连夜认认真真地写下自己选中数字,嘱咐妈妈下一期一定要买自己没选中的那些数字。结果真的是没有选中的数字中了奖,麦兜发达了。

麦兜和麦太一起去"靓煲皇"吃大餐庆祝,穿上漂亮的新衣服去上学,但妈妈还是要他保持简朴低调的生活,买菜时依然讨价还价,去"世界各地"假想旅行,住被妈妈打扮成"豪宅"的公房,上普通的渔民小学。妈妈为了扮穷依然去送快递、搬煤气罐、卖六合彩,有时候一天还打两份工。

直到妈妈病倒了,麦兜才恍然大悟家里并没有中奖的真相,妈妈说:"我只会买你选的号码,你的手从小就又厚又软,不是霉猪手。"

麦兜长成了青年,面对生活的不顺,麦兜与妈妈开始有了隔阂,麦兜对妈妈当年因为信任自己没有买那注彩票而心有怨气,在床上辗转反侧,最后决定远赴外海打渔。

麦太能做的仅是为孩子默默打理行装,嘱咐麦兜有机会还是要多读书,将自己的万用法宝铁衣架和绳索放入行囊,麦兜却拿了出来。

外面的世界让麦兜不断碰壁,直到妈妈因为积劳成疾去世。没有见到妈妈最后一面的麦兜万分失落,他不断流浪,去了小时候和妈妈一起假装旅行的地方,做着妈妈生前做过的事。

有一天麦兜终于开窍了,继承了妈妈的聪明才智,去读了书,机缘巧合成为著名的大侦探波比,他说:"我很喜欢这份工作,很喜欢看到自己能干的样子,每一次感觉到聪明,每一次感觉到灵巧,每一次觉得很勇猛,我都很真实地感觉到,我和妈妈,在一起。"

三、影片分析

(一)人物塑造

《麦兜我和我妈妈》始终围绕着故事的主人公麦兜和妈妈麦太展开。自2001年首部大电影《麦兜故事》上映,十几年来麦兜这只可爱的动画猪形象早已深入人心,成为国民萌物。"麦兜"虽然呆呆的,老是反应慢半拍,却有着朴实的人性闪光点,麦兜系列也凭借其饱含童真的治愈系故事,感动了无数普通观众,拥有治愈人心的强大力量。

1. 强烈的对比

麦太是一个最普通不过的单身妈妈,在电影里她乐观、自信,强大到无所不能。麦太是小镇的三人电视台的全能手,她既是演唱会上的歌手,唱着轻柔悠扬的歌,又是包打一切的"家居万能侠"。既会用各种肉烧"罗汉斋",又能不花一文地疏通下水道。生活里她还是市场上砍价的好手,几句万年不变地砍价话,总能讨得便宜,麦太是麦兜的偶像,在孩子的世界中父母何尝不是自己的第一个偶像呢?

与之相反的是麦兜,他不戴手表就分不清左右,念书从上往下。麦兜和阿May正看着麦太扮演的"家居万能侠"表演。阿May说,你妈妈是家居万能侠呀!麦兜说,家居万能侠不是男的吗?阿May说,可是你妈妈真的是家居万能侠呀!麦兜说,哦,我一直以为我妈妈是女的呢。

2. 微妙的细节

麦兜对妈妈的爱建立在绝对的崇拜上,妈妈当演员,他就是摄影助理;妈妈办亲子节目,他就是

图 3-2-2

图 3-2-3

搭档,妈妈演慈禧老佛爷,他理所应当的是"小兜子"。麦兜,这个一直和妈妈相依为命的小猪,一次又一次地感叹:"我妈妈真是天才。"

麦太对麦兜的爱表现在无条件的信任和接纳,不管生活有多窘迫,不管自己有多艰难,麦太从不轻易让麦兜失望。麦兜想买照相机,妈妈买不起,于是她说:"妈妈送你个人肉相机吧。"她抱着麦兜小小的身体来到窗前,"你的眼睛就是镜头,看好了,好,对焦了吗,推过去,再来个全景……cut,是不是很漂亮啊?""想象,是妈妈送给我的礼物。"多年后麦兜记忆犹新,由衷感激地说。这难道不比真的得到相机更有趣、更温馨吗?

麦兜想要养狗,妈妈说:"你有见过一只猪牵着一条狗跑的吗?不如你先做我的小狗吧,波比,不要走……"妈妈边喊边跑来追他,麦兜就快乐起来了。

麦兜想要环游世界,妈妈就带他假装旅行,他们提着行李,看着飞机飞过,想象自己已经起飞,来到妈妈早已布置成日式榻榻米的家,穿上和服吃一份美味的寿司,他们来到停泊着轮船的渡口,想象自己就要启航去韩国,在享用石锅饭和泡菜之前敲敲长鼓,弹弹玄鹤琴。

麦兜觉得这些假旅行就好像真的去过一样,因为那些快乐是真实的。看到这里,让人想起了《美丽人生》里在集中营里同孩子玩游戏的爸爸,他们一个处于艰辛贫困,一个置身于绝望魔窟,却成为孩子神奇的魔术师,把那些或恐惧或失落的时光点石成金。

就是这些看似平凡琐碎的细节,集中塑造了麦太这样"无所不能"的普通单身母亲形象,也让我们在麦兜这个简单稚气的小猪身上找到了自己的影子。麦兜和麦太身上有这种小人物的美,底层的美,草根的美,也就是我们平凡人的美。

(二)视听分析

1."群生相"的手法

电影的一开始就以麦太节目串起了不同的家庭,收看麦太节目的有摇椅上悠闲的阿伯,有煮饭的家庭妇女,有为了图像清晰举着天线、狂拍电视的大叔,也有看到入神,忘了给宝宝喂饭的妈妈。这种"群生相"的手法,再加上老式的社区生活、草台班子的电视台,和麦太那首怀旧金曲"河畔垂柳伴我两依依,鸟儿成双在一起"一下子就把观众拉到了香港那个最让人怀念的时代。

2."太空人"的意象

终日为生活奔波,麦太的身体越来越不好,每次住院,她都对麦兜说自己是去参加一个太空计划,把自己的入院治疗解释成宇航员体检,她还特意在家里挂上太空服和宇航员登月的照片,这样虽然她不在孩子身边,他依然会开开心心的,对一切充满想象。第一次的不经意,第二次的长时间被托付给大表伯照顾,第三次的积重难返,麦太留在了"太空"再也没能回到地球。

对于这一点,教育上是有争议的,让孩子终日活在想象的花园里好呢还是面对现实、经受挫折的磨炼更好。其实作为家长应该多保护孩子的心灵,尽量让其感受美好,尤其在年幼时,那些担忧和恐惧会消耗和制约孩子的发展,威胁到安全感,而这并不耽误其面对挫折,因为挫折无处不在,就像在外买个冰激凌也会掉地上,总被世界欺负的

图3-2-4

麦兜,受挫的机会太多了,而只有妈妈是他唯一的慰藉。虽然外面的世界让麦兜不断碰壁,但妈妈是他内心强大的支柱,直到妈妈因为积劳成疾去世,他还想象着她在人们的礼赞中去了外太空。

（三）治愈系的回归

《麦兜我和我妈妈》已经是麦兜系列的第六部,与上一部《麦兜响当当》试图突破画风和叙事不同的是,这部作品又回归了麦兜系列一直以来的治愈系风格。无论是从主角麦兜和麦太的确立,还是人物形象的呆萌画风都秉承谢立文一直以来的独立性。

图3-2-5

同第一部《麦兜故事》一样,《麦兜我和我妈妈》是通过一个颇具深意的叙述视角来展现麦兜和妈妈的生活,作者这次选择的是已经成年的麦兜——大侦探"波比"来倒叙讲自己的故事。当观众已经明确麦兜长大后变成成功人士,那么以前的童年时期麦兜和麦太的失意和挣扎就不再显得那么阴暗和绝望。虽然有人批评麦兜长大成功的设定差强人意,但是,麦兜电影本身就根植于儿童影片,"温暖"是儿童以及成人渴望在麦兜系列的治愈系影片中得到抚慰。

《麦兜我和我妈妈》一如既往地展现了香港的城市面貌,特别强调的是日新月异的城市建设对传统建筑和社区文化造成的破坏,对传统生活的侵犯。比如电视台的倒闭、社区的拆迁还有"靓煲皇"的歇业。但是无论是从色彩上,还是线条上,原有的社区生活都还是画面的中心。对抗冰冷的经济大潮的,不光有生活的温情,不变的亲情,还有动人的美食。麦兜和妈妈期待的"靓煲皇"虽然歇业了,还有大表伯的那碗能治愈"闷到太阳穴疼"的面。

麦兜走过了很多地方,走到天涯海角,他说,忽然好想好想,好想好想,吃一碗方便面。于是麦兜就成了大表伯口中"可能有心事,迷路,很伤心,很烦,或者很闷"的人。天涯海角,一碗完美的荷包蛋方便面,细致、浓烈、丰满、温柔。

四、成长主题

信任是什么?

每一个孩子对父母都是绝对信任的,父母呢?

每一个人最初对世界都是绝对信任的,后来呢?

麦兜呆、傻、反应慢、分不清左右,没关系,我有我妈妈。我妈妈是天才,我妈妈是家居万能侠,妈妈送我人眼对焦相机,妈妈带我假象环游世界,妈妈做"全荤罗汉斋"哄我吃肉,妈妈教我到菜市讨价还价。"行啦,就这样,便宜点卖了吧。""都收摊了,就便宜点卖给我吧。""那个卖鱼的不行啊。哎,不说了,积点口德吧。"麦兜一个字一个字地学着,迟缓的口音缓解了生活的挣狞,"还价"更像是母子之间的游戏,麦兜的个人才艺表演。

尽管麦兜经常搞到麦太吐血,麦太从来对他都是信任,麦兜一连二十几期都抽不中六合彩的任何一个号码,在邻居开始调笑麦兜的"霉猪手"后,麦太还是无怨无悔地信任麦兜,一期一期买麦兜选择的号码。

在同学的提醒下,麦兜用了"反预测法"。他花了整整一夜的时间选出了三十六个号码,嘱咐妈

妈下一期一定要买自己没选中的那些数字。结果果然是没有选中的数字中了奖。

麦兜的"不信自己"果然发达了,他和妈妈吃"靓煲皇",穿"博柏利"。麦兜信任妈妈,为了低调,住公房,上渔民小学。随着麦兜的长大,他逐渐醒悟同时打两份工的妈妈不可能是为了"低调"。直到谎言揭开,麦太说:"全世界的人不爱你,我都只爱你;全世界的人不信你,我都只信你;我爱你爱到心肝里,我信你信到脚趾头里。"

麦兜一直信任妈妈,却发现了麦太的谎言。麦太一直信任麦兜,最终也没有中奖,最后麦太积劳成疾去世,真的去了外太空,再也不回。麦兜在妈妈去世后顿悟,不再纠结于"当初买了那组号码会怎样"。他说:"面对命运,妈妈能输的都输掉了;面对命运,妈妈能赢的都赢到了。她把赢到的都给了我,把输掉的,都给了自己。"麦太一生劳苦,从未发达,但她给予了麦兜一大笔精神财富:爱,乐观,想象,善良,坚强,自信,它们是谁都拿不走的,还将经由不断地传递下去。

麦太和麦兜的信任,从未落空,因为这信任,来源于爱。

五、相关链接

1. 电影《狼的孩子雪和雨》[日本]2012年

电影的故事主轴为亲子关系,描述女主角花爱上狼男,生下一对可爱的狼之子姐弟,然后养育他们长大的13年间的故事。细致入微的母爱在电影中得以挚诚地传递,电影用魔幻的基色,恬静的画风,在现实与虚幻中找到了引人入胜的融点,母亲独自抚养孩子的艰辛与孩子成长面临选择所塑造的剧情张力,亲情的包裹之下,这是一个关于成长的故事。

2. 绘本《猜猜我有多爱你》[爱尔兰]麦克·山姆布雷尼

孩子总喜欢和别人比较,《猜猜我有多爱你》这本图画书中的小兔子就是个典型的例子。小兔子认真地告诉大兔子"我好爱你",而大兔子回应小兔子说:"我更爱你!"

六、活动设计

亲爱的小朋友,你们爱自己的妈妈吗?你们觉得妈妈爱你们吗?你能说出妈妈的生日么?你知道妈妈最喜欢的颜色和食物是什么吗?你有送过礼物给妈妈吗?你有和妈妈一起的照片么?请和大家一起分享你和妈妈之间的小故事吧。

(一)和妈妈的旅行(语言表达)

你看电影里的麦兜最想和妈妈一起去环游世界,你们和妈妈出去旅行过吗?你有和妈妈一起旅行的照片吗?如果有,请把照片带来,跟大家分享你和妈妈旅行中看到的美丽的景色,遇到的有趣的事。

(二)画出你的爱(绘画表达)

电影中麦兜和妈妈相亲相爱。亲爱的小朋友,你的妈妈最喜欢什么颜色?她最想得到什么礼物?你可以把妈妈想要的礼物画下来再送给妈妈吗?送给妈妈的时候你会跟妈妈说什么呢?

(三)唱出你的爱(想象&诗歌、表演)

(幼儿眼中的世界是有灵的,请教师和幼儿充分发挥想象力,讲述每个人和妈妈的故事。)

1. 我的妈妈

小朋友,你妈妈是长头发还是短头发?她是高个子还是矮个子?她戴不戴眼镜?你知道妈妈的

年纪和生日吗?你知道妈妈的职业吗?请你介绍一下自己的妈妈可以吗?

2. 我爱妈妈

引导幼儿谈谈应该如何关心、爱护自己的妈妈。

小朋友的妈妈在家一定得干好多好多的家务,谁来说一说,你的妈妈在家里都要干些什么事?(做饭、煮菜、洗衣、洗碗、做卫生等等。)原来妈妈们在家里还要干这么多的家务活儿啊,可真辛苦。所以小朋友平时应该听妈妈的话,多帮妈妈做些力所能及的事情,为妈妈减轻负担。说到减轻负担,我想请小朋友说说看,你打算在家帮妈妈做些什么事情呢?

第二节 父子关系:《波普先生的企鹅》

一、影片介绍

片名:《波普先生的企鹅》
导演: 马克·S·沃特斯
类型: 喜剧
片长: 95分钟
上映时间: 2011年
国家/地区: 美国

图3-2-6

二、剧情梗概

波普的爸爸在外周游世界,回家总是带着纪念品带小波普和波普妈妈去一家餐厅欢聚。但是这样的日子很少,父子俩平时唯一的联系是通过电台相互呼叫。波普的爸爸缺席了他的八岁生日,从那以后就杳无音讯。

三十年后,波普长大成人在一家地产公司做收购地产的工作,与长期受冷落的妻子离婚,波普因为工作,不能经常与一双儿女相处,孩子们都不愿意到波普家里过周末。

波普老爸探险遇难,临终前托船员寄给波普最后一件礼物,波普打开箱子一看,竟然是一只活的企鹅。这只企鹅打开浴缸龙头,水淹了波普后现代主义风格冰冷的家。波普想送走企鹅,可是动物保护组织不收;想赶企鹅出门,又被大厦管理员送回。

波普最后联系船员想寄回,结果阴差阳错,颤抖的讯号让船员以为波普嫌一只太少。于是,又送来了五只。六只企鹅在波普的公寓里大闹天宫。波普无奈求助于动物园管理员弄走企鹅。没想到儿子女儿特别喜欢企鹅,在儿子生日那天,全家和企鹅玩得不亦乐乎,波普只好与动物园管理员出尔反尔留下企鹅。

为了让企鹅自动出走,波普和儿子女儿一起带着企鹅去公园踢球。波普开始接受了企鹅的存在,孩子们为了企鹅,也愿意在波普的公寓留宿。

波普为了拿下酒店收购,要去参加酒店女主人筹备的慈善酒会,只好把企鹅托付给保姆。没想到因为保姆给企鹅看了"恐怖片",企鹅吓得离家出走,大闹了慈善酒会,搅黄了波普的收购计划。

企鹅对波普寸步不离,波普渐渐喜欢上这些小动物。他把家里改造成冰雪世界,和企鹅一起跳

舞,和孩子一起打雪仗,和前妻重新约会,给她讲自己与父亲的故事。随着企鹅产下三个蛋宝宝,波普不再管什么收购计划,而是上网查资料,亲自买鱼买虾照顾企鹅。波普好几天没上班,董事会的人来看他。波普说想等最后一个企鹅蛋破壳再上班,董事会领导解雇了波普。

最后因为条件所限,有一个蛋没孵出来。波普听说阳光照射能让蛋孵化更快,于是他把蛋放到阳台。他又等了很多天,蛋还是没有破壳。波普找来动物医生,他用听诊器听了听,然后摇了摇头,对波普说他养不了它们。

处心积虑的动物园管理员乘机劝波普说动物园才是企鹅更好的归宿。企鹅的离去,让前妻和儿女伤心不已,对波普非常失望,家庭的纽带又一次崩溃。波普无意中发现了老爸送企鹅时附上的一封信,信里说:我从未见过比企鹅更聪明的动物了,因为它一旦爱上了你就再也不会离开你……替我这个爷爷抱抱孙子吧。波普看完信,急忙抛下收购,载着家人去动物园要回企鹅……

最后波普一家护送企鹅来到南极,看着企鹅群自由自在地生活,波普一家无限欢畅。此时,原来那只没孵出宝宝的妈妈——企鹅"船长"又产下一枚蛋,波普将之取名为"秃鹰"——老波普的电台别号。

三、影片分析

(一)父亲形象的颠覆

在传统意义上,"父亲"一词总是意味着权利和责任。"父亲代表着家庭和社会制度的维护者,他人命运的决定者,权利的掌握者以及精神上的领导者。"父亲的形象总是高大威严,不苟言笑,这样的形象必须用严肃的手段来创造。可在儿童电影《波普先生的企鹅》中"波普先生"却是另一番风貌。

电影开篇,波普先生梳飞机头,穿长风衣,住三百平方米的高级公寓,不但出入有车,还有一个24小时全候的女秘书,一副志得意满的社会精英面孔。波普先生为了买下业主的产业,不惜利用自己早已不知所终的父亲来编造谎言,诱惑业主,利用业主对平庸生活的厌倦,煽动业主对外面世界的渴望,以达到收购物业的目的。

我们看到,波普先生住在租金最贵的高级公寓里,可是这个充满了后现代风格的冷冰冰的三百平方米的公寓里,只有波普一个人。这里甚至不能叫做一个家。和结发十五年的妻子离婚后,女儿正值青春期,儿子对他也有不信任感。波普先生不知道怎么和家人相处。"孩子要的不是方法,而是父亲的倾听。"

尽管电影没有直接表现波普为什么和妻子离婚,但是在妻子和孩子的口中,我们知道波普一次次缺席了重要时刻:父子野餐、孩子的生日、结婚纪念日。正是这种对家人的冷淡和疏离,造成了妻子的隔膜、孩子的怀疑。波普先生的女儿面对父亲,总是双手交叉抱在胸前,说:"你确定?你肯定?你保证?"这种完全不相信的态度从侧面告诉我们波普先生是一个多么失败的父亲。

波普先生与孩子们的关系在他得到了六只企鹅后发生了转变,一开始很抗拒和波普先生在一起的孩子们,不仅来看企鹅,还愿意留下过夜。这个时候孩子们可能还是因为喜欢企鹅才留下,但是当波普先生为了让儿子开心,对企鹅的态度从驱赶变成了接受。接受了企鹅的波普开始变得越来越温情,这种温情又使得孩子们更依恋父亲。这一切都成了良性循环。

图3-2-7

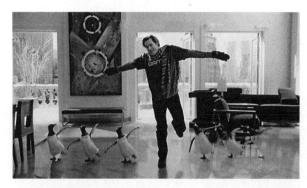

图 3-2-8

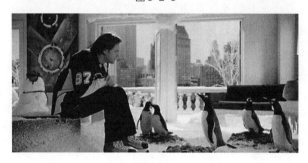

图 3-2-9

导演选择了企鹅这个动物形象作为波普先生"寻找自我"的突破口。这些不会说话,只能刺耳尖叫的动物萌点十足。不仅丰富了电影的超现实元素,还自带喜感。波普和孩子之间的关系,从破冰到融合,一切都离不开这群憨态可掬的小家伙。

街心公园的足球赛开始时,波普先生还是一副不情不愿的"傲娇"模样。企鹅的恶作剧、孩子的欢笑一点一点感染了这个"工作狂",波普先生认识到,在"收购达人"之外,自己还是个父亲,一个可以陪孩子踢球欢笑的父亲。另一方面,波普也惊奇地发现一直乖戾、用昂贵的礼物也无法换来笑容的女儿,与企鹅们在雪地里打滚却笑得天真无邪。波普把一切奇迹的发生都归功于企鹅,于是为了讨好孩子,波普先生把自己家变成了冰雪世界,和企鹅一起跳舞,和孩子们打雪仗、打冰球,渐渐赢得了孩子的心。波普先生感受到了孩子的爱,其实他不明白,如果去掉企鹅,他和孩子间的游戏不过是每家都有的亲子活动。父亲和孩子间的交流和融合,依靠的不是礼物,不是企鹅,而是日常的陪伴与关心。

当企鹅中的三只破壳后,新生命的诞生让波普先生意识到了自己作为父亲,不仅是孩子的伙伴和朋友,更是一个被依赖的强大的"保护者"。父亲的使命和责任感,促使波普无微不至地照料这些蛋。其实是补偿以前自己在孩子们成长过程中的一次次缺席。他对董事们说:"我错过了许多值得纪念的瞬间,无数次错过了儿子的生日、女儿的舞蹈课。这次我不想错过。"这种对温情的自我寻找源于波普深沉的爱,波普对孩子真诚的心。波普用企鹅去补偿缺失,借企鹅填补遗憾,父子情感通过这样一种特别的方式得到了延续与传承。

四、成长主题

爱里什么是最重要的?

是亲吻,是礼物,还是尊重,或是交流?

与父亲的关系一直是儿童电影的重要主题之一,无可否认绝大多数的父亲都是无条件爱着自己的孩子的,但是他们都有着这样那样的问题:《跳出我天地》中矿工父亲不能理解儿子为何要选择看起来那么女性化的芭蕾舞蹈;《大鱼》中儿子更是不满父亲整日满口夸张幻想的奇遇;连《海底总动员》里小丑鱼尼莫的爸爸都谨小慎微,对儿子管束太过。

在《波普先生的企鹅》里波普因为父亲在自己的童年过早离开,缺失父亲陪伴的童年阴影,让他不能很好地与自己的子女相处。当他收到父亲最后的礼物——六只企鹅时也强烈地抵制过,却渐渐发现这群企鹅能帮他重获子女与前妻的欢心,波普先生慢慢地找回了他心底的那个淘气而善良的大男孩,也学会了如何当一个好父亲。

鱼和熊掌不可兼得,面对生活中物质利益的诱惑,人性的污点就被无限地放大了。一开始波普先

生为了所谓的"成功阶层""上流精英",可以牺牲他人的祖产,乃至牺牲自己的家庭。错过与妻子的结婚纪念日、女儿的舞蹈课、儿子的生日,最终和孩子变成了路人。就像一开始企鹅战胜不了鱼的诱惑,毫不犹豫地跟随管理员,结果被关进了动物园。

波普先生在企鹅寸步不离的伴随下,最后回归到爱的本性。他不惜被解雇,也要足不出户地帮助企鹅孵出蛋宝宝。放弃了利益的诱惑,选择了属于自己心灵的归属。企鹅最终也战胜了自己的本性,放弃了小鱼的诱惑,奔向了波普的怀抱。波普明白了,家庭才是一切爱的源泉,而最好的爱就是陪伴。

五、相关链接

1. 电影《大鱼》[美国] 2003年

《大鱼》是一部美国奇幻片,由蒂姆·伯顿执导。电影以孩子的口吻来叙述其爸爸传奇的一生。父亲不久于人世,儿子决定回去见父亲最后一面,他终于领悟到父亲充满激情和想象的一生。在爱德华生命的最后一刻,他终于获得了儿子的尊重和理解。

2. 绘本《我爸爸》[英国] 安东尼·布朗

《我爸爸》荣获2000年国际安徒生大奖。通过简单朴实的语言和精心设计的排比句式,用孩子的口吻和眼光来描绘一位既强壮又温柔的爸爸,不仅样样事情都在行、给孩子十足的安全感,还温暖得像太阳一样。

六、活动设计

亲爱的小朋友,你们爱自己爸爸吗?爸爸晚上给你讲故事么?周末带你去爬山么?你和爸爸一起运动过么?一起旅行过么?你有和爸爸一起的照片么?请和大家一起分享你和爸爸之间的小故事吧。

(一)和爸爸的运动(语言表达)

你看电影里的波普先生和孩子们一起踢足球、打雪仗、打冰球。你的爸爸最喜爱什么运动呢?你们和爸爸一起运动吗?如果有,请把照片带来,跟大家分享你和爸爸运动时发生的有趣的事。

(二)画出你喜欢的动物(绘画表达)

电影中波普先生送给孩子们企鹅当作礼物,你喜欢企鹅吗?你最喜欢的动物是什么呢?你可以把喜欢的动物画下来送给爸爸。

(三)假如我是企鹅(想象&诗歌、表演)

1. 企鹅说话

如果你变成企鹅的话,你会对你爸爸说什么?

2. 企鹅走路

小朋友,你知道企鹅有多少种吗?你仔细观察过企鹅吗?

你能模仿企鹅走路么?我们一起来学一下好吗?

第三节 祖孙关系:《爱·回家》

一、影片介绍

片名:《爱·回家》
编导:李延香
类型:亲情片
片长:88分钟
上映时间:2002年
国家/地区:韩国

图3-2-10

二、剧情梗概

坐完火车,又坐汽车,再走弯弯的山路,暑假,妈妈领着7岁的相宇去往深山的外婆家。

伴随着母亲哭诉自己生活的不易和托付孩子的要求,映入男孩相宇眼帘的是低矮的茅屋、破烂的生活用具和腰已经弯成九十度的哑巴外婆。妈妈留下了相宇的玩具和零食后,不顾外婆的挽留当天就离去了。

送走了妈妈,相宇嫌弃地挣脱开外婆的牵手,还骂外婆"白痴""哑巴"。相宇坚持只吃白饭和自己带来的罐头,将外婆的泡菜舀回到外婆碗里。一直生活在可乐、电子游戏和溜冰鞋世界里的相宇,无法适应连电池都没得买的乡下生活,他开始表现自己的不满,恶作剧地扔掉外婆唯一的旧鞋,外婆只好赤脚走山路提水。

趁外婆午睡,相宇拔下了外婆的银簪子去换电池,却被正义的店主撵了出来。回去的路上相宇迷路了,过路的农村老爷爷骑自行车把相宇送回家。正在路口寻找的外婆默默地跟在相宇后面。

相宇说要吃肯德基,外婆卖了草药换了一只鸡淋着大雨回家,煮好了鸡汤。相宇醒来发现是煮鸡汤,失望地大哭,打翻了米饭。外婆把饭粒一粒一粒捡起来吃掉。外婆因为淋雨生病了无法起床,相宇把自己的被子给外婆盖,端来了早饭。他还偷偷地拔下了外婆头上替代的勺子,把簪子插回去。

相宇穿来的鞋小了,外婆带相宇去城里卖南瓜和草药,换来钱给相宇买了双新鞋,又带相宇去吃炸酱面,相宇吃面,外婆在旁边喝水。为了省钱给孙子买巧克力,外婆只买了一张回家的公车票,让孙子乘车先回家。驼背的外婆手里提着包裹,在公车走后扬起的灰尘中,走向崎岖的山路,从集市徒步走了几公里回家。

相宇想去慧妍家里玩,为了让自己看起来帅一点,就让外婆给自己剪头发,外婆剪得很难看,相宇非常生气,又叫外婆"白痴"。相宇用包袱布做了头巾,带上自己所有的玩具去找慧妍,回来途中,他想用行李车从坡上滑下,摔了一跤,又被疯牛追赶,幸亏阿哲前来救下了他。

相宇打开外婆塞在自己玩具袋里的游戏机,发现游戏机下有两张钱,那是外婆给他买电池的。看着来接自己的外婆,相宇大哭。外婆递给相宇一封信,母亲要来接走相宇。

相宇说外婆无法给自己打电话,教外婆写信,写"我病了"和"我想你",外婆学不会。相宇说那寄空白的信就表示"我病了",自己会马上赶来,两人都哭了。

汽车沿着崎岖颠簸的路开走了,外婆沿着蜿蜒起伏的山路走回家,她翻过相宇给的卡片,每一张

背后都画着"我病了""我想你"。

三、影片分析

《爱·回家》是一个很普通又很平常的故事：单身妈妈为了找工作，把儿子带到乡下，交给那里又驼又哑的外婆照顾。随着时间的推移，儿子由一开始的反感到慢慢适应，并且与外婆的关系不断升温，最后的离别又让一切回归到了原点。导演抓住了这个典型的个人经历，用影像的方式将之加工，使得故事更浓缩深入，情感更细腻动人。

影片故事完整，细节充实，人物感情真挚，人物关系转变合情合理，在细节的推动下，故事进展合理。除了孩子与外婆之间关系转变这条主线，这部电影几乎没有别的分支，整个影片以生活中琐碎的细节作为基础，反而让我们每个人都把自己的感情深切地投入到影片中，从那些最简朴的细节中，体会被遗忘、被忽视的纯朴、刻苦与真情。

（一）前后对照的细节

1. 穿针

影片前后有四次穿针的镜头。第一次外婆因为年老眼花，求助于正在玩游戏机的相宇，尽管相宇一脸的不情愿，赌气地把穿好的针线用力放在床上。这里可以反映出他并不是完全地讨厌外婆，因为不管外婆是不是打扰他打游戏，他毕竟去做了。

图3-2-11

第二次穿针是在外婆帮相宇赶走了炕上的臭虫之后，相宇不但把线穿过了针孔，还预留出来很长一段线，然后拿剪刀剪好。放在外婆的身边。也许出于小孩子出气的心理，也许出于开始接受外婆的心理，我们所看到的，都是相宇对外婆关系的又一个转变。

第三次穿针是在相宇因为游戏机电池没电，找外婆要钱未果，怒砸了便盆之后。外婆知道相宇现在正是愤怒之时，刚刚建立的一点好感都已瓦解，不会帮助自己，于是外婆对着光哆哆嗦嗦地努力把针和线凑在一起。她背后的相宇在不屑一顾的瞬间瞥到了外婆仅有得到一点财富——银簪子。这实际上为下一个情节做了推动。

第四次穿针是最令人感动的，相宇在离开的前夜，把所有的针上都穿好线，剪好，插在线团上，虽然微不足道，但已竭尽全力。四次穿针让我们看到相宇是怎样一步一步地慢慢接受了外婆。

图3-2-12

图3-2-13

2. 回家的路

图3-2-14

图3-2-15

图3-2-16

影片中有三次强调了回家的路。第一次送走母亲后，外婆想拉相宇一起回家，相宇抗拒地把外婆的手打开。外婆走在前面，不时回头看看相宇，外婆每次扭头的时候，相宇都要装出自己并没有跟着外婆走，而是在路边踢石子。相宇的动作和表情表现了心里面既有对外婆的厌烦，又有无奈，还有不情愿。

第二次回家是相宇偷了外婆的银簪子想去换电池未果，回家时又迷路，随后被一位老大爷送到回外婆家必经的那条山路。他不敢回家，他不敢抬头正视从他身边走过的外婆，但是当外婆走向远处的时候，他又会无助、担心地问：你去哪里？回家的路上也贯穿着这种感情。他走在前面，不时回望跟在身后的外婆。既不想让外婆离开，又不情愿外婆跟着自己一起走的矛盾心理，在这条回家必经的山间小路上，一老一少一前一后，只不过感情和位置都发生了变化，两个场景相映成趣。外婆是什么心态呢？外婆的爱总是默默的。对于犯错并且迷路的外孙，她虽然在前面坐在门口无助地等待，但是她很少用很多动作表达。她看到外孙安全回家，就是满意。对外孙的任何所作所为都没有怨言。

第三次也是最后一次，影片的末尾，送走了相宇的外婆一个人沿着那条通往家的蜿蜒曲折小路慢慢走着，直到回到自己的家。画面中外婆依然只是占据画面的下角，从来不曾占据画面中央那个最被注目的位置。这次外婆回去的，是没有相宇的家。

这种前后对照的细节还有很多，比如一次又一次出现的手摸心口的动作，后来相宇终于明白这是外婆为自己贫穷简陋的家，在为无法满足相宇的物质要求而致歉。比如前后出现外婆夜里陪相宇大便，相宇从一言不发到与外婆聊天。这些细节慢慢影响着观众的情绪，让我们看到了相宇对外婆是怎样从讨厌、鄙视慢慢转变成了接受、理解、体谅、照顾，最终转化为不舍和依恋。

（二）塑造多面的人物

外婆在和相宇的相处中，面对这个熊孩子，表现出来的是包容和关爱，可是影片也在多处表现了外婆立体的人格。在车站，外婆和朋友聊天，朋友说："我的腿不好，不能出门，你有时间就来看看我吧，在死之前再见一面。"这种对生死的无奈和平静不禁让人心酸。还是这个朋友，送给外婆相宇要的巧克力派，不肯收钱，外婆坚持要留下自己晒的草药，无论朋友怎么推脱。外婆已经穷得形同乞丐，也不愿意轻易接受别人的财物，这时我们看到的是外婆的自尊。

在生活中外婆不但不是接受者,还往往变成赠予者。送迷路相宇回家的老爷爷生病了,外婆带相宇去看望他,带去了妈妈送相宇回来时带给外婆的营养品,那一小盒花花绿绿的补品,可能是外婆生活中最奢侈的东西,可是外婆更看重的是珍贵的情谊。

（三）人物关系的转折

相宇包着自己以为很帅气的头巾,带着自己所有的玩具去和喜欢的女孩交换,在回家的路上却经历了从山坡上摔倒,然后被疯牛追,被吓倒,被另外一个男孩原谅,这一连串事件给相宇带来了身体上和心灵上的撞击,使得相宇的感情变得无比脆弱。然而当他站在回外婆家必经的那条小路上的时候,他撕开外婆为他包装的游戏机包装纸时候,两张钞票在游戏机下面显露出来。外婆知道游戏机没电了,外婆知道相宇在玩游戏机的时候才会很开心,所以外婆拿出自己不多的钱,希望相宇在出去跟朋友能玩得开心。

图3-2-17

图3-2-18

看到这里相信每位观众都感到无比震撼。我们和相宇一样,都被外婆细腻、暖暖的爱包围着。我们泪眼婆娑地看着影片中的男孩大声哭泣。这是一个充分的表达,这标志着相宇心理的矛盾已经崩溃,他已经深切地感受并且接受外婆的爱。

四、成长主题

一个只拍过一部电视剧的小男孩,一个一辈子没有走出大山,没有任何演出经验的七十八岁老妇,一群热情的临时演员,硬生生地拍出了一部感人肺腑的高水准电影。影片没有花哨的镜头,煽情的对白,只是依靠演员的本色演出,通过一系列真实细腻的生活细节描写,来反映人物的情感变化和感情交流,演绎了一出感人至深的亲情故事。

这个故事虽然通俗和老套,却依然能打动观众,因为它牵动着我们的回忆。不仅是它的故事所涉及的亲情是我们无法抗拒的,更在于影片中呈现的韩国的社会形态正是我们所熟悉和经历过的。

更重要的是,每一代人在成长过程中,由于父母工作或者离异等各种原因,总有一段被外婆或奶奶照顾的日子。而电影往往是带着魔力的,当荧幕上呈现出这些景象,这些事件时,我们的记忆也马上被拉回了从前,电影告诉观众的不仅仅是那个小男孩的故事,电影更带动着观众去联想我们各自的儿时岁月和各自那位意义重大的"外婆"。

当然我们在和"外婆"相处的时候,也不是永远温情和不舍。或多或少因为她们的口音,因为她们的唠叨,因为种种我们觉得"不文明""太落伍"的行为感觉尴尬、难堪,从而有想逃离她们身边的想法,这是因为孩子缺少对另一种生活的理解,成长终会补上这一课。

相宇最大震撼是跟外婆去集市卖南瓜的时候,他躲在墙角,看到外婆赚钱的辛苦。因为聋哑外婆不能像其他生意人那样叫卖,只能用手势招呼过往的行人。那双苍老枯朽的手,伴随着外婆那爬满皱

纹的脸,让每一个观众都感到辛酸,这就是生活的艰苦。然而在此后,外婆要了一碗面给相宇吃,自己只在一旁喝水。给相宇买新鞋的时候,外婆甚至没有任何还价的举动,把所有的钱放在手心,让售货员去拿,之后又没有任何多余动作地把省下的一丁点钱装起来。这两个经历也使相宇感到触动,那双他一直觉得"不干净"的手里捧的是最纯净最无私的爱。一次次的触动,最终促使相宇给外婆留下了充满浓浓爱意的手绘明信片。

生活的路永远都无比艰辛,我们每个人都在慢慢去摸索生活,学习爱。每个人心灵都有扇脆弱的窗,只要闭上眼睛,放慢脚步,用心去感受,爱终究会回家。

五、相关链接

1. 电影《佐贺的超级阿嬷》[日本]2006年

《佐贺的超级阿嬷》改编自日本喜剧艺人岛田洋七回忆童年生活的自传体小说,在那物质匮乏的日子里,乐观的外婆却总有神奇的办法让生活过下去,始终让家里洋溢着笑声和温暖……

2. 儿童文学《爷爷的红脸颊》[奥]汉斯·雅尼什

《爷爷的红脸颊》讲述了一个很会讲故事的爷爷,不管是最疯狂的故事,最惊人的冒险,还是各种大大小小的奇遇,爷爷讲起来,都是那么动听!

六、活动设计

亲爱的小朋友,你的爷爷奶奶、外公外婆和你住在一起么?如果没有,你会在周末或者假期去看他们么?你喜欢去看爷爷或者外婆么?你们一定曾度过很多美妙的时光吧,请和大家一起分享你和爷爷奶奶、外公外婆之间的小故事吧。

1. 为长辈做一件小事(分享与互动)

小朋友回家为爷爷奶奶、外公外婆做一件小事情,如:为爷爷奶奶捶捶背、帮爷爷奶奶洗洗脚、帮爷爷奶奶扫扫地等。

2. 为长辈画像(语言&绘画表达)

电影中相宇为不能说话,又不会写字的外婆制作了一套卡,上面写"我病了""我想你"。外婆只要按图把这个寄给相宇就可以联系上他了。小朋友也可以给自己的长辈画像,再送给他们。

第三章 表现朋友关系的经典儿童电影

导语

"一句话、一辈子、一生情、一杯酒……"你肯定记得这是经典名曲《朋友》中的一句话。朋友是什么？朋友是有事一起分享的人，是值得信赖的人！这背后肯定有许多许多的故事！

朋友相遇——在《完美世界》中，小男孩菲利普遇见了两个劫匪，布奇出手救了菲利普的妈妈，但同时把菲利普作为人质带走，后来他们成为朋友；杜丽莎和朱利安的认识也完全是巧合，杜丽莎不小心闯入了朱利安的蝴蝶研究室，所以他们的故事就围绕"蝴蝶"展开。

朋友相知相识——我们每天会和很多很多的人见面，有的就只匆匆一面而已，有的人却成为好朋友，没有经历就无法成为朋友，在经历中，他们交流、思考，有碰撞，也有融合。有共同的情感经历，形成了共同的情感密码，构建了属于他们之间的私密心灵交流空间。朋友可以是年龄相近的人，也可以是相差几十岁的"忘年交"，朋友可以是人，也可以是野兽国的怪兽们……

朋友引领成长——布奇让菲利普知道：要敢于做出自己的决定；朱利安让杜丽莎要学会表达自己的爱以及学会和父母沟通；野兽们之间的复杂关系，让麦克斯认识到：幻想的世界也不是随心所欲。在《野兽家园》里，麦克斯成为他们的国王，他尝试建立一个美好的"野兽家园"，可是因为各自的性格不同，他们激烈地吵闹，最后家园解散，留下无尽的孤独与失落。但这段特别的经历留在了大家的心里，成为美好的回忆，因为他们曾经是朋友！

本章"朋友"主题电影，带你认识电影中朋友的相遇、相知相识及其内在的成长，让我们发现我们没有抓住的美好情感和美丽的世界！请跟随我们一起进入精美的光影天地！

第一节　男孩与大叔:《完美的世界》

一、影片介绍

片名:《完美的世界》
编导:克林特·伊斯特伍德
类型:
片长:138分钟
上映时间:1993年
国家/地区:美国

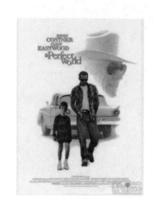

图 3-3-1

二、剧情梗概

成长于清教徒家庭的单亲男孩小菲利普,母亲对他管教很严,由此他失去了很多孩子应当得到的乐趣,由于家族信仰,他们不过圣诞节,没有舞会,没有狂欢节。

附近监狱里的两名逃犯闯入男孩家,惊动邻居,两人挟持男孩作为人质匆匆出逃。

一会开枪打水塔,一会又开枪打车顶,打男孩的另一逃犯因威胁到男孩的生命,被布奇开枪打死,布奇带着男孩继续驾车逃跑。途中,布奇给从小失去父亲的小男孩带来了他从未享受过的生活乐趣。布奇希望到阿拉斯加去开始新的生活。布奇还让男孩坐在车顶上享受飙车的乐趣,偷了一套万圣节的脸谱和衣服让男孩穿着玩,男孩渐渐对布奇产生了好感和依赖。

大手拉着小手,非常孩子气的男人布奇与男孩在彼此的身上找到自己的失落,布奇告诉男孩什么是独立,告诉他争取实现自己梦想的权利,他用游戏的方式让男孩做选择,给男孩信任和最大的自由,教男孩学开车、加油、刹车,教男孩学开枪,教男孩丈量地图……

被警察追截的逃犯临死前提出释放孩子的条件竟然是——让孩子的母亲发誓满足孩子寻求快乐的愿望。

三、影片分析

1. 时间节点的设置

电影并没有采用复杂的表现手法,没有特技、没有激烈的爆发,导演只是随着时间的推进,慢慢地陈述一个故事,而这个故事在时间上的跨度可能也只有几十个小时而已。就是这短短的几十个小时,影片中人物的过去、现在和未来都通过不同的侧面和角度展现给了广大的观众。我们没有去过布奇

的童年，但是我们清晰地了解了这个有着特殊人格的绑匪的过去、现在和已经明确的未来。我们只是看到了菲利普的童年，但是我们也能够想象这个孩子即将经历的未来。这是导演陈述故事的高明之处，从一个时间的节点，让我们看得见过去、现在和未来。

2. 主角性格特点

邪恶与善良通常是一对不相容纳的特征，在一个人的身上往往很难存在这两种极端的品质。但是在布奇的身上，却有着这两种品质的结合。布奇的身份是一个越狱的逃犯，这种人物角色的定位就决定了布奇的性格特征中一定有着某些邪恶的力量，在挟持菲利普进行逃亡的路上，布奇杀死了对菲利普有威胁的逃犯。

从情感上来讲，我们大概可以认为这是布奇为了保护菲利普的正义施救，但是从本质上来看，我们仍然不能否认布奇做出此举动源于其性格中已经存在的邪恶的因素。但是让观众疑惑或者电影最大的看点就在于布奇也并不是一个穷凶极恶的逃犯，他同时拥有一种善良和正义的力量。

在影片开始，布奇阻止了同伴对菲利普母亲的伤害，他带走菲利普并且一路上对菲利普予以保护，布奇的善良并不比我们在现实生活中所见到的正义的人、清白的人、高尚的人要差，相反，可能超过我们自己在应对现实生活中善良的分量。一个看似邪恶或者被认为邪恶的人，其人性中也存在着善良的品行。这是我们在电影中常见的人物类型，不仅仅在美国电影中，在香港的黑帮电影中这也是导演探究人性常见的手法之一。这一切，其实并不源于人物的特殊，而是在我们的人性世界中，每个人的内心其实都有着善良与邪恶两种力量。人物性格的完成，其实就是这两种内心力量平衡和调试的结果，每个人外在表现的，都只是某一种力量占优势时的外化，而在内心深处，都隐藏着另一种力量。

3. 难忘的牵手画面

最难忘的是影片中的两次大手牵小手的场面。第一次是在逃亡途中去居民家中强取食物，布奇了解到菲利普的身世后，问他想不想玩"糖果或捣蛋"的万圣节游戏，菲利普的情绪一下变得非常低落："我妈不准我去玩，违反我们的宗教信仰。"布奇的理解和宽慰缓解了他的焦虑和负疚感，也使他感觉到了从未有过的安全感，也激活了一个孩子被压制已久的天性。菲利普坚定地伸出小手拉住了"绑匪"布奇的大手。对于生活在正常家庭环境下的孩子来讲，这一举动再平常不过了，但是对于菲利普这个从未见过父亲的孩子来说却是人生第一次，那是对布奇的信任，对父爱的强烈渴望，和此举带给他的安全感和极大的心理满足。

第二次牵手是在影片快到结尾处，当警长和菲利普的母亲匆忙赶到时，布奇拿出菲利普写在纸条上的最想实现的愿望，一一读给警长和菲利普的母亲，并要求母亲答应让菲利普今后享受一个孩子应有的快乐。菲利普并没有像所有人期待的那样欢呼雀跃着朝母亲奔去，而是举着双手缓缓地向"安全地带"走去。虽然戴着面具，可是从他缓慢的脚步和一步三回头的彷徨中，我们可以感觉到他内心的挣扎：他或许害怕回到那个被"爱"包围却又被"爱"抛弃的家；或许是担心给他力量、教他做人的布奇会流血过多而死，或被警察抓走，被判死刑；或许是他想带布奇一起逃走，去实现他们尚未完成的梦想……最后还是转身回到受伤的布奇身边，不顾远处焦急呼唤他的母亲，不顾子弹已经上膛正在瞄准布奇的枪口，毅然决然地牵住了布奇的手，这一举动令除了警长和女犯罪学家之外所有的人匪夷所思，却再次强烈地攫住了观众的心——我们仿佛感到他们手心里传递的相互信任和深深眷恋以及布奇对菲利普未来生活的担忧——在单身家庭中长大又将重返那个家庭的菲利普能够找到他们期待的完美世界吗？

四、成长主题

菲利普出生在一个信奉"耶和华见证教"的单亲家庭,这个教派的信徒不过任何节日,也不能参加任何活动。年幼的菲利普十分渴望像其他孩子一样拥有丰富多彩的童年,但事实上连吃棉花糖、玩过山车都是违背教义的行为。菲利普的家里没有其他男性,他从小生活在母亲和两个姐姐的周围,缺乏男性身份的认同,难怪电影中另一个逃犯特里对菲利普说"和三个女人住在一起,又没有父亲,你会变成同性恋的"。心理学理论强调男性在儿童时期的性别社会化过程给男性心理带来的冲突和不确定感,并认为正是这些冲突和不确定感使男性一直需要力证自身的男性身份。

菲利普很少与家人以外的人交往,也从未有过自我决定的独立行为。在和布奇的逃亡中,菲利普学会了独立、勇敢、果断、机智等社会赋予男性气质的理想模式。起初,菲利普是作为人质被胁迫和布奇一起逃亡的,他本来有几次机会可以逃脱的,但他选择了继续这种刺激的旅行。布奇杀死了同伙特里后,他没有强迫菲利普上车,而是问"要跟我来吗?"菲利普惊魂未定,却第一次独立地做出了继续前行的决定。

一路上,布奇创造机会让菲利普享受独立自由的乐趣。在友谊商店外,布奇已被警察跟上了,而菲利普还在商店里,在这样的紧急关头,布奇仍不忘给小男孩以独立选择的权力:"来不来?由你决定。"菲利普再一次选择了冒险。在甩脱警察的追捕后,布奇带菲利普去玩"不给糖果就捣蛋"的万圣节游戏时,遭到了菲利普的拒绝,当得知是由于宗教信仰,他的妈妈不准他玩时,布奇严肃地告诉他:"菲利普,我在问你,不是问你的妈妈和耶和华,你要不要去玩不给糖果就捣蛋?"这一次菲利普真正的学会了独立判断,为自己而作决定。

当布奇偷走农场的福特车,而车主手抓车窗不放时,为了担心车主被布奇开枪伤害,菲利普急中生智,用力咬了车主的手,使他因痛松手,从而避免了悲剧的发生;当逃亡途中搭车路遇警察盘问时,菲利普泰然处之,神情自若地依靠在布奇身边,刻意表现得像一个孩子依偎在父亲身边,从而顺利通过了关卡;当菲利普不得已开枪射伤布奇,夺门而出后将枪投入井中,将车钥匙拔下扔入草丛,种种事件都生动形象地为观众刻画了聪明可爱、勇敢、果断、机智、善良的男性形象。

菲利普被歹徒劫持,看似不幸,但对他男性性格的养成和男性气质的构建又是积极和万幸的。我们可以设想,没有劫持事件,菲利普的生活会很平静,他会是一个循规蹈矩,但又缺乏个性和力量的男孩。菲利普作为男性的成长和变化离不开布奇潜意识中所扮演的父亲的引导和示范,布奇甚至用生命去帮助菲利普构建了一系列他在童年时所向往的男性气质。影片的最后催人泪下,布奇动情地难以放下地向菲利普说了很多对他的期望与要求,这是一个硬汉与一个新的男人的对话,我们可以相信,菲利普从此的生活会发生巨大的变化,他再也不是那个躲在窗户后向往外界和受人欺负的小男孩,他定会成长为一个强壮的、独立的、有责任感的好男人。

五、相关链接

1. 绘本《贝贝熊系列之不给糖果就捣乱》[美]斯坦·博丹

万圣节的晚上,孩子们在玩"不给糖果就捣乱",挨家挨户去讨糖果。在这个过程中,他们唯一不敢去的是唐夫人家里,因为大家都说她

是巫婆,会把小孩抓进去关在家里面。没有想到……

2. 绘本《弗洛格和陌生人》[荷]马克斯·维尔修思

弗洛格遇见一个陌生人——老鼠,大家都觉得这个老鼠和自己不一样,可是弗洛格没有完全排斥,而是尝试着了解老鼠,让大家知道,老鼠只是和我们的生活方式不一样,不能因为他是外地来的,就排斥他。可是当大家明白这点的时候,老鼠又要远行去另一个地方了。

六、活动设计

1. 找一找"我的朋友在哪里"

教师引导全班幼儿围成一圈,随着轻音乐向前行走,老师说:"红衣服",穿着衣服的幼儿都抱在一起,他们就相互找到了好朋友;老师说"黑裤子",穿黑裤子的幼儿就抱在一起,找到自己的好朋友;老师说"5月份",5月份生日的幼儿就抱在一起,找到自己的好朋友……依次进行,让全体幼儿都找到自己的好朋友。

2. 画一画"我的朋友什么样"

教师引导幼儿先想一想:你的好朋友是谁?然后开始画出好朋友的脸、眼睛、鼻子、嘴巴、耳朵、头发,接着画出他的身体、手、脚,然后再想想平常他最喜欢穿什么衣服,住什么地方,吃什么……画出来后,和大家介绍一下自己的好朋友!

第二节 女孩与老人:《蝴蝶》

一、影片介绍

片名:《蝴蝶》
编导:菲利普·穆伊尔
类型:剧情、喜剧、家庭
片长:79分钟
上映时间:2002年
国家/地区:法国

图3-3-2

二、剧情梗概

丽莎,她没有爸爸,只有妈妈,她不怕陌生人。她的好奇心比大象还要大,她今年8岁。8岁的莉萨有问不完的问题。

邻居爷爷,儿子已经去世,脾气古怪,有收集蝴蝶标本的癖好。一天,丽莎闯进了爷爷的密室,发现了五彩斑斓的蝴蝶标本。爷爷还说,他要到山上去采集一个叫"伊莎贝拉"的蝴蝶,丽莎很高兴,要跟爷爷一起去探险,她多么希望跟着爷爷去看满天飞的蝴蝶。一路上,丽莎给爷爷添了不少麻烦,因为她有问不完的问题,还放走了爷爷采来的蝴蝶。丽莎掉进了一个山洞,爷爷着急,找来了救生人员。两人的友谊、亲情,与美丽的大自然融为一体。

三、影片分析

电影《蝴蝶》是一部温馨的法式喜剧,影片没有跌宕起伏的情节,也没有刻意的煽情,沉迷于蝴蝶标本的老人朱利安为了实现死去儿子的遗愿,丽莎为了寻找失去的母爱,两人走在同一条寻找的路上。影片的结局也是没有悬念的大团圆,朱利安和丽莎找到了属于各自的"伊莎贝拉",老人解开了心结,女孩找到了期盼的亲情。整部影片以寻找为线索,但寻找并不是意义本身,寻找的动力和根源——人与人之间的沟通、对亲情的寄托以及人与自然的和谐相处才是这部电影最终要表达的内容,也是电影导演要传达给观众的意义。

1. 引人入胜的视觉画面

为了表现大自然的静美和充满生命力的动感,整部影片运用明朗的镜头和写意的手法,把法国阿尔卑斯山的如画风景呈现在观众面前:清朗的蓝天,一望无际的原野,原野上烂漫的野花和天真烂漫的扑蝶女孩丽莎,始终干净纯洁的画面带有鲜明的法式浪漫情调。

丽莎和朱利安两个主角初次相遇后,镜头便跟随独居的朱利安缓慢摇过他的房间,各式各样的蝴蝶标本,桌上一家三口的全家福,书桌上的《伊莎贝拉蝶的秘密》。所有这些看似随意处理却与影片有机的融为一体的细节设计,加深了观众对人物的初次印象,并吸引观众继续观看,去寻找这些细节背后的原因及引发的结果。例如,在随后的接触中,丽莎偷偷打开了朱利安家里一扇紧闭的门,此时,观众看到的是一个暖暖的黄色调的蝴蝶温室,其间飞舞着各色蝴蝶,第一只飞出的蝴蝶的特写镜头告诉朱利安,丽莎打开了房门,破坏了他的规则,继而展现给观众的画面是两人的第一次正面冲突。

本片中,摄影师已将大自然拟人化,森林和原野中所隐藏的情感在表现朱利安和丽莎关系中发挥着不可替代的作用,如他们寻找过程中的妙语连珠,观众看到微风中摇曳的花草、树枝以及飞舞的虫蝶,听到悦耳的鸟鸣虫叫。

而当他们看到偷猎者猎杀鹿时,枪响的瞬间,原本和谐的一幕被打断,不再有摇曳的花草、树枝以及飞舞的虫蝶甚至是鸟虫叫,森林和原野的画面与主人公的感情变化息息相关,摄影中充盈着生命便是影片一个亮点之所在,轻柔而真诚。

在影片的最后一个段落,镜头跟随下了课的丽莎穿过街区,跑上楼梯,敲开朱利安的家门,向观众展现了丑陋的蝶蛹蜕化成美丽的蝴蝶的过程,在此处,导演用了长达两分钟的镜头来表现伊莎贝拉蝶完美蜕变的画面,在蝶蛹中蠕动的幼虫慢慢挣脱掉丑陋的外壳,快速爬上枝头,在暖暖的黄色调的灯光下缓缓展开彩色双翼,最终完成了生命的转变,这一刻的美丽对观众来说不仅有视觉上的享受,更有心灵上的冲击。

总的来说,影片《蝴蝶》以随意处理却与影片有机的融为一体的细节展开故事,其间又向观众展现了法国阿尔卑斯山地区的如画风景,以富有诗意的伊莎贝拉蝶的蜕变画面作为结尾,这些引人入胜的视觉画面不仅给观众带来视觉上的享受,更是一种心灵上的震撼。

2. 简单诗意的对白

在电影《蝴蝶》中,丽莎和朱利安的一问一答,话语不多但耐人寻味,基本上通篇都是这种对话形式,影片的结尾歌曲也是一问一答的对唱,导演通过这种人物对话将深奥的话题和清新隽永的人生哲理做了浅显通透的阐释。另外,法国人一贯擅长的浪漫表达穿插影片的始终,朱利安冷静严肃,丽莎活泼俏皮,两人之间斗嘴似的对话,给观众留下深刻印象。

关于金钱。丽莎和朱利安在山间滑雪者之家的小木屋里,遇到了一群自助游的城里人,其中一个

就在那一晚买卖股票一下子赚了35万。这一次的经历让丽莎看到了成人世界里的金钱游戏。她问朱利安,世界上为什么会有富人和穷人? 老人的回答非常机智,他说:"自由、平等、博爱的口号虽响亮却做得不够好。"对于小女孩接下来的问题:"怎样才能变为有钱人?"他的回答更让人感到意外:"做自己喜欢的事。"在老人看来,金钱并不是最重要的,金钱固然能给人带来快乐,但是做自己喜欢的事更能满足人们快乐的欲望。

关于死亡。丽莎看到母鹿被非法偷猎者射杀后伤心不已,朱利安安慰她说:"死亡是人生的一部分,死亡来临前是不会去敲门的。许多人以为能永生不朽地活着,但谁也不能确保说完最后一句话。生命永远是一秒钟,加上一秒钟,再加上一秒钟。"这样的话只有经历过生活磨难的老人才能总结出来。他讲出了时间的连续和命运的多变。儿子的病亡对老人来说是难言的痛。一向热爱运动、喜欢旅游的儿子突然昏倒,得的却是一种不治之症,生命对于得了重度精神抑郁症的儿子来说是一分一秒的流逝。朱利安最后一次去医院看望儿子时,看到的仅仅只是叠好的床单和空空的床位。

在等待"伊莎贝拉"蝶"自动落网"时,丽莎让朱利安给她讲故事的段落也让人十分动容,朱利安通过手影的方式惟妙惟肖地讲述世界上的生存法则以及世界的残酷,通过这样简单生动的方式向埃丽莎讲述了一个深刻的哲理内涵,上帝用手同时制造出了善良与罪恶、美丽与丑陋,在末日审判之前,所有生灵都是一具待罪之身。

导演将原本生涩难懂的哲学内涵通过朱利安这样一位老人用自己的方式表达给一个8岁的小孩,也让观众能够轻易理解。一些问题对于孩子来说可能三言两语并不能解释清楚,但电影《蝴蝶》通过一系列精心设计的情节和语言将爱、贫富、死亡等这些原本深奥难懂的道理寓于情景之中,并以简单诗意的对话形式转化为一个8岁孩子能接受的道理。

3. 童真童趣的表达

(1)孤儿院与养老院。为了能够跟朱利安上山,丽莎装可怜,不惜编造被母亲抛弃的谎言,她说:"如果他们发现我母亲抛弃了我,他们就会送我去'酷儿院'(孤儿院)……就是没有父母的小孩住的地方。"见固执严肃的朱利安还不松口,她立即改变策略:"若强迫你去养老院,你会怎么样。"此语一出,朱利安明显急了,他辩解说:"两件事毫不相干,别混为一谈。"在此我们第一次见识了丽莎超越同龄儿童的机智与勇敢。

(2)关于蝴蝶生长。朱利安向丽莎讲解蝴蝶是怎么生出来时,丽莎天真地反问:"蝴蝶有这么难看吗?""你的蝴蝶是什么牌的?"朱利安一头雾水问:"什么什么牌的?"丽莎解释她的问题:"这蝴蝶是什么牌子的?"朱利安风趣地回答:这是我的一个通信人寄来的,通常他都会写上名字,但这次他忘了写,可能他不太清楚。

没有大道理的迂腐,老人和小孩都天真可爱。

(3)蝴蝶授粉。为了让8岁的小女孩容易听懂,朱利安在为丽莎讲解蝴蝶为花朵授粉时,用了比较形象的讲解方式:花和人一样分雄性和雌性。因为花无法走动。

"所以只好由蝴蝶代劳,将花粉从一朵花传到另一朵花上去。""像邮差一样,"丽莎说,"专门传递情书。"朱利安补充说明。短短的几句话将一个繁杂的生物学专有名词讲解得如此生动而有趣。丽莎跟随朱利安找蝶的过程犹如生物学课外实践一般充满了知识性与趣味性。

四、成长主题

蝴蝶是最美丽的昆虫,被人们誉为"会飞的花朵",蝴蝶最主要的象征意义在于蜕变:丑陋的毛毛

虫竟然会转变成美丽的小精灵，这是最引人注目的转变。在电影《蝴蝶》中，蝴蝶的转变并不仅仅是指"伊莎贝拉"蝶的完美蜕变，也暗示着朱利安和丽莎关系以及丽莎和妈妈关系的转变。电影用"蝴蝶"这样一个名字就意味着蜕变，影片一开始所有的不和谐最终也将变得和谐，影片名称也是一个隐喻。

成长是一辈子的事情。

朱利安与丽莎借宿农家的时候，听男主人诉说政治与民生的利益对冲及战争的残酷，男主人的老母亲仿如蜡像般凝固的身影也带给观众一种强烈的视觉震撼。也是在此，朱利安终于说出内心的纠结，他如此痴迷于寻找"伊莎贝拉"，是为了要满足儿子临终遗愿。他的患重度抑郁症的儿子，临死前唯一的愿望，是想看一眼传说中最美丽的蝴蝶伊莎贝拉。虽然朱利安叙述得不动声色，而内里蕴含的深沉情感却叫人动容。他其实深爱着儿子，却从不曾对他说出"我爱你"三个字，当儿子英年逝去，所有的遗恨都已来不及弥补。对自己的认识和对儿子的认识是朱利安不断反思不断成长的觉醒。

在影片接近尾声的时候，警方出动人力，将不慎跌入山洞的丽莎救上来之后，恳切地对丽莎年轻的妈妈说："去，告诉孩子，你爱她。"

丽莎的妈妈未婚先孕生下了她，丽莎没有爸爸，而她的妈妈既要工作，又要忙着约会，常常会忘了丽莎，在妈妈又一次忘记和她的约定时，她决定跟着朱利安去寻找"伊莎贝拉"蝶，其实是为了引起妈妈的注意，就像她被忘在车里时，她可以按喇叭一样。她的这一举动确实也让妈妈注意到了，在丽莎和朱利安寻找"伊莎贝拉"蝶的同时，丽莎的妈妈也在寻找着她。

影片最后，丽莎放飞了"伊莎贝拉"。末尾的点睛之笔，是丽莎神秘兮兮地贴着朱利安的耳朵说：我妈妈的名字，也叫伊莎贝拉。他们都很幸运地找了属于各自的"伊莎贝拉"，朱利安帮助儿子实现了之前的梦想，丽莎重拾了和母亲在一起的快乐。

正是这场不同寻常的寻蝶之旅让朱利安和丽莎结下了超越年龄的友情，也让忙碌于生活琐碎的妈妈明白了关爱对丽莎的重要。影片中的蝴蝶被导演赋予了沟通的作用，它不仅是朱利安与已故儿子之间沟通的媒介，而且让每一个人都在成长中蜕变、飞翔。

主人公通常要经历精神上的危机，然后长大成人并认识到自己在人世间的位置和作用。影片围绕着丽莎的丰富、纤细、脆弱而又敏感的心灵成长，圆满完成丽莎妈妈、老人的精神涅槃。每个人的成长都不是一帆风顺的。它是快乐与痛苦的混合，绝望与希望的交织，爱与被爱的诉求以及出走与回归的挣扎……其实幸福是一道加法题，成长并不只是小孩子的事，成长终归是一辈子的事。

五、相关链接

1. 电影《飞屋环游记》[美] 2009年

《飞屋环游记》讲述了一个老人曾经与老伴约定去一次座落在遥远南美洲的瀑布旅行，却因为生活奔波一直未能成行，直到政府要强拆自己的老屋时才决定带着屋子一起飞向瀑布，路上与结识的小胖子罗素一起冒险的经历。

2. 绘本《楼上的外婆和楼下的外婆》[美] 汤米·狄波拉

这个故事记录了汤米和外婆、曾外婆之间的

生活点滴,展现了祖孙三代人互相关爱、其乐融融的生活,是他童年的真实写照。

3. 儿童文学《苹果树上的外婆》[奥]米拉·洛贝

几乎所有的孩子都有外祖母,只有安迪没有,这让他很伤心。可是有一天,邻居家搬来了一位孤独的老奶奶,她很穷,每天都要工作,甚至没有时间做饭,她需要安迪的帮助。……他们之间发生了许多故事。

六、活动设计

1. 采访活动:认识你身边的老人

教师引导幼儿做一个小小的采访调查活动,让幼儿了解自己身边最熟悉的老人朋友,如邻居的老爷爷,问问他多少岁了?最喜欢吃什么?最喜欢的人是谁?幼儿也向老人介绍自己的情况,自己几岁了,上什么幼儿园?最喜欢什么?通过交流,相互之间有更多的认识!

2. 画一画:我身边的老人

教师引导幼儿仔细观察老人外形特点:眼、鼻子、嘴巴、耳朵、头发;同时让幼儿努力抓住老人的穿着等特点,画出老人的特征。画完外形之后,同时设计一下老人周围的环境,如在公园,在客厅……

3. 策划活动:老人的生日会

为自己熟悉的老人,策划一个生日会,邀请朋友们一起参加。教师要引导幼儿了解生日会需要准备的事项,如准备的物品——生日蛋糕、蜡烛、水果等;确定邀请的朋友名单;准备好生日会上要说的话等。

第三节 与想象的小伙伴:《野兽家园》

一、影片介绍

片名:《野兽家园》

编导:斯派克·琼斯

类型:奇幻、家庭、剧情、冒险

片长:101分钟

上映时间:2009年

国家/地区:美国

图 3-3-3

二、剧情梗概

马克斯精力旺盛无处发泄,不满姐姐克莱尔的忽视和妈妈的管教。喜怒无常、肆意而为的麦克斯,在跟母亲大吵一架之后选择了离家出走,马克斯离家狂奔而去,到河边独自乘坐着一艘挂着白色风帆的小船,在海面航行了两天两夜,到达了一个神秘岛屿。岛上生活着一群头上长角、身材高大的毛绒绒怪物们,它们有的脾气暴躁,有的性情温顺,还有的胆小怕事。为了不被吃掉,马克斯骗怪物们说自己是维京人的国王,他用"注视着他们黄色的眼睛一眨都不眨"的方法征服了他们。单纯的怪物

们相信了马克斯,兴高采烈地奉他为王,在岛上建筑新居,成为国王的他承诺让臣民永远快乐。但令马克斯意外的,却是名叫卡罗的怪兽与怪兽KW之间的矛盾,他发觉兑现诺言的困难很大很大。

马克斯感受到野兽们对他的爱,然而不久之后马克斯就觉得孤独,开始想家,想念家中的母亲,最终他回到家里,等他深夜回到家时发现晚餐摆在桌子上等他,还是热的。他将美好的回忆永远地珍藏在童年的岁月中。

三、影片分析

（一）第一世界的铺设

第一世界在此特指马克斯进入野兽国之前的现实世界。电影前18分钟将画书的单纯情节扩充成了一个由6个相对独立的子事件连缀而成的复杂情节,这6个子事件是:

1. 马克斯身穿野兽服,追着家里的狗满屋子跑、吼叫、大笑着。

2. 马克斯受姐姐冷落;气愤中冲进姐姐房间搞破坏;报复后独自失落;得到母亲的安慰。

3. 母亲忙碌的夜晚,马克斯卧在地板上给正在工作的她讲故事。

4. 马克斯在自制的床单帐篷里玩诺亚方舟的游戏（自然课上老师介绍了宇宙的起源和地球灭亡的知识）并邀母亲一起模拟逃生的情景,却遭到拒绝。

5. 母亲开车接送姐姐和马克斯,然而三个人彼此沉默,仿佛都活在各自的世界里,都有不同的心事,母亲躁动不安的动作更是暴露了她内心的压力。

6. 马克斯嫉妒妈妈的男朋友,和妈妈发生口角冲突;马克斯咬了妈妈一口,在大家的责备声中冲出家门。

以上事件铺设了马克斯生活的真实场景,在补全家庭成员（马克斯、妈妈、姐姐、已离异的父亲,还有妈妈的男朋友）的同时,奠定了马克斯在家庭中的弱势地位。各事件共同推动了马克斯情绪起伏,绘制出一条情绪发展的曲线,愤怒和忧伤、发泄和隐忍交替进行,情感的节奏异常鲜明,有力地解释了马克斯离家出走的原因。

（二）穿越到"野兽出没的地方"

马克斯和母亲之间的矛盾激化后,他愤然"离家出走","穿越"到"野兽出没的地方"。电影中的"森林"和"船"都是马克斯迷路时的偶然发现,它们是现实的既定物。电影通过特写镜头捕捉了马克斯突然放慢的脚步和略带犹疑的表情,道出了他对陌生世界的惊异感。电影客观地再现了自然场景,类似幻想小说的写实笔法。

图画书用整整4个跨页描绘了马克斯和野兽们之间的故事,即野兽们封马克斯为王——带领野兽们狂欢——停止狂欢、想家——野兽们为他送别。电影将以上内容保留为基本的故事框架,同时作出了创造性的改编,电影变图画书单线结构为电影的"故事套故事"的结构,即在马克斯和野兽的共同故事中嵌入了一个属于野兽自身的故事:野兽国的破坏和重建。影片把大量镜头聚焦于野兽国的首领卡尔的内心冲突,围绕他的复杂情绪和情感来开展野兽国的故事,从而超越了图画书只关注马克斯一个人的局限。因而电影对故事的丰富使图画书中尽兴的野兽国之旅也变成了惊心动魄的冒险历程。

电影艺术极尽所能地发挥视听功能制造冒险故事的叙事节奏。比如各种交杂的声响和动感的画面营造出多个具有视听冲击效果的狂欢场面,它们巧妙地穿插在野兽之间的矛盾冲突中,既推进了故事的发展,也缓和了野兽本性的危险给观众带来的紧张情绪。另外,影片还展现了一系列奇观化的异

世界景象,如毛茸茸肥嘟嘟、可怕又可爱、形态各异、表情丰富的野兽形象,起伏的荒漠、漫长的黑夜、茂密的深林、辽阔的海洋等大自然意象和富有浓郁的远古气息的屋宇等物象,它们不仅能和特定的音响(如旋律多样的背景音乐)配合起来营造出野兽国时而紧张时而轻松的氛围,而且本身也是具有象征意义的故事元素。

四、成长主题

电影一开始,主角马克斯很野,很吵闹,容易激动,很容易疯狂,没人能控制住。一般情况下,人们不会喜欢这样的孩子,认为他们不讲理、不乖,喜欢闯祸,会把家人的生活搞得一团糟。但是见识到了他内心的孤独,人们又不忍苛责他。

一个单亲家庭,母亲忙于工作,又交了新的男朋友,没法把全部精力和时间都放在这个孩子身上,已进入青春期的姐姐,已经没法像儿时那样陪他玩闹,她已有自己的朋友圈,马克斯还能跟谁玩呢?套个小狼衣服追着狗玩,挖个雪坑钻进去玩,滚了一堆雪球砸向姐姐的朋友,以换得一小会有人陪他玩乐的时间,学着姐姐的口吻踢打着围栏大喊:快滚开,去找你的围栏朋友玩吧!这样的野性狂虽然显得特别可爱,但是最深处的孤独感只有他自己以及观众们能体会。

现实世界是一个儿童权利被挤压的压抑的生存空间,而幻想世界也不见得尽善尽美。表面上野性十足、自由自在的野兽家园面临着一个共同的精神危机:孤独和忧伤。身为野兽,他们的问题似乎与生俱来且根深蒂固。山羊亚历山大忧郁、爱哭;朱迪丝敏感、善妒;公牛沉默寡言;伊拉必须咬朱迪丝的手臂来排解内心的空虚;KW清高、孤独,无法忍受卡罗的破坏欲而离群索居;卡罗敏感、冲动、自我,却希望所有野兽能住在同一个窝里,团结起来抵抗内心的孤独和忧伤,因而当孤独袭来大家却各自为营的时候,他美好的愿望无法自控地转变成疯狂地砸家打舍的愤怒。卡尔一直努力去建造一个"野兽家园",为此他默默设计了一个诗情画意的野兽家园微模型,他对马克斯关怀备至的很大原因是因为马克斯谎称自己有一块屏蔽孤独和忧伤的忘忧盾。马克斯承载着所有野兽的希望——带领不快乐不完美的野兽们一起建造一个幸福美满的野兽家园。

野兽们的精神危机影射了现代社会成人生活中存在的一个普遍的问题———"集体情感"的空白和"个体情感"的孤独无依的矛盾。个体越是感觉到孤独,越渴望投身于一个团结温暖的集体,但现实的群体往往缺乏最基本的人性的关怀,无论是家庭生活、工作团队还是朋友圈子,个体往往无法感受到被爱、被关注、被包容的安全感,"情绪的野兽们"织就了一张孤独而忧伤的大网,无处不在地网罗着他们,现代人往往在现实困境和情感困顿中挣扎而无力自拔。当一群野兽围着马克斯,满怀期待地问:"你能解决任何事吗? 你觉得应该拿孤独怎么办呢?你能让大家远离忧伤吗?"通过马克斯的眼睛,我们看到每一只野兽的脸上、眼睛里都写满了落寞和期待,仿佛是现代人卸下面具之后的真实写照。

观众在野兽的故事里很容易获得共鸣,找到身份认同感,他们和野兽国的成员一样渴望生活在相亲相爱的集体里。野兽们是现代人特定的精神状态的具象化,是精神危机的象征,野兽家园的主要问题也是现代社会面临的基本问题。这个打上了时代的烙印、体现了现代人的焦虑的话题,深化了影片的思想内涵,给观众带来了切实的触动和思考。在这个意义上,影片中译为"野兽家园"是颇有深意的,体现出影片在主题处理上的特色。不管是成人还是儿童,内心都有一只情绪的野兽在蠢蠢欲动。现代人的孤独也好,儿童权利的失落和抗争也罢,实则都是人与自我的冲突的变形,如何实现人与自我的身心和谐,是人类生存的永恒话题,也是个体日常生活的基本内容。野兽家园的一趟心灵之旅只

是针对麦克斯的疗救方案,观影之余,每个观众都可能并可以像麦克斯一样,让自己和蛰居心灵的野兽达成和解,从而"成为自己世界的王"。

五、相关链接

1. 绘本《年》熊亮

"年"是一个住在高山上的可怕怪物,每当岁末之际,会出来吓唬人,不过令人惊讶的是,它竟然是由孤独聚积起来的一只怪物,因为没有人和它玩,内心空虚……

2. 绘本《生气的亚瑟》[英]希亚文·奥拉姆文/喜多村惠图

亚瑟的妈妈让他去睡觉,不让他看电视片,所以亚瑟生气了。他非常、非常地生气,气到足以把整个宇宙都震成碎片。但突然之间,亚瑟忘记了究竟是什么惹得他如此生气……

3. 绘本《遇见冒险岛》[英]纳普曼文/萨拉·沃伯顿图

你听说过冒险岛吗?冒险岛究竟什么样呢?小主人公说他在自己的冒险岛上想做什么就可以做什么,那么他可以不停地吃零食吗?可以拥有很多很多玩具吗?可以翻墙爬树吗?……

六、活动设计

1. 绘本剧:"野兽狂欢夜"

选取电影片段"野兽狂欢夜",请幼儿扮演故事中的某一个角色。教师向幼儿讲述每个角色主要台词,同时引导幼儿根据自己的理解把表情、动作等更全面地展示出来。

2. 音乐欣赏:圣桑《动物狂欢节》

欣赏圣桑的《动物狂欢节》,该音乐由十四首乐曲组成,每一小曲都有标题:狮王进行曲、母鸡和公鸡、野驴、乌龟等,引导幼儿重点欣赏《狮王进行曲》。让幼儿感受和理解音乐的美!

3. 谈话活动:怎么和朋友相处?

教师引导幼儿展开讨论:你的好朋友是谁?你们是怎样成为朋友的?你们平常如果发生了冲突怎么办?通过相关交流,让幼儿学会要尊重和自己不一样的人,认识到每一个人都有自己的性格特点,应该相互包容。

第四章　表现师生关系的经典儿童电影

爱上什么，很重要。

草爱上树，会变成竹子。

老师爱学生，会成为学生幸福人生的指路人；学生爱老师，长大后我就会成为了你……

教师个人的范例，对于成长者的心灵，是任何东西都不可能代替的最有用的阳光。教育绝非单纯的文化传递，教育之为教育，在于它是一种人格心灵的唤醒。老师的智慧就在于点亮心灯，点燃希望，让每一个学生由衷生出勇气、生出希望、生出力量，带给你不一样的人生。

有了老师，成长路上的你，不再孤单。成为一名老师，我们有了更多的责任。

在本章，我们将走进银幕世界，认识《地球上的星星》的美术老师尼库巴，和尼库巴老师一起去发现每个孩子的不同；与《我的鬼马金老师》一起思考成长和如何向孩子学习；在《稚子骄阳》的幼儿园与校长达尼埃尔一起面对不同家庭存在的教育危机；在《是和有》的幼儿园与乔治老师告别，他就要退休并离开那个村庄。影片中呈现了每一位教师和他的学生们，共同完成生命的成长和体验，全世界的纯洁与真诚就在天地间传递，银幕外的心灵在感动之间被唤醒。学生看不到教育的发生，却实实在在地影响着他们的心灵，帮助他们发挥了潜能。

让我们一起来共同感受童年，聆听心声；一起感受被欣赏、被信任、被点亮的幸福与激动。感谢所有的老师存在，让一个懵懂中的孩子充分的认识自己，把兴趣升华为一种生命追求和梦想。

第一节 美术老师：《地球上的星星》

一、影片介绍

片名：《地球上的星星》
导演：阿米尔·汗
类型：剧情
片长：165分钟
上映时间：2007年
国家/地区：印度

图 3-4-1

二、剧情梗概

八岁的小男孩伊桑像所有的淘气小孩一样，池塘里的小鱼、路边的小狗和坠落的风筝都会让他奋不顾身，忘记上学和回家，迟到、惹是生非、打架、被父亲责骂、被老师罚站，一切都挡不住他对世界的好奇。他自己也不明白为什么自己在书中看到的字母都是会跳舞的，数学卷子上的数字在伊桑眼睛里全是宇宙中会飞的星球，无法正常完成家庭作业和考试不及格让爸爸烦躁，出差回来的爸爸发现了伊桑求哥哥帮他写的请假条大发雷霆，又一次留级让妈妈也忍无可忍，在学校总显得格格不入的伊桑被学校劝退。

当伊桑惹出的麻烦已经超出父母能承受的范围，排灯节后，他被送到了一家寄宿学校接受"教育指导"。

在诗歌课上，伊桑独特的理解被老师嘲讽；美术课上望着窗外小鸟喂食的伊桑被老师弹来的粉笔头击中脑门，数学课上所有的数字又开始在伊桑面前飞舞，为此伊桑挨老师的戒尺敲打，一个个红色的大叉号将伊桑困在绝望的角落，在操场上疯狂地跑圈的伊桑并没有引起来探望他的父母的关注，又是分离。伊桑从此不再说话。

在楼顶上发呆的伊桑被同桌瑞杰找到，新来的美术老师尼库巴说唱着外星语，笛子的前奏中翻着跟斗进教室，他的乐观和自由的教学风格感染着每一个学生。随便画，随便涂，大家都画得五彩缤纷，只有伊桑的面前是白纸一张……

尼库巴发现了伊桑并不快乐，他发现伊桑最主要的问题是不能拼写和阅读，他是一位学习障碍的儿童，在家访中他又发现伊桑的绘画天才，老师把伊桑以前的绘画本带到学校，唤醒了伊桑的记忆和自信，帮助伊桑找回了自己，还有快乐。伊桑用树枝做的飞船在河流中向前疾驶赢得同学们的喝彩。

在尼库巴老师组织的全校绘画大赛中，伊桑的《地球上的星星》获得第一名，当伊桑看到老师用最灿烂的颜色画的自己的肖像时，泪流满面……

三、影片分析

（一）人物塑造——伊桑

影片《地球上的小星星》里小主人公伊桑的塑造，采用了典型的先抑后扬、先期铺垫的手法，真实塑造了一个由问题学生到美术天才的幸运儿形象。

伊桑，三年级的小学生，大大的眼睛，长长的兔牙，单纯的让人怜惜的面孔，让人无法忘记的忧伤的眼神。在老师眼中，他是麻烦精、淘气蛋，考试不及格、翘课、打架、伪造请假单，是一个标准化差生。当新来的美术老师尼库巴解开系列问题的症结后，当尼库巴请校长联合老师给予特别考核和补习课程的时候，伊桑的世界开始改变了，那颗迷路的小星星被找回来了。伊桑的世界重新被星光所填满，宇宙恢复灿烂，伊桑终于可以自由翱翔，无拘无束。

1. 伊桑的世界

伊桑的世界是美好的。在他的世界里，有多彩的色彩，有广阔的天空，有游动的小鱼。伊桑可以作为舰长在太空里遨游。（图3-4-2）

图3-4-2

伊桑是孤独的。他帮人捡球，却由于无法判断大小、距离和速度的缺陷而把球扔错了方向而惹来误解……最后的结果是被邻居的孩子打了一顿，被父亲打了一顿。焦虑有爱的妈妈每天能够重复的依然是"伊桑、伊桑"的无奈喊叫。（图3-4-3）

他含泪送走家人，吃饭时一个人发呆，睡觉时一个人走到角落里痛哭，他是那么弱小，那么无助。他的欣喜，他的悲伤，却无人能解。（图3-4-4）

在学校，伊桑是老师眼中的问题学生。不会读课文，考试不及格，会翘课，会伪造请假单。被罚站，被老师骂，被老师打，似乎是家常便饭。（图3-4-5）

图3-4-3

人们不知道，他看到的字母会跳舞。在稚嫩惶恐的心灵底下，他借助画画把悲伤故事表现在自己的绘本中，把希望像别的孩子一样得到父爱的渴望画在画册中。

图3-4-4

图3-4-5

2. 伊桑的幸运

伊桑是幸运的,他遇到了新来的美术老师尼库巴,成人们眼中的问题学生成为美术天才。

尼库巴老师搜集了很多资料并告诉伊桑:爱因斯坦、达·芬奇、爱迪生这些伟大的人物小时都有共同的经历,他们小时候也存在读写困难,甚至无法识字,交流困难,也都曾被周围的人当成问题学生来看待,而最后他们都获得巨大的成功!这时镜头把低头的伊桑,到抬头的伊桑,到伊桑受到震动的眼神形象展现出来。(图3-4-6)

尼库巴老师还把伊桑单独留下来,告诉伊桑,老师还忘记说一个人,那个人就是自己,自己曾经也是这样的人。(图3-4-7)

尼库巴明确伊桑存在读写困难,在特别的功课辅导中,尼库巴充满爱的眼神无疑给伊桑无尽的温暖。

伊桑获得了全校绘画比赛的冠军,在全校师生面前充分展示了自己的绘画才能,在学习上也取得了长足的进步,让所有关心他的人深感欣慰。(图3-4-8)

(二)人物塑造——尼库巴

1. 尼库巴教育三部曲

尼库巴改变了伊桑的世界。在面对问题时,他的家访与调查、发现问题症结、用行动来解决问题无疑是所有教师应该学习的因材施教三部曲。

首先,尼库巴别具风格的教学法赢得了孩子们的内心世界。第一节课的小丑打扮、音乐、舞蹈让课堂一片欢乐。尼库巴对孩子的爱淋漓尽致地表现出来。爱孩子是每一位教师的首要责任。尼库巴给所有的观众升华了这一观点。(图3-4-9)

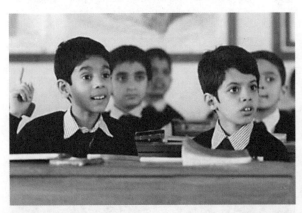

图3-4-6

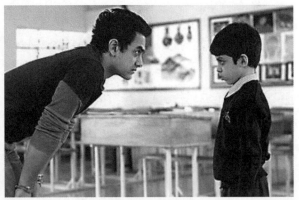

图3-4-7

图3-4-8

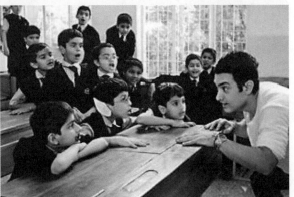

图3-4-9

在面对问题时,尼库巴的家访不仅让他发现了伊桑的天才,也渐渐改变了伊桑父母的思想。(图3-4-10)

为了帮助伊桑走出忧伤的阴影,帮助伊桑找到自信,尼库巴搜集名人资料,鼓励伊桑,利用一些看似无意的细节赞扬伊桑,他把伊桑做的小船放在办公室,他找到校长去创造帮助伊桑的机会。他说服校长,邀请专家举办全校的绘画大赛。

比赛开始了,尼库巴见到伊桑还没来到很是焦急。电影镜头把一个有责任心,满腔热忱的老师刻画得入木三分。接下来,印度式歌舞画面交错,多次在尼库巴老师和伊桑画画的场景中切换,但没有让观众看到画的是什么,呈现出的是尼库巴老师和伊桑作画时同样坚定而专注的表情,尼库巴沾满颜料的手指和伊桑不小心沾上色彩的嘴角以及他那充满着童真、专注而无邪的眼神……当伊桑慢慢走到了尼库巴老师的画板面前,他和我们观众同时看见了原来尼库巴老师画的是他:一个张着嘴漏出大板牙,笑得灿烂无邪的伊桑。伊桑看着尼库巴老师,眼噙泪水,嘴角轻轻抖动。此时无一句台词,却把整个影片的情感推向了高潮!

图3-4-10

图3-4-11

当获得第一名的伊桑跑着向尼库巴时,那泪水一定也感染了许多观众。(图3-4-11)

2. 尼库巴的名言

教育是慢的艺术,需要教师的细致发现和耐心等待。尼库巴的话犹如火把点燃了伊桑心中的希望,也道出了许多教育的真理。

1. 每一个孩子都是独一无二的,总有一天,他们会走出自己的路。

2. 我们中间一直都有那样的人,他们可以用不同的思维看世界,因为他们眼中的世界是另外一个样子,他们的想法不一样,而且并不是所有的人都能理解他们,他们被反对,但是他们中间出现了最后的赢家,于是惊艳了世界。

3. 外面是一个无情充满竞争的世界,一个大家都望子成龙、望女成凤的世界,大家都要好成绩,只要比别人差就是可耻的……每个孩子都有自己的天分、才能和梦想,大家都只想着要如何让自己的手指脱颖而出,然后忙着修饰,让它们看起来更修长……如果哪天手指头断了,你们还要继续吗?

4. 在我们周围,那些用独特眼光看世界的人,最终改变了这个世界。

5. 让我们走出去,创造出一些不同的东西。用任何你感兴趣的,木头、石头、棍子。

每个孩子都有他自己的天赋和梦想。

(三)视听分析

1. 用镜头推动情节

整部电影中,伊桑的语言少之又少。电影展示更多的是伊桑的眼神,伊桑忧伤的行为。伊桑内心

的多彩世界是通过一个个镜头贯穿起来。他自己在河边捉小蝌蚪，在地上发现了一个能反光的小东西，仔细研究了一番便小心翼翼将它收在了自己的"百宝袋"中，爱和狗一起玩，爱幻想，他更像是大自然的孩子。对于伊桑对父爱的渴望，影片用伊桑的画册来表达，用伊桑看一个孩子骑在父亲脖子上的羡慕眼神来传神。影片中伊桑的语言基本都是叛逆的，他的内心世界始终用镜头来呈现。

片中多用看似闲笔的镜头给我们展现伊桑翘课时漫无目的地乱逛：街头的冰棍、围观挖掘的场景，局促的住房、狭长脏乱的巷弄、打架的人们、喝酒的男人……导演极其细致地构筑各种细节元素，向我们展开一幅普通人的日常生活画卷，更呈现出了伊桑的内心心理的波动，这样的细节在片中俯拾皆是。正是这样无声的画面增加了伊桑内心的忧伤和无助。达到此时无声胜有声的艺术效果。

2. 用歌舞表达情绪

《地球上的小星星》传承了印度电影的特点，歌舞贯穿了整部电影的始终。而电影中的背景音乐恰恰是整部电影的一个亮点。不仅旋律优美，配合电影表达情绪恰到好处，而且歌词的内容也极其符合电影情节的需要，似乎是为电影量身制作的。不仅烘托了气氛，还充分调动起观众的情绪与电影节奏平行。

影片中的插曲也成为本部影片中催人泪下的部分。

3. 用动画展现想象

在电影开头有一段很长的动画，展示的是主人公眼睛内的世界。这段动画鲜明地表现出小主人公的丰富想象力。小主人公想象的世界：鱼可以飞、动物可以开车等等。这为小主人公的与众不同奠定了基础。第二次运用动画是在小主人公做数学考试题时，这可以解释小主人公成绩差的原因了。而这些都说明他有很好的想象力而非弱智儿童。同时动画在电影中的运用给整部电影增添了动感和可爱的元素。

四、成长主题

每一个个体都是有差异的。我们如何面对差异，理解差异？尤其是在面对特殊儿童时。这不仅是老师思考的话题，也是父母需要面对的问题。

随着特殊儿童人数的增加，特殊儿童教育已是不可忽视的一个问题。面对特殊儿童，教育的爱是什么？是给予，也是发现！是因材施教！也许有的星星生来不像其他伙伴那样明亮璀璨，但你不能否认他们也有自己的光芒，在某个瞬间，他们所发射出的光芒反而更加耀眼。因此我们的爱与方法同样重要。

"外面是一个无情充满竞争的世界，一个大家都望子成龙、望女成凤的世界，大家都要好成绩，只要比别人差就是可耻的……每个孩子都有自己的天分、才能和梦想，大家都只想着要如何让自己的手指脱颖而出，然后忙着修饰，让它们看起来更修长……如果哪天手指头断了，你们还要继续吗？"当尼库巴老师对伊桑的父母发出这样的质问时，反思的何止是父母！

对于老师，如何让所谓的"问题星星"也发出光芒？

"我们中间一直都有那样的人，他们可以用不同的思维看世界，因为他们眼中的世界是另外一个样子，他们的想法不一样，而且并不是所有的人都能理解他们，他们被反对，但是他们中间出现了最后的赢家，于是惊艳了世界。"

是的，"每个孩子都是地球上的星星"。关键是我们是如何去发现，去帮助他们发光。加德纳的多元智能理论告诉我们，每个人发展都是不同的。当我们对一个孩子失望时，我们有没有蹲下来用孩子

的眼光去看,用孩子的心灵去体会,有没有去发现孩子的特别之处?

《地球上的小星星》中伊桑是幸运的,他遇到了尼库巴老师。但是现实生活中还有更多的伊桑,他们却没有伊桑般幸运遇到尼库巴般的老师。我们在为伊桑欢欣的同时,也更期待更多的老师能够发现星星,并让他们发出耀眼的光芒。

夏丏尊曾说:"教育没有了情爱,就成了无水的池塘,任你四方形也罢,圆形也罢,总逃不了一个虚空。"爱是帮助孩子成长的营养。因为爱,尼库巴改变了伊桑,也揭示了教育的真理。

五、相关链接

1. 电影《菲比梦游奇境》[美国]2008年

这依然是一部关注特殊儿童教育的影片。一位试图理解女儿的母亲,一位认为菲比很优秀的戏剧老师,一个患有强迫症的充满幻想的菲比,构成了本部影片的故事人物。影片最后是爱丽丝知道自己与众不同,她接受了作为不同的自己也知道某一天会破茧成蝶。

2. 电影《放牛班的春天》[法国]2004年

克莱蒙·马修——一位失业的音乐教师在一所管教寄宿学校找到了一份管教的工作。他在乐谱上写下了专门为孩子们谱写的歌曲,神圣而纯净的音乐不但净化了孩子们的心灵,仁爱、友善、宽容更对他们今后的人生道路产生了重大的影响。

3. 图书《窗边的小豆豆》[日本]黑柳彻子

小豆豆因淘气被原学校退学后,来到巴学园。在小林校长的爱护和引导下,一般人眼里"怪怪"的小豆豆逐渐变成了一个大家都能接受的孩子。巴学园里亲切、随和的教学方式使这里的孩子们度过了人生最美好的时光。

六、活动设计

(一)绘画游戏(绘画表达)

给孩子们画笔和纸张,让孩子们自由涂鸦,然后让他们自由表达画面的意思。教师可以引导孩子画出最喜欢的人、小动物或者花之类的,讲述自己喜欢的故事。

(二)手工制作

幼儿眼中的世界是有灵的,请幼儿充分发挥想象力做一个不一样的小船,然后带孩子把小船放入水中。

教师可以由儿童诗《各种船》(刘亚盛)引入,给孩子们示范做叠不同的船,让孩子们把叠好的船放在泳池里,看谁的小船漂流最远。

第二节　班主任老师：《我的鬼马金老师》

一、影片介绍

片名：《我的鬼马金老师》
导演：张圭成
类型：喜剧、剧情
片长：117分钟
上映时间：2003年
国家/地区：韩国

图 3-4-12

二、剧情梗概

影片《我的鬼马金老师》的最大特点是颠覆了传统的教师为人师表的理念。在这部电影中我们看到的是一位迷失师德的老师如何在一群天真善良的学生群里逐渐被感化被教育的故事。

作为首尔某所小学教师的金老师喜欢喝酒，喜欢让学生望眼欲穿等他来上课，喜欢怂恿学生家长送他点小恩小惠，不然就会以各种理由罚跑罚站……唯独不喜欢认真教学。校长屡次训斥，他积习不改，因在学校与家长发生冲突而被辞退的时候，他只好选择了人人都不愿去支教的偏远的乡村小学。

金老师本想敷衍了事，却被乡村小学仅有的五个学生的认真触动，不得不和大家一起做早操。

纯朴的乡民为金老师隆重接风，喝醉的金老师狼狈地滚在地上，悄悄爬窗户探望的宋喜跟随到江边，看到洗脸的金老师竟然冲着江水撒尿……

第一天所有的课程都是自习，金老师只管自己无聊地看着窗外。金老师的心不在焉让孩子们很郁闷。

孩子们和老师一起去踢球。一次次，金老师故意将球踢飞到远处的丛林，孩子们一次次跑远，去捡球。

看到银行邮来的一堆账单，金老师又冒出鬼主意，他将准备好的五个信封发给大家：今天的作业是写信，题目是"我要为我的老师做什么"，要求一定要回去跟爸妈商量一下。

亚宋：里面怎么没有信纸呢？

金老师：信并不重要，重要的是你信封里装什么。

结果五封信里并没有金老师所期待的钞票。金老师心有不甘，到大白菜地去家访，结果只拎回三棵大白菜。

卖烟的怪老头找上门，请求金老师教他习字，教师的角落里又多出一个让金老师头疼的学生。

两个村民吵架，不可开交。金老师课上到一半儿被叫去劝架，金老师懒得说话，抢过一把铁锹，在路中间挖一条沟，将浇田的水管埋到里面，拖拉机也可以通过，打架的村民们觉得金老师真了不起。

金老师想到了让学校快点自动关闭的想法。于是他把每个孩子的特长无限放大，分别到学生家中劝说，鼓动家长们送学生到外地去学习表演、美术……

这似乎是重返汉城的好机会，终于兴奋起来的金老师领大家在河里捉鱼、泼水。

一大摞从美国寄来的信被放到金老师面前，原来大字不识的怪老头所有的努力就是为了能够看懂孙子写来的信，内心被感动的金老师打电话给自己的老父亲。

大家无意中看到了金老师的辞职信,都很伤心。

因为收了新转学学生家长的贿赂,孩子被金老师打了手回家去告状。孩子母亲大闹学校。孩子们一起说:老师犯了错,都是我们的错。

"金老师,不要走。"孩子们哭起来。宋喜没有来上课,他去山上打短工,将挣来的几张票子装在信封里,插到金老师的门缝里。

金老师重读孩子们的信,想到父亲的叮嘱,和自己求学的经历,满心惭愧,找回宋喜,被老师用树枝抽打的宋喜委屈地哭泣,金老师撕掉辞职信。就在他准备和大家一起将学习进行到底的第二天,收到了政府关于关闭学校的通知。

在只有一个六年级学生的毕业典礼上,听着毕业生动情的感言,大家深情地拥抱在一起。

三、影片分析

(一)人物塑造——金泰丰

金老师,作为老师,经历了从不称职到最后真心爱孩子的角色变化。但作为儿子,他是始终如一的孝顺儿子。在人物的塑造中,影片重点采用了巧合法、误会法和铺垫法来推动情节发展,塑造人物形象。

1. 巧合法

选派谁到偏远乡村支教成了首尔一所小学面临的难题。大家都以各种理由拒绝去乡村支教。正在校长为如何解决支教问题烦恼的时候,金老师收受家长贿赂的事情曝光,家长闹到学校。为此,金老师成了支教的唯一志愿者,学校既作为一种处分,又解决了支教难题,一举两得。

为了早日回到首尔,金老师想尽心思费尽周折想让孩子们转学,好以此达到学校自动关闭的目的。结果并不如愿。可是当他真正从内心深处开始深爱这五个孩子的时候,却接到了政府要求关闭学校的通知。这个过程看似巧合,却是推动金老师的情感转变的必要情节。

2. 误会法

金老师到了乡村小学,对于教学依然是敷衍了事。他故意把足球踢的很远,可是孩子们依然认为老师们喜欢和他们在一起。

他用收受贿赂的钱给学生们买礼物,带领孩子们捉鱼烤虾,就是想说动孩子们转学,孩子们依然认为是老师真心的礼物,是他们的朋友。

他觉得村民们实在愚昧至极,不愿多说一句话,就解决了村民的纠纷。可村民们觉得老师真是聪明有能力。

图3-4-13

正是在这一系列的误会中,孩子们对老师的信任和感谢,成为触动金老师内心改变的最大动力。也让金老师想到了自己的求学经历和家庭际遇,在反思中开始转变自己的教育想法和态度。

3. 铺垫法

影片固然一开始就给我们塑造了一位爱钱爱喝酒爱想歪主意的老师形象,可是,我们也看到了一个儿子对父亲的孝顺。为了支付父亲的医药费,我们也看到了金老师生活的困窘和艰难以及不懈的努力。这也为以后金老师思想的转变做了铺垫。没有父亲形象的出现,金老师的人物形象就缺乏了转变的情感基础和感动人心的理由。

（二）视听分析

1. 用镜头剪接成喜剧色彩

影片没有因循惯例去描写教师育人的伟大，相反用孩子们真诚的期待推动情节的发展，推动金老师思想的转变。在一系列意图相反理解相反的幽默画面中刻画了孩子们的纯真，也表现了金老师的转变。影片时时刻刻充满着喜剧笑点。孤独的怪老头后来成了金老师听话的学生，村民们对老师的无比信任和尊敬，孩子们对老师的无比热爱在看似幽默的镜头下得到了淋漓尽致的体现。

图3-4-14

2. 同一语言的两种理解

孩子们对于金老师种种不愿意认真上课的行为以及各种鬼主意都认为是老师爱他们的表现。明明是老师故意把球踢远，可孩子还是认为老师喜欢和他们一起玩耍；明明是索要贿赂的五个信封，可孩子们却写进了最真挚的语言和对老师的喜爱；明明是别有所图地希望他们都转学，可孩子们却认为是老师的热情鼓励；明明是觉得村民愚蠢只想快点解决问题却赢得村民一致赞许。两种理解语系下，产生的喜剧色彩自然是不言而喻。

3. 色彩的象征意义

白色一直象征着纯洁无瑕。在影片的结尾，外面是一片冰封，到处是皑皑白雪。屋内是热气腾腾的暖气，是孩子们毕业的真情告白。把金老师的转变，把孩子们纯洁的心地都通过镜头展现出来，充满了象征意义。

四、成长主题

《礼记·学记》曰："是故；学然后知不足，教然后知困。知不足然后能自反也。知困然后能自强也；故曰教学相长也。"万事万物，皆可以从辩证的角度去看待得失看待有无，也是赠人玫瑰手留余香的表现。

《我的鬼马金老师》就是演绎了这样一个故事。金老师支教的过程，也是心灵救赎的过程。孩子们拯救了金老师，金老师也给这个淳朴、落后的乡村注入了新的思想和希望。

金老师初到乡村小学的教学是敷衍的，甚至是不负责任的。上不上课要依据他的心情而定。他不喜欢和孩子们在一起，把球踢得远远的，就是为了远离孩子们的吵闹，他创新的学校午餐、亲子运动会等，全是因为百无聊赖的单调的乡村生活。可是这些在朴实的村民和学生看来，是金老师热爱教育热爱孩子的表现。

村民的朴实，孩子的纯真最终拯救了金老师麻木的心灵。五个充满索贿暗示的信封最终却成为直击心灵的催化剂，促成了金老师教育思想与态度的转变，成了孩子们心中名副其实的好老师。金老师感慨：不是我在教这些孩子，而是他们在教我回归纯洁的心灵……

因此，在教师的成长方面，一方面教师是传道授业解惑，另一方面，学生们的天真纯洁也往往净化教师的内心世界，促使教师在教育的路上更加懂得爱珍惜爱。就像两盏灯的互相照耀，两个人的相互辉映，不管风雨的打击，全心全意，光芒胜过夜晚繁星。教育，不仅教育了别人，也教育了

自己。

正如陶行知所言：生活即教育。作为教师，也需要成长的过程。陶行知说："教育的根本意义是生活之变化。生活无时不变即生活无时不含有教育的意义。因此，我们可以说：'生活即教育'。"陶行知认为"受过某种教育的生活与没有受过某种教育的生活，摩擦起来，便发出生活的火花，即教育的火花，发出生活的变化，即教育的变化。""过健康的生活便是在受健康的教育；过科学的生活便是在受科学的教育；过劳动的生活便是在受劳动的教育；过艺术的生活便是在受艺术的教育；过社会革命的生活便是在受社会革命的教育。"

因此，在每个人成长的过程中，只有积极投入生活中去，在生活的矛盾和斗争中去选择和接受"向前向上"的"好生活"，我们才会逐渐成为最好的自己。

五、相关链接

电影《痞子老师》[韩国]2006年

于周浩的家族世世代代都是老师，不过他偏偏不喜欢做老师，他只想要自由。无奈他的爷爷希望他做老师，在爷爷的威胁下只好选择了当老师。《痞子老师》从问题老师出发，打破定性的老师形象，全新演绎了一段对教育的热情和使命感。

六、活动设计

户外足球游戏：

根据幼儿园足球活动相关注意事项和要领，组织一场"足球走走走"游戏。

游戏玩法：

1. 在场地放好椅子，有一定的距离，幼儿站在椅子的后面。
2. 听口哨，幼儿开始走，人要追随着球跑，一直到终点，走S行。

作用：训练幼儿的反应能力，以及脚的速度。

第三节　幼儿园老师：《是和有》

一、影片介绍

片名：《是和有》
导演：Nicolas Philibert
类型：纪录片
片长：104分钟
上映时间：2002年
国家/地区：法国

图3-4-15

二、剧情梗概

法国奥弗涅地区的中心平原一个偏远的山村,生活恬淡宁静,时间在这里仿佛变得缓慢而悠长。在这个小村庄里,一所小学,一个老师,一个班级。全校总共只有一位老师和13个学生。乔治(Georges Lopez)是村中唯一的老师,在这所小学里教了二十多年的书,一年以后,一生未婚的乔治老师就要退休了,将回到南部陪伴年迈的母亲。

一间教室里13个孩子,有的是上幼儿园的年龄,有的是低年级的小学生,还有几个马上要上中学的孩子。乔治老师教学生们所有的功课,还要兼当他们的"心理医生",为这些孩子解决成长过程的种种困惑。他和孩子们读书、学习、玩耍,用平淡的言语带他们认知眼前的繁华世界……教室很安静,没有人吵,就连最小的孩子也知道要低声说话,不要吵到那些在上课的大孩子。

这个冬天,乔治老师一如既往教学生读书和游戏,有时,乔治老师还让大家一起学煎荷包蛋、学做松饼。当同学们都表现得很好时,乔治老师还会犒赏他们,带他们去户外写生,甚至一起玩雪仗……4岁的乔乔最调皮可爱,有时乔治老师也拿他没辙;10岁的奥立维的爸爸染了重病,他的际遇最让乔治老师心酸;11岁的娜塔莉则有学习障碍,依赖乔治老师颇深的她说,她不想毕业……几位毕业生对乔治说了声"再见",此时最放不下心的,就是眼角泛着泪光的乔治老师……

片子一开始很少看到乔治老师的脸,只是听见他耐心地教四五岁的孩子写"maman"。

夏天来了,他们可以在教室外面的树荫下上课,可以坐上火车去远行,带上小布偶。新的小朋友来学校了,最小的瓦伦丁哭着要找妈妈,不管不顾,惊天动地。

乔治和奥利维坐在草地的树桩上,鼓励他即使升上中学了还是要好好学习,同时询问父亲的状况。孩子一会哭一会笑,老师没有任何肢体语言,只是从话语中流露出无尽的关怀。老师让一起升上中学的孩子们相互照应,一个人被打了另一个人应该来帮忙,然后就是一屋子的笑声。

春天很快溜走了,凤凰花的季节又来了……

三、影片分析

(一)人物塑造——乔治

1. 对教育的坚守——平凡中孕育伟大

一所乡村学校、一间教室、一个老师、一个班级,构成了乔治教师生活的全部。他要教他们所有的功课,语文、数学、音乐、画画、体育,甚至家政,还要兼当他们的"心理医生"。学校的教室里有三张大桌子,13个孩子根据年龄的划分坐在不同的桌子旁边。乔治就在这样的乡村学校里从冬到夏重复着他对教育的坚守。没有惊人的成绩,没有豪言壮语,虽然平凡,但依然有震撼人心的力量。

图3-4-16

2. 对教育的热爱——爱心和耐心伴随成长

整个影片,我们看到的乔治始终都是不急不躁不愠不火。他对那个永远不在状态,同时又显得古灵精怪的乔乔,永远都是那么耐心。乔乔把自己搞得满手都是水彩,再去找老师给擦干净,还不忘了

一边擦手,一边搞清楚大拇指、中指、无名指之类的到底是些什么东西。在教育的天地里,爱始终是创造奇迹的最伟大的力量。乔治虽没有骄人的成就,但我们依然深深为之感动,感动于他执着在灰色的现实带给孩子们多彩的世界。

3. 教育即生活——教育理念的呈现

无论是杜威的"教育即生活",还是陶行知的"生活即教育",我们看到教育始终和生活紧密相连。在这里,我们看到的是尽责有爱的老师,也是敦厚可亲的家长,还是一起玩耍的朋友。

图 3-4-17

乔治会带着一帮孩子坐火车去郊外郊游,在半人高的狗尾巴草中焦急地寻找走失的孩子;下雨了,老师打着两把伞把孩子们两个两个地送出校门,可是有的孩子走得快,有的走得慢;天暖了就把所有的桌子椅子搬出去在大树下看书、练习听写。

天冷了他就在屋子里教孩子们怎么做法国薄饼,小一点的孩子们一人可以打一个鸡蛋,大一点的孩子们可以拿着平底锅学着怎么空中翻饼。下雪了,带着孩子在雪地里玩耍。

图 3-4-18

(二)视听分析

1. 用镜头塑造慢风格

法国的纪录片无疑是整个世界的骄傲。本片以纪录片式的写实风格塑造人物与讲述情节,给人以极大的真实感与写实感,仿佛就是发生在此时此刻生活的某一个地区的某个幼儿园的真实故事。影片为我们捕捉了一位教师献身教育的日常状态。摄像机稳定(固定机位)而有力的把一组组人物(教师和学生,学生和家长,教师和家长)限定在彼时彼刻的具体性中。乔治温和的语调和身体姿态,学生们自然流露的情感特质,摄像机对乡村环境(声景和风景)非破坏的接纳和注视,把"是"和"有"还原到存在和历史根本相关性上,转变成了这样一个母题:作为自然存在、历史存在的人,如何实现自身和群体的社会化。

镜头几乎全都是稳稳的,安静的,就好像是一位老者看着这群古灵精怪的孩子,又慈祥又稳重。只有当孩子们活蹦乱跳到处跑时,镜头才缓缓地挪动一下,跟着孩子们的身影一起走动。而且角度都是与孩子们同高的,这样就捕捉到了孩子们的眼睛,也捉到了童年的灵魂。

2. 语言、色彩和音乐的诗意融合

一部好的电影,能恰到好处地诠释主题且耐人寻味。在画面和故事的背后,始终要有一种近乎神性的力量攫住观众的心灵。暗夜里的星星,诗意语言的叙述,孩子们悦耳的歌声,穿过地理的局限和时空的长河,让我们与法国郊外那些曾经被生活抛弃的幼小心灵紧紧拥抱。

影片第一个镜头是长长的冬天早晨,静谧的森林小路,静得能听到雪片从树枝上滑下来的声音。一辆面包车在林间小路上穿行,在一个个农舍前停下,孩子们和妈妈吻别上车,然后坐好,歪着小脑袋把脸贴着车窗,出神向外看。两个住在学校附近的小女孩手拉着手,踩着泥泞的小路,呢喃着童语,走

图3-4-19

进学校。青黑的天色映衬着孩子们大红的外衣和白帽子,画面优雅细腻。

该片导演尼古拉·费力贝儿在导演手记中写道:"虽然我拍的是纪录片,但我总想要叙述地方上的故事。我是被学校里唯一的老师的性格迷住了,在他威严的外表下有一种极深的关怀、细致和谨慎。对我来说,拍片的冲动往往是即兴的偶然,有时是一个声音,有时是一张脸。"

能把一个乡村教师清苦又无私的生活用诗意的画面定格下来,传达深情表达坚守,无疑是镜头的成功。也验证了一句话:电影改变世界。

四、成长主题

种子的力量有多大?

它可以冲破坚硬的岩石毅然成长;它可以在荒芜的土地遍地开花!

一个幼儿园老师的力量有多大?

她的一个微笑可以让孩子快乐一天;她的一个轻抚可以让孩子安静幸福,她的一句话语可以改变孩子的一生。她的爱心会像种子一样在一代代孩子的心中生根发芽长成大树;她可以把贫瘠的心田改造成花园般灿烂多彩,如春风般沐浴孩子心灵的成长。这就是幼儿园老师的力量。

平凡与伟大是辩证存在的。一件最微小的事,只要坚持做好,一种最平凡的坚守,也会变为伟大。

就主题而言,《是和有》为我们呈现的画面一直是温情的、温暖的。物质的匮乏,环境的偏远没有阻止乔治对乡村教育的坚守,对乡村教师的最佳诠释。他把美带给学生,把爱带给学生,把成长带给学生! 他不仅是一位全科教师,还是生活老师,是学生的朋友,还是心理医生。乔治教会了孩子在生活中学会学习,在学习中学会生活,他把最美好温馨的童年带给了孩子,并会影响其一生。

再普通不过的日常教学活动为什么会带给我们许多感动的力量? 乔治并不活泼,也没有标新立异,甚至很严肃,甚至也没让学生们变得更加出色。只是,他很爱他们,很爱自己的工作,他愿意与每个孩子促膝长谈,即使责备犯错的学生也是平心静气地始终用着如一的语气。在他身上,没有体现出西方式的自信教育,他与孩子们的感情甚至于显得太过内敛,是那种东方式的细水长流的脉脉情意,体现在他谦谦温良的态度里,体现在导演的镜头语言中。

爱学生,是一切教育的基础和源泉! 乔治家访时对孩子们父母的尊重,教育犯错误的孩子的方法,面对问题时的耐心,我们看到的是深厚的人文关怀。正是这深厚的人文情怀从头至尾感染着每一位观众。即使他没有特别的丰功伟绩,可是我们每个人心中依然执着地会认为乔治是一位真正的好老师!

影片一直给我们展现的就是最朴实的原声状态,孩子们的吵闹声、哭叫声、欢笑声处处都映照了乔治老师的爱心和耐心。谁会有这样的幸运,遇到了乔治老师? 谁还会再来这样的小山村,让教师的爱与引领继续延伸? 如果我们小时候,也遇到这样的老师,我们的成长是不是更顺利?

五、相关链接

电影《看上去很美》[中国]2006

方枪枪是个一直由奶奶带着的3岁男孩儿,一下子被当军人的爸爸丢进了幼儿园这个集体的环境里,他该怎么办?

图3-4-20

六、活动设计

幼儿园角色游戏:今天我来做老师

活动目标:

1.能在角色游戏中,模仿成人扮演娃娃的"老师",尝试做一些老师的日常工作。

2.通过自己的亲身扮演,充分体验老师工作的细致,产生爱老师的美好情感。

材料准备:

1.发动孩子收集自己家中的毛绒娃娃。

2.歌曲《幼儿园是我家》。

角色畅想:你会做一个什么样的老师?

1.教师:今天,我们自己当老师。请你好好的想一想,你做什么娃娃会开心?

2.鼓励孩子与朋友一起轻声地交流,获知他人的感想。

3.请个别孩子在集体面前大胆讲述自己的想法,教师及时给予肯定和必要补充。

角色扮演:请孩子表演讲故事或者唱儿歌等。

第五章 表现认识自我的经典儿童电影

在希腊神庙的柱子上刻着这样一句话：认识你自己。这也是几千年来许多哲人孜孜追求的目标。只有真正认识了自我，才会战胜自我，从而达到真正的悦纳自己、欣赏自己的终极目的。它体现的是自己对自己较为客观的认识、观察、分析、评价和判断。每个人来到这个世界都是一个奇迹，是几十万亿分之一的可能。不管你是人人称羡的天才，还是身有残障的孩童；不管你是被百般呵护的宠儿，还是被视如弃履的孤儿……你都是幸运的。因为你就是你，不可替代的你，也是无法复制的你。你需要做的是正视自己的长处和短处，正确看待自己与家人、与同伴甚至与社会的关系，从而最终包容自己和别人。事实上每个人都要经历一次涅槃似的成长阵痛，但只要坚持，努力调整自我的心态，也终究会守到破茧而出、春暖花开的那一天，毕竟生命的底色终究还是暖色，情会为我们开路，爱会为我们加油。

本章我们将带领大家进入异彩纷呈的荧幕世界，去看看一个个境遇不同且性格迥异的孩子，有《想飞的钢琴少年》中的天才儿童维特，有《天堂颜色》中重度失明的儿童墨曼，有《写给上帝的信》中身患绝症的孩童泰勒，有《旅行者》中被父亲抛弃的孩子珍熙……他们有他们的快乐与忧伤，有他们的不幸或幸运，但慢慢地，你们会发现，这些欢乐与悲伤、寂寞与苦痛仿佛似曾相识，也许那也曾经是你们的欢乐与悲伤、寂寞与苦痛。他们是谁呢？只是屏幕上的一个个孩子？不，他们是你、是我、是他……他们身上有每个孩子的影子，每个孩子的灵魂。认识他们的过程其实也是反观自我、认识自己的过程。

第一节 天才少年:《想飞的钢琴少年》

一、影片介绍

片名:《想飞的钢琴少年》
编导:弗兰迪·M·米偌
类型:剧情
片长:100分钟
上映时间:2006年
国家/地区:瑞士

图 3-5-1

二、剧情梗概

这个世界跟不上他的聪颖,唯有装傻才能逃离。

天才儿童维特从小与众不同,他独立、好静、善思,不经意的一句话总能让身边的大人茅塞顿开,6岁时钢琴弹奏惊动四座,成为交口称赞的神童。

然而背负神童的光环也让维特压力倍增,烦恼不断。专制而又严厉的母亲海伦按照自己的方式培养着维特。但维特不是牵线玩偶,他有自己的想法。妈妈海伦的培养成为了他的束缚。妈妈辞退皮小姐时,维特不吃不喝,是一种无声的反抗;妈妈辞退伊莎贝拉,维特推倒了书架;课堂上,维特语出惊人,连连让老师出窘,妈妈不得不多次被老师召见;坐在妈妈好不容易找到的钢琴大师对面,维特拒绝弹奏,甚至故意表示要当兽医,让妈妈大发雷霆……

只有在爷爷那里维特才能找到快乐和动力。雨天里,维特向爷爷吐露了心声:想做个普通人。爷爷把帽子扔向河岸,说:如果下不了决心,就扔掉一些东西吧。

雨夜的晚上,维特穿上爷爷做的翅膀模型,从窗户上飞了出去。他重重地摔倒在了冰冷的水泥地上,醒来时他已躺在病床上。

医生测试发现,维特的智商由180变成了120,他成了一个普通的孩子。妈妈海伦为此伤心欲绝。但维特却高兴异常,因为实现了做普通人的梦想。

维特坐火车来到爷爷的住处。经不住音乐的诱惑,他悄悄弹起了钢琴。熟练的手法、流畅的旋律让爷爷发现维特的智商并没有降低,他仍然是天才,只是他向医生、父母、老师都隐藏了真实的自己。

饭桌上,爷爷和维特约定,只有临死的时候才会暴露这个秘密。

维特父亲的公司遇到了危机,眼看父亲就要失业了。智慧超群的维特以爷爷的名义成立了一个叫作沃克博士的股份有限公司,成为了股市中神秘的幽灵,屡屡创造了财富神话。爷爷成了富翁。爷

爷也最终实现了驾驶飞机的梦想。而维特也借助股票所赚的钱帮助已被辞退的父亲赢回了公司，父亲终于成为了公司的总裁。

爷爷从飞机上摔下来，弥留之际，心满意足的爷爷在遗书中说出了维特没有丧失智商的秘密，鼓励维特顺着命运勇往直前。

驾驶着爷爷曾经驾驶过的飞机，维特只身飞到那位著名的钢琴家门口。镜头转接，维特在钢琴家的帮助下，举行了盛大的音乐会，并获得了巨大成功。

三、影片分析

（一）主题分析

1. 亲情——天才实现自我的助推力

天才是一个多么耀眼的名字，也是许多孩子梦寐以求的身份。影片中，天才儿童维特用他无可估量的智慧创造了一个又一个神话。他非凡的钢琴演奏才能，神速的数字运算能力，甚至高超的股票操作能力、无师自通的飞机驾驶技术……无不让人叹为观止、称羡不已。然而维特也无可避免地经历着压抑、迷惘、孤独和叛逆的情感折磨和苦痛。天才成长的道路上，同样也布

图3-5-2

满了荆棘。首先是对天才这一身份的认同。自我认识的第一步就是要认同自己的一切，包括自己的缺点，也包括自己的优点。然而由于社会和家人对天才过于沉重的期望，让维特无法接受自己。

母亲海伦严苛的教育理念更加重了维特对自己天才身份的认同危机（见图3-5-2）。海伦以简单粗暴的方式，以家长权威、专制的口吻和高高在上的姿态，安排着维特的生活。在没有征询和尊重维特的意见之下，不顾维特的拒绝，坚持让维特在众人面前表演，以获得成人莫名的虚荣感和满足感；同样不顾维特的反对，毅然辞退维特的钢琴启蒙老师；也不顾维特的感情需要，辞退维特称之为女友的保姆；更不顾维特的意愿，坚持把维特送到一个著名的钢琴家那里去求教……这种教育方式，一点一点地压榨着维特的快乐，而维特对她的反抗一步步升级，由最初的不吃不喝到把她拒之门外，再到公然打乱她的安排，甚至用隐藏自己的天赋来逃避这份沉重的母爱。海伦的做法让维特无法接受自己的与众不同，天才的光环对他而言是一种负担。

幸运的是，维特有一个仁慈、智慧而又幽默乐观的爷爷，是他把维特一次次从迷惘和痛苦中拯救出来，并指引了他前行的方向。寂寞的爷爷用调侃的方式说：以前只给维特的奶奶写情书，现在写给火车上对面的美女，写给波光粼粼的湖水，写给电视上的花样滑冰手，写给梨树下的树荫，然后绑上气球飞出去。爷爷的幽默展现了他沉静的内心、豁达的胸襟和温润的情怀，让维特原本浮躁而又被压抑的内心得到了释放。也使得维特感受到了世界的美好和温情。而雨中爷爷和维特共同撑着伞，无法承受生活的压力和束缚的维特迷茫地吐露心声：想做一个普通人。爷爷把帽子扔向河岸，说：如果下不了决心，就扔掉一些东西吧。爷爷的理解和宽容让维特找到了情感的认同，鼓起了生活的勇气，敢于挑战生活，改变自我。发现维特并没有失去高智商的爷爷一直守着他和维特的约定，哪怕在维特的父亲陷入困境，母亲因维特的智商降低而无比烦恼的时候，也没有说出维特并没有失去智商的秘密，对维特的信任和尊重让维特的内心得到了平静和安宁、自信和从容。这种信

任甚至上升到敢于把自己的全部积蓄交给维特去操作股票,支持维特去改变,甚至拯救家庭的危难局面的层面上来,最终成就了维特的天才神话,让维特实现了自我。影片中爷爷以精神导师和亲密朋友的身份给予了维特信任、尊重、鼓励与支持,教会了他宽容、执着、勇敢与坚持,让他从脆弱走向坚强,从压抑中获得释放,从迷茫无助中获得情感滋养,从自我否定走向悦纳自我,并最终实现了自我的价值,获得了心灵上的健康成长。由此可见,在孩子成长的过程中,平等、尊重、鼓励、支持、理解与认同是不可或缺的因子。成人最大的魅力不是代替孩子们成长,而是帮助并鼓励孩子形成对自我的正确认知,建构健康而又客观的心理评价,进而达到对自我的接纳并最终实现自我的人生价值,达到自我的心理满足。爷爷的做法无疑帮助维特实现了自我的认知,并最终实现了维特成为钢琴家的梦想,拯救了家庭的危难,达到了维特内心的自我满足。这正是我们所需要的教育观念。

2. 对自由和梦想的追求

影片中爷爷,谈到了他年轻时候的梦想是做飞行员,最后爷爷却成了木匠。但退休后的爷爷并没有放弃梦想,还在一次又一次地为梦想努力。爷爷对飞翔的渴望也深深影响着维特。可以说,是爷爷从小给维特种下了飞翔的梦想,所以镜头中多次出现维特想要飞翔的画面。从小的时候背负着模拟的翅膀(见图3-5-3),到把自己内心的愿望绑上气球飞到天上(见图3-5-4),再到12岁驾驶着真正的飞机。飞翔是维特心中挥之不去的愿望和理想,隐喻着维特对自由的渴望,也隐喻着维特对自我价值的追求。而这也是维特早期的主要心理特征。从某种意义上说,是爷爷帮助维特发现了自我的心理需求,实现了维特对自己的早期认知。

图3-5-3 6岁的维特背着爷爷做的翅膀,快乐地奔跑,想象着飞翔的快乐

虽然飞翔不是维特的终极目标,但爷爷对飞翔的执念让他知道了什么是坚持自己的梦想;儿时戴着模拟的翅膀,让他感受到了追求自由和奔跑的快乐;用放飞写有自己愿望的气球来表现自己对母亲专制教育的反抗,对压抑情感的宣泄以及对摆脱束缚、追求自由的向往;雨夜里,带着爷爷赠送的那个宽大的翅膀纵身一跃,成功地把自己伪装成了普通人,摆脱了天才的光环所带来的压力和束缚;最后感悟于爷爷的临终遗言——顺着命运勇往直前,维特开着真正的飞机盘旋在空中,随后潇洒地降落在女钢琴家的门口,以飞翔的姿态去叩开真正属于自己的梦想,犹如童话般的唯美与浪漫。从维特成长的心路历程来看,我们会发现维特经历了出发现自己异于常人的天赋到无法正确接纳,经过一系列的挣扎和反抗,最终在爷爷"顺着命运勇往直前"的遗言中勇敢地接纳自我,敢于直面自己内心的呼唤,并最终实现了自我的人生价值和梦想。

图3-5-4 和爷爷一起放飞梦想,实现了想象性的飞翔

（二）视听分析

1. 近景与远景

影片中，近景与远景、中景镜头交相辉映。无声地表达着人物的内心世界。

维特在爷爷家感受到了自由和快乐，所以镜头处理上，以优美且色泽鲜艳的自然景色为背景，通过远景以及中景的方式展示人物活动场地的宽阔，从而暗示人物对自由的向往（见图3-5-5）。

而与母亲的关系则大多选在室内拍摄。采用近景的镜头也较多，色彩处理得也较为黯淡。一方面表现了空间的狭小，人物压抑的内心世界；另一方面也暗示了与母亲关系的紧张与对抗（见图3-5-6、3-5-7、3-5-8）。

图3-5-5

图3-5-6

图3-5-7

图3-5-8

图3-5-9

图3-5-10

2. 长镜头与细节的运用

为了展示维特无与伦比的天赋，影片运用长镜头展示了维特钢琴演奏时的情景。第一次，年仅6岁的维特在母亲的要求下为宾客演奏。

第二次在爷爷家里，忍不住音乐的诱惑，情不自禁地弹奏起来，暴露了他隐藏自己智商的秘密。

第三次在维特租用的场地上，空旷的房间，响彻着钢琴弹奏的美妙声音（见图3-5-9）。

第四次结尾的时候，在女钢琴家的帮助下，他完成了一场隆重而又精彩的钢琴表演（见图3-5-10）。

每一次的演奏，导演都运用长镜头来尽情展示维特的才气和他对音乐的挚爱。当美妙的音乐从维特的手指尖倾泻而下的时候，观众无不感受到音乐对于该片的意义。

3. 优美的音乐

该片在音乐上的运用可谓是匠心独运。音乐表现了维特的才气，承载着维特的梦想，更渲染了人物的心情，增添了影片的艺术气息。影片中维特第一次当着所有宾客的面弹奏，刚开始的时候他弹得小心翼翼，音乐比较单调，但随着对音乐的迷醉，他忘记了一切，音符在他的指尖跳跃，流泻出来的是无尽的欢快；随着他的天赋被发现，为了母亲的愿望而弹奏，维特内心充满了烦恼，他的琴声充满了怨气和反抗，声音激越，节奏急骤；而他利用爷爷的养老金赚取了大笔金钱，以爷爷的名义创立了公司以后，他一个人在空旷的办公室演奏，钢琴的声音又是优美且舒缓的，表现了此时的维特内心充满了胜利后的满足感；影片的最后，维特举行了大型的演奏会，曲调流畅优美，既显示了他高超的演奏水平，又表现了他实现自我后的快乐和兴奋，此时的他已褪去了儿时的稚嫩，弹奏的时候指法更加熟练，琴声也更加稳重。可以说，音乐见证了维特的才气，音乐也见证了维特的成长。

四、成长主题：自我身份的认同

维特是一个人人称羡的神童，然而智商的高度并不代表着心灵的高度，虽然维特有深不可测的智慧，但他的成长之路也并不是一帆风顺。天才的成长之路也同样充满了荆棘和坎坷。影片以线性勾勒了维特成长的几个重要阶段。从对母亲的反抗到理解爸爸事业的困境，维特用自己的智慧让爸爸的事业起死回生，让爷爷圆了他的飞翔梦想，让妈妈的期望得到最完美的实现。这说明了维特认同了自己的天才身份，并充分运用自己的天赋，最终实现了自我的人生价值。维特的成长经历从天真走向迷惘，从迷惘走向顿悟，从顿悟走向理性，由无法认同、正视并接受自己到最终顺应、悦纳并勇敢地去实现自己这一心理路程，他成功地为成长画上了一个完美的弧线。原来成长是痛并快乐着的！

五、相关链接

1. 电影《锦绣童年》（*Little Man Tate*）［美］1991年

7岁的佛瑞德是个天才。当同龄的孩子满场跑的时候他一个人画着圣母像；在别的孩子懵懂的年纪他却担心着世界环境的安危。母亲只想他做个普通的孩子，但教育家珍却想用自己的方式培养佛瑞德。究竟什么样的教育理念适合儿童，尤其是天才儿童的成长呢？期待这部片子给我们的诠释吧。

2. 电影《八月迷情》（*August Rush*）［美］2009年

奥古斯特的妈妈莱拉是一名优秀的大提琴

手,在一次演出中偶然邂逅了爱尔兰歌手路易斯,两人迅速坠入爱河。一年后莱拉生下了奥古斯特。莱拉的父亲不想因为孩子影响莱拉的前途,瞒着莱拉毅然把孩子送进了孤儿院,以为孩子已经死去的莱拉痛不欲生。孤儿院里的奥古斯特从小就表现出了惊人的音乐天赋。奥古斯特这个音乐天才会和莱拉、路易斯相认吗? 这部交织着亲情和音乐的故事相信也会让你迷醉。

六、活动设计

1. 谈话:说说我自己。

生活中,你喜欢自己吗?有没有觉得自己哪里不好啊?为什么呢?

2. 绘画:画出你的优点。

小朋友们,老师要告诉你们哦,其实每个人都有优点,也有缺点。你能用画笔画出自己的优点吗?

3. 夸夸你的好朋友。

生活中每个人都需要鼓励,请你大胆地对你的好朋友说一些夸奖的话吧。

第二节　残障儿童:《天堂的颜色》

一、影片介绍

片名:《天堂的颜色》

导演:马基德·马基迪

类型:剧情

片长:90分钟

上映时间:1999年

国家/地区:伊朗

图 3-5-11

二、剧情梗概

"太阳照亮了大地,大地温暖了。白天,阳光普照,大地温暖又明亮……" 8岁的盲童墨曼认真地完成了老师布置的盲文,期待着父亲的到来。因为长达三个月的假期已经来临。外面阳光灿烂,小鸟啾啾的鸣叫着,所有的孩子都投入了父母的怀抱。只剩下墨曼。

百无聊赖的墨曼凭着惊人的听觉,感受到了一只从树上掉下来的雏鸟的哀鸣和一只虎视眈眈的野猫的嗷叫。摸索着摸索着,在枯叶中墨曼摸到了雏鸟,又摸索着爬上树,把它放回到温暖又安全的鸟窝中。

父亲终于来了。他和学校老师交涉,想把墨曼留下来,但遭到了学校老师的拒绝。他远远地看着墨曼,犹豫着,迟疑着。贫穷、鳏夫生活以及盲童墨曼都使得他不堪重负。而且,这次他还有一个秘密——他想向一个美丽的姑娘求婚。当父亲终于喊出墨曼的名字的时候,决堤而下的眼泪从墨曼的眼眶中滚下来,他奔向了父亲,一点点地抚摸着父亲苍老的手。

父亲带着墨曼采买了求婚的礼物,然后坐着长途汽车回老家。车上的人都昏昏欲睡,唯有墨曼伸

出了双手,感受着风,感受着上帝。回到了老家,墨曼挣脱了父亲的手,狂奔在田间小路上,呼吸着乡间清新的气息。年迈的奶奶和两个可爱的姐妹从屋里迎了出来。墨曼抚摸着奶奶的手,被姐妹们簇拥着,他的脸上洋溢着久违的快乐。

墨曼在花海中跳跃,用手抚摸着花朵;墨曼与妹妹一起,放飞着羽毛,用手抚摸着羽毛的柔软;被父亲带到大海边,墨曼用手轻轻摩挲着海边的沙粒,感受着大海的力量。因为,老师说过,上帝是看不见的,我们只能用手去抚摸。

然而,幸福和快乐总是短暂的。父亲把墨曼送到了一个遥远的盲人木匠那里学习。墨曼脆弱的心灵崩溃了,他追寻着上帝,但上帝又在哪里呢?父亲偷偷送走了墨曼,让奶奶无法接受。在风雨交加的夜晚,奶奶执意离开。被父亲接回来的奶奶一病不起,在父亲的婚礼即将举行的时候,奶奶去了天堂,父亲的婚事也就此告吹。父亲办完了丧事,接回了墨曼。回家的路上要穿过一片树林。在经过树林中的独木桥时,桥突然断裂,骑在马上的墨曼连同那匹马一起跌入了湍急的河流中。愕然中的父亲犹豫了片刻,跳入了水中,然而翻腾的河水早已淹没了墨曼,父亲声嘶力竭地喊着墨曼。经历了一番河水的挣扎后,父亲醒来发现自己躺在大海的岸边,他找到了墨曼。海鸥在上空鸣叫着,父亲抱着墨曼充满愧疚地喊着他的名字,阳光洒在墨曼的手上,似乎,他的手指动了一下……

三、分析影片

影片采用写实的风格,通过运用长镜头,以特写的方式展现了优美的自然景色、天籁般的潺潺水声和啾啾鸟鸣以及淳朴的乡民生活,原汁原味地展现了伊朗淳朴的民风和独有的文化情怀。故事情节散文化,人物对话简洁。

(一)主题探讨

1. 在自然万物中发现自我

导演马基德·马基迪说:《天堂的颜色》是一个关于盲童发现大自然与世界万物的故事。教育的目的要着重探究人类智慧、人类灵魂与宇宙万物之间的关系,启发人对自然界的一切产生感恩和虔敬之心,从而帮助人类更清楚地认识自己和人类精神的存在[1]。影片中墨曼作为盲童,内心里面充满了自卑和迷茫,无法认同自己的缺陷。然而,他通过感受自然万物的美好来调整自

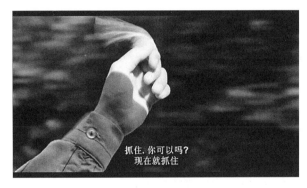

图3-5-12

我的心态,感知自身的存在,从而认同自身的缺陷。可以说,是自然万物滋润了墨曼的灵魂,让他由自卑走向了自信,由悲观走向了乐观。所以影片不遗余力地展现墨曼用手一次次地触摸乡间茂密的庄稼,用手感受微风的吹拂(见图3-5-12)。

用心聆听小鸟的歌唱,想象着人间天堂的颜色,他用他的身体感官与大自然亲密接触,从而建立了人与自然万物的和谐统一。正如墨曼被父亲强行带到盲人木匠那里学习时说的那样:现

[1] 选自《人智学启迪下的儿童教育》[M]鲁道夫·史代纳(Rudolf·Steiner)著,柯胜文译,台北光佑文化事业股份有限公司,2002:9-14.

在，我不停地伸出手，直到有一天我感受到上帝的存在为止。我要告诉他每件事，甚至是我内心的秘密……

总之，墨曼不停地伸出手，去感知大自然的神秘和美好，也借助大自然去触摸人的灵魂，感知上帝的存在，感知自己的存在，从而发现自我的人身价值。

2. 灵魂救赎

导演以平实的叙事风格和镜头语言，为我们展现了挣扎在贫困的底层人们的生活。对于墨曼的父亲来说，早年丧妻，有个残疾的孩子，虽然努力工作但仍然家庭贫困……这一切成为了他身体和精神的两重不堪重负的枷锁。而要摆脱这个枷锁，重新追求自己的幸福生活，他认为最大的障碍就是墨曼。于是父亲几次三番要摆脱墨曼。第一次，他想把墨曼留在盲人学校，但遭到老师的拒绝。第二次，他把墨曼送到盲人木匠那里去学习，但却遭到奶奶的强烈反对，最后奶奶出走并死去，而他的婚事也告吹，他没能摆脱不幸，反而使自己陷入更大的不幸中。第三次，父亲接回墨曼，在走过木桥时，桥突然断裂，墨曼掉入水中，对于父亲来说，这是上天赐予他摆脱墨曼这个"枷锁"的绝佳机会。这也是考验父亲灵魂的时刻。灵魂在邪恶与良善中交锋，最终，良知占了上风，父亲不顾一切跳入水中，疯狂地搜寻墨曼。直到最后，父亲才发现自己需要的是什么，也许对自我的认识需要在失去后才会获得。

他的灵魂觉醒了，那来自灵魂深处的忏悔，也使得父亲的形象得以升华，而灵魂也随之得救。正如奶奶去世前对父亲说的话："我担心的不是墨曼，而是你。"奶奶知道父亲把墨曼当作沉重的负担，但真的摆脱了，却会终身背负良心的愧疚和谴责，奶奶的话终于在墨曼从断桥上跌入汹涌的水中时演变成了现实。

（二）视听研究

1. 照明

本部作品在光线处理上总体显得比较阴暗，尤其是体现现实困境的时候。一方面凸显了人物情绪的压抑，看不到希望的生活，让墨曼的父亲这个原本木讷的中年男人更显得愁苦；另一方面阴暗的光线也展现了人物生活的处境——贫穷、落后。但明亮的颜色在影片中也有所体现。墨曼用他的手抚摸窗外的清风，田地上茂密的庄稼，花丛中怒放的鲜花，庭院里飘飞的白色羽毛、大海边无尽的沙粒……墨曼用心去感受的自然万物温暖了墨曼的心，滋养了墨曼的灵魂，更给了他感知上帝、追寻上帝的力量。这一部分光线处理得比较明亮，因为这时候的墨曼内心是快乐的。

另外，光线除了体现人物的情绪外，还体现了导演的匠心，并推动了主题的深化。

镜头一：影片的开头有长达三分钟的黑屏，除了黑暗中传来的对话外，没有一丝的光感。从对话中逐渐得知是盲人学校的孩子们弄乱了录音带。这时候屏幕上打出这几个字："你既看得见，你又看不见。"是啊，上帝在我们心中，不管是对失明的人，还是没有失明的人。

镜头二：影片中奶奶去世的时候是在一个逼仄、昏暗、破旧的床上，但弥留之际，一束光打进来，奶奶的眼睛放着光亮，奶奶灰暗的脸上光芒四射，慈祥的微笑永远停留在脸上。相信奶奶的灵魂已经升入天堂。

镜头三：影片的最后父亲抱着墨曼（见图3-5-13），在晦暗的大海岸边，在一堆堆废弃的、被海水浸泡的枯枝旁大声哭着喊着墨曼的名字，这时候一束光照进来，照亮了墨曼的手，他的手微微动了一下（见图3-5-14）。奶奶弥留的光亮以及父亲抱着墨曼时照亮了墨曼的手，这两个镜头中光线的存在发挥着举足轻重的作用，表现了灵魂救赎的主题。

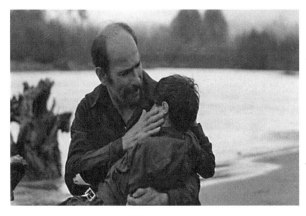

图3-5-13

图3-5-14

2. 景别

在景别的处理上,影片中远景、中景、近景的交互运用,尤其是远景和近景的运用为该影片增色不少。远景的运用,主要体现在墨曼回到乡村老家的情景。墨曼从父亲牵着的手中挣脱,急切地跑向了无边无际而又生机烂漫的田野(见图3-5-15)。

此时镜头由近景到中景,再逐渐拓展到远景,为我们展现了大自然的辽阔与浩渺,五彩与生机,让人情不自禁地对朴实而又迷人的乡村产生眷恋与热爱之情,充满了写意的美感和浪漫的抒情色彩。

图3-5-15

3. 镜头

影片的叙事脉络非常清晰,由父亲从盲校接走墨曼——墨曼回到老家,和奶奶及姐妹们生活——父亲送走墨曼——奶奶出走并去世,父亲婚事告吹——父亲接回墨曼,遇到桥断,父亲在水中寻找墨曼——父亲抱着墨曼,喊着他的名字,墨曼的手轻轻动了一下。所以在镜头语言的组接和运用中,跳跃式的组接和切换较少,而多处采用了流线性的、连贯的长镜头语言来体现情节的发展。另外,特别值得一提的是,影片中多次采用了特写这一镜头语言,呈现了导演主观上刻意期望观众所看到的画面与内容。

特写——墨曼的手。

影片中对墨曼的手的特写最多,尤其是墨曼用手去抚摸父亲、奶奶以及姐姐和妹妹的时候(见图3-15-16),感知亲情;用手抚摸自然万物,是用心在感知世界的色彩,更感知上帝的存在。墨曼一直记得老师说过的话:上帝是看不见的,但能感觉到,用你的指尖去了解。作为盲人的墨曼,最渴望知道的就是天堂的颜色。

父亲来接墨曼的时候,墨曼流着眼泪抚摸父

图3-5-16

图 3-5-17

亲的手(见图 3-5-17)。这次抚摸包含了墨曼对父亲的依恋以及那种害怕被遗弃的不安全感。

回到老家后,奶奶的关爱、姐妹的簇拥让墨曼的心灵得到了短暂的快乐。

在等待父亲的时候,墨曼凭借对自然声音的敏感,感受到了雏鸟的危险,摸索着把雏鸟送回了鸟窝。他逗弄着小鸟张开的小嘴,内心里充满了快乐(见图 3-5-18)。这一关于"手"的特写镜头的描绘,表现了墨曼运用敏锐的听觉与大自然建立了非同寻常的关系,同时也表现了墨曼内心的那抹善良和纯真。雏鸟掉到了地上、遇到了野猫的袭击这一命运与墨曼的命运何其相似,雏鸟被墨曼所救,但谁又能改变与拯救墨曼的命运呢?

回家后,墨曼用手抚摸自然万物,想象它们的色彩,用心感受它们的存在,找寻上帝的足迹。

墨曼奔跑在花田里,缤纷的花朵在墨曼的指尖滑过,更是在墨曼的心里流淌,墨曼用心感受着大自然的绚烂,领悟到了大自然对每个人慷慨的馈赠(见图 3-5-19)。

墨曼奔跑在茂密的庄稼林中,指尖轻轻滑过麦芒,麦田的生机、麦粒的饱满让墨曼感受到了希望和活力(见图 3-5-20)。

父亲把墨曼带到了他工作的海边,墨曼用手细细地搓揉着,感受着沙粒的粗细(见图 3-5-21)。

湿润的黑黑的沙粒弄脏了墨曼的小手,表现了父亲此刻的内心:一种想要抛弃和摆脱墨曼这一沉重包袱的"黑暗""肮脏"的想法正慢慢向纯洁干净的墨曼靠近。

图 3-5-18

图 3-5-19

图 3-5-20

图 3-5-21

4. 长镜头之一——水中寻找

影片的最后，墨曼骑着马和父亲从镜头中慢慢出现，镜头由远及近推进，我们看见了父亲的木讷和墨曼聆听林中小鸟啾啾鸣叫的入神形成了对比，展现了生活对父亲心灵带来的绝望之感，而墨曼却感受到了自然的美妙和神的召唤。接下的镜头，情节突然逆转，出现了断桥这一考验灵魂的试金石。从走入木桥，木桥断裂，墨曼和马旋即落入奔腾的水中，父亲迟疑片刻后，然后奋不顾身地跳入水中，在翻滚的浪花中疯狂地反反复复地寻找落水的墨曼，父亲在水中挣扎、寻觅、翻滚，导演演用了一个近景来展现这一长达5分钟的长镜头，一方面客观地展现了当时情势的危急；另一方面，水的汹涌，父亲在水中的翻滚都体现了父亲灵魂的挣扎和痛苦。更好地突出了主题，表现灵魂的光芒、良善和觉醒，立体地展现了人性的矛盾和复杂，使父亲形象更加饱满可信。

四、成长主题：成长——对自我的认同与超越

墨曼双目失明、家庭贫困，而且还有一个竭力想摆脱自己的父亲。面对自己的不幸，他选择了默默地承受和接纳，并以积极建立自己与自然万物、与他人密切关系的方式试图让自己向健全人看齐，从而超越了身体的残缺，实现了人与自然的和谐统一。他用他敏锐的感知能力帮助掉到地上即将丧命的小鸟，他用手感受风的爱抚，感受田园草间的生机和暗语，感受大海的力量……这种对光明、对爱、对温暖的渴望和追求超过了明眼人千千万万倍。他以他弱小的身躯默默地忍受着生活的艰辛和苦难，虔诚地坚守着自己对自然、对爱、对光明的追求和向往。当父亲把墨曼丢弃到陌生的地方去学习木工的时候，眼泪如决堤的水喷涌而出，墨曼处在绝望的边缘，他以为自己失去了一切。但坚强的他挺过来了，这也许也是一种成长，一种置于死地而后生的成长，只是这种成长过于沉重。

儿童影片带来的成长探讨，其实不仅仅局限于儿童的心灵成长，有时候也包含了成人的精神涅槃。对于墨曼的父亲来说，墨曼的存在仿佛就是一块灵魂的试金石。当墨曼在身边的时候，他觉得是累赘和负担，是阻碍自己追求幸福的绊脚石；但一旦洪流卷走了墨曼，自己似乎终于可以永久摆脱墨曼的时候，良知在那一刹那犹如电光火石般照亮了他的灵魂，他觉醒了，他感受到了内疚和失去墨曼的痛苦。当他疯狂地寻找墨曼，找到后抱着墨曼声嘶力竭地摇晃和大喊的时候，父亲的灵魂变得丰润了，在失去墨曼的莫大痛苦和悔恨中获得了成长。

其实成长从来都不是具体年龄的事，它只与人的精神年龄发生关系，一如墨曼的父亲。

五、相关链接

小说《青铜葵花》曹文轩著　凤凰出版社2005年

文革时，城里的女孩葵花流落乡村，被哑巴青铜一家收养，与青铜兄妹相称。青铜天性善良，处处保护葵花，曹文轩用至美的文笔，写出了哑巴青铜至纯、至真的性灵，让人感受到了苦难背后的美好和温暖。

六、活动设计

1. 游戏活动：一起猜猜看。

请小朋友们蒙住眼睛，调动触觉、嗅觉、听觉等感官猜测物品的名称。如对花朵的识别，对动物声音的识别。

2. 角色扮演：分组进行情境表演。

请小朋友们以3—5人为组,表演如果家里有残疾人,我们会怎么对待他?体会残疾人的家庭生活。

3.延伸活动:组织一次郊游,让孩子感受大自然的美好和变化。

第三节 病患少年:《写给上帝的信》

一、影片介绍

片名:《写给上帝的信》

导演:大卫·尼克松(David·Nixon)

类型:家庭、剧情

片长:110分钟

上映时间:2010年

国家/地区:美国

图3-5-22

二、剧情梗概

当一个新生命诞生的时候,是不是意味着一个人将会死去呢?

因为邻居贝克夫人的孩子要诞生了,所以患有脑癌的年仅8岁的男孩泰勒向他的妈妈追问这个问题。如果你认为泰勒是带着悲伤和害怕的心情问的话,那就错了。相反,他是那么平和,充满期待。虽然他经历了一次开颅手术和三十几次化疗,虽然他每天都要呕吐很多次,虽然大多时候他只能独自躺在床上,无法像同龄孩子那样上学、玩耍,但他每天都给上帝写信,感谢上帝给予了自己生命,祷告上帝让自己身边的每个人都幸福起来。

一个失去人生方向、整天醉生梦死的男人麦克·丹尼尔斯做了新邮递员,他拿到了泰勒写给上帝的信。无意中他拆阅了一些信件,深受感动,在与泰勒一家接触中感受到了爱的力量,获得了重生的希望。

泰勒出院了,镇子举行了大型的化装晚会,麦克·丹尼尔斯讲述了他的孩子和家庭,他对生活重新充满了希望和信心。

学校举行足球比赛,泰勒是守门员,他很想参加。但妈妈却考虑到泰勒的身体不让泰勒参加,麦克·丹尼尔斯帮着泰勒请求妈妈答应,妈妈终于松口了。泰勒上场了,因为泰勒勇敢地扑球,最终赢了比赛。在大家的欢呼中泰勒走向了妈妈,但却倒在了路途中。

而这次比赛,让泰勒的生命走向了终点。

伤心欲绝的妈妈失去了理智,责骂麦克·丹尼尔斯劝说自己让泰勒参加比赛才导致病情复发。泰勒妈妈的责骂戳到了麦克·丹尼尔斯的痛处,当年自己因为误会而失去了妻子和孩子,而今泰勒的死也因为自己的坚持。他重新拿起了酒瓶想要麻醉自己。不经意间又打开了泰勒写给上帝的信,泰勒在一封封信中祷告上帝,请求上帝让麦克·丹尼尔斯快乐起来,请求上帝让母亲找到幸福,请求上帝让邻居贝克夫人的小婴儿健康成长……泰勒的祷告充满了温情和善意,尽管语言稚拙,但却真挚动人。麦克·丹尼尔斯决心把这些信送给相关的人。而他自己又重新振作了起来。在一个晚会上,麦克·丹尼尔斯情不自禁地拿起话筒,尽管不善言辞,但却把自己从泰勒身上获得的希望和勇气与大家

分享。而泰勒的哥哥本也唱起了歌,歌中表达了对弟弟泰勒无限的爱。泰勒的一封封写给上帝的信唤起了越来越多的人的信仰和希望,无数封写给上帝的信如雪片般涌向了邮局。

一年后,人们为了纪念泰勒,修建了一个很大很大的邮箱,专门用来存放写给上帝的信。泰勒生前的好朋友萨姆说:"泰勒的一生就是寄给上帝最好的信。"没错,泰勒是上帝的信使,把爱、仁慈、宽宥、勇气和希望播撒到了人间。

三、影片分析

1. 主题分析:信——接纳自我、完善自我的关键

整部影片都围绕着信来展开。不管是身患绝症在病痛中用写信来吐露自己的心声表达愿望的少年泰勒;还是徘徊在人生的十字路口,因偶然翻阅泰勒的信件而重新燃起了生活希望的邮递员麦克·丹尼尔斯;亦或是在泰勒信中出现,或者真正阅读到信件,甚至模仿泰勒而给上帝写信的人……都无不与"信"产生了联系。"信"不仅串联了影片的故事情节,还是影片主题深化的关键所在。泰勒仰望星空,把自己的寂寞,对妈妈的感激和担忧,对哥哥的理解,对同学的宽宥,对邮递员的希望……都写进了信中,那一封封沉甸甸的、承载着泰勒至纯至真的爱的信,落进了每个人的灵魂,给了身边每个人勇气和力量,并由此重新燃起了对爱的信仰。泰勒就犹如受难的耶稣,用自己受尽病痛折磨且短暂的一生,以给上帝写信的名义,向人们传递着爱的真谛,把爱的美好和伟大书写到了极致。影片中,泰勒并没有因为重病在身而整天自怨自艾,唉声叹气,失去对自我的认同。相反,他积极乐观,勇敢地接受了自己的不幸命运。并借用给上帝写信的方式来表达对身边所有人的爱。他的这种积极健康的人生态度得力于他对自我积极健康的评价,也得力于他对他人和对自己积极健康的接纳,更是一种对自我接纳的超越和完善。而泰勒的行为和心态也影响着周边的人,送信的新邮递员是一个迷失了自我的人,但与泰勒接触后,他重新认识了自我,发现了自我,并最终改变了自我,让自己的内心变得更充沛,让自己的人格变得更完美。

总之,重病的泰勒过早地经历身体和精神的双重痛苦,然而身体的疼痛、内心的寂寞、同伴的嘲讽、哥哥的愤怒……并没有让他怨恨上天对自己的不公,也没有据此孤立自己、排斥他人。相反地,他借助给上帝写信的方式积极乐观地接受自己的不幸,珍惜身边的每个人,用爱去温暖身边每个人的心灵,从而实现了对自我人格的完善和超越,也使得周围的人实现了自我人格的完善和超越。

2. 视听分析——自然地切换和闪回

影片在远景与近景中切换。用远景为我们营造了一个优美诗意而又古朴清新的小镇环境,也为影片定下了一个抒情而又温暖的基调。近景则逼近人物内心,捕捉了主人公泰勒和邮递员情感的微妙变化,从而更好地塑造了泰勒坚强、勇敢、善良的性格以及细腻地展现了邮递员由绝望到充满希望的心理历程。

影片在镜头的闪回、叙事的脉络上非常流畅自然,这得力于导演纯熟的拍摄技巧。整个故事大多时候采用现在时态的线性叙事脉络,即按照事件自然发展的顺序展开,但在特定时候也采用了转换时态,打乱叙事的发展进程,由此人物的叙述跳跃到彼人物身上的叙事策略。影片中作者通过多种方式,巧妙地多处运用这样的闪回和转换,使得故事显得圆润流畅。

镜头一:听到声音,泰勒妈妈冲下楼,发现烤箱烤糊了。故事由老邮递员退休自然过渡到泰勒家中。运用时间和声音链接两个场景,实现镜头的切换和叙事的连接。

镜头二:奶奶拉着本的手,教丧气的本向上帝祷告。故事由奶奶的祷告"亲爱的天父"一下转接

到泰勒给上帝写信的开头"亲爱的上帝"。以不同的声音、相同的内容实现镜头的转接。紧接着，镜头在泰勒给上帝的信、奶奶祈求上帝、邮局老板拆看泰勒写给上帝的信这三个镜头中自如转换。泰勒用稚拙的语言表达了对上帝的敬仰、对死亡的无惧、对星空的好奇、对妈妈的爱……而这些与奶奶因泰勒的病而请求上帝保佑时的痛苦和虔诚形成了呼应。

镜头三：泰勒病后上学的第一天回家后写信给上帝，感谢上帝终于让妈妈展开笑容，还写了他吐到了邮递员丹尼斯的鞋子上的尴尬事情。镜头马上连接到邮局老板问丹尼尔斯第一天上班的情况：感觉很糟糕，被狗咬，被孩子吐到鞋子上等等。通过内容上的对比和关联，把两边平行叙述的线索切换和交叉起来。

镜头四：在教堂旁边，邮递员麦克·丹尼尔斯因酒后驾着载有儿子的汽车，导致失去了儿子的监护权，在与邮局老板谈心的时候，他哭着说："我就要失去我的儿子了。"内疚和痛苦之情溢于言表。镜头转向泪流满面的妈妈，哭着对奶奶说："我不能失去他（泰勒），妈妈。"（见图3-5-24）妈妈向奶奶倾诉衷肠，表达自己的痛苦和脆弱。镜头的转接和呼应自然流畅，让观众感动不已。

值得一提的是，影片中的音乐优美动听，尽管带着淡淡的悲伤，但音乐的底色却是积极的、勇敢的，充满了希望。比较有代表的音乐是《Everything Is Beautiful》（由Anne Marie Boskovich演唱）以及《You Give Me Hope》（由Between The Trees演唱）。音乐的出现为影片增色不少，尽管主人公泰勒最终死去了，但他留下了希望和爱，让人在唏嘘中也倍感温暖。

四、成长主题：成长——与爱同行

成长故事缘起于德语Bildungsroman，其中bild是"榜样""造型"等意思，Bildung的意思为"人神同形""与上帝同形"，即按照上帝的形象塑造。因此具有教育、修养、发展等含义[1]。有的成长故事遵循"天真—受挫—迷惘—顿悟—长大成人"这一叙述模式，有的以象征的方式通过死亡—重生来达到书写成长的过程。

影片《写给上帝的信》中，泰勒身患绝症，时时面临着死亡的威胁。面对冰冷而残酷的死亡，影片没有聚焦于泰勒的痛苦、绝望，而是截取了泰勒从容、乐观地对待病魔的百般折磨的画面来展现泰勒心灵成长后的状态（见图3-5-23）。他把呕吐到麦克·丹尼尔斯的鞋子上当作笑话来谈，而忽略了呕吐本身所带来的身体上的痛苦；他坦然地和母亲谈到了死亡，认为邻居贝克夫人的新生儿就是来替

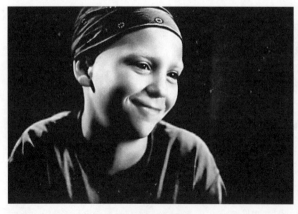

图3-5-23

图3-5-24

[1] 转引自《儿童文学教程》[M]王泉根主编，首都师范大学出版社出版，2008：234.

图 3-5-25

图 3-5-26

代自己的,却把死亡的恐惧抛在了脑后;他原谅了那个嘲笑他的男孩,而隐藏了自己被嘲笑时的痛苦和愤怒;他独自坐在房顶上遥望星空,躺在病床上给上帝写信,与上帝对话的背后其实也是他内心的孤单和寂寞;而因为自己病重给家庭每个人带来的烦恼和痛苦,泰勒也是了然于心的,所以他写信给上帝,希望看到妈妈的笑容,希望哥哥快乐……

影片虽然竭力隐藏泰勒从健康到生病所经历的内心痛苦和挣扎,但仍然让人感受到了泰勒因为这一场重病而获得了心灵的成长。因为重病,泰勒学会了给上帝写信,学会了独自享受孤独,学会了忍受开颅手术和化疗带来的痛苦,学会了坚强,学会了宽容,学会了关心他人……而周围的人因为泰勒的"成长"也获得了改变,同样也实现了自己的"成长"。麦克·丹尼尔斯(见图3-5-25)——一个生活中受挫,处于人生十字路口迷惘阶段的男子因为泰勒,受到鼓舞,得到启发,找到希望,获得了重生,在顿悟后实现了自己精神上的成长。

哥哥本因为这个生病的弟弟失去了家人的关注和同龄人应有的快乐,由内心充满烦恼和怨气,到完全接纳生病的弟弟,品出了人生别样的滋味,正如本在歌曲里(见图3-5-26)唱的那样:"看着你的笑脸,你是如此虚弱,却又充满了力量。你环视这个地方,你让一切都变得美好。你给我希望,无论环境如何;你给我关爱,纵使痛苦缠身;所以我会珍惜这生命,就如同我得到机会重来;我们欢笑,我们哭泣;有时我们心碎,却不知如何;我感到疲累,我迷失方向;你帮我重拾信心,你给我希望,无论环境如何。"

相信本唱出的不仅仅是他一个人的心声,也是影片中麦克·丹尼尔斯、妈妈、外婆、医院的医生等泰勒身边所有人的心声,更是观看影片的所有大小观众的心声。

有时候不幸也可以变得很温暖,泰勒用他的成长给了我们这个启示。

总之,影片以写信人和送信人为主要线索串联了整个故事。这一写一送,不仅体现了泰勒自身的心灵成长,即由痛苦到快乐,由脆弱到坚强,由对死亡的恐惧到坦然地面对死亡,更是丹尼尔斯——一个迷途的成人的心灵救赎和成长。这个成长不仅仅专指儿童,更指向了成人,是一种大写的成长。

五、相关链接

电影《姐姐的守护者》(My Sister's Keeper)[美]2009年

为了挽救身患血癌的凯特,妈妈用试管婴儿的方式生下了一个健康的婴儿安娜。11年来,安娜感觉自己就是为了凯特而活。不停地为姐姐捐献白细胞、干细胞、骨髓……可有谁尊重过安娜的想法。得知这次又要给凯特捐献一个肾的时候,安娜拒绝了,并且和母亲对簿公堂。究竟谁对谁错?

六、活动设计

1. 谈话活动：生病了怎么办？

每个人一生中都会生很多次病，有的病大，有的病小。小朋友们有没有生过病啊？生病的时候感觉怎样啊？有没有像影片中泰勒那样坚强和勇敢呢？谈谈你生病的事情吧。

2. 写一写、画一画：写封信。

泰勒生病的时候经常给上帝写信。你们生病的时候最想给谁写信呢？想告诉他什么呢？我们也来写一写，画一画吧。

3. 玩一玩：医生给病人看病的游戏。

区角活动中创设一个医院环境，请小朋友分组玩医生和病人的游戏。

第四节　流浪孤儿:《旅行者》

一、影片介绍

片名：《旅行者》（又名《崭新的生活》《等爱我的人》）

导演：乌妮·勒孔特

类型：剧情

片长：98分钟

上映时间：2009年

国家/地区：法国、韩国

图 3-5-27

二、故事梗概

你永远不知道，我有多爱你。时光一去不回，总有一天你会后悔。当你悲伤的时候，或是寂寞的时候，呼喊我的名字，我就会出现，消除你的悲伤。用我的眼睛刚流出的热泪，把你的伤口治愈。

九岁的珍熙和爸爸一起买了新衣服；吃着美味的晚餐；坐在自行车后座上，轻轻地靠在父亲温暖而又敦实的后背上，幸福地穿过漆黑的街道，情不自禁地唱起了这首歌。珍熙不会想到，这是在父亲身边唱的最后一首歌，尤其是在父亲还细心地洗净了她弄脏的鞋子，给她购买了盼望已久的大蛋糕以后。正憧憬着和父亲一起去旅行的她，却猝不及防地被父亲遗弃在了孤儿院，尽管父亲那宽阔的后背的余温还未散去。

珍熙不愿意相信，也无法接受父亲遗弃自己的现实。

孤儿院的保姆让她换上衣服，她不愿意。

孤儿院的保姆端来了饭菜，她打翻在地。

孤儿院的孩子们跟她说话，她不予理会。

她把自己藏在孤儿院的荆棘丛里，不吃不喝。无声地对抗着孤儿院的一切。

小小的心封闭着，因为无法承载这巨大的逆转。爱的对立面其实不是仇恨，而是抛弃。

几天不吃不喝的珍熙饥饿难耐，她独自坐在厨房的角落里，一个人吃着锅底上的残渣，泪流满面。

她穿上了孤儿院的衣服。

睡在了孤儿院孩子们的大床上。

开始了作为一个孤儿的生活。

例行体检时,护士答应珍熙,打针的时候先说一声,可护士食言了。这是来自成人的又一次欺骗。

"用这个香波洗吧,肥皂会把头发洗坏的。"同为孤儿的淑熙友好地说。

这句友好的话温暖了珍熙冰冷的心田,她们成为了好朋友。一起偷吃面包,一起救下了从树上掉下的小鸟。

可是离别的歌声再次响起,说好了一定要一起被收养的淑熙却撇下珍熙独自去了美国。欺骗再次发生。

滂沱大雨倾盆而下,珍熙来到院长办公室,说出了家里的地址,拜托院长去找一找父亲。这是珍熙最后的一丝希望。

然而几天后院长告诉珍熙,家人早已搬走,无法找寻。

她在埋葬小鸟的地方挖出了一个大坑,把自己深深地埋藏起来,直到无法喘气。

一直拒绝被领养的珍熙这次答应了一对法国夫妻的领养要求。即将离别的时候,孤儿院的保姆为她改缝当年父亲买的裙子,珍熙再次唱起了那首歌,只是脸上已不再有笑容。从此开始自己崭新的生活。

三、影片分析

（一）主题分析：艰难的自我认同之路

对于大部分人来说,人生的每个阶段是在悄无声息而又循序渐进中得以变化和成长的。然而主人公珍熙并没有像一般的孩子那样,在父亲的疼爱中慢慢长大。相反却在意外且毫无准备中遭遇父亲的遗弃,从而改变了自己的人生轨迹。尤其是这种遗弃和突变是在她刚刚体会了父爱的温暖和美好以后。父亲猝不及防地遗弃和欺骗,让她感受到现实的残酷,亲情的脆弱。也打乱了她成长的自然轨迹,命运的突变、亲情的背叛使她经历了漫长、艰难而又痛苦的自我认同之路。

当她被丢弃在孤儿院,看着父亲渐行渐远的背影的那一瞬间,那种错愕、痛苦、震惊、忧伤、期盼……各种情绪纷繁沓于心间。这种突如其来的打击和身份的巨变,改变的不只是珍熙的人生轨迹,更是她的心路历程。她变得敏感而又封闭。她无法接受自己孤儿的身份,无法面对被父亲抛弃的现实,无法接纳全新的社会环境和人际关系。所以在孤儿院中,她拒绝说话,拒绝进食,拒绝换衣,拒绝被领养,她躲在荆棘丛中,封锁心门。她惊人地沉默着,无声地反抗着这一切,只为了告诉别人,也告诉自己不是孤儿,因为自己有父亲。但一次次地等待,甚至一次次地请求孤儿院院长寻找自己的父亲,最终所有的等待和期望都被残酷的现实撞击得粉碎,那个叫作父亲的男人彻底地在她的世界中消失了。她最终无奈地选择了接受自己孤儿的身份,选择了被领养的命运。从开始进食、换衣、做礼拜到最后答应被领养,敏感而倔强的珍熙的内心经历着希望、反抗到绝望、认命的巨变,期间内心的挣扎、等待的焦灼、撕裂的疼痛、被欺骗的愤怒、对无根命运的反抗、最后只得顺从的无奈……这一系列的情感体验却在一个年仅九岁的女孩身上一一上演。珍熙在自我成长的道路上,经历了遭受巨变后无法认同自我,无法适应孤儿院的社会环境到最后被迫认可孤儿的身份,被迫接受领养的命运。其背后体现的是一条艰难、痛苦而又仓促的自我认同之路。

(二)视听分析

1. 暗色色调的运用

整部影片色调灰暗,呆板陈旧的穿着,荒芜破败的景物,一方面衬托了珍熙悲伤绝望的心态,暗示孤儿们悲惨的命运,因为对于孤儿来说,没有爱的生活本身就是一片荒漠;另外,影片也带有导演自身成长经历的痕迹,是一部自传性的作品。因此影片暗淡色调处理也无形中给人一种过来人回首过来事的沧桑与悲凉,自然就增添了一抹回忆所带来的淡淡哀伤和苦涩的韵味,好似一张张洗旧、发白的旧照片向我们昭示着那段不堪回首的岁月。

2. 镜头的巧妙运用

在镜头运用上,影片大量采用长镜头,虽略显滞重缓慢,但却很好地展现了人物内心的痛苦和挣扎。镜头的运动上以开篇珍熙尽情享受父爱时的动镜头(见图3-5-28)和被父亲遗弃在孤儿院时的静镜头(见3-5-29)两者的对比来展现珍熙内心世界的变化,即由欢快转向了悲伤。同时也使影片显得张弛有度。

图3-5-28

图3-5-29

在景别的处理上,大多镜头处理为近景。一方面拘囿于孤儿院逼仄而狭小的空间,但另一方面更是导演的有意为之。其实近景是导演的一种无声语言和暗示,即希望观众看见并重视所呈现的画面。尤其是对珍熙眼神和表情的捕捉,把这个聪慧敏感而又寡言的孩子丰富的内心世界呈现了出来。

图3-5-30为与父亲吃晚餐时,嘴角荡漾的笑意,充满了幸福。

图3-5-31为与父亲一起走向孤儿院,害怕失去父亲的眼神,纯真清澈而又充满怀疑。

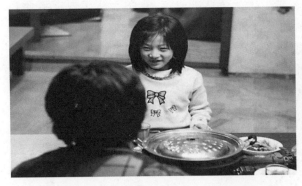

图3-5-30

图3-5-31

图3-5-32

图3-5-33

图3-5-32为珍熙站在孤儿院紧锁的铁门上遥望外面的世界，充满了期待和迷惘。所以当大门打开后，却不知何去何从。

图3-5-33珍熙向医生第一次吐露心声，她因为家人误会而被遗弃的痛苦和委屈溢于言表。

好友淑熙失约独自离去，又得知父亲早已搬家，彻底对父亲绝望的珍熙把自己深深埋在泥土里（见图3-5-34），眼神充满了愤恨、悲伤和绝望。

这一系列近景和特写镜头的运用把珍熙芜杂的内心世界完美地勾勒了出来，让观众感同身受。

另外在画面空间的处理上，大多把人物放在一个逼仄而又黑暗的角落，显示了人物的无力和弱小，让人产生怜悯之心。

如躲在角落里偷吃面包的场景（图3-5-35）。

面对倾盆大雨，缩在角落里的珍熙为寻找父爱做着最后一次努力。最后她冲向了院长办公室，说出了家庭地址（见图3-5-36）。

另外，值得一提的是，该影片在处理父亲这一形象时镜头大多采用背影、画外音、半身截面的方式进行切割（见图3-5-37），而故意省略父亲的完整形象，尤其是脸部。一方面简化了父亲形象的刻画，让观众更好地聚焦于小主人公珍熙的内心情感变化；另一方面也暗示父亲形象在珍熙心目中最终的破碎和轰然倒塌，预示着父亲的形象不再完整和美好。

总而言之，影片以儿童珍熙的视角，以近景为主的拍摄方式，在镜头缓慢摇动的娓娓"叙述"下，向我们近距离展示了她被父亲抛弃前后的情感变

图3-5-34

图3-5-35

图3-5-36

图3-5-37

化,以及孤儿院其他孩子的生存百态。影片结构完整,珍熙稚嫩的歌声分别在影片开头和结束时两次出现,前后照应,首尾相连,同中有异,异中有同,渲染了影片忧伤的情调,韵味十足,也让人回味无穷。而影片浓墨重彩地展示了孤儿院的孩子们送走被领养的伙伴时,先后三次唱响的《友谊地久天长》和韩国民歌《金达莱》,一咏三叹,反复重沓,含蓄抒情,显示了离别场面的庄重而又忧伤,又为影片增添了一抹典雅和温暖的色彩。仿佛一盏清茶,揭开茶盖,茶香旋即氤氲开来,点点滴滴从影片中渗出,浸润了孩子们的童年。

四、成长主题:成长——有时候需要妥协

如果说痛苦和迷茫是每个人成长所必须经历的关键词的话,对于主人公珍熙来说,她的成长却显得那么残酷,那么猝不及防。它远远地超过了一个普通孩子所能承受的程度。父亲给珍熙买了新衣服和大蛋糕,还一起吃了美味的大餐,在让珍熙真真切切地感受到父爱的甜蜜和伟大以后,却毫无过渡地来了一个残酷而冰冷的转身——把珍熙遗弃在了孤儿院。孤儿院中珍熙用一次次执拗且无声的反抗来抗拒着自己弃儿甚至孤儿的身份,她拒绝吃饭、拒绝穿上孤儿院的服装、拒绝和别人说话,甚至拒绝被别人领养……可是一次次的拒绝,一次次的反抗,并没有换来那已经远去的父爱。珍熙的成长之路布满了拒绝与接受、反抗与妥协、等待与放弃、希望与绝望的矛盾。她以不吃不喝不穿的态度拒绝着孤儿的身份,最终却不得不吃上了孤儿院的饭食,穿上了孤儿院的服装,被迫接受自己是孤儿的身份;她想逃离孤儿院,但当孤儿院的大门打开,她却不知道自己能到何处,最终只得又回到了孤儿院;她想尽一切办法让孤儿院院长联系她的父亲,但却发现父亲早已搬走,不知所踪;她不想被收养,但最终却不得不走上被收养的道路……也许成长还意味着妥协,向命运妥协;意味着放弃,放弃心中的执念;意味着重生,重新开启人生之路。珍熙的成长历程是一段残酷的青春,冰冷的童年记忆,无奈的人生选择。

五、相关链接

1. 电影《圣诞传说》(En julberättelse)[芬兰]2007年

圣诞老人本身就是一个美丽的传说。也许大家要问:为什么会有一个如此善良而又慷慨的圣诞老人呢?这个故事还得从一个孤儿说起。

2. 绘本《亨舍尔和格莱特》[美]赖·卡莱赛改写/保罗·欧泽林斯基图

相信很多孩子都曾经有过担忧:会不会像童话故事里的亨舍尔和格莱特一样被父母遗弃呢?

六、活动设计

1. 谈话活动：认识我自己。

请每个孩子谈谈自己是一个什么样的人？有哪些优点和缺点？

2. 社会活动：带领孩子去附近的孤儿院，了解孤儿的生活，懂得关心他们。

第六章 表现人与自然关系的经典儿童电影

有人说，人与动物最大的区别是人不是适应环境，而是改变环境；有人说，人与动物最大的区别是人类具有意识，而动物具有的只是本能；也有人说，人与动物最大的区别是人具有羞耻心而动物只求温饱。通过《狐狸与孩子》这个故事你能发现人与动物最大的区别是什么呢？

我们都知道古代的君王会通过战争的方式来扩张自己的领土，猛兽也会通过厮杀来保证自己的活动范围。但是你知道植物也有它们自己扩张领地的办法吗？而且是那样的奋不顾身，那样的义无反顾，甚至是那样的大义凛然，去从《植物王国》里面找找答案吧。

"世界那么大，我想去看看"，你想不想来一场说走就走的旅行？有人梦想能在无垠的草原上与白云赛跑，有人梦想能在珠峰上看看谁比天高，有人想去寸草不生的沙漠挑战极限。但是，你想不想看看地球之外有些什么？到底还有没有星球适合人们居住？平日里我们抬眼就可以看到的太阳和月亮上到底有什么？让亚力克和西恩为我们揭开谜底吧。

下篇　亲爱的电影课

第一节　人与动物：《狐狸与孩子》

一、影片介绍

片名：《狐狸与孩子》

编导：吕克·雅克

类型：剧情

片长：92分钟

上映时间：2007年

国家/地区：法国

图3-6-1

二、剧情梗概

清晨，第一缕阳光映到了秋后的汝拉山脉上，蹦跳着的狐狸出现在了草地上觅食，推着车子漫步在放学回家路上的女孩，被那只伶俐的狐狸深深地吸引了，不自觉地跟上了它。当狐狸正努力寻找刚刚露出头的土拨鼠时，女孩轻轻地靠近了它，女孩的靠近逐渐地遮挡住了阳光，狐狸这才微微地抬起头，女孩注视着扭头匆匆逃走的狐狸，脸上露出了对狐狸的疼爱与不甘心。狐狸在女孩的心里留下了深深的烙印，她一直希望能再次遇到那只狐狸，一直在寻找……

冬天来了，皑皑的白雪覆盖了整个森林。林中唱着童谣的女孩发现了一串脚印，是她期盼已久的那只狐狸么？她顺着脚步向前寻找，无意中摔伤脚。整个冬天，女孩只能被受伤的脚困在家里，但是她的心还在狐狸那里。

一声枪响，预示着春天猎人们开始了工作。小草又一次从雪里钻了出来，女孩终于找到了狐狸的洞穴，她耐心地守候在洞口，她把自己的三明治放到树底下，默默地等待着她的朋友。狐狸品尝了女孩的三明治和拴在线上的鸡腿，女孩取得了狐狸的信任，狐狸带着她走向了森林的深处，开始了他们的冒险之旅。

他们穿过了森林，越过了峡谷，与青蛙嬉戏，和风赛跑，来到了密境的入口。女孩犹豫地跟着狐狸走进了山洞，越来越黑，越来越黑……直到女孩一下子摔进了仙境，这里布满了阴森恐怖的感觉，枯树张牙舞爪，各种野兽的叫声此起彼伏，直到满盘的月亮升起，照亮了仙境，这才让女孩略微感觉到了安心，她仔细地环视了一下这里，手捧着小小的荧光虫，疲惫地睡了过去……

作为乱跑的惩罚，女孩被关在家里一个星期，但是她的心里依然惦念着狐狸。狐狸寻着女孩的笛声，主动找到了女孩，逐渐与女孩熟悉了起来，他们共同战胜了群狼，但是狐狸依然与女孩保持着距离。

女孩想要得到狐狸全部的爱，她想完全地占有狐狸，所以她给狐狸系上了项圈，想让狐狸一直伴

211

她左右,她把狐狸关到了自己的房间里,想一直与狐狸玩下去。

在女孩的房间里,狐狸似乎感觉它的自由受到了限制,开始暴躁起来,它跳上跳下,最后,它撞碎了玻璃,从楼上跳了出去。女孩抱着满头是血的狐狸,懊恼地把它送回了家,她以为狐狸已经死了,她以为再也见不到狐狸了。

没想到,狐狸竟然恢复了从前的样子,只是头上,脖子上依然有斑斑血迹,像是在提醒着女孩,人与动物之间该如何相处。

女孩成了妈妈,她在为她的孩子讲述着自己与狐狸之间的这份感情,狐狸依然爱着女孩,女孩也依然爱着狐狸……

三、影片分析

(一)成长的代价——人物塑造

这部《狐狸与孩子》改编自圣埃克苏佩里的经典巨作《小王子》,影片为我们讲述了人和自然之间的相处之道,编剧通过莉拉对狐狸的喜爱,到想占有狐狸,最后通过狐狸的坚持,莉拉懂得了放手,也为我们讲述了人在与自然相处,包括延伸到人与人之间相处的方式与方法。影片中并没有太多的人物设定,主要采用了散文式的叙事方式描述了小女孩莉拉与狐狸帝图之间的友情。

1. 天真的孩子

影片中的小主人公莉拉在参加拍摄的时候刚10岁,非常的天真,在影片中几个地方都能表现出来:

当第一次莉拉见到狐狸时,就被狐狸的美深深地吸引了。影片并没有用太多的手法去刻意地描述莉拉对狐狸的喜爱,当莉拉发现那只狐狸的时候,莉拉就那么静静地、静静地靠近狐狸,直到狐狸渐渐地发现了这个小女孩,她想要拥抱狐狸,但狐狸本能地逃跑了。当狐狸跑远,阳光透过了树枝的缝隙照到莉拉脸上,她就那么安静地看着狐狸远去,她依然想要与它成为朋友,女孩天真地以为只要自己表现出友好来,那动物就能感受她的友好。

当女孩发现狐狸的洞穴时,她非常想与狐狸有一次近距离的接触,于是她将自己的三明治散放在草地上,寄希望于狐狸能通过三明治来到自己的身边,但是当刺猬开始吃自己准备的三明治时,女孩又拿着树枝丢刺猬,让它走开,就像童年中与自己非常要好的朋友之间的关系,所有的东西都不想有其他人来分享,只想属于朋友两个人。

当狐狸带领着莉拉来仙境时,狐狸终于认同了莉拉这位新朋友,第一次允许了莉拉抚摸它。莉拉小心翼翼地抚摸着狐狸的头、耳朵、鼻尖,生怕惊到狐狸一样轻抚它的每一寸皮毛,她心满意足地笑了,

图3-6-2

图3-6-3

像得到了朋友的认可,又像得到了心爱的玩具。

莉拉手里卷着自己曾经为狐狸戴上的项圈,纠结地往家的方向走去。她非常高兴,因为她所爱的狐狸并没有因为自己的占有欲而死;她又非常忐忑,因为她不知道狐狸还会不会与她成为朋友;同时她又非常坦然,因为她相信也许有一天狐狸会明白她的爱,这或许就是成长的过程。

这里影片中并未对他们之间做出一个结果,但是突然画面一转,出现了莉拉成人之后为自己的儿子讲故事的场景,告诉了儿子,自己和狐狸之间故事的道理——爱并不等于占有(同时也解释了影片中成人女性旁白的出现)。

莉拉是一个天真的女孩,她渴望与狐狸成为朋友,她也希望自己能成为狐狸唯一的朋友,她将对狐狸的爱体现在自己的各种行动中;莉拉是一个单纯的女孩,她以为她爱狐狸,所以狐狸也应该时时刻刻与她在一起;莉拉是一个善良的女孩,她发现她的爱对狐狸造成了伤害,所以她又选择了放手,这就是成长……

2. 倔强与勇敢的孩子

影片中多处情节都表现了小莉拉的倔强与勇敢,同时也能体现了莉拉对狐狸的感情。

她会在大雪封山的时候顺着脚印寻找狐狸。

她会漫山遍野地寻找狐狸的洞穴。

她会在树上耐心地等待狐狸的出现(见图3-6-7)。

她在明知会碰到危险的情况下,依然跟随着狐狸去探险(见图3-6-8)。

图3-6-4

图3-6-5

图3-6-6

图3-6-7

图3-6-8

她会不顾危险将群狼和老鹰赶走,保护着她所爱的狐狸以及它的孩子们。

这些情节都体现出了莉拉的倔强和勇敢,她希望能与狐狸成为最好的朋友,那么她就一定会完成这个目标。同时,又能体现出莉拉的天真,也许只有孩子才能不顾一切地想要去与一个动物成为朋友。

（二）视听分析

1. 优雅的狐狸

狐狸作为这部影片的一个重要的角色,它们都来自动物训练师布拉妮女士的农场中,而且在整个拍摄的过程中,用了十几只狐狸在不同的场景中进行配合拍摄,它们没有任何表演经验,有时甚至会拒绝演出,甚至无故消失,所以整个影片的拍摄难度非常大[1]。

影片开始就运用了全景的拍摄手法,将灵巧的狐狸映入到了镜头中,故事也由这只狐狸拉开了序幕。渐渐的,女孩推着自行车出现了放学的路上,她注视着那只狐狸,想去了解那只狐狸,于是女孩踏着秋后尚未枯竭的草,就那么跟着那只狐狸。影片中的狐狸,时而为了觅食而跳跃,时而为了逃命而奔跑,时而与它的爱人翻滚玩耍,导演大多数都采用了固定的全景或是特写,尽可能不破坏狐狸的整体特征。包括后半部分中狐狸与莉拉的冒险之旅,影片同样尽可能地采用固定的拍摄方式,但又在不同场景中采用"化"的转场方式[2],使得影片在记录狐狸的运动过程中显得不那么忙乱。

整部影片希望通过狐狸来表现人与自然之间的相处之道。从开始狐狸对莉拉之间的小心翼翼,到后来狐狸开始对莉拉产生信任,一直到最后狐狸为了追求自由而破窗而出,甚至险些丢掉性命,狐狸只是动物界中的一个小分子,但是他在影片中却代表了整个动物的心态,它们虽与人类可以成为朋友,但是他们更渴望自由！同时最后狐狸的受伤也成为整个影片的转折,正是由于狐狸的坚持,才使得莉拉清楚地认识到自己对于情感处理的方式所存在的问题。

2. 优美的配乐

这部影片中的对白并不多,优美的配乐以及自然的声音成了影片中重要的组成部分。优美但略显稚嫩的笛子声是贯穿整个故事的声音主线,从影片开始笛子声的出现到莉拉用笛子声无意中与狐狸得到了互动,再到影片以莉拉的儿子吹着妈妈的笛子结束。影像所表现出来的往往是比较平面的部分,但如果搭配上美妙的音乐则能使主人公的情绪更加立体和具象,就像影片中那种儿时的欢快、童年的忧愁、到了仙境的恐惧,都通过配乐完美地表现出来。

整部影片给人的感觉非常安静,它静到就像自己置身于这种自然环境中。在影片中能听到每一处细微的声音,风声、虫鸣声、野兽的吼声、水流声,甚至狐狸踏在雪上的窸窣声,都听得一清二楚。这就是自然的声音,这也是纪录片的魅力所在,能让人在喧嚣的生活中品味那静谧的一瞬间。

四、成长主题

（一）何谓"自然"？

在《狐狸与孩子》中,我们更多地感受到了大自然的魅力。何谓"自然"？在中国,"自然"语出老子《道德经》——"道法自然",意为大道以其自身为原则,自由不受约束,这就是"自然"。

自人类产生开始,我们就一直想着如何去征服自然。我们为了满足自己而追杀猎物,而钻木取火,而治水移山,而伐木造纸等等。现在科技发达,我们能上天揽月,我们能下海潜蛟,我们想去哪里

[1] 刘敏.《狐狸和孩子》——法国人的天人合一梦想[J].电影世界,2008(2).
[2] 在影视片中,前一个镜头尾"渐隐"中,同时,后一个镜头逐渐显入,直至上个镜头完全消失,下个镜头画面完全出现,前后两个镜头是通过"溶解"过程来进行交替的,这种画面技巧称为"化"。

都能有方便快捷的交通工具,我们想吃什么都有专门的饭店经营各种野生动物,我们想用什么就会无限制地向大自然索取。我们以为我们得到了所谓的自由,但实际上,人们正在把自己关到一个牢笼中,我们也在为我们的索取而付出代价。

这部影片中,莉拉就像所有的人类一样,当喜欢一样物品时,就会想尽一切方法得到它,因为她会觉得,我是爱这只狐狸的,我就一定要拥有它。就像优美的影片中,始终有着一些与自然不和谐的"人为"的因素存在:盗猎者的团套、诱饵、毒药、枪支、陷阱、篝火的余烬;还有女孩的占有和控制天性的自然流露:做游戏时的以主人自居;把围巾当成项圈系在狐狸的脖子上;把狐狸困在人类的世界中[1]……

所以,莉拉开始靠近它,开始驯服它,但是尽管莉拉最终将狐狸关到了自己的卧室,依然无法阻止狐狸寻求自由的脚步,狐狸甚至不惜付出自己的生命。当莉拉抱着血淋淋的狐狸回到它的洞穴时,内心充满着自责,或许这就是成长的代价。

在当今社会中,孩子们似乎对于自由相当的陌生。家长像莉拉一样,以"爱"的名义将自己的孩子束缚起来,为他们报各种假期辅导班、所谓的兴趣班。不管哪里的家长,似乎像统一好了口径一样,他们的目的永远只有一个——为了自己的孩子。但是也许更多的父母对自己的孩子并未过多的了解,他们只是一味的按照自己的想法去要求孩子们,希望孩子能成为与自己想象中的一样,但是请不要忽略了孩子同样也是人,孩子同样也是自然界中的一分子,他们同样需要自由,他们同样需要有自己的生活。就像电影最后,莉拉对她的儿子所说的那样,我把"爱"和"占有"搞混了。

(二)"人"与"自然"

人类如何与动物相处是万千年来一直被讨论的话题,不得不说,人类真的是一个非常聪明的物种。自远古时期,人类为了自己的生存开始猎杀动物,后来人们发现了驯服动物的更好的方式——圈养。一直到现代,无论多么凶猛的动物,人们一定会有各种方式让它们臣服于自己。在动物园里,凶猛的老虎、狮子能安静地给人们作揖;脾气暴躁的黑熊能自如地骑着自行车到处跑;人们敢于将自己的脑袋放在龇牙咧嘴的鳄鱼口中。在某些地区里,人们为了尝鲜,将各种野生动物置于货摊上,甚至于在一些饭店中你会发现"只有你想不到,没有你吃不到"的标语,人们为了满足自己的欲望,一点点地消费着大自然给予我们的馈赠。还有什么是人们做不到的?

但是,人类又是一个非常愚蠢的物种。据世界《红皮书》统计,人类进入20世纪的经济快速发展阶段以来,共有110种哺乳动物和139种鸟类灭亡,并且有593种鸟、400多种兽、209种两栖爬行动物1 000多种高等植物濒于灭绝。当人类想当然地以为自己能掌控这个世界,能控制各种物种的生存、进化甚至是能复制动物的生命时,我们却忽略了动物一旦灭绝就绝不可能在这个星球上再一次出现。

老虎狮子本应在丛林、草原中猎捕动物,兽性是他们的天性,所以人们绝不应该为了获取经济上的收益而把它们关在铁笼里或是老老实实地蹲在板凳上让人观赏;北极狼就应该于北极恶劣的环境中肆意奔跑,而人们同样为了经济利益,将它们运送到热带、温带地区,使其在不大的玻璃房中来回转圈。所以,在人类的世界中,我们是否能够做到尊重每一个物种是极其关键的,换句话说就是要顺应自然,让动物待在它们应该在的地方,做它们应该做的事情,不能为了我们自己的欲望而破坏它们的生活习性。

[1] 王晓燕.《狐狸与孩子》的生态意蕴阐释[J].电影文学,2011(24).

五、相关链接

（一）关于动物的儿童电影

1. 电影《灵犬雪莉》[法国] 2013年

这是一个小男孩寻找母亲、一位老人追寻过往、一个战士寻找爱情、一位年轻女子寻觅奇遇、一个德国军官寻求宽恕的离奇旅程。

2. 电影《杜玛》[美国] 2005年

在充满野性气息的南非大草原上，一只印度豹幼崽闯到了高速公路上，幸运的是它遇到了彼得父子俩……

六、活动设计

结合《狐狸与孩子》可以设计语言活动、艺术活动等，幼儿教师在设计活动时应注意把握自由、自然、平等、爱等主题。

（一）语言活动——我眼中的小狐狸

针对狐狸，中国的小朋友在日常生活中所了解到的似乎是一些反面角色，狡猾、奸诈，但是对于狐狸的一些生活习性等了解的非常少，所以教师应围绕本部电影设计关于狐狸的语言课，尽可能让孩子主动发现，激发他们的探索欲望。并且以狐狸为中心，适当向其他动物延伸。

因为狐狸在孩子们的生活中并不常见，教师可根据影片主题，设计一堂有关狐狸的活动课程，为幼儿普及有关狐狸的相关知识。

1. 谜语引入

尖嘴尖耳尖下巴，
细腿细眼细小腰，
生性狡猾多猜疑，
尾后拖着一丛毛。

2. 图片展示

小朋友们已经从电影中看到了灵巧的小狐狸，请小朋友们说出狐狸是什么样子的。接下来老师展示为小朋友准备的狐狸图片，让孩子对狐狸有进一步的了解。

3. 生活习性

了解了小狐狸的外表之后，我们还要了解一下狐狸的生活习性有什么。

狐狸习惯居住在什么地方？

狐狸主要以哪些动植物为食？

狐狸的天敌有哪些？

狐狸喜欢群居还是单独出行？

最后教师可以准备一些关于狐狸的小故事，能让孩子对狐狸有一个进一步的了解。

4. 活动延伸：我喜爱的小动物

通过观赏影片之后，让孩子自由的讨论。

说说你平常最喜爱的小动物是什么?

它们有什么习性?

你是如何与它们做朋友的?

你会与你的动物朋友分享自己喜爱的玩具或是食物吗?

（二）艺术活动——画出你心中的小狐狸或是画出你最想去的地方

影片中除了通过狐狸与孩子之间的感情表现了人与自然之间的相处之道外,也为我们展示了法国汝拉山区和意大利阿布鲁泽山区的优美风光。本次活动可以引导儿童画出自己心中小狐狸的样子,同时也可以向外延伸到画出自己最想去的地方。

第二节　人与植物:《植物王国》

一、影片介绍

片名:《植物王国》

导演:大卫·爱登堡

类型:纪录片

片长:52分钟

上映时间:2012年

国家/地区:英国

图3-6-9

二、剧情梗概

大卫·爱登堡,英国BBC电台的主持人,被认为是有史以来旅行路程最长的人,他与他的BBC制作团队探索过地球上已知的所有生态环境,被人们誉为"世界自然纪录片之父"。这次的旅程就是由他作为向导,为我们打开植物奥秘的大门。

纪录片的拍摄地点选择在位于伦敦泰晤士河附近的英国皇家植物园——邱园(Kew Gardens),这座植物园建成于1844年,目的是为了放置和培育维多利亚时代探险家们带回来的热带植物。

当跟随大卫一步步地走进这座生机盎然的植物园时,首先看到的是世界上最古老的盆栽植物——非洲面包铁,1775年就来到了这里,以至于邱园都是在它的基础上建造起来的。

图3-6-10

图3-6-11

在自然界中，动物和植物往往是分不开的，就像这颗积水凤梨一样，它的叶子底部就像一个大水池一样，蓄满着水，为自己供应能量的同时还能为一些小动物提供住处。

人们往往喜欢将植物和花联系到一起，但实际上，花是近期才演进出来的，睡莲目——中国人俗称荷花的祖先，是最早开出花朵的植物之一，而这也是植物为了生存而改变的过程，它们需要通过鲜艳的花朵和香味来吸引昆虫为它们传递花粉。

有时，我们想当然的认为，植物是被动的生长，它们是受动物控制的，看了这部纪录片，我们发现，原来当动物侵犯了植物的利益时，它们居然还能够进行反抗，例如西番莲。它为了阻止蝴蝶在其叶子上产卵，防止蝴蝶幼虫一出生就开始啃噬自己，西番莲居然将叶子进化成了带有虫卵的样子，令人感叹自然界的奇妙。

图 3-6-12

图 3-6-13

在人的潜意识中会以为，植物往往是作为动物的食物而出现的，植物会为动物提供能量，但实际上，有一些植物也想品尝一下动物的味道是什么，就像猪笼草一样。大大的瓶状叶子像一朵花一样，而且能散发腐肉的味道，吸引一些食腐动物的到来，但是当这些小昆虫美餐的时候，也就意味着他们的末日到了，猪笼草会利用叶子表面的蜡让昆虫滑落到它的"瓶子"里，利用"瓶子"里的消化液一点点地分解着这些昆虫，直到什么也不剩。

如果你认为有些植物仅仅能将动物骗到自己的陷阱中的话，而且植物的动作仅仅是慢腾腾地生长的话，那就大错特错了，有些植物已经进化到能主动捕食动物了，而且它们速度非常快。植物界最快的杀手狸藻就是其中的一种，它们一般生长在湿地、池塘等潮湿的地方，样子和我们常见的水藻差不多，但是比水藻多了一个致命的武器——捕虫囊，它能将蚊子的幼虫迅速地捕捉到里面，时间只需要不到1毫秒，需要将视频放慢240倍才能观察清楚它的捕食过程。

图 3-6-14

图 3-6-15

图3-6-16

图3-6-17

植物的聪明,有的时候让我们人类感到惊奇,当我们以为植物只是静静地在那里生长时,却不知它们能聪明的与动物合作来为自己汲取养分。捕虫树在它的叶子上布满了会分泌黏液的腺毛,当昆虫落上时,它会将昆虫牢牢地固定在那里,但它们的目标并不是那些昆虫。这时候,它的帮手,盲蝽就会闻讯赶来,吸食被困昆虫的体液,盲蝽产生的粪便才是捕虫树所需要的养分。

有时,植物的竞争也会让人瞠目结舌。当气温达到32℃时,那些看似弱小的地中海岩蔷薇就会利用自己叶子上的油脂燃烧起来,不仅会把周围的植被烧死,而且自己也不能幸免。但是不用担心,这不是毁灭性的打击,它们只是想让自己的地盘进一步扩大。它们的种子有一层防火的外壳,当岩蔷薇燃烧时,会促使种子尽快发芽,而且会向周围进一步扩张。

当我们观看完这部纪录片时发现,植物界真的太出乎人们的意料了,它们为了生存,会想尽各种办法来装饰自己,它们绽放出绚丽的花朵,它们释放出迷人的气味,它们让人类以为它们很弱小来维系自己的生存,同时,也维系着整个自然的生存。我们不禁感叹造物之神的伟大,让最不起眼、防御能力最差的植物主宰着地球上的一切。

三、影片分析

（一）树姿·花韵

看完这部纪录片之后,我们脑海中能想到的只有"不可思议"这四个字了。大千世界,真的是无奇不有,一边看一边想,怎么可能？怎么可能！

这部纪录片的拍摄地邱园,是世界上最大的植物园林之一,这里收集了大约5万多种植物,单是想想那个画面就美得让人不敢想。当大卫·爱登堡带领我们走进邱园时,一下子就被那郁郁葱葱所吸引。

古老的盆栽非洲面包铁慵懒地躺在支架上,厚实的树皮像零碎的小石子散落在树干上,仿佛在向人们诉说着它的历史。

坚挺的竹子以惊人的速度争先恐后地向上生长,似乎为了与顶尖那一缕阳光竞赛一样。

西番莲为了让自己能在自然界中生存下去,阻止雌蝶在自己的茎部产卵,竟然在叶子上长出像蝶卵一样的斑点,而且它们的叶子透过光的照射竟像蝴蝶一样。

图3-6-18

图3-6-19

图3-6-20

图3-6-21

修长的茅膏菜的叶子上布满了晶莹剔透的"露珠",光彩夺目,让人们觉得就像清晨凝结上去的一样,但是这同时也是另一种昆虫非常致命的"武器"。

冬天的邱园,外面的树枝已经干枯,由于年岁久远,这些树木的旁枝众多,让人觉得错综复杂。

而春天的邱园,一片郁郁葱葱,一片生机盎然,一片花海,各种娇艳的花朵争先恐后地往外冒,樱花、杜鹃花、木兰、丁香花你争我赶,不能落后别人半步,让人仿佛置身仙境,感觉陶渊明笔下的"世外桃源"也不过如此。

(二)视听分析

这部纪录片是运用当时比较先进的高清3D摄像机的,后期制作中也采用了延时以及慢放的处理,清晰的画质配上轻巧灵动的音乐,欣赏着大自然给我们带来的奇妙,不可谓不是一件乐事。

当纪录片的制作团队利用延时拍摄为我们展示植物争相往上生长的时候,我们看到了植物之间也存在着竞争。也许我们平时看到的植物生长周期非常的长,从未有时间来见证一下他们从一棵嫩芽到参天大树的过程,但是这部纪录片为我们展示了这一奇妙的过程,它让我们见证了竹子生长的速度,让我们感受到了苔藓的坚韧,也让我们看到了睡莲绽放的淡然。也正是利用了延时拍摄,我们发现了这些植物为了能在自然法则中活下去,想尽一切办法去争取阳光,去汲取养分,原来竞争真的不止在动物界中存在,植物界中的竞争可能更让人感觉到自然界的不可违逆。

我们都知道大多数的植物繁衍要靠花粉的传播,但是大多数人心里一直对花粉传播的方式和过程感到疑惑,这部纪录片也为我们解开了心中的疑团。制作团队利用了慢镜头为我们展现了松树那种铺天盖地的,也是最原始的传播花粉的方式;也利用了延时拍摄的方法为我们介绍了最早产生花朵的植物之一——睡莲的生长以及授粉过程。当昆虫被艳丽的颜色和清淡的香气吸引到花蕊中时,睡莲会将花瓣合上,将昆虫关到它们的花苞里几个小时,以确保授粉的成功。

当然并不是每种植物的授粉过程都像我们平常所见的那样,或是吸引勤劳的蜜蜂,或是吸引美丽的蝴蝶,有的植物也会吸引一些看似不太美好的动物来帮助它们授粉。制作团队利用了夜视拍摄为我们介绍了蝙蝠为绿玉滕授粉以及非洲长喙天蛾的授粉过程。

同时,在前文中我们提到过,并不是所有的植物都仅需要靠阳光、土壤和水才能生活,他们有时也

需要汲取一些动物身上的营养成分。通过这部纪录片,我们也见识了猪笼草的习性,制作团队很有心地利用延时拍摄让我们见识了猪笼草叶子的生长以及是如何诱使昆虫到它的叶子中的。而且在猪笼草诱捕昆虫的过程中,背景也换成了诡异中带有轻松的音乐。

这部纪录片,除了为我们介绍了邱园中植物的生长习性,为我们进行了一次植物上的科普之外,也为我们提供了一次视觉上的盛宴。

四、成长主题

虽然它们经常被人们忽视,虽然它们被人们认为没有能动性,虽然它们被认为是世界上最没有攻击性的物种。但是它们是动物生存的保障,是生态平衡中最重要的一环,甚至它们能决定人类活动的成败。

地球形成的初期,是没有任何生命的,而地球上最早出现的生命就是植物,它们的出现改变了地球上恶劣的生态环境,并衍生出了动物,所以说植物孕育了我们。

各种富含营养的植物是我们能量的来源;植物的光合作用为我们提供了赖以生存的氧气;多年来埋于地下的植物为我们提供了现代高度文明工具的燃料;植物的生长为我们改善了土地的质量,这些都是植物为我们人类带来的直接利益。

同时,人类也根据植物的特性,发明了各种各样的工具。耳熟能详的是鲁班根据带锯齿的叶子发明了锯子;人们根据荷叶的形状发明了雨伞;根据带刺的苍耳发明了尼龙搭扣等等,这都是植物为人类的生活所带来的帮助。

但是,植物一直被人视作是弱小的、被动的,但殊不知植物在地球上比动物早出现了三十亿年左右,甚至有的科学家提出我们动物就是由植物演变而来的。所以,植物其实是非常伟大和坚韧的生物,它们为了能生存下去,可以让自己变得娇艳动人,也可以让自己变得恶臭难闻,同时它们还可以改变自己的性状来防御其他物种的入侵,甚至它们为了自己的后代能继续繁衍下去,不惜牺牲自己,与其他植物一起玉石俱焚,这足以证明它们的伟大。

人之有生也,如太仓之粒,而"野火烧不尽,春风吹又生"时刻提醒人们需要对所有的生命表现出应有的敬畏。所以,当我们弯下腰时,去欣赏它们的顽强吧。

古希腊一位先哲曾经说过:植物的生命很完美,因为它有两种能力,一是它们本身含有生存必需的养料;二是它们的生命在生长发育、开花结果的过程中,存活的时间长,它们的后代又还原为它们,可谓生生不息。真是一种理想的生命形式;而且它们还有部分的灵魂,可以感知这个世界,能分担人类的情感,见证人类的喜怒哀乐。

在这个浮躁的社会,当我们每天行色匆匆地行走在我们所在的城市时,不知道有没有想过停下我们的脚步去看一下我们周边的世界。人们想当然的认为,我在上班的路上停下一分钟,可能会损失若干的财富;我在上学的路上停下一分钟,可能会少背几个单词;我在赴约的路上停下一分钟,可能会失去几单生意。

但是,请给自己这一分钟的时间,也许你会收获更多。

也许,你在上班的路上停下一分钟,你会发现门口大树下的一簇新绿;也许,你在上学的路上停下一分钟,你会发现原来春天已经到了;也许,你在赴约的路上停下一分钟,你会发现夕阳下那摇摆的柳枝;也许就因为你停下了这一分钟,你会发现你心情舒畅,收获更多。

适当地休息,不是让我们原地不动,而是为了我们能积攒更多的力量继续前行。

看完这部纪录片,我们知道了许多关于植物的习性,我们也同时发现原来我们的世界是如此的美妙,就像罗丹说的那样,大自然从来就不缺少美,只是我们缺少了发现美的眼睛。

五、相关链接

1. 绘本《两棵树》[法国]伊丽莎白·布莱美/文,克里斯托夫·布雷思/图

故事讲述了一棵高大、一棵矮小的树之间,从一开始的竞争,后来主人在他们两个中间砌了一堵墙把他们隔离开,他们之间互相不舍,最后又幸福地重逢。

2. 绘本《爱心树》[美国]谢尔·希尔弗斯坦

"这是一个温馨而略带有伤感的故事,在施与受之间,正如爱人与被爱之间。"这个故事适用于每个年龄段的人群,而且每个年龄段的人们又能从中品味出不同的感悟。

3. 纪录片《植物私生活》[英国]1995年

这是大卫·爱登堡拍摄《植物王国》之前的一部力作,共分为6集,每集约48分钟,也可以说是《植物王国》的姊妹篇。大卫同样运用了延时摄影,为我们展示植物的生活情况,用了极美丽的镜头去捕捉世界上最大、最鲜艳、最怪诞的植物。

《植物私生活》

六、活动设计

针对于植物的幼儿园活动,可以设计相关的自然活动、语言活动、艺术活动等,教师在组织活动时应注意把握幼儿对生命的敬畏以及环保意识,同时应发展幼儿的动手操作能力。

(一)自然活动——植物有哪些用途

孩子们生活的周围其实并不缺少植物,但是孩子们平时可能并不会刻意注意他们,所以通过这次活动能让孩子们对周围不起眼的植物产生兴趣。

1. 我的植物朋友

教师带领幼儿走出教室,去发现幼儿园里或周围公园里的植物,让孩子们去寻找他们最喜欢的一棵树或是一种植物。

孩子自由回答喜欢什么植物,并告诉小朋友们为什么喜欢这棵树,并说明喜欢它的理由。

教师展示准备好的图片,让幼儿认识各种各样的树。

引导幼儿说出图片中树的样子(粗细、高矮等)。

2. 植物的作用

引导幼儿先将自己认识到的植物的作用说出来。

教师用图片展示植物的作用有哪些(例如药用、光合作用、我们所吃的蔬菜、榨油等),并引导幼

儿根据图片内容说出来。

既然植物有如此多的用处,教师继续引导幼儿应如何爱护植物。

（二）艺术活动

让幼儿在幼儿园内选择喜爱的植物,通过仔细地观察,把它画出来。

若是在深秋季节,可以组织孩子到院子中捡拾落叶,共同制作粘贴画。

组织幼儿制作保护植物的宣传语粘贴到院子里。

第三节　人与宇宙:《旅行到宇宙边缘》

一、影片介绍

片名:《旅行到宇宙边缘》

导演:伊尔·阿巴斯

编剧:奈吉尔·海贝斯

类型:科幻

片长:90分钟

上映时间:2008年

国家/地区:美国

图3-6-22

二、剧情梗概

当人们站在山巅俯瞰这片土地时,我们发现我们的地球原来是如此的广袤无垠,感觉地球就像《西游记》中如来佛祖的大手一样,即便是神通广大的孙悟空,也逃不过他的掌心。但是这部纪录片告诉我们,我们人类觉得大到无边的地球,在宇宙中却像是一粒灰尘一样,让我们感受到了宇宙奥妙!

图3-6-23

旅行从地球上一帮朋友的篝火聚会开始。

第一站首先到了地球的守护神——月球上。在中国,自古就有嫦娥奔月的故事,人们对月球一直存在着美好的向往,但是月球作为地球之外,人类第一个留下足印的星球,却颠覆了中国人对月球的印象。土地贫瘠、空气稀薄、毫无生气是这里的关键词,也许只有当年美国留下的阿波罗号才使人们隐约记得,月球曾经也存在过人类的气息。

第二站来到了离地球最近的行星——金星。

图3-6-24

图3-6-25

它在夜空中的亮度仅次于月球,而且,金星的亮度会在日出前或日落后达到极值,所以在中国,又被人们称为启明星、长庚星。在罗马神话中,金星也被称为维纳斯,而且金星的英文也确是Venus,是爱与美的女神。它的大小与引力与地球相仿,而且距离地球"仅"4千万公里,人们会误认为当我们的地球饱和后,可以到金星生活,但实际上金星上层的云层是由致命的硫酸构成,大气层是大量的二氧化碳,而且金星表面压力非常大,是地球的90倍之多,相当于深海10 000米的压力,所以在神话中金星似乎是爱与美的女神,但实际却是一个愤怒的女神。

水星,古希腊人给它起了两个古老的名字,当它出现在早晨的时候,叫阿波罗,当它出现在晚上的时候叫赫尔墨斯。这个神秘的星球,像一个裹着薄薄岩石层的大铁球,在靠近太阳5千多万公里的地方优雅地转着。这里温度会剧烈地变化,晚上会到零下170℃,而正午可能会超过400℃。

太阳,早些时候人们认为的宇宙的核心,一个散发着无穷能量的火球。中国古代有羲和的传说,屈原也在《九歌·东君》中写过"暾将出兮东方,照吾槛兮扶桑"的诗句,来描述太阳。在希腊神话中也有关于太阳神的故事,人们误以为阿波罗就是太阳神,其实不然,真正的太阳神名为赫利俄斯,传说中他每天驾驶着四匹火马所拉的日辇在天空中驰骋,从东到西,晨出晚没。有时我们抬起头,看到太阳似乎就像圆盘一样,但实际上太阳的质量占到了整个太阳系的99.86%,体积相当于130万个地球。太阳的表面温度约为5 500℃,其中心温度能达到2 000万℃,具有相当大的能量。

提到彗星,人们最熟悉还是哈雷彗星,目前人们已发现绕太阳运行的彗星大概有1 600多颗。他们都拖着长长的尾巴,形状像扫帚一样,所以我们中国人也称之为扫帚星。彗星是由冰物质构成的,当它靠近太阳时会形成彗尾,这条尾巴我们从地球上看到似乎并不是很长,但是一般的彗尾长几千万公里,甚至能到几亿公里,所以,这也能看出宇宙的浩瀚。

火星,人们熟悉的星球,有着太阳系最高的山,相当于喜马拉雅山三倍的奥林帕斯山,以及最大的峡谷——水手峡谷,是地球上科罗拉多大峡谷长度的10倍,深度的5倍。虽然美国宇航局一直致力于寻求人们适合在火星上生存的种种迹象,而且也确实找到了动态水,但是火星上空气稀薄,各种极端

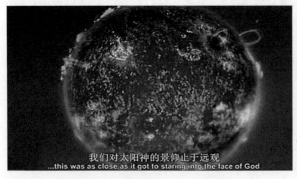

图3-6-26

图3-6-27

天气都会让人们望而却步。

乘坐着导演为我们安排的太空飞船,浏览了太阳系的其他几大行星后,继续往宇宙的外围行走,见证了黑洞的强大,恒星坟墓的凄惨,脉冲星的神奇等等,最终回到了我们熟悉的、美丽的,也是最需要我们保护的地球。

三、影片分析

（一）感悟

1. 地球的渺小

在古希腊,克罗狄斯·托勒密在《天文学大成》中论述了"地球是宇宙中心",那时的人们都以为,我们所生活的地球是整个宇宙的中心,所有的天体都在围绕着地球旋转,但实际上,地球仅仅是浩瀚宇宙中的沧海一粟。

人们总是以为地球是一个非常巨大的物体,而且当我们面对地球上的一些神迹时,我们总是报以感叹的心理——真的太大了,太壮观了。但实际上,地球在整个宇宙中,甚至是银河系中都算不得是一个起眼的星球。像我们熟悉的太阳,看似圆盘大小,但实际上却相当于130万个地球,而整个银河系中包括了1 000—4 000亿个类似于太阳的恒星,像大犬座的VY星,它的体积可以达到太阳的100亿倍,而这还不是最大的恒星,R136a1恒星诞生时质量达到了太阳的320倍,而且,比太阳还要亮740—870万倍,整个宇宙中更是包含了数不清的银河系,所以地球在宇宙中真的就像我们生活中的一粒尘埃,显得微不足道了。

2. 人类的渺小

相对于地球在宇宙中的渺小,人类在地球上则显得更微不足道。

很多人认为我们现在可以征服地球了,甚至可以征服整个宇宙了,但实际上,相对于整个宇宙,我们只是发现了它其中的一根头发,而且仅仅是发现,还谈不上征服。

即便是对于地球而言,我们并没有征服地球。

虽然我们自认为能利用太阳能、风能发电;虽然我们自认为可以围海造田;虽然我们自认为我们可以对天气进行准确的预测;虽然我们自认为可以利用大自然给予我们的能量,制造和利用汽车、飞机等等。

但是,那些仅仅是我们自认为,实际上,我们在整个自然界面前,表现的却是无能为力。

2008年,5·12汶川大地震似乎刚过去没有多长时间,那些横亘在大地上的裂痕依然还印在我们的脑海里,在如此巨大的灾难面前,我们真的无能为力。

2004年,印度洋海啸,2011年,东日本海啸,卷起的浪高十余米,人们在海啸面前显得那么的卑微,那么的渺小,当人们带着绝望逃离时,我们真的无能为力。

2015年,北京强沙尘暴,漫天的黄沙夹杂着雷雨迎面而来,北京PM10浓度超过1 000微克/立方米,达到重度污染,普通的口罩似乎起不了太多的作用,当人们不敢踏出房门半步时,我们真的无能为力。

2006年,内蒙古苏尼特草原持续干旱,受灾草场2万多平方公里;同年,重庆遭遇大旱灾;2009年,干旱波及中国12个省份,山西、河南、河北等部分地区达到了特旱。近年来,中国不同地区几乎每年都遭受到了不同程度的旱灾危害。面对着龟裂的大地,面对着颗粒无收的庄稼,面对着枯竭的河床,我们真的无能为力。

2005年,美国"卡特里娜"飓风席卷了美国佛罗里达州,造成了1 800多人丧生,直接损失最少达

到750亿美元；2011年，美国南部7个州遭遇到了龙卷风与强风暴的袭击，1万多栋房屋受损，350人死亡。当人们面对着狂风暴雨，看着自认为坚实的房子被龙卷风轻易地扫过，看着自己的一切被卷到半空中时，我们真的无能为力。

如果宇宙中随意的一颗小行星无意中，朝着地球方向稍微偏一下，那就会给地球带来毁灭性的打击，让我们回想一下当年的侏罗纪时代，当宇宙中的一颗小尘埃向地球砸来时，我们无能为力。

当我们因为环境污染，癌症、肺气肿，越来越多的畸形新生儿出生时，我们还能认为我们征服了自然，征服了地球，征服了宇宙了么？

当年杨利伟从太空返回地球之后，曾经说过，当你看到深邃空间的时候，你会感觉作为一个个体来讲，你真的是微不足道。

（二）视听分析

1. 视觉的震撼

影片开始，带有磁性的男中音伴随着三五好友的篝火晚会出现在了屏幕中，低沉的声音带着男人乘坐上了航天飞船，缓缓地飞离了地球，开启了一段难以忘记的宇宙之旅。

导演伊尔·阿巴斯非常用心地为我们展现了第一人称视角，就连宇宙飞船的轰鸣声以及起飞和降落时的抖动也惟妙惟肖地表现了出来，而解说亚力克·鲍德温像导游一样，耐心地为我们讲解着各个星球的故事，这些都让观影人有了一种身临其境的感觉，好像自己真的在太空中旅行了一周。而且，虽然这部电影中的镜头都是利用哈勃空间望远镜记录以及后期电脑的制作形成的，但是我们所看到的金星上流淌的岩浆，太阳上悬起的耀斑，木星上闪起的雷电，这一切的一切就像发生在我们的宇宙飞船外面一样，我想如果这部电影可切换成3D效果，效果会更震撼。

2. 心灵的震撼

这部电影在豆瓣网上评分为9.3分，评价非常高，我想除了影片制作团队精心的制作，使影片给人带来视觉上的冲击之外，更多的是看完这部电影之后给我们心灵上带来的震撼。经历了如此真实的一次太空之旅后，也许人们的心灵会受到一次净化，也可以说是一次升华，它使得人们感受到了自己在整个宇宙中的卑微和渺小，让我们从当前这个浮躁的社会中沉淀一下，而这心灵上的一次净化更多的还是要归功于影片制作团队的打造。

3. 旁白的点睛之笔

整部电影将我们的身心都带入到了太空中，享受宇宙为我们带来的震撼以及心灵上的净化，但是多数人却忽略了旁白。在这里推荐各位观看这部电影时选择原声配音，在享受旅行的过程中听着这位男中音导航般的介绍，更能品味宇宙中的奥妙。

四、成长主题

NASA，美国国家航空航天局，成立于1958年，在这半个多世纪里，NASA除了为人类揭开太空的奥妙之外，还在致力于寻找地球之外适合生存的类地行星。也许不久的未来，地球，我们的母亲可能真的就不要我们了。

地球，作为养育我们人类几百万年的母亲，已经存在了接近50亿年了，而据科学家预测，地球的寿命大概有100亿年左右，也就是说，我们的地球已经逐渐地步入中年了。但是就是在这年富力强的时候，地球却因为人类的无限索取而逐渐变得年迈起来，她积蓄了几百万年，甚至上千万年的能源，居然在人类6000年的文明史中马上要枯竭了，这不得不让人感叹人类建立文明史的代价之高。

随着现代社会中的楼层越来越高,汽车越来越快,科技文明越来越发达,伴随而来的是清澈的河流越来越少,动植物的物种越来越少,蓝天白云越来越罕见。

温室效应,人类工业革命后带来的最直接的危害。由于二氧化碳的排放量越来越高,气温也随之明显增高,两极的冰层将逐渐融化,地球海平面也会逐渐上涨,有专家计算出,如果海平面上涨1米,那么全球直接受影响的人口数量将达到10亿,沿海海拔5米以下的地区都将受到影响,更关键的是这一部分地区承担着世界上1/2的粮食产量。据NASA的观测和计算,我们的海平面今年来已经开始上涨,而未来100至200年之间,全球海平面上涨1米似乎已经不可避免了,届时,沿海的一些主要城市,像东京、新加坡、上海等都将会受到不同程度的影响,甚至会消失在海平面下。

其实,有很多事情都是矛盾的,我们在感叹着环境遭受到破坏时,却享受着工业文明带给我们的便捷,比如我们现在虽然揪心于窗外的雾霾,但是我们却仍然在利用电脑、手机等现代文明在书写着这些内容。

这显然对人类提出了更高的要求——自律。自律就是自己要求自己,在生活中,虽然并没有人监督我们,国家也并没有相关的法律来约束我们做到环保节能,但这需要我们的自我约束。

也许,我们该停下手中繁重的工作,安静地想一想,我们有多久没有在出行时选择走路了?我们在去超市时会不会记得带着一个方便袋?我们在洗碗、洗菜时会不会在底下接一个盆,对水资源进行二次利用?有的人可能会认为这样是小气、抠门,认为自己有钱,不在乎这些小钱。但需要注意的是你不只是节约钱,更重要的是为我们子孙后代积攒生存下去的资本。

这部纪录片更多地为我们介绍了宇宙的浩瀚和奇妙,但是我们也需要从这部影片中看到,我们作为人类,在宇宙面前需要时刻地保持着谦卑,因为我们在它的面前简直太渺小了,渺小到可以忽略不计。同时,我们也需要对养育我们的地球保持谦卑,因为我们自认为非常伟大的发明和动作,在地球面前可能会显得那么的微不足道。

请人们稍微放慢一下自己的脚步,请人们稍微懂得一下尊重,请人们稍微学会低下自己高傲的头,让我们对宇宙充满敬重,让我们对自然保持一下风度,让我们对地球说一声感谢!

五、相关链接

1. 纪录片《时光的风景》[新西兰]

这部纪录片采用慢镜头与定时拍摄的摄影技术向我们展示了美国西南部陆地、人文以及野外令人惊叹的瑰丽景色。

2. 电影《哈勃望远镜3D》[加拿大]2010年

《哈勃望远镜3D》为我们呈现出了一个不同以往的宇宙,带领我们体验浩瀚的银河系、恒星的诞生与死亡以及天体环境中鲜为人知的秘密。

六、活动设计

太空在孩子们,特别是男孩子们心中似乎是非常向往的,孩子们也曾幻想着能登上月球,去看看我们美丽的地球是什么样的,也曾幻想去太空之外遨游。虽然我们无法为孩子提供一个真实的环境,但是应该提供更多的机会让孩子们去感受、想象和创造。而且我们中国人现在也已经有能力在太空

中漫步了,教师也应借助这一契机培养儿童的民族自豪感。

1. 语言活动——神奇的太空

除了为儿童播放《旅行到宇宙边缘》纪录片之外,也可以为儿童播放中国首位航天员杨利伟以及神七上天的记录,让孩子漫谈对太空的感受。

引导幼儿说出对杨利伟等航天英雄想说的话,培养幼儿的民族自豪感。

2. 艺术活动——我要上太空

教师制作与宇宙相关的PPT(这里只需要准备几张美丽的天空照片搭配简单的文字说明即可,切记不要限制儿童的思维)。

引导幼儿画出他们上了太空之后看到的景色,也可引导幼儿画出他们在太空中看到的地球是什么样的。

3. 环保活动——保护我们的地球

通过纪录片《旅行到太空边缘》了解到,在宇宙中目前为止并没有发现适合人类生存的星球,引导孩子进入环保主题——保护地球妈妈。

教师制作PPT介绍我们目前的生存状况(可寻找环境污染的图片放入PPT中)。

询问孩子们造成这种现象的原因是什么。

告诉孩子们日常生活我们应该做哪些力所能及的事情来保护我们的地球。

图书在版编目(CIP)数据

经典儿童电影赏析/史壹可主编. —上海:复旦大学出版社,2017.9 (2022.6 重印)
ISBN 978-7-309-12890-1

Ⅰ.经… Ⅱ.史… Ⅲ.儿童片-电影评论-世界-高等学校-教材 Ⅳ.J973.1

中国版本图书馆 CIP 数据核字(2017)第 048106 号

经典儿童电影赏析
史壹可 主编
责任编辑/谢少卿

复旦大学出版社有限公司出版发行
上海市国权路 579 号 邮编:200433
网址:fupnet@fudanpress.com http://www.fudanpress.com
门市零售:86-21-65102580 团体订购:86-21-65104505
出版部电话:86-21-65642845
常熟市华顺印刷有限公司

开本 890×1240 1/16 印张 14.75 字数 366 千
2022 年 6 月第 1 版第 4 次印刷

ISBN 978-7-309-12890-1/J·332
定价:48.00 元

如有印装质量问题,请向复旦大学出版社有限公司出版部调换。
版权所有 侵权必究